二十一世紀是注意力經濟的時代。經濟的成敗就在於注意力這一資源的爭奪。而藝術吸引力自然成了這場爭奪戰的最重要工具。

藝術吸引力分析

魅惑

The Attractiveness of the Art

之源

劉法民 著

國家圖書館出版品預行編目(CIP)資料

魅惑之源：藝術吸引力分析 / 劉法民作. -- 初版. -- 臺北市：
信實文化行銷, 2012.06
　　面；　公分. -- (What's aesthetics；4)
ISBN 978-986-6620-57-7(平裝)

1. 藝術經濟學 2. 審美

901.5　　　　　　　　　　　　　　　　101010431

What's Aesthetics 004
魅惑之源——藝術吸引力分析

作　　者：劉法民
總 編 輯：許汝紘
副總編輯：楊文玄
美術編輯：楊詠棠
行銷經理：吳京霖
發　　行：楊伯江、許麗雪
出　　版：信實文化行銷有限公司
地　　址：台北市大安區忠孝東路四段 341 號 11 樓之三
電　　話：（02）2740-3939
傳　　真：（02）2777-1413
www.wretch.cc/ blog/ cultuspeak
http://www. cultuspeak.com.tw
E-Mail：cultuspeak@cultuspeak.com.tw
劃撥帳號：50040687 信實文化行銷有限公司

印　　刷：彩之坊科技股份有限公司
地　　址：新北市中和區中山路二段 323 號
電　　話：（02）2243-3233

總 經 銷：高見文化行銷股份有限公司
地　　址：新北市樹林區西圳街一段117號
電　　話：（02）3501-9778

更多書籍介紹、活動訊息，請上網輸入關鍵字　華滋出版　搜尋　或　九韻文化　搜尋

Contents

Contents

▶▶ **藝術吸引力大比拼**

　　「吸引力」經濟時代在 21 世紀以大跨步之姿倏然來臨。當大家都在爭奪「吸引力」這個短缺的資源工具時，在藝術領域中，「吸引力」受到格外重視是理所當然的事。而對吸引力作美學分析則是藝術實踐與學理研究的雙重需要，可是這種探討畢竟是學術上的首次嘗試，但願在避免人云亦云的無奈的同時，這個兼具欣賞與學術的主題不會帶給讀者閱讀上的不便。

　　審美藝術最被藝術家們執著追求的課題之一，就是製造讓世人最為陶醉的「吸引力」的關鍵所在，儘管無數的男女老少都匍匐在它的魅惑之下，但它並沒有因此而得到滿足，仍然在不屈不撓地生產著嶄新的「吸引力」概念，在題材和手法上簡直是無所不用其極。

　　美女和性，歷來是藝術家們製造吸引力的最佳題材。

　　藝術描繪美女，除了面容相貌之外，越來越多藝術家追求其裸體體態、表情、動作等多種風情的美。文藝復興時期畫家波提且利（Sandro Botticelli, 1445-1510）在《春》當中，那代表青春、歡樂、美麗的三位女神（美惠

三女神）翩翩起舞，薄如蟬翼的衣飾裡，透露著少女青春的體態、動作、神韻那種罕世之美。

相對的，在現代攝影家森木草介的《眠》作品裡，裸身少女側身半臥，其側面、側體、側肢的姿態特別突出，無論是造型、線條、色彩，還是性格、動作、表情，都流露著靜謐優雅的古典美。

莫伊斯‧基斯林（moise kisling, 1891-1953，波蘭畫家）的油畫《蒙帕納斯的珍寶》中的女郎，滿頭烏髮，一雙梭子般的大眼睛清澈明亮，乳房豐滿臀部肥大。她一手背向腦後，一手伸向腰間，全黑色的背景反襯出其臉蛋的曲線之美，以及全身肌膚的雪白嫩豔。

中國傳統仕女圖本來只展示面相與衣妝之美，但是到了現代，為了增加藝術吸引力，「仕女們」也不得不解開衣衫露出雙乳、腰肢、臀部、大腿，甚至陰部，在再現青

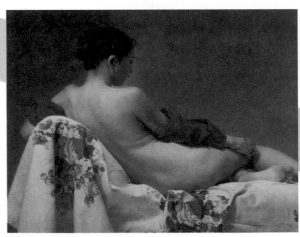

森木草介：《眠》

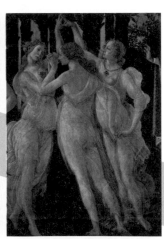

波提且利：《春》（局部），1476-1478

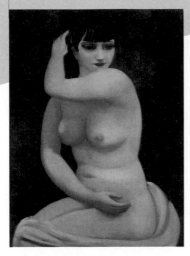

基斯林：《蒙帕納斯的珍寶》，1927

春女子相貌、衣飾妝容美感的同時，也展示出她們的性感。

我們可以從著名仕女畫家趙國經、王美芳的筆下看到這種潮流的變化。《春意到花梢》中的人物端莊秀麗，體態婀娜，衣裝嚴整，以嬌美雅麗的姿態吸引人。《松香》中的人物則脫掉衣服，只蓋上一片遮羞布，裸露出上身和臀部，以面容、身材的秀美與裸乳、裸身的性刺激，成為吸引力的焦點。而《夏》當中的女孩更進一步的走向裸露之路，她雖然穿了肚兜，卻在不經意間露出一隻碩肥的乳房，頗具性引誘的暗示。除了姣容、裸胸、雪肌的美麗與性感刺激之外，還充滿了性挑逗的誘惑。

無論在西方還是東方，性都是藝術家們製造吸引力的重要題材。

為了製造吸引力焦點，藝術中的性暴露越來越野蠻無恥。視覺方面，繪畫、攝影、雕塑、電影都對男女的性器官、性體貌、性動作、性表情進行了各種情景、各種角度的詳細刻畫。

荒木經惟（Araki Nobunoshi）的《無題》中，一位青春女郎靠牆席地而坐，她的衣襟大開，露出一對怒奮的乳房，裙子撩起露出黑毛陰戶，衣服的首要功能由性隱私變成了性彰顯。理查‧凱姆的攝影作品《露西在門庭裏》則更進一步。一個站著的年輕女郎，左手揭起上衣露出兩個乳房，右手扯著裙子露出陰部，是明確的展示勾引的動作。更有甚

趙國經、王美芳：《春意到花稍》（局部）　　　趙國經、王美芳：《松香》（局部）

者，在後現代主義的行為藝術中，一女藝術家全身赤裸地掛在牆上，她的兩臂與兩腿橫向展開，四根木橛分別撐在她的兩掖和腿彎下，展開的乳房與陰處上，覆蓋著僅有衣扣般大小的花朵。她就這樣在藝展上供人參觀拍照。

　　而在文學作品中，有大量小說散文對性欲、性引誘、性交過程進行詳盡的描寫，著名的代表作有《查太萊夫人的情人》、《廊橋遺夢》、《金瓶梅》，以及氾濫成災的動物雜交網路文學。

　　藝術家對美女與性的展示為何如此賣力呢？

　　我們知道，人體包括相貌、身材、舉止、風度、服飾等等，但平時人們只能目睹別人的相貌與被衣裝遮蔽的身

體，而裸露的身材、不雅的舉止——經過修飾卻很難被窺見。當藝術將她（他）人——特別是美女們——的隱私赤裸裸地展現出來時，除了使觀眾在相貌衣裝的審美上得到滿足外，同時也對人體的好奇、欲望得到滿足。因此，藝術全方位展示美女裸體，並非像科教片那樣，是為了好心幫助讀者弄清楚人體與性的生理機制，而是透過對這些私密情境的曝光來增加吸引力。

就像天天需要飲食一樣，性也是人類永無休止的本能需求。儘管性體貌的展示可以滿足人們的感官需求，也可以給觀者帶來性感官快感的吸引，但性行為的展示則更能激發人的性生理衝動，帶給人們生理層面的快樂，要比性感官快樂強勁得多。

藝術家們冒著社會道德的譴責，在性體貌展示的同時也進行性行為的展示，並非因為他們喜歡傷風敗俗，而是因為他們喜歡展示自己的藝術所帶來的巨大吸引力。

趙國經、王美芳：《夏》（局部）

比如王小波的小說散文在四五家出版社同時出版的情況下，還能常銷不衰十幾年，就與他大量描寫狂野的性行為密切相關。當通俗文學、網路文化、純文學對性的描繪觸目皆是時，人們對性藝術開始產生感官麻木，他緊

抓時機地改變方式，將性行為展示分割成一小片、一小片地摻雜到作品當中。我們在他的小說散文中，時不時就會碰到既肆無忌憚又滑稽可笑的小段性行為描寫：

「有個善良的人發明了用上等小牛皮製作的避孕套--男人們說，戴上了它，女人就不像女人，像老虎鉗子。女人們說，戴上了它，男人就不再像男人，像個擀麵棍。」[1]

「寫詩乃是我的大秘密，這種經歷與性愛相仿：靈感來臨時就如高潮，寫在紙上就如射精，只有和我有性關係的女人才能看。」[2]

「我和鈴子出去時，她背著書包，裡面放著……麻袋片……一小瓶油，還有避孕套。東西齊全了，有一種充實感，不過常常不齊全。自從有一次誤用了辣椒油，每次我帶來的油她都要嘗嘗才讓抹。」[3]

我們發現，王小波的這些性描寫既與作品的情節發展無關，又與小說的主題揭示無關，並非是作品內在結構的必然要件，王小波將它們摻進作品裡去，真的有點像摻到大麵包裡時不時可以嚼到的一粒美味果脯，他並不想讓讀者享受性歡愉，只是在引誘讀者將他的小說繼續讀下去。

由此可見，審美藝術描繪美女與性的目的只有一個，就是：增強吸引力。

除了詳盡展示美女裸體的細部、狂野展示人的性活動之外，審美藝術為了啟動吸引力的爆發，在構成方式上也不斷走向極端。

「反常化」作為審美藝術激發吸引力的最拿手技巧，正在迅速地由一般性的反常走向極端式的反常。

1863 年馬奈的一幅畫轟動了藝術界和上流社會。

樹林中，幾個人坐在草坪上野餐聚會，兩個男人身穿禮服，頭戴禮帽，手持拐杖，衣裝嚴整，但與他們坐在一起的女人不僅全身赤裸、一絲不掛，而

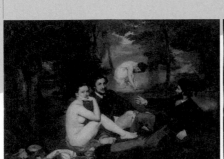

左圖：馬奈：《草地上的午餐》，1863

右圖：佚名：《光頭團結》

且還神情坦然地望著觀眾。深綠色的草地與男人的黑色衣裝，反襯出她全身的肌膚格外雪白而豔麗。

美國青年安德魯‧吉萊斯皮（Andrew Gillespie）患了骨癌，化療將導致她的頭髮掉光，於是在化療之前他先去剃光了頭，回到學校時，他發現全班同學都理了個光頭，鼓勵他與癌魔戰鬥。20 多個圓滾滾、青灰色的光頭，襯托著一個個圓乎乎、閃亮亮的笑臉，真實地重現了他當時的驚喜與振奮的心情。

藝術家對藝術構成的極端反常方式為何如此喜愛呢？

讀者都知道，早在馬奈的《草地上的午餐》之前，裸體美女在西方油畫中已經大量出現過，為什麼單單馬奈的裸女能引起這麼大的轟動呢？那是因為他第一個將裸女放到大庭廣眾、衣著整齊的男人當中。在生活中，裸女出現在家裡是正常的事，一旦出現在戶外就成了「反常」。在藝術裡，裸女出現在女人堆裡是正常，但出現在男人中間便是反常，而出現在公眾場合的著裝男人堆裡，則恰恰是「極端的反常」。

人的臉出現在眾人的臉當中是正常的，周圍的人均不抬頭只有一個人仰臉朝上看，是有點反常，然而若是從高高在上的屋頂上看到他的這種樣子，那簡直是極端的反常。

這些對象在正常時人們都已司空見慣，卻僅僅因為採取了極端反常的結構，就變得格外搶眼。因此，藝術家之所以偏愛這種極端反常化的方式，是因為他們需要以這種方式，帶來強大的吸引力。

除了審美藝術，當代的實用藝術也在苦心經營「吸引力」，最突出的表現就是廣告藝術。

廣告是後工業社會最重要的人文景觀之一，它的五彩繽紛及眾聲喧嘩已塞滿了城市中可視、可聞的每一個時空，但它並不滿足，至今還在編織無處不在、無時不有的大網，妄想將受眾的注意力一網打盡。為了製造吸引力，它也像審美藝術一樣將題材和方法推向了極端。

美女與性也是廣告藝術製造吸引力的拿手好戲。以往的美女廣告，演員只要漂亮就好，並不在意她的社會地位如何。但現在的美女廣告，演員除了要漂亮外還得是某個領域的明星。中國的「新爽健美茶」廣告中，年輕女子安靜入睡的側面異常美麗，其可親可愛的妙曼韻致使觀者莫不因此動容。這個女孩子叫金泰熙，是大名鼎鼎

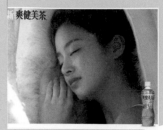

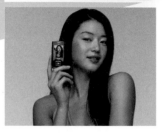

上圖：爽健美茶廣告，模特兒為韓國演員金泰熙

下圖：三星手機廣告，模特兒為韓國演員全智賢

的影視明星，號稱韓國第一美女。

　　三星手機廣告中，一個大美女出現在畫面中央，人們一下子就認出她是傾倒韓國、中國和日本無數影迷的影視巨星全智賢。

　　用明星美女做廣告，酬勞要比單是美女高得多。章子怡是中國廣告明星中酬勞最高的女明星。2005 年她在日本接拍廣告，出鏡費用高達 1 億日元。當年她剛出道演出《我的父親母親》時，廣告費只有 5 萬至 10 萬元人民幣，而更早前在戲劇學院讀書時接拍的化妝品廣告，酬勞還不到 1 萬元人民幣。如果將她前前後後的酬勞進行比較，就會發現美女成為明星之後，廣告費收入足足漲了幾十倍甚至幾百倍之多。

YOLO 手機廣告

　　每個明星都有成千上萬的崇拜者、愛慕者、豔羨者，他們像分家的蜂群一樣密雲般地追隨在蜂王的前後左右，模仿其消費行為。星光越亮，追隨的人越多，模仿的規模也越大，廣告費用每增加 10 倍，商業利潤就會增加 100 倍。如此看來，商家重金雇用明星美女做廣告，並不是因為喜歡明星本人，而是喜歡她們身上的「吸引力」。

　　以往的性廣告只是展示性體貌特徵，而今天的性廣告，在性體貌特徵中又加上了狂野的性行為。一款手機廣告中，女郎一手將手機放在兩乳間，一手去摸自己超短裙下的大腿，

眼睛直勾勾地望著觀眾，作出露骨的挑逗狀。

一則福特汽車視頻廣告裡，男人駕著豔麗的紅色福特轎車在山間飛馳，回到家後，他愛撫汽車，就像愛撫女性的滑潤肉體，遐想著與之交合。

我們可以用審美藝術性展示的原因，來解釋當代廣告性展示的野蠻。性體貌與性行為的展示，都能給人類永無休止的性本能需求提供滿足，但性行為展示所帶來的性生理衝動與快樂，要比性體貌展示強勁得多，之所以總有商家在廣告中做出如此厚顏無恥的性展示，緣於性行為展示宛如颶風般的吸引力，會產生巨大的消費誘惑。

反常法是廣告製造吸引力的得力手段，當代廣告在運用中也不斷對其強力升級。一則反對濫伐樹木的公益廣告裡，大卡車上裝滿被截斷的巨型木材，兩端露出紅色的血肉和白色的骨頭。細看，原來是被砍斷的大象的腿。（見第十章的一節：《非法砍伐殺死的不僅是樹木》）在一則保險套的廣

預防愛滋病的保險套廣告，《男人不戴，女人受害》

慈善廣告：《如果你不幫他們，誰幫？請撥打（02）713-3462》

告中，一條蛇張大嘴巴露出毒牙，它的頭上戴著透明的保險套。廣告詞是「男人不應讓女人成為受害者」。

一個慈善廣告中，十來隻小豬趴在母豬身上吃奶，骯髒醜陋，細看之下才弄清這群豬仔都是人類的新生兒。

這三則廣告是以樹木與大象斷腿的極端反常互換，警告人們濫伐樹木就等於殺害大象。用陽具與蛇頭的極端反常互換，警告人們愛滋病傳播的可怕。以嬰兒與母豬的極端反常接合，呼籲世人要去救助生活得豬狗不如的窮人孩子們。

廣告中常常出現兩種對象的結合，這種結合如果以現實的方式進行是正常構成，如果以超現實的想像方式進行則是反常構成，如果超現實的想像達到了極端陌生或極限陌生的境界，那就是極端反常構成。以上三個例子中，如果讓大象在樹木下愜意採食漫遊，讓蛇張嘴露牙向敵手進攻，讓嬰兒在媽媽懷裡吸著奶，那是現實情景中的正常構成，只能產生情味吸引。現在是截斷大象之腿當樹木，給蛇頭戴上保險套當陽具，將人的嬰兒變成豬仔，卻是現實中沒有、人們也難以想像到的反常構成，因而就產生了極端罕有的陌生震撼吸引。

震撼吸引是一種不由得你不看、不由得你不聽的強迫注意，儘管這些對象讓人噁心、討厭，而不是喜愛、陶醉，但搶眼之力卻比情趣吸引強勁得多。因而又可以說，商家以極端反常的方式構成廣告形象，並非喜歡故弄玄虛讓人討厭，而是看上了其特有的強迫性注意效果。

與審美藝術製造吸引力無所不用其極一樣，廣告藝術製造吸引力也是只問目的不擇手段。這樣，在審美藝術、廣告藝術吸引力相互競爭的同時，又形成了兩者之間相互刺激、競爭的比拼之勢。

在注意力經濟時代，為了吸引注意力這個短缺的資源，審美藝術與實用藝術都在變本加厲地製造吸引力，而且無所不用其極，但它們使用的材料和方式合適嗎？它們製造的吸引力最強嗎？1998 年夏天，世界盃足球賽在德國舉行，

法國和巴西隊正在進行冠亞軍決賽，90 分鐘內有 17 億人同時觀看，占了全球人口的四分之一。這裡沒有美女，沒有性展示，只有 22 名青年男子身穿普通運動衣在一萬平方米的草坪上做著搶球的遊戲，但吸引力卻壓倒所有藝術達到世界第一。這就從根本上顛覆了美女與性的吸引力神話，促使我們重新思考藝術吸引力中的諸多問題，例如：什麼是藝術吸引力，藝術吸引力的功能與價值是什麼？藝術吸引力有哪些基本元素？這些元素是如何配置的？構成時該採用什麼方式……等等。本書將通過藝術實例的分析與歸納來回答這些問題，並力求做到學術性、實用性、可讀性並重，深入淺出、舉一反三、易讀易懂，不落俗套。

　　對實例的分析歸納不僅能幫助讀者從理論上認識吸引力的本質，而且還能讓讀者在實踐中創造吸引力，藝術家們在努力提高自己作品的吸引力時，也許會想到該好好閱讀此書。

注釋：

1 王小波：《尋找無雙》，見《青銅時代》，花城出版社1999年版，第536頁。
2 王小波：《三十而立》，見《黃金時代》，花城出版社1997年版，第89頁。
3 王小波：《三十而立》，見《黃金時代》，花城出版社1997年版，第82頁。

第一章

▶▶ 什麼是**藝術吸引力**

一 · 什麼是藝術吸引力

「力」是改變物體運動狀態的一種作用，「吸引」是把別的物體或力量引到自己這邊來，「吸引力」就是對別的物體施加作用以改變它的運動狀態，並且把它引向自己。

力是物質世界的物理現象，是物體之間的相互作用，有作用力就會有反作用力。在這裡我們只是借用它來描述藝術作品對藝術受眾的精神影響，標示藝術品將受眾引導到自己周圍的單向作用，而不包括受眾將藝術品再創造到自己那邊去的反向作用。因此，所謂「藝術吸引力」，就是藝術作品將觀賞者引向自己的作用力。

我們都知道，一個欣賞者只有直接去接觸、感受藝術作品，才能夠產生對藝術的欣賞，因此所有他在進行中的欣賞活動，例如：注意、感知、想像、感情、理解、興趣、迷戀、期待等等，都是藝術對他所形成的精神作用。不過在這些藝術欣賞的心理活動中，啟動機制是最關鍵的要素，它能使觀賞者所有的感知、想像、情感、理解等心

理活動，都集中在藝術對象上。假若觀賞者對藝術對象未產生注意，對藝術對象就會視而不見、聽而不聞，感知、想像、情感、理解也就無從談起。正是通過注意的制導作用，藝術品才將欣賞主體引向自己，因此，欣賞與注意是藝術吸引力的主要內容。

注意產生之後，雖然藝術欣賞已經開始，但如果主體（指觀賞者）對藝術對象沒有興趣與迷戀，他的欣賞活動也難以持續和深入下去。因此，興趣與迷戀是一種動力機制，只有它才能使欣賞心理纏繞著藝術作品進行高速運轉。藝術作品通過興趣與迷戀的強勁吸附，將欣賞活動黏著在觀賞者身上。因此，欣賞藝術對象的興趣與迷戀，也是藝術吸引力的重要內容。因此，我們所說的藝術吸引力，籠統地講，就是藝術受眾對藝術對象的注意、興趣和迷戀。

藝術吸引力的注意，是心理活動對一定對象的指向和集中。注意由客觀與主觀兩方面的因素共同引發，客觀因素是對象的客觀特點，主觀因素是主體（指觀賞者）當下的態度、知識、經驗、需要與興趣等。

注意分成無意的不隨意注意和有意的隨意注意。無意注意主要由外部原因引起，主體（指觀賞者）對刺激的出現以及自己的反應事先都沒有準備。有意注意則是有目的、有方向，是被主體意志力控制的注意。

任何一種藝術作品的出現，都可能引起觀賞者的這兩種注意。比如翻閱畫冊時，畫中既像大海波浪又像大火烈焰的松樹與雲彩造型，會使我們掃視的目光停留下來，細看之下才知道是梵谷的《星空》。自此以後，我們會開始關心有關梵谷的藝術評論，並從評論的角度在畫中尋找梵谷藝術的怪異風格與精神瘋狂。在這個過程中，我們對梵谷線條造型特色的發現是無意注意，我們對梵谷藝術風格與精神世界的探索則是有意注意。

不過，我們所說的藝術吸引力中的注意僅僅指無意注意，並不包括有意注意，這是為什麼呢？

梵谷：《星空》，1889

　　因為在藝術欣賞中，當一個讀者不由自主地特別注意作品的某一處時，就意味著他對作品某一特點的意外發現。如果他將這種感受寫成文章或訴諸傳媒，有一千個讀者受到他這個評論的影響，以他的視角在作品中去尋找這一特點，就會有一千個人重複體驗他的這種發現與感受。在評估這件作品的吸引力時，我們只能說它吸引了一個人，因為他對作品的注意，是由作品本身引發而成的，而另外一千個人的注意，則是由藝術評論所引發的。

　　當然，這只是衡量藝術價值的美學標準，如果從經濟學的角度出發，評價的結果就會完全不同。近十來年剛剛興起的注意力經濟理論的核心，是把注意力等同於金錢，認為一件商品獲得的注意力越多，他的經濟收益就越高。而商品獲得注意力最重要的途徑，是花錢做廣告進行宣傳和媒體炒作。湯瑪斯・達文波特（Thomas Davenport）在

《注意力經濟》一書中寫道:「一種品牌的番茄醬是如何在其他 200 種品牌同時存在的情況下,吸引你的注意力的?注意力經濟這門學科所提供的答案是:『用錢購買注意力。』1999 年,美國雜貨製造商用於產品促銷上的費用是 250 億美元,這筆錢被用作新產品儲備津貼、廣告費、贈獎券、看板展銷費用等等,有意思的是,購買注意力所花費的金額大約相當於 1999 年美國食品連鎖店全部利潤所得的 5 倍。」[1]

這就是說,商品所吸引的注意力,既包括顧客對其特色的自發的無意注意,也包括商業宣傳炒作的影響而產生的被動的有意注意。商品的市場價格是以顧客對它的注意力總量來計算的。而藝術也是商品,當然也應當以其吸引注意的總量來衡量其經濟價值的大小和吸引力的大小,而不管注意力是意外發現其特色的「無意注意」,還是受廣告和商業炒作的擺弄而產生的「有意注意」。

美國搖滾歌星瑪丹娜當年隻身闖蕩紐約時,為了 50 美元就讓人拍了她幾十張裸照。而當她成為歌壇名人後,《花花公子》為了刊登這其中的一張,竟要向她支付 50 萬美元的版權轉讓費。她的照片的市場價格暴漲 1 萬倍,主要是因為無數次的媒體炒作和廣告宣傳,而非其歌唱水準或美貌品位有大跨度的提高,這些媒體炒作和廣告宣傳包括:

她的彩色裸體寫真集在全世界出版發行;她一絲不掛地在披薩餅店品嘗義大利餡餅;然後又赤裸著走到陽光大街上,在眾目睽睽之下搭計程車揚長而去。是她的驚世駭俗的性感,震撼了全球。

她向宗教的神聖挑戰。她說:「十字架是最性感的藝術,因為釘在上面的那個男人(耶穌)是完全赤裸的,我真想和上面的那個男人做愛。」她還把這個內容編入自己的搖滾歌曲中進行表演,被激怒的教會因此宣佈她是不受上帝歡迎的人。

她公然和社會倫理道德對著幹。她以青春的性感美貌為誘餌勾引男人,每

一個男人被她利用完了就會被無情地拋棄。有時會有幾個甚至幾十個男人同時圍在她的身邊。與她上過床的男人到底有多少，連她自己也記不清了。

她的歌唱風格標新立異，歌聲傳遍全球的每一個角落，滲透到每一個階層。唱片風靡全世界，一年就發行了幾千萬張。演唱會上成千上萬的聽眾為之瘋狂，許多人因過度興奮而暈倒，醫生和救護車忙個不停。

1991 年美國總統大選，共和、民主兩黨都想方設法要請瑪丹娜為他們拉票。只見她身裏星條旗，屁股一扭，就為克林頓贏得了不少選票。[2]

這個義大利來的小姑娘的裸體照片，原先也許只能吸引50 個人的無意注意，由於媒體和廣告無數次的炒作宣傳，世界上已有上千萬人成為「瑪丹娜迷」，其中對這些照片產生有意注意的人，必定會上升到 50 萬或者 100 萬之譜。

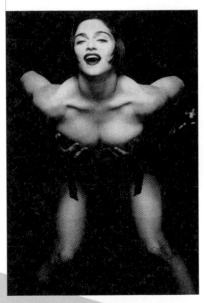

《瑪丹娜》：赫布・里茲（Herb Ritts）攝，1990

經濟學用照片吸引的注意力總量來衡量它的市場價值，而不管它是用藝術特色獲得的無意注意，還是用商業炒作獲得的有意注意。當美國經濟學家哥德哈伯（Goldhaber）提到「藝術的目的就是吸引注意力，成功吸引注意力是藝術存在的全部意義」時，就迴避了商業炒作對藝術注意力的假性吸引。美學卻只能以照片吸引的無意注意來衡量它的吸引力的大小，而不能將被動的有意注意計算在內，因為那

是廣告宣傳與商業炒作的吸引力，與藝術吸引力本身沒有關係。

由於藝術吸引力所說的注意，只是欣賞者意外發現作品特點時的無意注意，而不包括商業宣傳炒作所引發的有意注意。因而，藝術吸引力所說的興趣與迷戀，也只能是在無意注意的基礎上產生的喜好、偏向、依戀、沉迷，而不包括在廣告宣傳和媒體炒作操控下所產生的興趣與迷戀。不過在被操縱的有意注意的過程中，讀者也會在無意之中自主發現作品的其他特色，這種有意注意的過程中因對作品特點的意外發現而產生的的無意注意、興趣與迷戀，也應當屬於藝術的吸引力。

20 世紀八〇年代，林興宅先生對藝術魅力的系統論研究產生過重要影響。他認為：藝術魅力只是一個模糊的概念，純然是藝術的迷惑力、吸引力、誘導力、感染力等征服人心力量的總稱。[3] 我們這裡所說的藝術吸引力，雖然也是以物理作用對藝術品征服人心作用進行的一種比擬，但與林先生定義的「藝術魅力」一語截然不同，我們是在內涵與外延均明確無疑的前提之下，使用「吸引力」這個概念的。

綜上所述，所謂藝術吸引力，嚴格地說，就是在藝術作品的刺激下，受眾對藝術對象的無意注意，以及在此基礎上繼發的興趣和迷戀。

二‧藝術吸引力的衡量標準

我們可以從受眾精神改變的程度，與市場價格的高低，這兩方面來衡量藝術作品的吸引力。

藝術對受眾的精神改變主要包括：注意、興趣與迷戀這幾個方面。欣賞表情理論告訴我們，注意、興趣和迷戀雖然是人的內在心理活動，卻可以通過外在表情去識讀它們。

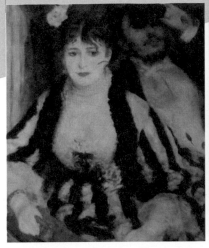

左圖：雷諾瓦：《包廂》，1874

右圖：史蒂芬‧坎貝爾：《窗上有蜘蛛，野外有怪
物--愛倫坡》，1992-1993

人的心理活動會經過植物神經，在人的生理形態，例如：神經傳導、臟器、表情、動作的變化中，不由自主地流露出來。這些外在的表情動作既是生理的發生機制，又是心理的顯示機制，是他人能夠感受到的心理活動部分。注意、興趣與迷戀也有極明確的欣賞表情發生，通過這些欣賞表情的辨識，我們既可解讀欣賞活動的心理內容，又可以確定藝術的吸引力強度。[4]

欣賞中的無意注意，是觀賞者對藝術特色的意外發現，它在片刻間會達到全神貫注、物我兩忘的程度，從自發流露出來的欣賞表情動作中，我們很容易就能確定作品對觀賞者控制的強弱。

雷諾瓦的《包廂》中出現了一男一女兩個觀眾，男的

正在拿望遠鏡聚精會神地仔細觀看舞臺上的情景，女的情緒平靜但精神卻十分集中，看起來舞臺上熟悉的優美表演使男女戲迷都很專注和喜愛。

《窗上有蜘蛛，野外有怪物--愛倫坡》中，一個女人在為大家讀愛倫坡的怪誕恐怖小說，當讀到蜘蛛變成了怪物出現在窗臺上時，無論是讀書的人還是聽讀的人，都睜大了驚駭的眼睛。這說明小說已完全將讀者籠罩在了恐怖、醜惡的情景之中，不能自拔。

中國漢代文學描繪的欣賞注意則更加忘我。樂府民歌《陌上桑》中的路人、擔夫、青年、耕者、鋤者看到美女羅敷時，一個個都陷入了不能自持的驚豔中：

「行者見羅敷，下擔捋髭鬚。少年見羅敷，脫帽著帩頭。耕者忘其犁，鋤者忘其鋤。來歸相怨怒，但坐觀羅敷。」5

司馬遷《史記》中描寫的，則是列陣待戰的士兵因觀看敵軍的自殺表演、忘記打仗而遭突襲的駭呆，這也許是世界歷史上最為震撼的「行為藝術」：

「吳王乃興師伐越。越王勾踐使死士挑戰，三行，至吳陳，呼而自剄。吳師觀之，越因襲擊吳師，吳師敗于欈李，射傷吳王闔廬。」6

現實生活裡異常專注的欣賞表情也不少見，通過這些表情，我們也可以判定對象吸引力的強勁度。1986 年第 13 屆足球世界盃巴西隊的蘇格拉底踢進點球時，一位 44 歲的巴西球迷心臟病突發倒在電視機前死去。由於過分緊張，他甚至意識不到自己的心臟已狂跳到每分鐘 130 次以上，這相當於健康人百米衝刺時的心率。劇院裡演《樊梨花》武打戲時一支槍頭被打斷，正好飛砸到台下一名觀眾的腦門上，血流如注，劇院要送他去醫院，可他卻一邊捂住腦門一邊擺手，兩眼死死盯住舞臺上，口中連連說：「不要緊，不要緊，樊梨花馬上就要出來了。」7

藝術欣賞中的興趣，是在注意的驅動下，主體對作品感受、想像、理解過程

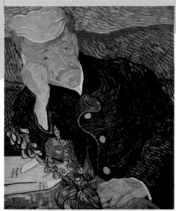

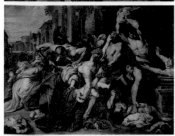

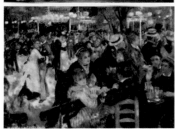

上圖：梵谷：《伽賽醫生像》，1890
中圖：魯本斯：《毆打嬰兒》，1611-1612
下圖：雷諾瓦：《紅磨坊舞會》，1876

中產生的喜好、偏愛、情趣、興味等等。讀者對作品的興趣也會在欣賞表情中不由自主地流露出來，也可以通過欣賞表情，來判定讀者對作品喜好偏愛的程度。

三國時魏國的鐘繇深愛書法家蔡邕的作品，因借閱不到真跡常常傷心痛哭，乃至捶胸吐血而暈死。後來，他聽說這件作品陪葬在韋誕的墓穴裡，就找人掘墓偷取，盜得後大喜過望，終日拿在手裏，連大便時也埋頭研讀。有好幾次因揣摩入神，竟在茅房裡蹲了半日，以致家裏人四處尋找，驚動四鄰。[8] 唐代畫家閻立本路過荊州見到張僧繇的壁畫，初看時有些不服氣，第二天去細看，覺得確實不錯，不愧是當代好手。第三天接著看，越看越覺得好，於是就睡在畫下留戀十幾天不忍離去。一個觀眾看同一部電影次數最多的紀錄是 940 次，這位觀眾是英國的邁拉·佛蘭克林夫人，她所鍾愛的電影是美國於 1965 年拍攝的《音樂之聲》。

藝術欣賞中的迷戀，是在欣賞興趣的積累過程中逐漸形成的，是觀賞者對藝術對象無法割捨的過度愛好，突出的特點則是狂熱、偏執與判斷能力喪失。欣賞中的迷戀心理在表情動作中流露得非常鮮明，能讓人清

晰地感受到藝術吸引力的強勁與深刻。

二次世界大戰末期，美軍攻佔了太平洋上的一個小島，山洞裡的十幾個日軍士兵頑抗不肯投降。一個美國士兵靈機一動對他們喊著：「如繳械停火，就讓你們去好萊塢遊玩。」出乎意料之外的是，這些話竟然打動了日本士兵，他們爬出洞口俯首就擒。為了兌現承諾，美軍司令部特意安排專機送他們到洛杉磯去觀光。9《福爾摩斯探案》的作者柯南道爾（Sir Arthur Ignatius Conan Doyle, 1859 年 5 月 22 日-1930 年 7 月 7 日）塑造的大偵探福爾摩斯具有高超的才能，他採用的偵探手段合乎邏輯，他對案件的判斷令人信服。1894 年後，柯南道爾決定停止這類故事的寫作，在《最後的案件》中讓福爾摩斯戲劇性地墮入激流淹死。對於福爾摩斯之死，廣大讀者不僅十分遺憾而且極為憤怒，他們對柯南道爾進行了種種威脅和謾罵，逼迫他把探案故事繼續寫下去。柯南道爾迫於無奈，只得在 1903 年的《空屋》中讓福爾摩斯死裡逃生，開始新的偵探活動。10

在現代社會中，由廣告宣傳和商業炒作製造的欣賞迷狂，常常與藝術吸引力中的迷戀混雜在一起，但兩者之間的明顯差別使我們很容易區分它們：「藝術吸引力的吸引之源是藝術本身，而商業迷狂的吸引之源是藝

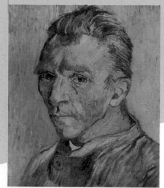

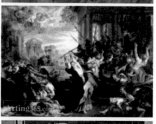

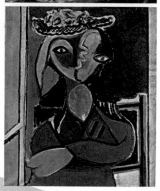

上圖：梵谷：《沒有鬍子的自畫像》，1889

中圖：魯本斯：《對無辜者的屠殺》，1636-38

下圖：畢卡索：《雙臂抱胸的女人》

術活動背景。」

　　1994 年，一個叫楊麗娟的女孩夢見影星劉德華走進了
自己，於是就開始追逐劉德華。一開始是由父親陪著到北京
看劉德華的演出，之後又由父母陪著到香港求見劉德華，去
了六、七次都沒有見到。為籌措赴港的費用，其父親決定賣
掉一隻腎，到了醫院因法律禁止活體器官買賣才沒有辦成。
2006 年其父在一檔電視節目中求告劉德華接見自己的女
兒。2007 年 3 月，劉德華在香港約見了楊麗娟，但只是在舞
臺上而不是單獨會見。儘管其父極其失望跳海自殺，可楊麗
娟的追華夢卻還在繼續中。

　　劉德華是影星，他的電影與歌迷不出家門在電視中就
能欣賞到。走下銀幕舞臺的藝人，就像走進商店的球王貝
利、馬拉多納一樣，都是生活進行式，和藝術對象沒有關
係。楊氏父女只對非藝術對象的演員本人迷狂，而對影星
的藝術作品卻沒有多少興趣。因此她們的追逐，是廣告宣
傳和商業炒作製造的欣賞迷狂，看不到劉德華藝術作品本
身對他們有多少吸引力。

　　市場價格是衡量藝術作品吸引力的另一種依據。

　　在當今的市場化社會中，一切都逃脫不了金錢魔尺的
度量。藝術品也是如此，作為一種商品，它的市場價格由
它吸引的注意力總數來決定。它吸引的注意力分兩部份，
一部份是藝術受眾意外發現其作品某種特色時所產生的無
意注意，這是藝術本身吸引的注意力。另一部分是在商業
廣告與媒體炒作的左右下，受眾對藝術對象產生的有意注
意，這是商業宣傳吸引的注意力。

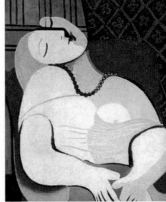

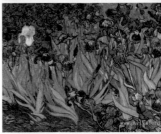

上圖：畢卡索：《夢》，1932
中圖：梵谷：《鳶尾花》，
　　　1889
下圖：塞尚：《靜物》，1895-
　　　1900

　　由於藝術吸引的無意注意是由作品決定的，因而越是優秀的作品，吸引的無意注意才會越多，市場的價格才能越高，藝術的吸引力與市場價格成正比。藝術吸引的有意注意是由商業宣傳運作來決定，商業宣傳投入的金錢越多，吸引的有意注意才能越多，市場價格才會越高，因而藝術品的市場價格又與商業操控投入的金錢多寡成正比。正如經濟學家哥德哈伯揭示的那樣，金錢和吸引力是雙向流動的，金錢可以買到吸引力，吸引力也可以贏得金錢。我們雖然不能絕對地說市場價格最高的作品，其吸引力一定最強，但我們卻可以相對地說，市場價格較高的作品，其吸引力也相對較強。

　　這種規律在繪畫拍賣中表現得尤其突出，歷史上拍價最高的十幅畫是：

〔編注：此為舊資料，目前售價最高的畫是：波洛克（Jackson Pollock, 1912-1956）的《1948年，第五號》，2006 年的成交價是一億四千萬美元〕

（1）畢卡索《拿煙斗的男孩》，10416 萬美元

（2）梵谷《伽賽醫生像》，8250 萬美元

（3）魯本斯《毆打嬰兒》，7350 萬歐元

（4）雷諾瓦《紅磨坊舞會》7180 萬美元

（5）梵谷《沒有鬍子的自畫像》，7150 萬美元

（6）魯本斯《對無辜者的屠殺》，4950 萬英鎊

（7）畢卡索《雙臂抱胸的女人》，5560 萬美元

（8）梵谷《鳶尾花》，5390 萬美元

（9）畢卡索《夢》，4840 萬美元

（10）塞尚《靜物》，6050 萬美元

　　世界各地的拍賣行都會有藝術品拍賣價格的公告，如果將拍賣價格進行綜合比較，一般來說市場價格高的作品總是比市場價格低的更具有吸引力。例如：梵谷的畫作是為未來人畫的，與他同時代的人並不怎麼喜歡他的作品。他

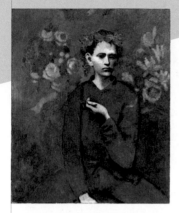

畢卡索：《拿煙斗的男孩》，1905

死後的幾十年中，人們的審美趣味開始突破嚴整的古典美學，追求生動變化的新異美感，他的畫適應了新潮的審美需求，因而被越來越多的人所喜愛，吸引力也在爆炸般地增長。據說他在世時只賣出過一幅畫，售價是 200 法郎，而同樣是這些作品，今天卻能賣到 5000 萬美元以上，市場價格漲了幾萬倍之多，證明它們的吸引力也漲了幾萬倍。

藝術引發的注意、興趣與迷戀的強弱與其吸引力成正比，藝術品市場價格的高低與它的吸引力成正比，將這兩方面結合起來，就是我們衡量藝術吸引力的綜合標準。

注釋：

1　達文波特：《注意力經濟》，中信出版社 2004 年版，第 7 頁。

2　周能友編：《博斯丁名聲訓練法：現代成名學》（下），遠方出版社 1998 年版，第 577-579 頁。

3　林興宅：《藝術魅力的探尋》，四川人民出版社 1985 年版，第 5 頁。

4　劉法民：《欣賞表情論》，江西高校出版社 1990年 版，第 80-81 頁。

5　漢樂府：《陌上桑》，見北京大學《兩漢文學史參考資料》，中華書局 1962 年版，第 515 頁。

6　司馬遷：《越王勾踐世家》，見《史記》（五），中華書局 1982 年版，第 1739 頁。

7　大年：《飯後茶余談京劇》，刊載於《藝術世界》，1984 年 4 期，第 43 頁。

8　周旋編：《文藝家創作軼事》，貴州人民出版社 1980 年版，第28頁。

9　見《讀者文摘》，1986 年第四期，第34頁。

10　王逢振：《柯南道爾與福爾摩斯》，見《福爾摩斯探案》（一），群眾出版社 1979 年版，第 3-4 頁。

▶▶ **藝術吸引力的**功能價值

　　藝術吸引力是藝術作品引發的注意、興趣與迷戀，是藝術品被受眾注意、愛好、迷狂的吸引力。然而，藝術吸引力對於社會和人類到底有哪些好處？藝術吸引力的功能價值究竟是什麼呢？

一·廣泛傳播自我

　　藝術作品的吸引力越強，就意味著注意、愛好、迷戀它的人越多；由於知道它、熟悉它、理解它的人越多，它的名字就會被廣為傳播，並最終成為名作。藝術作品的主體是藝術形象，它包括：人物、地點、物品、情節、思想、情感等。隨著作品被人們廣泛地瞭解與熟知，形象的這些構成因素也會被人們廣泛瞭解、熟知而成為著名的人物、地境、物品、故事、思想或情感。這樣，藝術作品就靠著自己的吸引力，完成了自我廣播遠揚的歷程。

例如：中國古典小說《紅樓夢》以無與倫比的藝術吸引力，受到了一代又一代中外讀者的喜愛，它所寫的每一個重要人物，如：寶玉、黛玉、寶釵、王熙鳳等，它所寫的每一個重要景物，如：大觀園、蕭湘館等，它所流露的每一種情緒，如：黛玉憐花、妙玉暗戀等，都已成為名人、名物、名事、名情。又例如：古希臘悲劇：《奧狄帕斯王》和莎士比亞悲劇：《羅密歐與茱麗葉》，其殺父娶母事件的始末，茱麗葉裝死、再生、再死、男先生、後死的曲折愛情故事，都具有強勁的吸引力，也傳遍全世界的每一個角落。

再例如：讓-保羅·薩特（Jean-Paul Sartre, 法國哲學家及作家，1905-1980）的戲劇：《他人即地獄》，由於具有強烈的吸引力，其地獄不是烈火，不是酷刑，而是他人的精神折磨，這一存在主義主題在知識界廣為人知。

《三國演義》是中國古典小說中民間知名度最高的作品，小說描寫的許多神機妙算、巧計智謀，通過自己的吸引力而婦孺皆知，並成為老百姓活學活用模仿效法的寶典。《三國演義》中曹植殺阻堅行的故事：

操欲試曹丕、曹植之才幹。一日，令各出鄴城門，卻密使人分付門吏，令勿放出。曹丕先至，門吏阻之，丕只得退回。植聞之，問于修。修曰：『君奉王命而出，如有

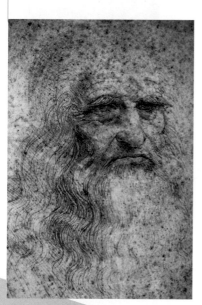

達文西：自畫像，1513

阻擋者，競斬之可也。』植然其言。乃至門，門吏阻住。植叱曰：『吾奉王命，誰敢阻擋！』立斬之。於是曹操以植為能。[1]

由於藝術吸引力具有巨大的自我宣揚功能，因而被藝術家寫進、畫進或攝進作品中之後，包括作者自己的傳記、容貌，也會得到廣泛的傳揚。法國啟蒙運動思想家盧梭在《懺悔錄》中將自己的人生秘密公諸於世，赤裸裸的真情道白產生了極大的吸引力，其生平的許多細節便因而為世人所廣知。達文西與梵谷的自畫像都有極強的吸引力，在這些繪畫被人們廣泛觀察的同時，兩位畫家的相貌也永遠地銘刻在讀者的心中。

也有一些不甚知名的藝術家將自己的生平、相貌放進了作品裡，隨著作品吸引力的增大，他們的相貌、生平也終於被後人辨識出來。比如卡拉瓦喬的《手提歌利亞頭像的大衛》，雖然創作於 1606 年，但在幾百年後的今天，專家們經過反復研究，還是認出了畫中大衛手中所提起的歌利亞腦袋，相貌面容畫的就是畫家自己。

當代電影導演希區考克拍了許多恐怖電影，號稱懸念大師。他喜愛在自己導演的影片中作為無名無姓無情節的背景人物串場，比如

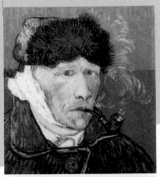

上圖：梵谷：自畫像，1889

中圖：卡拉瓦喬：《手提歌利亞頭的大衛》，1606或1610

下圖：南茜‧弗萊德：《自畫像》，1989

導演希區考克在自己的影片客串（兩圖）

走過兇殺現場，穿過火車站，急急忙忙去趕汽車，坐在街邊看報紙、抱孩子等。隨著他的電影知名度越來越高，認識這位大胖子尊容的觀眾也就越來越多。他的相貌通過他自己的作品，永遠流傳了下來。

當代畫家南茜·弗萊德的《自畫像》中，一個赤裸的女人雙手將自己的腦袋抱在胸前，她雖然已經斷了頭，卻還能直挺挺地站在那裡向人們展示自己的面相及切掉右乳的胸部。這就是以可怕、可笑的怪誕形態產生了強迫注意、銘刻記憶的震撼功能，使觀賞者不得不看、不得不記住她的面容相貌。

吉伯特和喬治在《飛翔的糞便》一畫中，畫自己的大便的形態、小便的動作和相貌身態，企盼通過屙屎溺尿的骯髒醜態，吸引觀眾注意自己的創作。

藝術吸引力自我傳播的功能，不僅能使藝術描寫的對象成為名人、名物、名景、名情、名理，而且還能使藝術形象本身成為品牌。例如：作者出於自己的特長或偏好，會在自己的系列作品中反復描繪某種特別有吸引力的藝術形象。由於這些形象在題材、主題或審美特徵的某些方面

吉爾伯特·喬治：《飛翔的糞便》，1994

基本相同，它們的反復出現就會給觀賞者造成越來越深刻的印象。以後這種形象再次出現時，人們就會格外注意它、迷戀它，它的吸引力也會像雪球那樣越滾越大，甚至產生吸引力爆炸。

在這方面表現得特別突出的就是比利時超現實主義畫家馬格利特，以及中國後現代小說家：賈平凹、王小波。馬格利特是人物畫家，但他的許多人物只有頭部沒有面孔，有的以提琴面板、白熾光團、空洞、圓球、瓶子代替臉，有的以後腦、花朵、蘋果、手掌、眼罩來遮住臉，有的則用厚布來包裹臉。

賈平凹的小說以我國西北民間生活為主要題材，他的許多作品都出現一些天上少有、人間罕見、既無法證實又無法否定的怪異秘情，長篇小說《懷念狼》中的幾段，就可以清楚理解：

老鼠是因主人抽煙喝酒也上了煙酒之癮，趴在木梁上吸煙酒之味時一時失足掉下的。[2]

他的行李非常簡單，口袋裡只有錢和一張留著未婚女人經血護身紙符。[3]

將貓尿撒在一塊手帕上，再將手帕鋪在蛇洞口引蛇出來，蛇是好色的，聞見貓尿味就排精，有著蛇精斑的手帕只要在女人面前晃晃，讓其聞見味了，女人就犯迷惑。[4]

由於只有頭部沒有面孔的無臉人，與既無法證實又無法否定的怪異秘情在作品中反復出現，就會像廣告中商品的名字圖徽一樣，成為他們繪畫與小說的著名品牌。再見到無臉人或讀到怪異秘情時，就會不由自主地去注意它們、迷戀它們。

二·廣播遠揚他物

藝術吸引力不僅傳播自我，而且還傳揚他物。

從藝術的結構來看，在所有的藝術作品中，除了形象的、生動的、有趣的這些富含吸引力的元素外，還會有抽象的、枯燥的、無趣的吸引力貧乏成分。但藝術總是欣賞整體的，其形象的、生動的、有趣的吸引力，總能讓讀者對那些枯燥的、抽

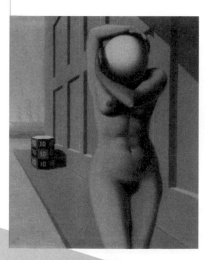

馬格利特：《精神上的鍛鍊》，1936

象的東西也發生興趣與愛戀。

　　文學中最典型的有司馬遷的《史記》。《史記》共有十二本紀、十表、八書、三十世家、七十列傳。其中表、書以及本紀、世家、列傳中的大部分內容，都是對歷史人物事件的簡約紀錄，難免枯燥乏味。但在這種抽象的流水賬中，卻摻雜著星星點點數不盡的異言怪行、奇謀妙計的精細描繪，使整部作品變得妙趣橫生、魅力無窮、常讀常新。以下是其中的幾個例子：

　　卒有病疽者，起為吮之。卒母聞而哭之。人曰：『子卒也，而將軍自吮其疽，何哭為。』母曰：『非然也。往年吳公吮其父，其父戰不旋踵，遂死於敵。吳公今又吮其子，妾不知其死所矣。是以哭之。』[5]
　　田單乃令城中人食必祭其先祖於庭，飛鳥悉翔舞城中下食。燕人怪之。田單因宣言曰『神來下教我』。……田單

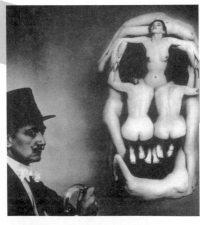

哈爾斯曼：《達利與骷髏》，1889　　　　哈爾斯曼：《性》，1939

「EYE OF THE TIGER」品牌廣告，章子怡演出

乃收城中得千餘牛，為絳繒衣，畫以五彩龍文，束兵刃於其角，而灌脂束葦於尾，燒其端。鑿城數十穴，夜縱牛，壯士五千人隨其後。牛尾熱，怒而奔燕軍。6

（伍子胥）乃告其舍人曰：『……抉吾眼縣吳東門之上，以觀越寇之入滅吳也。』乃自剄死。7

項王乃曰：『吾聞漢購我頭千金，邑萬戶，吾為若德。』乃自剄而死。王翳取其頭，餘騎相蹂踐爭項王，相殺者數十人。最其後，郎中騎楊喜，騎司馬呂馬童，郎中呂勝、楊武各得其一體。五人共會其體，皆是。故分其地為五：封……8

申包胥走秦告急，求救于秦。秦不許。包胥立於秦庭，晝夜哭，七日七夜不絕其聲。秦哀公憐之，曰：『楚雖無道，有臣若是，可無存乎！』（於是發兵救楚。）9

項王已死，楚地皆降漢，獨魯不下……乃持項王頭視魯，魯父兄乃降。10

菲力浦・哈爾斯曼（Phillipe Halsman,
1906-1979 年，美國攝影大師）為達利拍
攝的兩幅照片也很經典。在《達利與骷
髏》中，達利站在八個裸女搭成的骷髏旁
邊。《性》中，一隻很大的龍蝦趴在一個
裸體女人的陰部，達利若無其事地以手扶
之。很明顯，人體骷髏與龍蝦趴在陰部都
是很震撼、很刺激的藝術形象，吸引力要
比一個男人的照片強勁得多，達利的相貌
正是靠著這兩個形象的吸引力幫襯，才引
起讀者的注意和興趣。

藝術吸引力廣泛傳播他物的功能，在
當代廣告活動中表現得最為突出。

對廣告仔細觀察後會發現，世界上的
廣告作品都由藝術與非藝術兩重形象所構
成，一重是非藝術的主題形象，負責傳達
廣告商品的各種資訊，如：規格、功能、
價錢、售後服務等等枯燥、無趣的內容，
幾乎沒有什麼吸引力。另一重則是以藝術
來襯托形象，它們具體、生動、有趣，有
著極強，甚至超強的吸引力，負責吸引受
眾的視聽，讓他們注意廣告商品的資訊。
章子怡為「EYE OF THE TIGER」化妝品
做的廣告，就是這種二重形象組合的最好
例證。畫中的章子怡美豔如花，長髮飄

上圖：1963 年 10 月 18 日美展上，杜象與 20
　　　歲裸女夏娃‧貝比茲對弈，背景是他的
　　　裝置作品《甚至新娘也被光棍剝光了衣
　　　服》

下圖：賓士汽車安全氣囊廣告

上圖：美國電話電報公司 AT&T 廣告：《我可不可以插進來》

下圖：解海龍：《我要上學》，1991

逸，神采飛揚，在其半身像後面，寫著一行拉丁字母。章子怡的半身像是由藝術手法來襯托形象，廣告主要靠她相貌的美麗和超凡的名氣吸引觀眾的注意。而這行拉丁字母則是非藝術主題形象，廣告靠它告訴受眾章子怡叫賣的商品是什麼品牌。

杜象的《甚至新娘也被光棍剝光了衣服》作回顧展時，他與一位全裸的美少女坐在展臺旁邊下棋。抽象、枯燥、無聊的作品和作者老醜、乾瘪的形態是主題形象，負責傳達作品及作者的各種資訊，美豔裸女的性刺激是襯托形象，負責吸引觀眾的目光，讓受眾享受性感大餐的同時，也去注意一下作品和作者本人。

賓士汽車的安全氣囊廣告中，四個女人袒露著乳房相向圍坐，攝影師以鳥瞰的角度攝取她們的乳房形態而捨棄其餘一切，畫面出現了八大巨乳將中間座位團團圍定的情

景。畫面中央有一個「8」字，告訴觀眾此款汽車有8個安全氣囊，作為廣告的主題形象，這個「8」字幾乎沒有什麼吸引力。廣告靠著八個乳房奇異組合的強勁吸引力，使受眾注意到了氣囊的數量。

美國電話電報公司的一則廣告中，一個剛剛學會走路的嬰兒站在母親的兩腿之間，他搖搖晃晃，兩手扶著大人才能站穩，面對生人他有點怯生，想要躲到母親的腿後去，但又抑制不住好奇的將臉探出來觀望。那一雙純潔、好奇、膽怯的大眼睛，是人世間最真實、最誠懇的表情，他的弱小、可愛、可親，會感染天下一切天倫良善之心。其藝術魅力與大陸解海龍的《我要上學》中貧困學童求知迫切的「大眼睛」不相上下，是這個廣告的襯托形象。美國電話電報公司的廣告主題是：開通看護嬰兒的無線電通訊業務，很明顯，如果沒有人見人愛的嬰兒形象作為襯托，這個主題只用文字在廣告中呈現，要想引起無意注意幾乎是不可能的事情。

這幾個例子也都證明了藝術吸引力對廣告商品強勁有力的廣泛傳播作用。

藝術吸引力廣泛傳播他物最顯赫的功績之一，是創造了可口可樂品牌。據美國《商業週刊》2005 年的評估報告，在全球 100 個最大品牌中，可口可樂以 696 億美元（2007 年是 653 億美元），再度蟬聯世界第一。品牌是廣告

聖誕老人：可口可樂廣告畫　　　　　　匍匐在地：可口可樂廣告畫

的長程投資，從 1885 年成立至今 120 多年中，可口可樂公司在全世界為自己做了成千上萬個宣傳廣告。隨意翻撿幾個可口可樂廣告，就會發現除了可口可樂的商品圖示千篇一律、一成不變之外，所有的廣告作品都有自己獨特的藝術畫面，而且篇篇精美無比、魅力四射。

這些廣告中，即使是最差的襯托形象，其吸引力也要比以花體字母連寫的 CocaCola 商品圖示主題形象高出十倍。但是這成千上萬幅的藝術精品都無一例外地退出了歷史，但唯有這個不起眼的圖示，卻長遠地留在人們的記憶當中。正是成千上萬幅藝術作品吸引力的強勁襯托，全世界才會把目光焦點投向「CocaCola」。

三 · 觸處生金

藝術吸引力能使藝術的描寫對象、藝術形象本身以及相關的一切，都變成名人、名物、名地、名景、名品、名

冰熊：可口可樂廣告畫

清麗房舍：可口可樂廣告畫

作、名藝等，而這些一旦被商業利用，即可轉化為實質的金錢，這就是藝術吸引力的觸處生金功能。

藝術吸引力觸處生金功能突出地表現在廣告活動中。在後工業化社會，由於商品供過於求，商家均要借助廣告來推銷產品。面對鋪天蓋地的廣告，人們的精力與興趣畢竟有限，大約只有 10 %的廣告被注意過，其餘的都無聲無息的消失無蹤。但是只有引起注意的廣告，人們才可能記著它的品牌，購買它的商品。因此，商業的競爭實際上是廣告的競爭，廣告的競爭實際上是吸引力的競爭。廣告藝術吸引力的強弱與商業利潤成正比，換言之，藝術吸引力就等於金錢。

上個世紀五○年代，廣告大師奧格威（David MacKenzie Ogilvy, 1911-1999，奧美廣告公司創辦人）為哈撒韋（Hathaway）襯衫作廣告，他讓穿哈撒韋襯衣的帥哥戴著一隻價格 1.5 美元的醫用黑色眼罩出現在廣告中，結果一個天大的奇跡出現了。這個廣告「使哈撒韋牌襯衫在過了 116 年默默無聞的日子之後一下子走紅起來，迄今為止，以這樣快的速度這樣低的廣告預算建立起一個全國性的品牌，這還是絕無僅有的一例。」11

可以說，商家突然時來運轉賺了大錢的原因是廣告做得好，而廣告成功的關鍵，是模特兒震撼了受眾的爆炸性注意。

黑色眼罩獨眼龍海盜俊男之所以格外吸引人，是因為它由過去的單獨優美變成了現在的優美加怪誕，過去只是讓人喜愛，現在除了喜愛還讓人恐懼、好笑、生趣。奧格威哈撒韋襯衫廣告的巨大成功證明了一條真理：藝術吸引力的增強，能使商家賺到更多的錢。

藝術吸引力觸處生金的功能還表現在審美藝術中。大仲馬的《基督山恩仇記》描寫男主角艾德蒙‧丹蒂斯復仇的故事傾倒了全世界無數讀者。事情發生在法國的馬賽，不少讀者都以為小說真有其人其事，於是就爭相到馬賽去看

主角的家鄉，特別是將他關了 14 年的伊夫堡黑牢。馬賽當局趁機虛擬假造了伊夫堡黑牢和書中主要人物的館舍，還訓練了專門的嚮導帶領這些基督山迷們到處參觀訪問，讓該地旅遊收入直線上升。

義大利小提琴演奏大師帕格尼尼卓越的演奏技藝震撼了歐洲，1840 年五月，當這位樂壇巨星離開人世時，教會拒絕為他舉行宗教葬禮，他的家鄉熱那亞也禁止他的遺體進入該市，大師的遺體被棄置兩個月不能入葬。這時，一個馬戲團的班主付了三萬法郎，將屍體租下來作收費展覽。成千上萬的仰慕者排成長隊繞著屍體魚貫而行瞻仰他的遺容，這個生前被稱為魔鬼的人，死後還能成為商家的賺錢工具，原因就在於他的音樂具有巨大的藝術魅力。

藝術吸引力觸處生金的功能也突現在大眾傳媒的商業運作中。

奧格威：《哈撒韋襯衣廣告》，1951

英國王妃戴安娜離婚前後一直是全球新聞媒體關注的名人。1993 年，英國《星期日鏡報》出價 25 萬英鎊，向義大利一位記者購得一輯戴安娜與情人法耶茲在地中海度假時擁吻的照片。將這些照片刊出後，鏡報銷量大增，當天就加印了 20 萬份。1995 年，戴安娜接受英國廣播公司（BBC）獨家電視採訪，該公司向全球發行了轉播權，不算劇增的廣告費收入，單是版權轉讓一項就有 249

萬美元入賬。戴安娜的偷情照片不僅美麗真誠，而且神秘莫測，使刊登的報刊吸引力大增，讀者量、發行量劇升。戴妃出境的電視畫面也極其珍貴，她在電視上長時間露面，也使電視節目的吸引力增強，收視率提高，廣告費激增。

藝術吸引力觸處生金的功能，還表現為它能夠直接向觀眾支取金錢。截至 2010 年 2 月，世界上票房收入最高的 10 部電影是：

（1）《阿凡達》：20.39億美元

（2）《泰坦尼克號》：18.45億美元

（3）《魔戒3：王者歸來》：11.18億美元

（4）《加勒比海盜2：亡靈的寶藏》：10.66億美元

（5）《蝙蝠俠前傳2:黑暗騎士》：10.01億美元

（6）《哈利波特與魔法石》：9.76億美元

（7）《加勒比海盜3：世界盡頭》：9.61億美元

（8）《哈利波特與浴血鳳凰》：9.38億美元

（9）《哈利波特與混血王子》：9.29億美元

（10）《魔戒2：雙塔奇謀》：9.26億美元

電影的金錢價格與名畫不同。名畫在世界上都是唯一的，當它出了名成為稀有資源，人們想看到它又無法見到它時，幾個財團幾個富翁就可以在一種商業宣傳的場合，如拍賣會上將其炒得一價升天。雖然這些名畫都有極高的審美價值和藝術吸引力，但不能否認，它們的金錢價格並非全由藝術吸引力所決定，確實隱藏著某些虛假因素和炒作成分。

電影的金錢收入主要來源於電影票，基本上是電影觀眾累加出來的，票房收入越高，意味著觀眾人數越多，觀眾人數越多，證明影片的藝術吸引力越強。觀眾是電影的審美主體，觀眾對電影的注意、喜愛、迷戀雖然是主觀的，但無數觀眾對它都這樣注意、喜愛、迷戀，在主體性發生過程中，主觀就會向客觀轉

化。康德（Immanuel Kant, 1724-1804年, 德国哲學家）認為：「如果這件事對每個人，只要他具有理性，都是有效的，那麼它的根據就是客觀上充分的。」[12] 無數欣賞主體主觀的協調一致，就使電影的吸引力產生了客觀性，而金錢收入正是這種客觀性的最佳證明。因此，在電影的商業運作中，影片的藝術吸引力可以直接支取金錢，藝術吸引力觸處生金的功能在這裡表現得最為真實而直接。

注釋：

1 羅貫中：《三國演義》，人民文學出版社 1973 年版，第 627 頁。

2 賈平凹：《懷念狼》，作家出版社 2000 年版, 第 14 頁。

3 賈平凹：《懷念狼》，作家出版社 2000 年版, 第 13 頁。

4 賈平凹：《懷念狼》，作家出版社 2000 年版, 第 87 頁。

5 司馬遷：《孫子吳起列傳》，見《史記》（七），中華書局 1982 年版，第 2166 頁。

6 司馬遷：《田單列傳》，見《史記》（八），中華書局 1982 年版，第 2454-2455 頁。

7 司馬遷：《伍子胥列傳》，見《史記》（七），中華書局 1982 年版，第 2180 頁。

8 司馬遷：《項羽本紀》，見《史記》（一），中華書局 1982 年版，第 336 頁。

9 司馬遷：《伍子胥列傳》，見《史記》（七），中華書局 1982 年版，第 2177 頁。

10 司馬遷：《項羽本紀》，見《史記》（一），中華書局 1982 年版，第 337 頁。

11 奧格威：《一個廣告人的自白》，中國友誼出版公司 1991 年版，第 106 頁。

12 康德：《純粹理性批判》，人民出版社 2004 年版，第 621 頁。

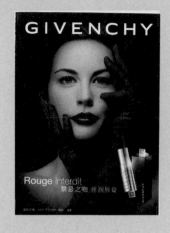

▶▶ **藝術吸引力**發生的原因

藝術吸引力究竟是如何發生的呢？讓我們從幾個面向來——探討。

一·反常變異吸引無意注意

藝術吸引力是在藝術作品的刺激下，受眾對藝術對象的無意注意以及在此基礎上繼發的興趣和迷戀。讀者為什麼會對藝術產生無意注意、興趣與迷戀呢？我們先分析藝術吸引無意注意的原因。

心理學認為，新異性刺激是無意注意產生的主要原因。任何一種新出現的刺激，其中包括我們從未經驗過的絕對新異性刺激，以及各種熟知對象不尋常結合而產生的相對新異性刺激，都會引起無意注意。而實驗證明，對熟悉對象不尋常結合而產生刺激的反應，要比全新對象的刺激強烈敏感得多。也就是說，熟悉對象的不尋常結合這種

新異刺激，是無意注意產生的最主要原因。[1]

　　從人的安全本能角度來看，這種現象就比較容易理解。人最重要的本能需要是生命安全，任何外部環境都可能潛藏著威脅生命安全的危險。但相較之下，熟悉的已知危險可以預防，陌生的新異危險卻難以控制，因此，在自我保護本能的驅動下，人類必然對環境中熟悉對象的新異變化，以及全新對象產生無意注意。只有對新異對象的感知、理解、想像完成之後，才可能對已知、熟悉對象作出有意注意。

　　也就是說，人的外部世界雖然可以區分為真假善惡美醜等六個方面，每個人對它們都有自己的價值判斷和審美觀，但是它們一旦成為熟悉事物的不尋常組合出現在我

GRUNDIIG 刮鬍刀廣告

們面前時，我們只會因為它們的新異變化首先對它們產生無意注意，而無暇顧及它們的真假善惡美醜等性質。此時此刻，吸引人們產生無意注意的唯一原因，是對象的新異變化而非它們的內涵屬性，無論是真善美還是假惡醜，只要形式新異都能夠吸引人們無意識的關注，而與它們內含社會價值的高低、人文屬性的優劣都沒有關係。

　　事實表明，吸引無意注意的新異變化，在構成技巧上都遵循著反常化原則。

　　什麼是反常化原則呢？

反常是對正常的背反。正常是一種客觀存在的狀態，指事物恒久不變的、大量普遍反復出現的常態。正常的事物在數量上占絕大多數，具有普遍與一般的共同特徵。正常的事物比較規範，易於分類，也比較穩定，具有歷史的連續性；在組織結構上比較嚴密，也比較規律。[2]

其次，正常還是一種主觀感受的狀態，是人與正常事物相互感應而產生的關係屬性。由於正常事物在人的外部世界中占絕大多數，是極普遍、極一般、極經常的對象，因此人們就會對它們產生最熟悉、最瞭解、最平淡、最習慣、最現實的感受。

把它的客觀特點和感受特點綜合起來，「正常」就是恒久不變的、大量、反復、普遍出現，人們感到最熟悉、最平淡、最習慣、最現實的一切對象。

反常則是正常的反面。在客觀現實中，它是偶然出現的對象，數量上占極少數；它打破規範、不守規律、無法分類、變化突然；具有個別性、特殊性的共同特徵。由於它極為罕見、特殊、偶然，因而在主觀感受中，給人的印象是陌生、神秘、奇特、怪異、超現實。把它的客觀特點和主觀感受綜合起來，

上圖：馬格利特：《空白簽名》，1965

中圖：國外的女性導流器廣告

下圖：Code dinu teang 胸罩廣告

「反常」就是變化不定、偶然、個別、少量出現，人們感到極陌生、極罕見、極神秘、極怪特、極超現實的東西。

因此，所謂反常化原則，就是以正常為材料，創造形式、性質和功能均與正常完全相反的新形象。

例如：刮鬍刀廣告的主體是一個倒立的下巴，原本這個從衣服領口裡露出來的下巴非常普通俗常，但是讓它離開自己天生的位置旋轉 180 度完全反向時，它就會成為莫名其妙的新異變化而吸引我們的注意。

馬格利特的《空白簽名》中一人騎馬在樹林間穿行，當焦點透視的前顯後遮被顛倒為前遮後顯時，本來在樹後的人出現在樹前，馬後的樹林間遠綠出現在馬前時，就成為一個新異的對象而顯得搶眼。

傑奎琳‧海登：《形體模特兒系列》，1991-1992

同樣的例子還有，女人站立著小便的女性導流器廣告；屁股上戴乳罩的時裝廣告；女人穿裙倒立的行為藝術表演。當本來蹲著解手的女性像男性一樣站立小便；本來戴在胸部的乳罩戴在屁股上；本來頭與身體高揚在上、臀與陰部遮擋在下的女人，倒立著將臀陰高舉在上而將頭身包裹在下時，這些熟悉常見的對象也因為形貌方位的背反變異，而突然產生了強勁的搶眼力量。

拉伯雷罵讀者的例子也很典型。表演藝術以觀眾為上帝，比如莎士比亞戲劇的

開場白，就有不少對讀者的討好之辭。而拉伯雷在《巨人傳》的前言，劈頭第一句話就大罵讀者：「著名的酒友們，還有你們，尊貴的生大瘡的人」，「有空閒的瘋子」，「你們見過一隻狗碰到一根有骨髓的骨頭沒有？」，「可是聽好，驢傢伙（否則，叫大瘡爛得你們不能走路！），可別忘了為我乾杯」。[3] 就因對讀者一反常態的大變臉引起眾人的注意。

從這些例子中我們可以看到，新異藝術中總是存在著兩重形象，一重是正常的碎片，即構成材料的形象；另一重是反常的重構，即構成之後的形象。這兩種形象常常混置在一起，在審美感覺中反復交替出現，勾畫出打碎原材料創造新形象的軌跡。而由碎片原材料向重構新形象的轉化過程，實際上就是藝術的反常化過程。

藝術反常化原則包括：罕有化、陌生化、極端化的構成方法與高智慧的基本素養。

所謂罕有化，就是將處處皆是的東西變成絕世僅有的東西。由於罕有對象對於多數人來說都是新異的東西，比常見的對象更難認識，危險更難預防；人們對常有的東西可以熟視無睹，對罕有的對象則必須警覺提防，所以，當藝術中的真假善惡美醜按照罕有化技巧組合為新異對象時，人們就會因為它的稀少怪異而不由自主地注意它。

2006 年 6 月，江西撫州大街上一輛桑塔納驕車沖進橫穿馬路的牛群，一頭水牛從擋風玻璃鑽進了駕駛室。

2003 年 11 月，廣西融安一醉酒司機駕著拉客三輪車撞飛了一輛手推平板車，車上躺著的老人騰空飛起落地後氣息全無。司機恐懼萬分，但死者家屬並不著急，原來他們是要將死在醫院的親人推回家去[4] 智利聖地牙哥一家超市的老闆規定上班時間不准離開崗位，甚至不能上廁所，收銀員只好穿著紙尿褲上班。[5] 21 歲的加拿大男子看到女友 10 個月大的孩子發燒不知如何是好，就把

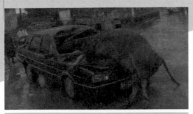

她放進冰箱降溫。[6] 廣東增城廢棄的糖廠大煙囪的頂端，長著一棵榕樹，樹冠枝繁葉茂巨大無比，從遠處望去，這根 21.87 米高的大煙囪倒成了它的樹幹。

這幾個新異事件的組合材料是驕車、水牛、醉車、死人、收銀員、紙尿褲、嬰兒、冰箱、煙囪、大樹，構成形象是牛頭穿進驕車、飛車撞死屍、成人穿著紙尿褲、嬰兒被放在冰箱裡退燒、煙囪上頭長大樹。構成材料是隨處都有的現實事物，而構成形象卻是發生概率只有百萬分之一、千萬分之一入眼永駐的奇特對象。它們強勁的吸引力均由其極端稀少怪異罕有所致。

上圖：新聞圖片：《大水牛撞進轎車駕駛座》
　　舒曉燕攝，2006

下圖：新聞圖片：《美麗的煙囪樹》，2008

在真假善惡美醜材料的藝術重組中，如果將人常有的合乎規律的成功行為罕有化，就會因為神奇而吸引人。《三國演義》寫到孫堅遇見一夥海盜搶了錢財逃走，在上岸時發現那夥人正在分贓，便隻身登上高處，提刀大喊某某領人向左，某某帶人向右，強盜以為官兵來剿，紛紛丟下財物逃跑。[7] 軍官指揮士兵的戰鬥命令，當它只對自己的部下公開而對敵方保密時，是世間合乎規律的常有行為。當它面向敵方公開而又沒有部下時，卻是對人間合規律戰法極端反常的驚世奇謀，受驚的就不僅僅是盜賊，還包括閱讀至此的讀者。這個新異形象的構成方式，就是道道地地的罕有化。

　　所謂陌生化，就是用最熟悉的東西構成最陌生的對象。陌生化的構成材料都是熟悉的東西，但在相互交叉搭配的過程中產生了新異變化，生成的卻是誰也沒有見過、誰也沒有想過的全新對象。由於陌生的全新對象比熟悉常見的對象更難認識，其中的危險更難預防，因而當藝術中的真假善惡美醜按照陌生化技巧搭配組合為新異對象時，人們自然會不由自主地注意它。

　　陌生在程度上分為三級，一部分人沒見過的是一般陌生，大多數人沒見過的是極端陌生，所有人都沒見過的是極限陌生。新異對象越是陌生，與熟悉對象的反差越大，吸引無意注意的功能也就越強。陌生與罕有的區別在於，罕有是物質現實與藝術現實中客觀存在的東西，只是數量太少，出現概率太低。而陌生則是人對自己難以見到對象的主觀感受，這種對象既可能罕有，也可能常現。陌生感產生的決定因素，是它必須超出主體的知識與經驗。

　　美國人簡・索德克（Jan Saudek）的行為藝術《戴手銬的雙人體》裡，一男一女兩個赤裸的人被老式手銬鎖成一體。這種惡搞的玩具手銬在中國也曾流行過一陣子。2002 年，重慶有一對用手銬鎖在一起的情侶，在逛街時因弄丟了鑰匙，導致兩人男女廁所都不能進去，只好請鎖匠來解放。[8] 人們只見過被手銬鎖在一起的兩個罪犯和滿街成雙成對的情侶，卻沒有見過被銬在一起又是擁抱又是接吻的戀人，更沒有見過脫光衣服銬在一起的男女。著衣情侶、老式手銬是熟悉對象，銬連的著衣戀人是極端陌生，銬連的裸體男女是極限陌生。這兩個形象之所以吸引人們的目光，就是因為它們構成時採用了極端陌生化的原則。

　　「藝歐」家居空間廣告畫中的抽屜嬰兒，也是陌生化構成的典型例子。

　　一件做工精細的床頭櫃的抽屜被拉了出來，裡面躺著一個活潑可愛的裸體嬰兒，只有八、九個月大。但這個木質的抽屜使人們聯想到農村埋葬夭折嬰兒的小棺材，由於它隨時都可能被推合進去，人們在想像中便把它轉化為恐怖可怕的活嬰之棺。從構成過程看，櫃子是尋常百姓家的尋常之物，孩子也像我們鄰家的孩子那樣熟悉。而讓孩子躺進抽屜，以床頭櫃為棺材包裝活人消解肉

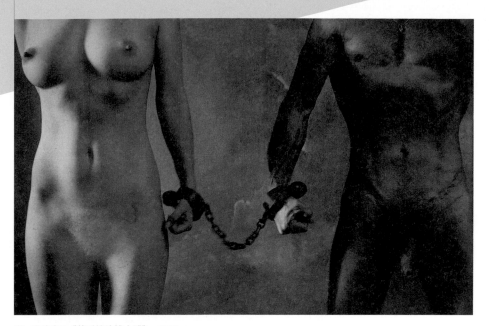

簡‧索德克：《戴手銬的雙人體》，1990

體，卻沒有人見過，這是極限陌生。以最熟悉的東西構成最陌生對象的構成技巧，是這個作品吸引人的主要原因。

所謂極端化，是用形貌及功能很一般、很普通的材料，製造形貌及功能很極端、很特出的對象。每一事物都有多種屬性，人類總是依據它的某一屬性將其歸入某一類別進行同類比較。由於同類事物中這種屬性普通者占絕大多數，極端者占極少數，所以屬性特出者會因為少有罕見而吸引無意注意。如果一個對象的某種屬性在同類事物中處於特出的極端狀態，儘管其他屬性在其他類別事物中都處於半俗地位，它也會因為這個屬性的極端特出而成為新異變化，而吸引無意

注意。比如球王貝利，作為男人，作為父親，作為商人，作為官員，他在同類中都無特出之處，只是作為足球運動員，他高超的踢球技巧才是特異的，他就憑著他屬性中的這種百分之一、千分之一的極端性，而成為新異對象。

新異變化是無意注意發生的主要原因，新異變化在本質上只是主體的一種陌生感覺。在反常化的三種構成技巧中，罕有是陌生感的客觀原因，不熟悉是陌生感的主觀原因，它們都是主體將對象與自己的知識經驗進行主客比較所得到的結果。而極端化則是主體將外部同類客體的特徵進行客觀比較的結果，是陌生感產生的主客體關係的因素。罕有化與陌生化是就對象的整體而言，極端化卻是就對象的局部細節著眼。這是它們的主要區別。

類屬性極端特出者造成的新異變化，包括形貌與功能兩個方面。

普通心理學與廣告心理學都認為，在新異變化之外，對象的大、強、動，以及主體的主觀需要，也是無意注意產生的重要原因。其實大、強、動等特徵均是同類比較的結果。同類對象中存在著小、弱、靜時，大、強、動才會引起注意，如果所有對象都變成大、強、動，這些特徵也會被視而不見。因此，所謂大、強、動，實際上是同類事物類屬性在形貌方面的極端化表現。

藝術能給讀者帶來快感與滿足，而豐富強烈的快感體驗又是讀者審美欣賞的本能需求，雖然所有藝術都有快感滿足功能，但功能一般、普通者會被讀者視而不見、聽而不聞，只有強大到特出者極端者、才會引起讀者的無意注意。這是事物類屬性在功能方面的極端化表現。

如 GIVENCHY 唇膏廣告中，本來就很漂亮的國際明星麗芙・泰勒，由於塗了極為豔麗的口紅，並且將戴著這種口紅色的長手套附在臉上，與口唇的紅豔連成一片，將她的臉襯托得更加明艷動人，從而成為極端的豔紅冶麗。

巴西畫家 Krishnamurti M. Costa 的《老年貴婦》裡，女人雖然衣飾華貴富麗無比，但因為過於衰老，頭髮掉光，肌肉凹陷，腦禿若木，手似雞爪，腿像

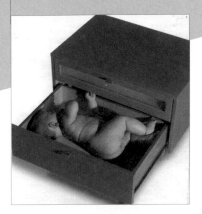
廣告：《藝歐——解決居家空間問題的專家》

麻桿，和《百年孤獨》中那個縮得像枕頭一樣大小差點兒被老鼠吃掉的百歲老婦烏拉蘇差不多，也成為極端的垂死掙扎。

以上兩個例子將女人的年輕漂亮與老朽醜陋的眩目功能發揮到了極端，是功能極端化的典型例子。

什麼是高智慧呢？

馬克思說：「自由自覺的活動恰恰就是人類的特性。」[9] 人能認識規律並按規律辦事，因而是自由活動。人做事有目的、有計劃、有確認，因而是自覺活動。由於動物做不到這一點，所以自由自覺活動是人與動物的根本區別，認識規律、按規律做事以實現自己目的的所有活動，都是人的智慧。

藝術反常化手法的關鍵，是用現實中大量存在的熟悉、平庸的東西，製造物質世界與藝術世界中極少或根本不存在的罕有與陌生對象，藝術家沒有現成的樣板可以拷貝，只能依靠自己的能力來創造。因而反常化手法的運用，就要求藝術家必須具備非凡的想像與高超的技巧、廣博的知識、合規律的思維、合事實的邏輯，這些想像、技巧、知識、思維、邏輯能力加總起來，就是反常化手法應有的高智慧素養。

比如《舌頭臉》中舌頭與帽子、衣裝的對接中，舌頭這個為人們所熟悉得幾乎視而不見的形象，突然變得極其陌生起來，原因是舌頭不僅跑到了口腔外面，還戴上帽子、穿上衣服變成了一張臉。舌頭變成臉，這在人類與動物界都不可

能存在，在以往的藝術中也沒有出現過，完全是畫家憑想像力創造出來的。如果沒有反常化的非凡想像智慧的幫助，任何常規技巧與常規思維都將無濟於事。

《你要想擁抱她，就給她寫信》中，女孩子正和一個從紙張後面冒出來的男人擁抱。

在現實中和以往的藝術中，從來沒有出現過從紙張冒出來的紙人型，純然是藝術家反常化想像虛構的結果。同時，攝影藝術要塑造白紙上寫滿文字這種形狀的人體，必須以人體的立體形態為根據，以手工將平面轉向三度空間時文字的線條、字型透視關係描繪出來，這個紙人體之所以如此立體逼真，與這些字母透視變形的準確度密切相關，也是攝影家高超製作技巧的結果。這個作品是近幾年來最具吸引力的攝影傑作之一，更是超凡想像與高超技巧的智慧結晶。

《紅樓夢》在全世界都是最負盛名的中國小說，書中

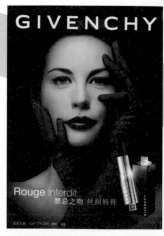

GIVENCHY 口紅廣告：麗芙・泰勒　　Krishnamuri M. Costa：《老年貴婦》，2004年複製

Li Shan, Reading, 2003

的許多情節故事也是以反常化手法創作出來的。賈瑞、王熙鳳情人三會就是代表。第一次王熙鳳沒來，讓賈瑞在寒風中等了一夜，差點沒凍死。第二次賈瑞黑暗中抱住一個男人以為是王熙鳳就要做愛，賠了不少銀兩不說，還被人兜頭潑了一身屎尿。第三次是王熙鳳在風月寶鑑中頻頻向賈瑞招手，他反復進去求歡，最後崩精而死。曹雪芹精通文學、繪畫、園林、建築、瓷器、服飾、民俗、儀式、醫藥、心理等百科雜學知識，這個反常化情節的虛構描寫，就需要對道家的行為、器物，對唐以來的傳奇小說，對民間風情趣聞有較多研究。達文西是藝術史上最博學的畫家，他的名作《蒙娜麗莎的微笑》中，蒙娜麗莎的手不僅逼真而且具有重量，她嘴角上的微笑似有若無，有著奇特的朦朧美。這也與達文西精通生理學、解剖學、醫學、物理學密切相關，他畫的是手、嘴角的皮膚，依據的卻是皮膚下面肌肉與骨頭的結構。

這兩件偉大作品的誕生，顯然是因藝術家的廣博知識所致。

反常化手法的應用，除了高想像、高技巧、高知識智慧外，還需要高思維與高邏輯智慧。

大仲馬的《基督山恩仇記》中，唐太斯逃生的情節非常吸引人。法利亞神父死了，被獄卒裝進麻袋準備海葬。唐太斯通過暗道將神父的屍體搬進自己的牢房，他自己鑽進麻袋冒充死人。半夜，獄卒把這個麻袋抬到海岸綁上鐵球拋進大海，他打開麻袋逃生，到基督山找到神父留給他的財寶後開

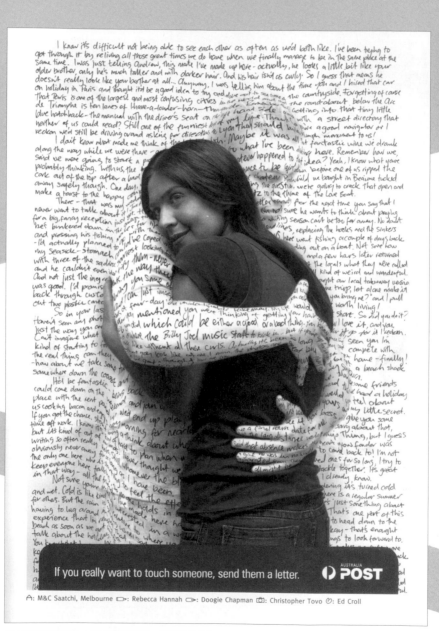

If you really want to touch someone, send them a letter. AUSTRALIA POST

A: M&C Saatchi, Melbourne ▷: Rebecca Hannah ▷: Doogie Chapman □: Christopher Tovo ⊘: Ed Croll

澳大利亞郵政廣告：《你要想擁抱她，就給她寫信》

達文西：《蒙娜麗莎》，1503-1506

始報恩復仇。這個情節之所以成為文學史上最奇特的故事之一，關鍵是運用死人冒充活人、活人假裝死人的反常化手法，情節設置合乎現實規律，並與生活邏輯保持一致，儘管是作家虛構出來的，但讀者卻感到合情合理、真實無比。這是藝術邏輯合乎事實的結果。

上個世紀，在泰國的電影院裡女人喜歡戴著帽子看電影，雖然百般勸說效果都不明顯。有一天電影院貼出了一個告示，要求大家脫帽看電影以免擋住後排人的視線，不過禿頭的觀眾可以例外。那些戴帽子的女人特別擔心別人把自己看成禿頭醜八怪，都爭先恐後地脫下了帽子。從命令人摘去帽子到憐憫人不必摘掉，廣告者之所以能夠運用反常化手法輕易解決難題，除了想像力大膽奇特外，還有著洞察人心的結果。

二‧形態豐富引發興趣和迷戀

我們再來分析藝術引發興趣與迷戀的原因。

藝術吸引力中的興趣，是在欣賞時注意力啟動的欣賞過程中，觀賞者對作品產生的特殊喜好、偏愛、情趣、興味。藝術吸引力中的迷戀，是由欣賞興趣積累起來的，對藝術對象無法割捨的過度偏愛。

欣賞中，當注意力鎖定了新異對象之後，觀賞者的感知、想像、理解、情感就會全面展開，對新異對象作出真

假的認知、善惡的辨別和美醜的判斷，如果新異對象滿足了觀賞者生理、實用、道德、理智、審美等方面的需要，主體就會對新異對象產生喜歡、愛好的快感體驗。快感體驗是一種積極向前的熱情動力，能推動觀賞者將欣賞活動繼續下去。所以，引起觀賞者無意注意的是藝術的新異變化，而引起觀賞者興趣與迷戀的，則是藝術帶給他的快感體驗。

在藝術的新異變化中，雖然構成材料已組合為新的對象，但它們在相貌性質的某些方面，仍然保持著原來的特徵。這樣，新異對象中就出現了構成材料形象與整體構成形象，當讀者在無意注意的引導下進入欣賞後，他們對新異對象的快感感受也就產生了兩部分內容，一是對新異對象構成材料的快感感受，二是對新異對象整體構成形象的快感感受。

比如佳能的廣告《燃燒的美》是由辣椒與火苗兩種材料的圖形所構成。雖然辣椒與火苗圖形已化為一體，成為燃燒的火焰，

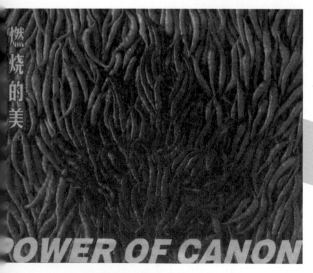

Canon 廣告：《燃燒的美》

但仔細觀察還是可以分出紅綠辣椒的形狀、顏色和它們鑲嵌擺放時所依據的火苗圖案。因此欣賞感受中，既有對鮮麗生動的辣椒的熟悉喜愛，又有對溫暖熱烈的火焰的親切嚮往。由於擺成火焰圖案的紅辣椒的形狀和顏色都很像蠟燭上跳動扭擺的火舌，用它們做線條來描繪火焰，是天才的想像與發現。同時這種辣椒火焰的形態，又很像梵谷描繪田野、樹、雲、月亮時，那種一半是火焰一半是波濤的粗獷張狂、扭曲向上的線條，因而又是一種文化底蘊深厚的學養呈現。所以，在面對它的整體構成形象

時，還會有辣椒在燃燒、火焰在燃燒、梵谷在燃燒的怪異崇高快感。可以確定的是，我們之所以對這幅廣告產生興趣和喜愛，除了構成材料辣椒和火焰形象引發的喜歡、嚮往與溫暖外，還因為有構成形象辣椒之火與波濤烈焰的神賜之筆所帶來的驚嘆與傾慕。所以，對新異對象發生興趣與迷戀的真正動力，是欣賞中體驗到的、由構成材料與構成形象帶來的雙重快感體驗。

那麼，由構成材料與構成形象帶來的快感體驗又是怎樣產生的呢？

我們知道，世界上任何一件藝術品在題材上都由真假、善惡、美醜所構成。以往的一些美學理論把藝術當成美的代名詞，以為藝術對象就是美的對象，藝術欣賞只是美的欣賞，藝術中只有美醜畫面，真假善惡只能是融化到美醜菜肴中的鹹味，而不可能是菜肴之外的鹽巴。其實這並不符合事實。雖然真假善惡是哲學、倫理學的研究對象，但哲學、倫理學面對真假善惡對象時，不剝離現象就無法達到本質，而藝術面對這些對象時，不保留現象卻無法體現本質。因此在哲學、倫理學中，真假善惡是形而上的理論形態，在藝術作品中，真假善惡卻和美醜一樣，也是生動可感的具體形象。

比如《水滸傳》中對李逵這號人物的描繪，和美醜一樣，也出現了真假善惡各種形態的人生情景。書中介紹他的身世、相貌、性格、特長、癮頭，講他因撲不過燕青就怕他、順從他等等，是真。李鬼冒充他劫路，但聽李鬼說他家有老母無人養活就不忍心殺他，是善。他回家接母親上梁山，路途中月光下追趕小兔，對老娘特別和氣聽話，是美。他搬石香爐給母親裝水喝、鬥殺老虎、怒殺殷天錫是崇高。他接母親享福母親卻死于虎口，他一貫反對招安，宋江擔心自己死後他又造反，就用慢性毒藥將他毒死，這是悲劇。他被張順在江中灌得半死卻又嘴硬不肯求饒，是滑稽。他將樸刀捅入母虎肛門殺虎，像剁餡般舉雙斧剁屍體，是怪誕。他假裝要砍老太太的頭，逼她說實話，是假。他濫殺無辜，殺了李鬼吃他身上的肉，是惡。他在筵席上下手撈湯裡的魚渣吃，他被人潑得屎尿滿身，是醜。

　　藝術由真假、善惡、美醜構成，經過新異變化產生的新異藝術當然也不例外，也體現為構成材料的真假、善惡、美醜元素，與構成形象的真假、善惡、美醜元素的共同組合。

　　在一幅由手套與手合成的新異海報宣傳中，就出現了構成材料與構成形象的真假、善惡、美醜的各種情景的組合。

　　畫面上的手套手是用手套和手掌的攝像材料合成的。白色手套的線紋異常清晰，兩隻手掌上的皺紋、汗毛、血管和皮下關節也清晰可見，它們是真。構成形象手套中手的對接處既像手套，又像手掌，既非手套，又非手掌，是現實中不存在的想像。手套中手的骨骼均勻、皮膚細潤、動作平緩，是一雙優美的手。指頭上沾著的紅色液體順著指尖向下滴，會使人感覺到屠殺的血腥與骯髒，是惡與醜。手套是人工製品，無法給生命之手提供營養，這雙美麗的手將最終腐爛死去，是悲劇。手掌長到手套上，是超出人們生活經驗的極端反常，既是有趣好笑的滑稽，又是可怕好笑的怪誕。這些組合元素中，真、優、美屬於構成材料，假、惡、醜、悲劇、滑稽、怪誕則屬於構成形象。

　　由於新異藝術在題材上由構成材料與構成形象的真假、善惡、美醜元素共同組成，因而它使讀者產生審美興趣與審美迷戀的快感體驗，也是由這些構成元素共同引發的。現在我們來看看新異藝術構成元素對讀者快感體驗的引發，是怎樣實現的。

　　作為藝術題材的真假、善惡、美醜元素，都是經過創作主體的主觀選擇、提煉、加工、製作的客觀現實對象，是主客觀的統合體。在傳統的美學理念中，它們都是一些審美形態。按照審美形態學提出者門羅的看法，審美形態的區別有三個方面：「解剖學意義上的要素、細節及構成成分；功能學意義上的要素結構、聯繫方式；接受學意義上的欣賞感受。」[10] 他提出的要素、細節、成分和結構方式，主要是指審美形態作為審美客體的客觀特點，而接受學意義上的欣賞

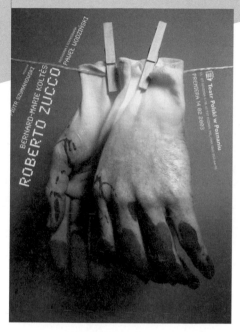

Michal Batoryi 波蘭劇場海報：《Roberto zucco》，2003

感受，主要指審美形態使審美主體產生了何種體驗。為了弄清楚新異藝術的真、假、善、惡、美、醜諸審美形態對讀者快感體驗的引發機制，我們先對藝術的這些審美形態進行界定：

藝術的真，是藝術對現實客觀且準確的重現，既包括對對象形貌客觀且準確的重現，又包括對現實對象之性質客觀且準確的重現。

真有其規律性，是人生存發展依憑的物質基礎和必須征服的對象。馬克思說：「人靠自然界來生活。」[11]列寧也說：「外部世界、自然界的規律，乃是人類有目的的活動基礎」，「人在自己的實踐活動中面向客觀世界，以它為轉移，以它來規定自己的活動」。[12] 因此，人看到真的藝術形象，會產生可靠感、親近感、探究感、求知感。由於藝術重現客觀世界的客觀性時，需要高難度的技巧和高科技的材料，因此，觀賞者在面對藝術的真時，還能產生佩服感、敬畏感、神奇感、發現感等正面積極的快感。

藝術的假，是展示藝術的人純粹意識活動的創造物，包括：想像、假設、虛擬，計畫等。

假跟真相對，是非物質對象。人對現實的意識反映，如表像、想像、思維等，都是非物質的主觀隨意活動之

假。馬克思說：「最蹩腳的建築師從一開始就比最靈巧的蜜蜂高明的地方，是他在用蜂蠟建築蜂房以前，已經在自己的頭腦中把它建成了。」[13] 人類與動物的根本區別，就在於人能夠在客觀世界之外的意識中造出一套假的東西來，並通過實踐活動將這虛擬的假，變成物質世界的真。因此，沒有假就沒有人類，假是人類生存發展的智慧源泉，藝術想像是假最集中的地方，只要有人類存在，藝術就不會終結。

人製造假的目的，是要以假為藍圖，生產出合乎自己需要的實用對象。因而，人們見到合乎規律的假想、假說、假設之類的生真之假時，都會產生強烈的求知欲與自豪感。

人製造的東西有名有實，人對對象真實的判斷，大多情況下都依靠感官和思維，不得已才訴諸實驗。人依假造真時，如果只造形貌不造內涵，就是以假亂真，人們以感性經驗對其判斷時就會以假為真。這種假物的名字與形貌都是真，唯有內涵不合於此物的規定時是假，是有其名而「不存在」的偽。藝術裡的這種有害于社會有害於人類的以假造假的偽，會使觀賞者普遍感到憤怒、羞恥，產生發現的滿足感及私秘的竊喜感。人們欣賞假的對象時體驗到的求知欲、自豪感、發現感、私秘竊喜感中都包含著快感體驗。

藝術的善，是藝術對有益於人類對象的展示，是創作主體對有用價值的肯定與讚揚。

善的東西都是人實踐活動中追求的東西，合乎人需要的東西，因此，人們在看到善的對象時，總是會產生熟悉感、勝利感、自豪感、喜愛感、控制欲與佔有欲。

人的許多需要由於現實條件的侷限無法實現，只能在藝術的虛構中得以實現，人們在欣賞藝術的這種至善時，還能產生強烈的鼓舞、勵志感。善的對象具有符合人的欲望的本質與形貌，因此，欣賞藝術的善所引發的都是心滿意

足的快感享受。

藝術的惡，是藝術對施害或受害狀況的客觀展示，以及創作者對害的不否定、不批判。

害在對象上包括害他人、害自己、害社會、害動物、害植物、害環境，方式上包括殺害、傷害、殘害、毒害、危害等。惡由施害者、受害者、施害人的言行、受害人的言行、害的結果這五個環節構成。不過藝術重現中，只要這五者單獨出現，讀者就會將其感受為惡。

惡在本質上是對人的需要的破壞。因此，面對惡，人們體驗到的是恐懼、慌亂。按照需要的層次，被破壞的需要越是基本，人體驗到的恐懼就越強烈。恐懼雖然是一種痛苦情緒，但在藝術欣賞中，觀眾與現實利害已被藝術虛構之牆隔離開來，觀眾對於惡驚魂落定之後，又會體驗到一種發洩快感和隔岸觀火的慶倖感，這是欣賞惡時的快感體驗。

藝術中的美。在真假善惡美醜中，美是藝術最重要的構成成分和審美形態，還必須細分為：優美、崇高、悲劇、滑稽、怪誕來予以界定。

藝術中的優美，是對合乎形式美規律的事物的客觀展示。

優美對象引發的是熟悉、喜歡、愛戀這些感受，由於優美大都是人的實踐活動的結果，與人的精神需求、物質活動達到了全面和諧，因此，人們對它的感受，大都是一些平靜的愉快。

藝術中的崇高，是人類之所以偉大的展示，引發的是崇拜、尊敬與恐懼情緒。崇拜是對榜樣模仿學習需要的滿足，尊敬是對人類愛的需要的滿足，這些都是快感。恐懼雖然是痛苦，但是當欣賞者意識到恐懼對象只是一種虛擬的東西時，他就會從藝術的噩夢中清醒過來，體驗到強刺激後的發洩快感。

藝術中的悲劇，是為了正義而抗爭的好人遭到不應有的不幸或死亡。悲劇引發的是恐懼、憤怒、振奮。與崇高的恐懼一樣，悲劇的恐懼雖然痛苦，但現實

感消失之後，它也有發洩快感的產生。憤怒是對邪惡的激情反對，振奮是對真善美的激情追求，都是人類對於正義需求的滿足，它們也有快感伴隨而來。

藝術中的滑稽，是形貌違背形式美與規律的醜對象的反常化。當讀者發現它與自己的生活經驗不合時，既會因為它的錯誤無能而感到愚蠢、無聊、好笑，又會因為自己的正確全能而感到自信、自是、自強。滑稽的嘲弄、好笑、自信都是自我滿足的輕鬆快感。

藝術中的怪誕，是對功能上害人、害物、害社會的惡對象的反常化。當讀者發現它與自己正常的生活經驗不合時，既會因為它的錯誤無能感到好笑，又會因為它的兇惡有害而感到可怕，雖然很沉重但也具有嘲弄的發洩快感。

藝術的醜，指藝術中表現的形貌上反形式美的對象，以及藝術家用來描繪對象的反形式美的色、形、聲。事物的色彩、形狀、聲音所呈現出的對比、對稱、均衡、節奏、多樣統一等形式的美的規律的破壞，都稱為醜。在美的歷史上，人類先發現優美，之後才以優美為標準發現了醜，因此醜是

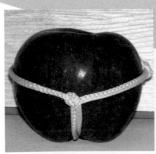
劉也：《蘋果相撲》，2007

日本相撲者

威娜寶洗髮精廣告

左圖：安格爾：《泉》，1820-1856
右圖：高露潔牙膏廣告

反優美的。作為破壞形式美規律的醜，是與人的感官、情感、身體的不和諧，審醜中體驗到的是厭煩、噁心等消極體驗。不過當醜與美形成衝突與反差、加深了讀者對美的體驗與認識時，它也能引發認知上的快感。

事實證明，藝術的新異變化都體現為這些真假、善惡、美醜審美形態的重新組合，都由真假、善惡、醜之象與這些優美、崇高、悲劇、滑稽、怪誕之美交叉結合而成。所不同的只是，真假善惡醜五象中的任何一象，與其餘四象中的一象或幾象，以及五美中的一美或幾美相結合，生成的是「五象類新異藝術」；優美、滑稽、崇高、悲劇、怪誕五美中的任何一美，與其餘四美中的一美或幾美，以及五象中的一象或幾象相結合，生成的是「五美類新異藝術」。

這裡特別要強調的是，由於構成新異藝術的真假、善惡、美醜各種審美形態，都經過了人類審美意識之爐的冶煉，都是被審美感受肯定之後產生的審美事實，它們不僅再現了審美對象的客觀特徵，而且還表現了審美主體共同的審美感受。因而，當藝術中的某種審美形態被我們感受到時，我們看到這種審美形態的客觀特徵的同時，也必然會體驗到這種審美形態得以產生的人類共同的審美感受。這在本質上意味著，美是美感，美感又是美。

比如看到了一顆蘋果。當我們判定它由優美、真與善等三種成分構成時，實際上在我們心中已發生了與它的優美

相對應的喜愛，與它的真相對應的的確信，與它的善相對應
的滿意等審美快感感受。如果給蘋果攔腰捆上一條「丁」字
繩，就使人輕易聯想到相撲者的裝束；或是將蘋果切成大劉
海髮型，與一個裸蛋的娃娃臉對接起來。在判定它們的構成
成分增加了假與滑稽的同時，我們的審美感受也會摻進與假
和滑稽相對應的自由快感和好笑快感。

又如繪畫中的美女具有相貌身材的優美，生理形態的
逼真，性情溫和的善良，如果給她們加上舉重動作；咬啤
酒瓶蓋動作；擁抱巨蟒動作（見第十章第二節圖：《娜塔
西亞·金斯姬與巨蟒》）；釘上十字架動作（見第十一章
第二節圖：《十字架上的歌星D. 格拉斯》）；全身塗泥
動作（見第十一章第一節圖：《洗滌我》），觀眾就會在
相貌優美的喜愛、性情善良的憐愛、裸體性刺激的興奮這
些快感體驗之外，又產生滑稽調皮的情趣、恐懼好笑的震
撼、醜陋厭惡的可笑這些快感體驗。

總而言之，我們可以確定地說，讀者在欣賞新異藝
術時體驗到的審美快感，都是由題材上的構成成分所帶來

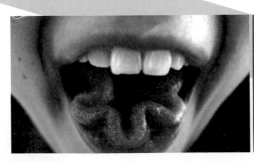

花邊舌頭

墨西哥 TABASCO 調味醬廣告

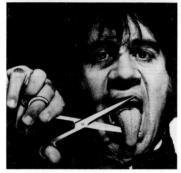

上圖：墨西哥 TABASCO 胡椒辣椒醬廣告

下圖：新聞圖片：第75屆奧斯卡最佳原創
劇本獎得主佩德羅·阿莫多瓦

的，新異藝術有什麼樣的構成成分，讀者就能體驗到什麼樣的審美快感，它的構成成分與審美快感是一一對應的。因此，本書對藝術吸引力進行分析時，凡是對新異藝術構成成分、審美形態的指稱，都是作為與它相對應的審美快感的代名詞。

在對三百多個優秀藝術作品強勁吸引力的生成原因所做的分析發現，藝術的新異變化，是作品重新組合過程中構成材料與構成形象之間所顯示出來的差別，參加組合的元素越多，產生的組合物越多，呈現的變化才會越大。題材上它們都是真假、善惡、醜五象中三象以上，與優美、滑稽、崇高、悲劇、怪誕五美中的三美以上審美形態的豐富組合。少於四到五種審美形態的貧乏搭配，就很難對無意注意、興趣、迷戀形成完整的吸引力。

例如：幼兒伸舌頭有優美、真和善的特徵，雖然可愛、天真、無邪，但畢竟是司空見慣的對象，很難引起人們的注意。如果吐出的舌頭邊緣一折一折地捲曲上來如一團花朵；或者是在舌頭上粘上 OK 繃；或者畫滿精美的神話故事圖畫，這些舌頭在優美、真、善之外，多了滑稽特徵或者是怪誕特徵之後，才會成為反常稀奇的新異對象，引起人們的注意與興趣。如果在舌頭上架起一把

剪刀，做出要將它剪下來的樣子，它在招惹滑稽可笑感的同時，還引發恐怖可怕之感，是十足的怪誕形象。要剪掉舌頭的動作是惡，但他只擺出架勢來嚇人，因而又是一種假。這個舌頭除了優美、真善外，又多了滑稽、怪誕、惡、假的特徵，因此才能真正成為吸引無意注意、興趣與迷戀的新異藝術。

又例如黑人孩子是一種優美，但面容再好看也只是簡單地讓人喜愛。當畫家讓他長著白色人種的藍色瞳孔，再讓瞳孔像黏稠的藍色眼淚向下淌時，就又創造出怪異、滑稽、惡、假和既恐怖又可笑的怪誕等審美形態。這個對象之所以能夠引發注意、興趣與迷戀，就是因為它有優美、滑稽、惡、假、怪誕等多種審美形態，這是僅僅描畫孩子流淚時可愛可憐的優美做不到的事情。

由於新異藝術在題材構成上都是審美形態的豐富組合，而每一種審美形態的呈現，又必然使觀賞者產生與這些審美形態相對應的美感體驗，因而與新異藝術題材構成上的審美形態的豐富性相對應，因此新異藝術所引發的快感體驗也是豐富多姿的。

例如女人的臉，其容顏的優美會讓人生出喜悅快感，描繪的真讓人生出認知快感，眉目的善讓人生出疼愛快感。由於作為構成元素的審美形態的數量有限，因而能引發的審美快感也會非常有限。

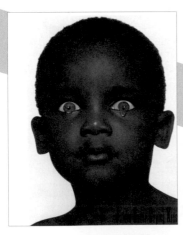

戶田正壽：《瞳孔像眼淚一樣流出》

馬格利特：《蹂躪》，1946

但是當馬格利特將臉與女人的軀幹融合起來，構成《蹂躪》這一新異對象時，情況就完全不同了。

一個金髮披肩的年輕女人，長著乳房眼睛、肚臍鼻子和會陰嘴巴。其怪模怪樣是滑稽，對健康和生命造成嚴重危害是惡，這個滑稽的醜惡在整體上是怪誕。

人體的其他部位都可以遮蓋起來，唯有臉部必須裸露在外，因為眼睛要接受外界資訊，鼻子要呼吸外界空氣，嘴巴要吃喝外界的食物和水。這個女人長的是軀幹臉，從倫理和健康角度來說，軀幹必須用衣服裹藏起來，但她卻根據生存的需要，將它高高裸露在外，而沒有出於性私密的考慮將它遮藏起來，體現著人類求生本能的善。這個女人的頭髮有黃金般的色彩，波浪般的捲曲，雙乳圓豐飽滿，是畫中的優美。她的眼泡鼓脹外冒如饅頭，眼形又小又圓如珠，鼻子是塌陷的坑，嘴巴上長著三片厚唇，顯然是反形式美的醜。畫面對女人的頭髮、胸腹部生理特徵的客觀重現是真。乳眼、臍鼻、陰嘴的人現實中根本無法存在，是畫家虛構想像出來的假。這個人在軀幹成為臉後，還要掙扎著生存下去，是人性的崇高。不過這種疾病怪胎最終會摧毀她寶貴的生命，又是一種悲劇。

這幅畫的構成元素，包含了真、假、善、惡、醜五象與優美、崇高、悲劇、滑稽、怪誕五美，這些審美形態引發的快感體驗，既有認知、想像、實用、生理、愛戀、好

笑，又帶著驚駭、厭惡、敬畏、振奮、震撼與痛快。作品題材審美形態的豐富多樣，帶來了審美快感體驗的豐富。

再如《我們世紀藝術的關鍵字》。裸體美女體態秀雅嬌豔是優美，腸子顏色骯髒、氣味腥臭是醜。照片對美女及豬腸的客觀準確重現是真。與這些審美形態對應，它引發的欣賞快感也只會有喜愛、性感愉悅和求知滿足等。而對接構成的新異對象中，從人的肛門中拉出來的不是大便而是腸子，是罕見的滑稽。腸子長在體腔內是身體結構，一旦流出體外，就會糜爛並導致死亡，是惡。圖中的腸子是從家畜體內剛剛拿出來的，色彩、形態、氣味都鮮活如生，是真。這個女孩動作平緩，肌肉鬆弛，腸子拉出體外就要失去性命，而她自己卻毫無知覺、無動於衷，是典型的怪誕。隨著構成元素滑稽、惡、真、怪誕等審美形態的加入，欣賞者除了喜愛、性感愉悅、求知滿足之外，還能體驗到反常好笑、恐怖震撼，既害怕又好笑等快感。

審美形態的豐富帶來了快感體驗的豐富，快感體驗的豐富促成了審美趣味的豐富，審美趣味的積累又會形成審美迷戀。這樣，藝術題材上審美形態的豐富構成，就必然帶來審

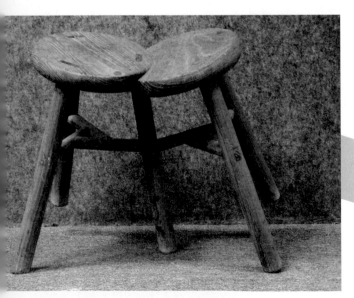

艾未未：《明式家具》，1999

左圖：松下的山地自行車廣告

右圖：佚名：《我們世紀藝術的的關鍵詞》，2001

美趣味與審美迷戀的生成，藝術作品題材上審美形態的豐富性是審美興趣、迷戀發生的真正原因。

三‧完整吸引力與殘缺吸引力

藝術吸引力，是在藝術作品的刺激下，受眾對藝術對象的無意注意，以及在此基礎上繼發的興趣和迷戀。藝術的完整吸引力包括注意、興趣、迷戀三個階段，但藝術反常化構成方式的運用，只能使作品發生新異變化吸引無意注意，能否繼發興趣與迷戀，還要由作品題材、審美形態是否豐富來決定。也就是說，產生新異變化的藝術都是新異藝術，但並非所有的新異藝術在無意注意之後都能引發興趣與迷戀。因此，單靠反常化手法的運用，藝術只能完成吸引無意注意

新聞圖片：《牽老鼠過街》

的第一階段，一旦讀者發現對象既沒有快感，又缺乏內涵時，很快就會將注意的目光轉向別處，它生產的只是一種殘缺的吸引力。松下自行車廣告與《明式傢俱》兩幅畫就鮮明地展現了這個區別。

現實的自行車都有車架，騎行的人都穿著衣褲，廣告中的自行車只有兩個輪子，騎行的人也赤裸著一絲不掛。因為是對常有熟悉現象的絕對背反，人們就會下意識地去注意這個罕有的陌生對象。但由於創意及構成元素過於簡白單調，當讀者片刻間明白了這只是扒光了衣服刪掉了車架的騎車人之後，原有的滑稽好笑及虛構巧妙感很快就會消失並感到興味索然。

圓凳的凳面及凳腿都是現實中常有的樣式，但兩個凳子共用一條凳腿，凳面又疊交在一起，卻是對熟悉現象的絕對背反。它的極端陌生變異引發無意注意的同時，還會讓人們突然意識到對象中的第二重意象：它很像是狂熱擁抱接吻的情人，凳面的疊合像是嘴唇吞咬嘴唇，一長一短的兩條凳腿，像是各自用力蹬地前撲的雙腿，三角形的橫撐，像是向前挺進的胸部與手。由於造型怪異滑稽，虛構神奇絕妙，形態可愛，形象中濃重的情趣，會讓人回味無窮並發生興趣與迷戀。

這兩個作品都成功地運用了極端反常化的手法，但前者只能引人注意，只有殘缺的藝術吸引力。而後者在引發讀者注意之後，還激發了他們的興趣與迷戀，具有完整的

藝術吸引力。

當代許多以反常化方法製造的新異藝術也只能吸引無意注意。2004 年印度全國大選，一名叫山卡爾的獨立候選人嘴裡始終銜著一隻活蹦亂跳的生猛老鼠[14]。也是在這一年，重慶步行街上一男子牽著兩隻老鼠逛街，這是因為他發明了一種鉤老鼠的鉤子，他正在推銷這種鉤子。[15]

上個世紀，超現實主義詩人賈希曾經用繩子牽著一隻鞋子在巴黎市大街上遛躂。[16] 2000 年，一個行為藝術家裸身趴在地上，讓人在他的背部用錐子梨洞並將兩撮鬃毛插入肉洞內，名曰「種草」。[17] 2005 年九江一帶發生地震，人們擔心餘震再次發生，就頭頂著鐵鍋走過危樓。[18] 2007 年，福州一位媽媽騎摩托車帶著兩個孩子，後座上的孩子頭上頂著藍色大塑膠桶[19]。

新聞圖片：《震區災民頭頂大鍋走過危樓》，2005

正常情況下，老鼠要麼自由奔跑，要麼關在籠子裡，鞋子或者穿在腳上，或者拿在手上，鬃毛總是長在豬身上或是插在刷子上，鐵鍋總是安放在爐灶上或者端在手上，大水桶常常是提在手上。而如今，老鼠被人銜在嘴上、牽在手上，鞋子被人牽繩遛街，鬃毛被插進人體上，大鍋大桶被人頂到頭上。由於對人與老鼠、鞋子、鬃毛、鍋、桶之間的關係進行了反常化重構，極為常有熟悉的材料變成了極為罕有的陌生對象，其新異變化產生了強勁的震驚力，使人無法不去注意它。不

新聞圖片：《史上最牛安全帽》，張學得、毛朝青攝

過由於這些對象審美形態成分貧乏，不能給受眾提供豐富的快感體驗，不能繼續引發他們的興趣與迷戀，所以在片刻的無意注意之後，眼光會轉向其他對象，無法製造出完整的藝術吸引力。

對於這種藝術狀況，著名澳洲藝術評論家羅伯‧休斯（Robert Hughes）曾說：「他（馬格利特）的詩意正是通過平庸起作用的。……如果他的藝術把自己限於給人震驚，它就會像其他超現實主義的短命蜉蝣那麼短命了。」[20] 法國著名的藝術評論家亞歷山德里安（Alexandrian）也指出：「如果不是有那兩個突出的人物杜象和畢卡比亞將反藝術推到了極限，則達達主義的反動將不會留下什麼東西，除了那使人驚駭的記憶外，將一無所有。」[21] 藝術創造吸引力絕對離不開反常化手法，但是僅憑反常化技法也絕對創造不出完整、健全的吸引力。

雖然出色的藝術都有某種程度的吸引力，但有的只能吸引無意注意而不能引發興趣與迷戀，吸引力是殘缺的。有的在引發注意之後，還能激發興趣與迷戀，吸引力非常完整。本書的目的在於揭示藝術吸引力的生成規律，幫助讀者認識和創造藝術吸引力，因此它分析的正面對象，都是吸引力完整的的優秀作品，吸引力殘缺的對象只有作為旁證時才會被提及。

注釋：

1 彼得羅夫斯基：《普通心理學》，人民教育出版社 1981 年版，第 207-209 頁。

2 趙勤國：《形式美感：從正常形式到超常形式》，載《山東師範大學學報》人文社科版，2002 年第 4 期。

3 拉伯雷：《巨人傳》，上海譯文出版社 1981 年版，第 5-9 頁。

4 見《江南都市報》，2003 年 12 月 11 日。

5 見《江南都市報》，2007 年 5 月 9 日。

6 見《北京晚報》，2006 年 11 月 26 日。

7 羅貫中：《三國演義》，人民文學出版社 1973 年版，第 13 頁。

8 見《江南都市報》，2002 年 10 月 14 日。

9 馬克思：《1844 年經濟學-哲學手稿》，人民出版社 1979 年版，第 50 頁。

10 門羅：《走向科學的美學》，中國文藝聯合出版公司 1984 年版，第 275-277 頁。

11 馬克思：《1844年經濟學-哲學手稿》，人民出版社 1979 年版，第 49 頁。

12 列寧：《哲學筆記》，人民出版社1956年版，第200頁。

13 馬克思：《資本論》，《馬克思恩格斯全集》第23卷，人民出版社 1972 年版，第 202 頁。

14 見《資訊日報》，2004 年 5 月 11 日。

15 見《新京報》，2004 年 10 月 31 日。

16 阿爾維托·曼古埃爾：《意象地圖》，雲南人民出版社 2004 年版，第 167 頁。

17 陳履生：《以"藝術"的名義》，人民美術出版社 2002 年版，第 46 頁。

18 見《江南都市報》，2005 年 11 月 26 日。

19 見《江南都市報》，2007 年 9 月 1 2日。

20 休斯：《新藝術的震撼》，上海人民美術出版社 1989 年版，第 213 頁。

21 邵大箴：《西方現代美術思潮》，四川美術出版社 1990 年版，第 181 頁。

▶▶ **罕有化**藝術吸引力

我們已經知道，完整的藝術吸引力包括無意注意、興趣與迷戀三個階段。藝術引發無意注意的原因，是對象形貌上的新異變化，藝術引發興趣與迷戀的原因，是對象審美形態豐富多樣帶來的快感體驗。藝術對象從新異變化的方式來講，分為罕有化、陌生化、極端化；從題材結構來說，都由真假、善惡、美醜六種審美形態構成。藝術引發無意注意的新異變化，就是真假、善惡、美醜這些審美形態按照罕有化、陌生化、極端化三種方式的重新組合，而引發興趣與迷戀這些快感體驗的，則是新異藝術中重新組合後形成的豐富多樣的真假、善惡、美醜這些審美形態。

因此，對吸引力完整的優秀作品在藝術吸引力的分析，內容上應包括兩個方面，一、是作品吸引讀者無意注意的新異變化的具體構成技巧是什麼；二、是它引發讀者興趣、迷戀快感體驗的審美形態題材元素是什麼。

在分析的形式上應該分為兩種類型，一、是按藝術新異變化中真假、善惡、美醜審美形態組合技巧的不同來進行；

二、是按藝術新異變化後真假、善惡、美醜審美形態題材元素的區別來進行。

　　以下三章，我們先從組合技巧上，將吸引力完整的優秀藝術作品分為罕有化、陌生化、極端化三類，分析它們吸引無意注意、引發興趣迷戀的原因。之後七章，我們再從題材成分上，將吸引力完整的優秀藝術作品分為真型、假型、善型、惡型、美型、醜型六類，探討其吸引無意注意、引發興趣迷戀的原因。

　　吸引力完整的罕有化、陌生化、極端化優秀藝術作品和所有藝術作品一樣，按照題材成分中主要元素的不同，可以分為真假、善惡、美醜這六大類。由於美是藝術表現的重點，因而優秀的罕有化、陌生化、極端化藝術作品還需要進一步將美的藝術細分為優美式藝術、崇高式藝術、悲劇式藝術、滑稽式藝術、怪誕式藝術來進行分析。這樣，對優秀的罕有化、陌生化、極端化藝術作品吸引力的分析，就要分為真假、善惡、醜這一大類，與優美、崇高、悲劇、滑稽、怪誕另一大類來進行。

　　這裡還要特別加以提醒的是，無論是以何種分類方式來進行，本書對所有作品藝術吸引力的分析，都將按照吸引無意注意的原因，與引發興趣迷戀的原因這一順序來進行，只不過在每章每節的第一例中使用的「這是作品吸引無意注意的原因」，及「這些審美形態元素帶來的快感體驗使讀者對作品發生興趣與迷戀」的概括性提示文字，在其餘的分析中將一概省略。

一 罕有化真、假、善、惡、醜五大類藝術

1. 罕有化真式藝術

　　2007 年在大陸春節前後熱播的 82 集電視劇《貞觀長歌》中，有多處奇謀巧計吸引了觀眾的注意。比如：因煮粥分與逃荒的流民時缺大鍋，鄭麗婉提出

《無頭雞》，1945

以大缸代之。在若堵不住決口洪水將沖走太倉糧食 200 萬石之際，鄭麗婉建議拿 5 萬石堵決口保 195 萬石。李勣主動告發主帥李靖謊報軍情發動西征，打消了李世民對他們師徒二人合夥叛逆的疑心，兩人不僅保全了性命，還步步高升。前太子及其岳父侯君集經常做惡，岑文本多次力保，本意是力促其內部腐爛自倒。李治的老師曾為金庫吏，因拒交金庫鑰匙被叛軍砍斷手指，而此時庫中只有銅錢 10 枚。李治做太子後，他為了李治不黨不私，假裝自盜太子府 50 金，被僕人告發，李治一怒之下將其趕走之後，方悟出這是老師的苦肉計。

最常有的多煮飯就要多找鍋，而這裏卻是多找缸；最常有的抗洪是以土堵水，而現在卻是以糧堵水；最常有的出賣是害朋友保自己，而這裡的出賣卻是害朋友保朋友；最常有的除惡是進攻對象，而這裡的除惡卻是保護對象；最常有的栽贓是害別人，這裡的栽贓卻是害自己。由於這些計謀在構成中採用鍋與缸功能迥異的兩物互換技巧，棄小保大的極端差異技巧，出賣害人與出賣保人的顛倒技巧，保護其活變為保護其死的偷換技巧，栽贓害人與栽贓害己的互換技巧，都遵循著極端反常的罕有化原則，因而個個都使觀眾深感佩服，為之傾倒，成為新異對象吸引無意注意的案例。

這些計謀符合事物的客觀規律是真，有益於百姓社稷是善。與這些計謀相關的人物中，有鄭麗婉讓人喜愛驚豔的

清雅優美，有李勣、李世民、岑文本讓人敬畏喜愛的偉岸崇高，有李治之師讓人悲憫振奮的保義自害悲劇，有侯君集讓人痛恨憤怒的陰險殘忍醜惡，有對歷史人物事客觀重現的真。電視劇中的優美、崇高、悲劇、真、善、惡、醜帶來的快感體驗，使觀眾對它發生濃厚興趣與執著迷戀。

1945 年，美國科羅拉多一位農民殺雞準備晚餐時，一隻被砍掉了腦袋的公雞跑回了雞舍。第二天，主人見這只雞不但沒死，還睡得很香，就用管子把水和食物送進它的食管繼續餵養。這只雞又活了 18 個月，名氣越來越大，農夫帶著它到全國巡展賺了 1 萬美元，它還登上了美國《時代週刊》的封面。

雞長著腦袋才能生活，砍掉腦袋很快就會死去，這是現實中最常見的事。雞丟掉腦袋還能吃、能喝、能活動，是舉世難得一遇的罕有對象，明顯是對有頭的雞這個常有對象的絕對背反。活蹦亂跳的雞都長著腦袋，而沒有腦袋的雞都是躺著不動的死屍。將兩者互換對接，就會產生雞的無頭之活。雞的無頭之死與有頭之活互換對接技巧的運用，使這一對象成為極端罕有對象。

科學家對無頭雞進行檢查後，發現它在斷頭時並沒有傷到頸靜脈，耳和腦幹大部分組織殘留了下來，這是真；動物的腦袋被砍掉是殘忍的惡；動物天然的自在形態呈現生命之美，失去腦袋的殘缺形態是背反生命的醜；無頭雞行動時的失衡動作讓人感到反常好笑是滑稽；有身無頭跌跌撞撞讓人感到恐怖好笑是怪誕；這隻雞對生存的執著是崇高；經過長時間頑強鬥爭掙扎最終死去是悲劇。無頭雞的真、惡、醜、滑稽、崇高、悲劇、怪誕帶來了豐富多樣的快感體驗。

2. 罕有化假式藝術

這是一件廣告作品，三幅畫中兩女一男的脖子上、額頭上、下巴上各長出一隻小手，出拳擊打他們的臉，用力拽他們的耳朵，死勁揪他們的面頰，強迫他們購買廣告推銷的商品，搞得他們心煩意亂、防不勝防。

在生活與藝術中，人的手臂手掌長在胳膊上，人的頭上臉上只長五官是

最常有的現象，畫中的手掌卻脫離胳膊長在臉、頭、脖子上，這在現實中根本不會出現的，是對常有對象絕對背反的罕有化。

人的身體是有機生命整體，任何一個部分離開自己原有位置都會枯萎死亡。解體重組雖然可以在非現實的藝術想像中出現，但這種人體各部位胡亂對接的形象，在許多藝術中都是以漫畫、素描、塗鴉的方式呈現的。即便像達利《內戰的預告》那樣的描繪，也都顯得粗疏而欠逼真。如本作這樣用極寫實的照相方式來傳達的，則極為少見。本作採用的臉上長手的逼真人體重接技巧，使其成為極端罕有得創作。

脖子上、額頭上、下巴上長出手掌來，人類之中從來就沒有發生過，是藝術家想像虛構的假。這幾個人的相貌是真人照片，從面容到表情到衣裝，都是對現實的客觀準確重現，是真。人的頭上、臉上、脖子上長出小手會對人的生命造成嚴重傷害，是惡。小手弄得主人齜牙咧嘴，是滑稽。小手從頭、臉、脖子上長出來，讓人可笑的同時又感到害怕，是怪誕。廣告的假、真、惡、滑

WASBI CHTPS EDEN 超級香辣薯片廣告：《每一口都夠勁》（之一）

稽、怪誕帶來了豐富多樣的快感體驗。

3. 罕有化善式藝術

美國億萬富翁作家麥克爾・斯塔德薩的童話小說《煉金術士達爾的秘密》（*Secrets of Alchemist Dar*），講述煉金術士達爾在全球各地隱藏了 100 件寶物，主角只有找到這些寶藏，才能解救森林中被施了魔法的動物。為了這本書的出版，作者真的製作了 100 件珠寶飾物，並將它們埋藏在世界各地。他聲稱，只要讀者仔細閱讀這本小說，根據小說中暗藏的線索就可以找到這些寶藏。這些寶藏價值 100 萬英鎊，其中一件珠寶號稱「地球上最珍貴的寶石」，價值53萬英鎊。[1]

我們知道，儘管藝術作品以現實生活的某些特徵為構成材料，但在整體本質上，它卻是虛構出來的假的世界。欣賞中讀者也會將藝術等同於現實，但這種入迷在時間上很短暫，在空間上也很窄，因而在閱讀中讀者體驗到的，主要還是非實用的精神愉悅，與現實一樣的實用快感難得出現。一般的藝術作品的欣賞都是如此，這是藝術欣賞中快感體驗的常有之態。

而在欣賞這本小說時，作者將藝術中的尋寶線索與現實中的藏寶線索統一起來，讀者閱讀這種既是藝術虛幻又是現實真事的作品時，在找到寶物欲望的驅使下，自然會把小說視若現實，受到大量實用快感的強烈衝擊，而難有精神愉悅的體會。由於小說將實用快感功能發揮到極致，是對審美快感體驗為主的尋常藝術欣賞的絕對背反，因而成為極端罕有的對象。將小說的尋寶線索與現實中的尋寶路徑統一起來，使超功利的藝術欣賞變成狂熱的發財活動，將作品的實用快感功能發揮至極端罕有的狀態。

小說中的主角可以通過尋寶去救萬獸，而讀者也能夠通過閱讀尋寶得到財富，尋寶對生靈對讀者都是極為有益的善；小說中主角找到寶物的藝術線索，就是讀者尋到寶物的現實路徑，這兩者都是事物的真；這個小說是童話作

品，找到寶物就能救中了魔法的動物，其情節是想像虛構的假；小說描寫的可愛動物是優美；魔鬼施法術加害動物是惡；主角克服萬難拯救動物是崇高；小說的善、真、假、優美、惡、崇高帶來了大量的快感體驗。

4. 罕有化惡式藝術

據《呂氏春秋》記載，齊國有兩位勇士相遇，因飲酒無肉，其中一個笑著說，你身上有肉我身上有肉，為什麼還要去找肉呢？於是兩人就拔刀割下自己身上的肉贈給對方吃，一直到割完死掉為止。

前秦苻生瞎了一隻眼，七歲時他爺爺苻洪跟他開玩笑說，聽說瞎兒只能流一行眼淚。苻生大怒，拔佩刀紮進自己的瞎眼讓其流血，說這也是一行眼淚。

明相嚴嵩之子嚴世蕃吐唾沫，都是讓美麗的婢女用嘴接著送出去，剛發聲響，婢女的嘴巴便已張開等著，叫做「香唾盂」。

一般情況下，人都是將身體之外的東西贈送給別人，或是為了自己的利益割殺他人的肉體；人的眼睛能夠自己流出淚水；人都是將唾沫吐到痰盂中。而齊國勇士卻是割自己身上的肉送給別人吃，苻生刀紮瞎眼以血當淚，嚴世蕃把婢女當痰盂，都是對現實中常有現象的絕對背反。它們在生成時或者是把自己的身體當成可隨意割取的食物，或者是把自己的身體當成可隨意紮破流水的東西，或者是把別人的身體當成可隨意裝進排泄物的器皿，因體現著一種人體與物的互換技巧而成為極端罕有變異對象。

勇士割自己的肉體，苻生扎眼流血，嚴世蕃將痰吐到別人口中，是害人害己的惡；這些殘暴行徑並非虛構杜撰，是實有其事的歷史之真；割己肉給人吃仗義無畏是崇高；身體的健康完美慘遭不幸是悲劇；割身上的肉當食物，刺眼流血當淚水，將人嘴巴當痰盂，既是醜，且反常得可笑滑稽；又是惡，且反常得可笑可怕怪誕；婢女的形貌是優美；勇士、獨眼龍、奸相之子的野蠻、殘暴、無恥之態是醜；對象中的真、崇高、悲劇、滑稽、怪誕、優美、醜為讀者帶來快感體驗。

5. 罕有化醜式藝術

2008 年 2 月，土庫的國家電視臺在晚間九點播出的新聞節目中，主播的桌子上爬過一隻蟑螂。晚間十一點重播時，這只蟑螂繼續在鏡頭中漫遊。直到第二天早上再次播出時，才被文化和廣播電視部的官員發現。[2]

蟑螂雖喜歡在人類生活的環境中覓食，但它們晝伏夜出，很少直接進入人類的視野及攝影錄影鏡頭中，而能在國家電視臺新聞聯播中與主播同時出鏡，天下也許只有這一次。因此它是對常有狀況的絕對背反，是一隻極端罕有的蟑螂。

蟑螂因為骯髒、傳染病菌讓人噁心恐懼。國家電視臺的新聞節目是國內外重要人物、重要事件展示的視窗，蟑螂在新聞直播的臺面上活動，會以骯髒噁心的形象玷污新聞人物、電視節目和國家形象，所以這是它最不應該出現的地方。所謂最不應該出現的地方，就是與自己的最佳生存環境完全背反的環境，就是人類意志絕對禁止的地方。正是因為它出現在最不應該出現的地方，才成為罕世僅有的對象。

新聞圖片：《土庫曼斯坦國家電視台新聞主播桌上爬過的上鏡蟑螂》，2008

傳播疾病的蟑螂由於燈光的照耀更是讓人噁心，這是畫面的醜；蟑螂在新聞直播鏡頭中爬行，破壞了電視畫面的統一與受眾注意力的集中，是有害的惡；蟑螂在鏡頭中爬行時，它的形態、色彩、性狀、動作都被客觀準確地播放出來，是真；新聞節目的

光影、聲響都是人們喜愛的樣式，作為背景顯得很優美；儘管有蟑螂爬行，新聞的內容還是人們希望瞭解的資訊，是善；電視新聞畫面的醜、惡、真、優美、善，為觀眾帶來豐富多樣的快感體驗。

中國書論對書體不宜的密、疏、長、短之態有過非常精當的絕妙比喻。王羲之在《筆勢論·節制章第十》中說：「不宜傷密，密則似屙孨纏身；複不宜傷疏，疏則似溺水之禽；不宜傷長，長則似死蛇掛樹；不宜傷短，短則似踏死蝦蟆。」

重病疼痛的折磨會使人躬背曲腰、四肢收縮不展；淹死的禽鳥被水泡脹，全身鬆弛軟踏拖拉；死掉的蛇僵硬長直，腰肢無力；踩死的蛤蟆爛闊一片。作者以自然生命為美，用生命之體的疾病、死亡狀態描繪書法中的難看醜態，比喻異常生動精確具體，其比喻形象在當時的書論中極為難得少有，因極端罕有而成為新異對象。

文中的喻體，如重病的人、淹死的禽鳥、掛在樹上的死蛇、踩死的蛤蟆等，因為失去生命的鮮靈與活力而變得僵硬、骯髒、腐朽，都是反生命的醜態；文章對病人與死物形態的描繪，既形象又生動，比喻書法字體的醜陋難看，既準確又概括，是真；文中的醜、真帶來的快感體驗，使讀者對書聖闡發的書理產生了強烈的探究興趣。

二·罕有化優美、崇高、悲劇、滑稽、怪誕類藝術

1. 罕有化優美式藝術

這是一幅歌劇院的海報廣告畫，精美的黑色皮鞋上長著少女嬌嫩的腳掌。

現實中的鞋子與腳掌絕對不會長在一起，藝術世界裡馬格利特的《紅模型》中出現過鞋子與腳趾長在一起的畫面，但是他的描畫非常粗略，遠不如這件

米荷爾．白同異（Michal Batory）為 Metz 軍火庫歌劇院做的海報

作品精細逼真。這個形象是對現實與藝術常有狀況的絕對背反，是一個極端罕有的對象。

人活動時穿著鞋子，腳掌與鞋子緊密相貼，物理距離最近；腳掌是生命活體，鞋子是人工製品的死物，兩者只能緊貼在一起，卻不會有人想到它們會長在一起，又是心理距離最遠。高逼真的腳掌與高逼真的鞋子，物距最近、心距最遠，兩物對接技巧的運用，使這個鞋上腳成為極端罕有，而吸引了讀者的無意注意。

畫中的皮鞋精緻輕盈，腳掌雅麗均衡，對接也處理得十分乾淨利落，整個形象是讓人喜歡的優美。對象是用高解晰的照片製作的，準確地重現了腳掌與皮鞋的形狀、質地、色澤的客觀特徵，是畫中之真；鞋之腳是腳掌與鞋子長在一起的超現實怪物，是藝術家天才虛構的假；腳離開了生命整體而與無生命的鞋子長在一起，必然要枯萎腐爛死亡，是有害的惡；看到鞋子不是穿在腳上而是長到腳上，覺得反常好笑時它是滑稽，覺得可怕好笑時它是怪誕；畫中的優美、真、假、惡、滑稽、怪誕等元素帶來的快感體驗，使讀者發生濃厚興趣與執著迷戀。

2. 罕有化崇高式藝術

王小波在《萬壽寺》中描寫了一個文學史上極為罕有的性愛形象。小說中寫道：

我身材臃腫，裹著這件呢子大衣坐在路邊的長凳上，臉色慘白，表情呆滯，看著下夜班的人從面前騎車通過。這是七五年的冬夜……再後來，就沒有什麼人了。……她從領口處鑽了出來，深吸了一口氣說：憋死我了-都走了嗎？……表面上，我一個人坐在黑夜裡，實際上卻是兩個人在大衣下肌膚相親。除了大衣和一雙大頭鞋，我們的衣服都藏在公園內的樹叢裡，身上一絲不掛。……午夜巡夜的工人民兵走過，但只是驚詫地看著我的大肚子……一個小夥子特意掉了隊，走到我面前借火。我搖搖頭說，我不吸煙。他卻進一步湊了過來，朝我的大肚子努努嘴，低聲說道：這裡面還有一個吧？我朝他笑了笑。……在黎明前的曙光裡，常有一個男孩子走過來。聽到腳步聲，她趕緊把頭從衣領處探出來，和我並排坐著，像一個雙頭怪胎。3

人與動物的區別之處，是人性隱私而動物性公開。兩性相親在別人無法看到之處進行，是人類最普遍的常有之態，王小波筆下這對情侶的親熱則發生在行人不斷的路邊的大衣內，顯然是對人類常有之態的絕對背反。

人為了保障性的隱秘，既要隔斷公眾視聽，又要隔斷家人視聽，這只有獨用房間才能做到。人沒有自己的房屋又要隔斷視聽，就在冬夜雪寒、行人稀少時用大衣包裹來代替，顯然是把大衣當成了夫妻生活的臥室。臥室與大衣互換技巧的運用，使這一描寫成為極端罕有對象。

兩性繁衍是人類每一成員必須承載的神聖使命，因而兩性相親既是自然本能又是社會正義，在住房奇缺的環境中，已婚青年既沒有壓抑自己的本能驅動，又沒有如同動物那樣無恥暴露，想出在雪夜以大衣作婚房的奇招，表現出人性的智慧與純潔。

夫妻在路旁的大衣內過夜，既反映出文革期間住房奇缺的現實，又反映出人性本能需求的客觀存在，是此形象的真；一個腦袋下面藏著兩個人體，腦袋小肚子大好像是怪物，這既是醜反常的好笑、滑稽，又是惡；反常的可怕、好笑、怪誕。巡邏隊員雖然發現了他們的秘密，卻沒有揭穿更沒有問責，是公眾同病相憐的善；小說的崇高、真、滑稽、怪誕、善，帶來了豐足的快感體驗。

法國電影《兩小無猜》的結尾，則出現了男女相擁的另一幕。男女主人公從小到大相親相愛，因男方父親的反對，他們各自與別人結婚生子。七年後再次相見時，愛情尤熾但結合無望，便雙雙擁抱著澆鑄到鋼筋混凝土巨柱中成為永恆。

現實生活與藝術描繪中，常有的殉情方式有自殺的、化蝶的。常有的人體恒定方式有坐進水泥沙發的，有奔跑中化成樹木的，有佇立成石頭的，有掉進石油瀝青之坑成為化石的。但像電影中這樣，雙雙擁抱著鑄定到鋼筋水泥構件中卻還是第一次，因而是對常有之態絕對背反的極端罕有對象。水泥混凝土構件要拌進石子以提高抗壓力，情人相擁人體與水泥混凝土石子的對換，讓這對情人成為極端罕有對象。

男女雙方愛得長久而熾烈，鋼筋混凝土柱子永恆挺拔高大，將兩人擁抱的姿勢固定在偉柱之中，就像蘇聯作家柯切托夫的長篇小說《葉爾紹夫兄弟》中描寫的失戀少女跳進鋼水包一樣，是愛的永恆崇高；但雙雙窒息而死又是愛的悲劇；男女主角長得俊朗漂亮是優美；他們愛情的誠摯忘我是真；無私是善；電影結尾的崇高、悲劇、優美、真、善，帶來豐富多樣奇特的快感體驗。

3. 罕有化悲劇式藝術

女孩子的嘴巴裡面，長著白色的眼球黑色的眼珠，與微笑的雙唇組合在一起，構成的竟然是一個嘴巴之眼。

以往的藝術描繪中，眼球都會長在眼眶內，或者是長在其他物體如石頭上、樹木上、書本上、傷口內，本作以高解晰攝影的方式，讓眼球眼珠長在口唇內，對現實和

The source of Charm

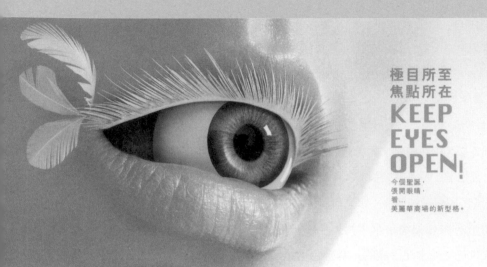

極目所至
焦點所在
KEEP
EYES
OPEN!

今個聖誕，
張開眼睛，
看...
美麗華商場的新型格。

香港尖沙嘴美麗華商場廣告：《極目所致，焦點所在》

藝術的常有狀況進行了絕對的背反，成為極端反常的罕有形象。猶如手指長在口腔內、手掌長在額頭上、傷口裡長出舌頭來、腦袋長在屁股上等等是一樣的，眼球與口唇人體兩部位混雜對接技巧的運用，是嘴唇眼睛成為極端罕有對象的原因。

　　嘴巴有鋒利的牙齒和豐沛的口水，功能是啃咬咀嚼吞咽食物。現在眼球眼珠長在口腔裡，很快就會受到損傷感染，是惡；最終不可避免地腐爛失明，是悲劇；畫中的眼球眼珠及嘴唇的形狀、色澤的特點，均被高清晰攝影客觀再現出來，是真；在現實生活裏，眼球眼珠最多只能作為吞咽的對象進入口中，像《三國演義》中的夏侯惇吞食被拔出的中箭眼球那樣，而眼球長在嘴裡純粹是畫家虛構的假；畫中的眼睛和口唇非常精緻細膩雅麗，是作品的優美；眼睛長到嘴巴裡，既是好笑的反常醜，又是可怕可笑的反常惡，這是畫中的滑稽和怪誕；這個廣告多達七種審美的形態元素，為讀者帶來大量的快感體驗。

4. 罕有化滑稽式藝術

　　這是一則救命牌拖鞋的廣告。人的上身已跌下井洞，只有一雙腳踩在拖鞋上抓住洞沿才沒有掉下去，極端地誇大了拖鞋的防滑性能。

　　腳掌的主要功能是支撐人體的重量與活動，它與小腿的連接只能在 70 度角到 150 度角之間活動，這是人體的生理結構與腳掌動作的常有之態。畫中這雙穿著拖鞋抓住洞沿的腳掌，不是豎直向上支撐人體，而是垂直向下扒掛人體。這種能扒掛人體的腳掌現實中根本不存在，以往的藝術中也沒有出現過，是絕對背反常有之態的極端罕有對象。

　　與腳掌向上支撐人體活動的功能完全不同，手掌的功能是抓、扒、拿、抱對象，它與手臂的連接可在正 90 度角到反 90 度角之間活動，可以像畫中所顯示的那樣，以一雙手掌扒掛在洞壁上不讓身體掉下去。因此，此畫實際上是將腳掌的功能形態換成了手掌的功能形態。腳掌動作與手掌動作的互換技巧運用，是這一對象產生極端罕有新異變化的原因。

　　僅僅因為穿了一雙防滑拖鞋，腳掌就能像手掌那樣將全身扒掛在懸壁上，是反常搞笑的滑稽；從腳踝的生理構造來講，腳掌與小腿這樣反背成 90 度角連接，只有折斷骨關節才能做到，是對人體嚴重傷害的惡；腳掌作出 180 度角的自由反背，現實的人無法做到，只能出現在藝術虛構之中，是假；拖鞋和腳掌

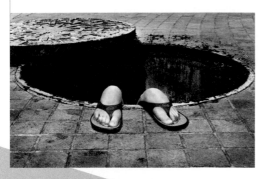

Scholl 牌救命拖鞋廣告

Timo Berry：《自由表達》

都以真實的照相技巧表現出來，既客觀又細緻，是畫中真；拖鞋 明雙腳拼命扒住懸壁，保護人身免遭倒跌之災，是善；畫中的腳像手掌一樣反背著抓住懸壁，是既讓人好笑又讓人害怕的怪誕；廣告的滑稽、惡、假、真、善、怪誕為受眾帶來了種種快感體驗。

這幅雙嘴人攝影也是典型的滑稽型罕有藝術。畫面上中年男人的臉一切都很正常，只是嘴巴上面又長了一張嘴巴。

現實中人的嘴都是橫向裂開分成上下兩唇，這是人類嘴巴最普遍的常有之態。只有病態的兔唇在鼻子下方才會有一段豎向裂口。畫中人有兩張交叉的嘴巴，一張是橫向的，另一張是左上右下斜向的，嘴唇分為不對稱的四片。這樣的雙嘴不僅現實中不會存在，以往的藝術中也沒有出現過，是對現實及藝術常有之態的絕對背反。

人體的組成部位都是對人生命需要的滿足，超出人體需要的重複一般難以出現，比如一張嘴即可滿足人的進食與說話需要，因而也就絕無可能生出第二張來。這個嘴上長嘴的形象，在構成技巧上是人體某部位的重複出現，也就是在想像中讓人體長出第二個、第三個同樣的器官和部位來，千手觀音就是用這種技巧創造出來的。本畫中這種技巧的運用，使人臉人嘴的常有之態變成了舉世難見的罕有之態。

一個人長著正斜兩張嘴，說話或吃東西時四唇同時張合，肯定是四面跑風、八處漏渣的異常反常好笑的滑稽；一個人只能有一張嘴，第二張嘴的重疊反而會破壞嘴巴原有的功能，對生命體造成嚴重危害，這是它的惡；臉與兩張嘴是用攝影方式表現出來的，再現得既客觀又準確是真；現實中不會有人長兩張嘴，這種雙嘴重疊交叉形象是藝術家天才虛構的假；畫中的人臉及口唇都顯得非常精細勻稱，具有優美特點；人長雙嘴既好笑又可怕，整體形態是怪誕；畫中的滑稽、真、假、優美、怪誕，給觀眾帶來大量快感。

5. 罕有化怪誕式藝術

這是一則廣告，走路的女人穿著高跟鞋。女人愛穿高跟鞋，穿得久了穿得爽了，腳後跟上乾脆自己長出高跟來。

為支撐直立的人體，人的腳跟與腳掌永遠都在一個平面上，這是人腳最常有的形態。廣告中女人的腳跟卻像高跟鞋的後跟一樣，高出腳掌好幾釐米，顯然是對腳後跟常有之態絕對背反所創造出來的極端罕有對象。

高跟鞋是法國矮個子國王路易十四發明出來抬高自己個子的工具，但到了後世，卻成為女人挺胸提臀、意氣風發、提高品位的專利品，到了今天，更是隨時都會有蹬高跟鞋的女子「蹬蹬」地從我們身邊走過。這個女人腳上長出了高跟鞋般的腳後跟，實際上是將女人

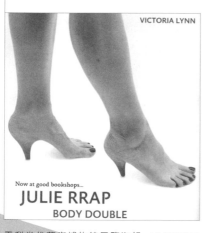

雪梨當代藝術博物館展覽海報，VICTORIA LYNN：《朱莉・萊普──雙重肢體》

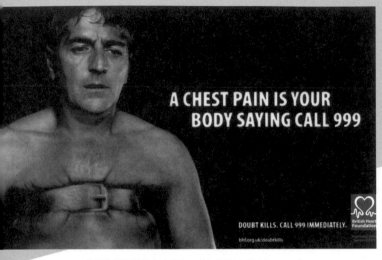

美國心臟保護基金會廣告：《心絞痛請呼叫『999』》

的腳後跟與她們所穿的高跟鞋進行了互換。這種腳跟與鞋跟的互換，與馬格利特鞋子與腳掌對接的不同之處在於，馬格利特畫裡的鞋還是鞋、腳還是腳，只是兩者長在一起。而此畫中的高跟腳，整體上已經是一隻有生命的腳，只不過腳後跟的形狀與高跟鞋後跟長得一模一樣罷了。這種腳後跟與高跟鞋後跟形態的互換，使這雙女人的腳成為極端罕有對象。

人長著高跟鞋一樣的腳後跟，需要時無法像鞋子那樣將它脫掉，會嚴重限制人的活動與生存能力，是惡；腳上長著這種高後跟快速走動時，既要挺胸昂首趾高氣揚，又會搖搖晃晃前磕後拌，讓人感到好笑是滑稽；這種腳後跟雖然美麗卻危害生存，又讓人感到可怕好笑是怪誕；畫中女人腳態秀雅，皮膚雪白細膩，非常優美；攝影對腳與腿的重現既客觀又準確，是真；腳後跟長達 4.5 釐米高，下端那麼細那麼尖，這在現實中根本不可能出現，是畫家想像出來的假；廣告多達七種審美形態元素，給受眾帶來豐盛的快感大餐。

這是英國心臟保護基金會的廣告，籲請人們心絞痛時呼叫「999」。心絞痛是冠心病發作的重要症狀，心臟部位會

有壓榨錘擊的疼痛感。畫面上這位五十多歲的男人被胸部緊紮著的肉體狀的腰帶捆得喘不過氣來，表現的就是冠心病心絞痛發作時的這種壓榨錘擊感。

製造腰帶所用的材料，是以動物皮革和棉織物居多，特殊的裝飾性腰帶也會用金屬絲、塑膠等物材製作，這是腰帶的常有之態。畫中的腰帶是用人的皮膚與肌肉製成的，這不僅在現實中無法存在，藝術中也不曾出現過，明顯是對現實腰帶常有之態的絕對背反。

以人體做腰帶屬於人與物互換構成，這種技巧是以人的肉體為材料，替代他物做人的用具。比如庫爾特·塞利格曼（Kurt Seligmann）的《超傢俱》，以人腿代替木材製作桌子腿。艾倫·鐘斯（Allen Jones）的《桌子》，以光身女人代替金屬製作茶几的架子。克里斯契安·裴德的《與模特兒的自畫像》中，男人身上穿的是以他的皮膚代替透明塑膠製成的上衣。而此畫中，是用人的皮膚肌肉代替皮革與金屬作腰帶的帶布和帶扣，這種技巧的運用，是它產生罕有新異變化的原因。

將肉體加工製成腰帶，是嚴重害人的惡；將人的皮膚當腰帶扣紮在人的胸部，是奇異反常的滑稽；這種形象既讓人好笑又讓人害怕，是典型的恐怖怪誕；此畫描述這個人心絞痛的表情時，以客觀的現實來再現，描述這個人的痛感時，又用病人自己肌體製成的腰帶的緊勒來比喻，顯得準確貼切，這些都是畫中的真；皮膚和肌肉製作的腰帶現實中不會存在，是畫家天才想像的假；這個病人正被恐怖與痛苦折磨著，臉上的皮膚皺皺巴巴，全身肌肉抽緊，胸部由於壓榨而佝僂著，呈現出病態的反生命之醜；廣告中的惡、滑稽、怪誕、真、假、醜等元素，是觀眾快感體驗的源泉。

注釋：
1 見英國《觀察家報》，2006 年 3 月 19 日。
2 見《每週文摘》，2008 年 2 月 26 日。
3 王小波：《萬壽寺》，見《青銅時代》，花城出版社1999年版，第236-240頁。

第五章

▶▶ 陌生化藝術吸引力

一·陌生化真、假、善、惡、醜類藝術

1. 陌生化真式藝術

這是一件鑲嵌作品。

作品的基本構件，是左上方的半張人臉。臉中眼睛、嘴巴、鼻子的形狀、比例、位置與現實基本相同，是人們最常見最熟知的樣子。當這張臉由左向右旋轉180度成為它的反面時，由於眼鼻嘴的形狀比例地位未變，與原先的臉沒有差別，因而還是熟悉對象。等到這個左右對稱的雙臉由上到下旋轉 180 度成為鏡面對稱時，這左右兩個半張臉已合成為一張臉，原先的兩隻眼睛合成一張嘴巴，兩個嘴巴左右對稱形成一對眼睛。很明顯，這個構成形象作為原始構件的半張人臉這一熟悉對象絕對背反的產物，已是我們從未見過的一個全新形象。

這個陌生化對象採用了四個半張臉合成一張臉的體位旋轉構成原則。旋轉對稱有兩種方式，一是對象以自己的某一點為中心作平面轉動，自己與另一角度上的自己作

整體構成。另一是對象以自己的某一直線為軸心作三維轉動，自己與另一位置上的自己形成整體構成。這件作品創作時進行了左右與上下兩次軸旋轉，這樣，它就將一個我們熟悉的嘴巴合成為陌生的眼睛，將熟知的眼睛合成為陌生的嘴巴，將熟悉的半臉合成陌生的整張臉。這是它成為極端陌生變化吸引無意注意的原因。

這個作品原始構件的半張人臉，其眼睛嘴巴的形狀、比例、位置都是對現實的再現，儘管它在旋轉中被複製三次，但客觀因素並沒有丟失，是作品的真；一張臉反身成為兩張臉，兩張臉低頭向下變成一張臉，這種「變臉」在現實中不會出現，只能是藝術家想像的假；畫中臉用纖細的草鬚精工製作，五官端正眉開眼笑，是容貌的優美；但臉部到處都是絨毛，與牛臉的相似讓他有點醜；小臉中的眼睛合成大臉的嘴巴，小臉的嘴巴構成大臉的眼睛，這種戲法式的變化讓人感到可笑是滑稽；這幅作品演示的是兩張半拉臉的合攏回歸，明確的團聚願望是善；這個作品的真、假、優美、滑稽、善等審美形態元素帶來的快感體驗，使讀者產生了興趣與迷戀。

美國藝術家 Rick Wolfryd 收藏品展覽廣告

The source of Charm

　　奧本海姆（Alan V. Oppenheim）的《毛皮茶具》中，咖啡杯、盤、勺子用動物的毛皮包裹起來。此作是超現實主義的代表作品，作者也因為這件作品的轟動而成為 1936 年藝術界的風雲人物。

　　咖啡杯具是人們餐飲所用之物，動物毛皮是穿在人身上、戴在頭上的保暖之物，它們都是人們最常見、最熟知的生活用品。杯盤勺子不需要保暖，而毛皮又不是飲料，無論是現實還是藝術中，它們從來就不會被裹在一起，這顯然是對常見熟知對象的絕對背反，是一種沒人見過、沒人聽過、沒人想過的極限陌生形象。

　　這個形象是超現實主義運動中，以熟悉製造陌生的典範作品。由於茶具講究清潔，而毛皮穿在身上會骯髒，皮毛掉進飲料中讓人覺得噁心，生活中人們都有意將兩者拉開距離，更不會想到要用毛皮去盛飲料，兩者在物距與心距上都是最遠的，因此這最為人們熟悉的兩物一旦對接，就一下子變得陌生起來。物距最遠、心距最遠的兩物對接，使毛皮茶具成為極端陌生對象。

　　茶具和毛皮都是人類生活用品，沒有經過藝術的製作改裝，是作品的真；毛皮包裹茶具這一對象，如果分別當茶具與毛皮看，是實實在在的真，

梅拉‧奧本海姆（Meret Oppenheim）毛皮茶具

如果當喝水用的茶杯看，是藝術家天才虛構的假；茶具造型圓滑、小巧、秀雅，毛皮的毛須密實整齊，色澤溫潤光亮，皮質柔軟韌勁，是作品的優美；毛皮是最怕水的，用它來包裹茶杯裝飲料，使人覺得反常好笑是滑稽；毛皮中的寄生蟲細菌喝進口中讓人生病是惡；這種茶具既讓我們好笑又讓我們害怕，具有一些怪誕色彩；它的構成元素為我們帶來諸多快感體驗。

2. 陌生化假式藝術

這個年輕女郎穿著比基尼，躺在沙灘上讓太陽烤曬皮膚。她上身黝黑，卻長著兩條雪白的腿。

人的大腿上粗下細，終端都長有腳掌，人的手指又細又長都長在手掌上，這是現實中最常見、最熟悉的常態。而這個女孩的大腿由兩根手指來充當，上下一樣粗細，終端沒有腳掌。作為女體與手指，它們是那樣的普通常見，但合為一體成為長著指頭腿的女郎時，卻是現實中無法生存、藝術裡也沒出現過的極端陌生，是對熟悉對象的絕對背反。

這個指頭腿女郎由人體照片與現實手指巧妙對接起來，這兩根手指之所以能讓人產生大腿的真實幻覺，是因為照片中的人體縮小了好幾倍，指頭看起來與腿一樣粗。這種技巧在藝術的搶眼創意中得到廣泛運用，戒指廣告中女模特的手比自己的腦袋還要

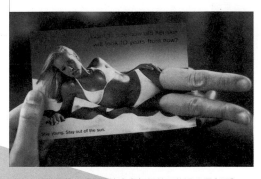

迪安·莫特森等：《要保持皮膚年輕就不能過分曬太陽》

大就是典型的例子。不同比例的人體部位對接，使這個作品成為極端陌生。

作品對人體及手指的重現準確客觀，是作品的真；形象由不同比例的兩個人體部分組合而成，現實人體與藝術人體對接組成生命活體，是藝術虛擬的假；女孩相貌端莊秀麗，身材修長苗條，姿態從容文雅，是畫中的優美；腿部沒有腳掌，很難站立行動，會對她的生存造成嚴重危害是惡；全身發育良好的美女，長腿無腳卻長著手指甲，這既是好笑的滑稽，又是可笑可怕的怪誕；女孩漂亮裸露，性刺激客觀上促進了人類的生殖，有善的一面；但性刺激過度，會使人類性愛由生殖責任滑向娛樂遊戲，又是惡的一面；這個攝影的真、假、優美、滑稽、怪誕、善、惡等審美形態為讀者帶來豐沛的快感體驗。

馬格利特的《默禱》也是極具吸引力的假式陌生化藝術。畫面上，三條蟲子在風起浪湧的海灘上爬行，它們頂端燃起的燭焰，發出圓圓的黃色光暈，就像是它們的臉與眼睛。

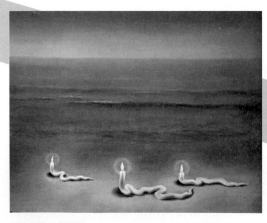

馬格利特：《默禱》，1936

這三條蟲子的一端是在地面上爬行的軟體蟲子，另一端是垂直昂起的火苗蠟燭。這些軟體爬蟲有著尖尖的尾巴像是蛔蟲，蠟燭是生活用品，因此，無論是蛔蟲還是蠟燭，都是人們極為熟悉的事物，而兩者對接後生成的蠟燭蛔蟲，卻是這些熟悉對象的

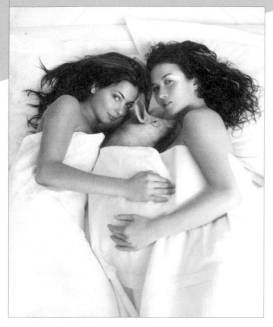

攝影家艾多·卡爾斯的個人宣傳廣告：EDO KARS, edokars.com

絕對背反，是現實中不存在、藝術想像裡也沒有的極限陌生。

蠟燭是人點燈照明的生活用具，沒有生命，不能自動行走。蛔蟲只能在胃腸中寄生，一旦排出體外就會死亡。由於蠟燭與蛔蟲的無關聯性，讓兩者根本就沒有相遇的機會，自然也就不會有將它們放在一起的想法。因而它們不僅物理空間遠，心理空間也遠，物距最遠，心距最遠之兩物突然對接，蠟燭蛔蟲自然就會產生陌生驚駭。

蠟燭、蛔蟲以及海浪的形態色彩都比較準確，是畫中的真；蠟燭與蛔蟲是現實的東西，但它們對接生成的蠟燭蛔蟲在生物界根本不會出現，只能在馬格利特的畫布上生存，是天才的想像之假。

亮麗飽滿的火苗，朦朧圓潤的光暈，平整潔淨的沙灘，蔚藍的海浪天空，是優美；蜿蜒曲折的蟲子讓人想到蛔蟲、想到大便、想到蛆蟲等噁心的東西，有醜的模樣。蠕動著的蛔蟲揚起火焰做頭部，燃燒自己探索前行的專注之狀，是反常好笑的滑稽；活著的蟲子會像蠟燭燒起火焰，它的極端詭異神秘又是恐懼好笑的怪誕；繪畫的真、假、醜、滑稽、怪誕等審美形態，為讀者帶來豐厚的快感體驗。

3. 陌生化善式藝術

這是攝影家 Edo Kars 的作品。畫面上出現了溫馨搞笑的一幕，兩個美女躺在被窩裡，愛意纏綿地摟著一隻調皮的小胖豬。

在現實生活與藝術世界裡，最普遍最常見的人類的母嬰相擁，是媽媽抱著自己胖嘟嘟的嬰兒，最普遍最常見的豬界母嬰相擁，是豬媽媽躺在地上為小豬們餵奶。年輕漂亮的人類媽媽摟著小豬仔，顯然是對這些熟悉狀況的絕對背反，是用最熟悉的材料製造最陌生的對象。

豬喜歡拱食泥土中的根莖及甲蟲，喜歡在泥水中滾趴戲耍，由於滿身污穢、惡臭沖天與人類的潔淨衛生極其矛盾，因而儘管也是人類馴養的家畜，人卻始終和它保持著一定的距離，不會有人像貓狗一樣，讓它們睡在自己的被窩裏。[1] 因此，人與豬在心理上的距離是很遠的。當美女與豬仔赤裸著幸福地擁臥時，自然會讓人產生驚怪。將嬰兒與小豬心理距離最遠之兩物，在人類媽媽的被窩裡進行互換，使這個對象吸引了無意注意。

兩個女人的相貌表情，小豬的形態情狀被照片客觀重現，是真；年輕女郎赤裸著身子與小豬睡在一起，儘管豬以骯髒惡臭著名，但她們對小豬的疼愛溫存還是溢於言表，堪稱畫中之善；年輕漂亮媽媽赤裸乳房給嬰兒餵奶，年輕漂亮女性赤裸著與動物躺在一起，是裸身女性對男人沒有性刺激的兩個例外。女性哺乳嬰兒期間很少有卵子排出，由於得不到生殖利益，男性看到給嬰兒餵奶的女人，本能上只會發生人體審美的快感。動物界不同種屬之間的雜交是生物進化的反選擇，女性與動物睡在一起，只能讓男人產生出憤怒排斥的情緒。所以這個形象的「善」當中，不包括裸女形象給男性帶來的推動繁殖的性快感體驗。

兩個女郎年輕漂亮、雅麗粲然，小豬被洗得乾乾淨淨，順從聽話、憨態可掬，這是畫中的優美；她們溫情脈脈地摟著小豬，就像媽媽摟著自己的寶寶一樣溫柔體貼、若有其事的幸福情態，是幽默好笑的滑稽。作品中真、善、優美、滑

稽等元素，為讀者帶來諸多快感體驗。

4. 陌生化惡式藝術

這是攝影家墨爾・艾倫的作品，灰黑色毛鬃上，擺著一顆新鮮的紅色心臟。

攝影師墨爾・艾倫個人宣傳廣告：《我是攝影師墨爾・艾倫》，www.melallen.com

動物的毛鬃一般長在人們能夠直接看到的體表，即便是動物體內的心臟，因為食品市場有售，人們也很容易見到。由於動物的毛鬃很髒，而心臟作為食品要求潔淨，所以出售肉食的環境中，不會出現將心臟放在毛鬃上的情況。很明顯，這件作品是對現實生活中常見狀況的極端背反。

動物的心臟裹在毛鬃下面的胸腔內，只有割開皮肉摘出心臟才能與毛鬃相遇。毛鬃與心臟相隔雖然只有兩三釐米，但卻是生死兩端，在人們的感受中它們的距離很遠很遠。物距最近，心距最遠的兩物對接，是這一形象成為極端陌生對象的原因。

這幅高解晰的寫實照片中，動物毛鬃與心臟的形狀、色澤、質地，都得到了客觀準確的重現，是作品中的真；人將動物宰殺切割為食品之後還不肯罷手，又把它們的心臟擺放在它們的毛鬃上，以尋求強烈感官刺激的藝術效果，這種淺薄的人類中心主義既有害生態環境，也有害人類自己，是作品的惡；畫面上的毛鬃，色澤與質感深暗、死寂、骯髒，是醜；毛鬃上的心臟鮮亮、紅豔、溫暖，對灰暗醜陋背景的排斥中激蕩著生命的無畏，不僅因為色澤

的鮮亮而優美，還因為與死寂醜惡的搏鬥而崇高。不過優美與醜陋抗衡的最終結果，是醜陋因質堅而長存，優美因質嫩而消亡，是悲劇。攝影家的這些審美形態為觀賞者帶來豐富的快感體驗。

5. 陌生化醜式藝術

這是一組口香糖廣告。馬路上分別畫著一個女孩和一個男孩，他們的嘴巴是馬路上的破溝和下水道的井蓋，勸告年輕男女嚼口香糖，打掃自己口腔裡像破溝與下水道一樣的垃圾與臭氣。

女孩男孩的眼睛睜得溜圓，嘴巴張得極大，是誇張搞怪的塗鴉人物畫；馬路上破損的裂縫，輸送污水的管道井蓋，也是駕車出行者躲不開的熟悉對象。不過把畫在馬路上的人臉與馬路上的破溝井蓋對接起來，讓現實事物之形充當藝術人物的器官，卻是很難見到的藝術構成，是畫家對熟悉材料絕對背反所創造出來的極端陌生。

這件作品採用了現實之物與藝術之圖對接的技巧。我

Orbit 牌口香糖廣告

《族魂》（局部），陸欣攝，2006

們看到，馬路上女孩男孩的整體人形是畫家認真畫出來的，只讓局部的嘴巴以天然的裂溝與井蓋來充當。也就是說，當畫家看到現實之物的天然形貌與自己的經驗圖式有相似之處時，便用藝術圖像將它們巧妙地對接出來。由於形象的主體人臉是寫實圖形，即使是沒有見過井蓋的讀者也能認出這是一個怪嘴的人，這是以畫筆與現實共同創作藝術的長處。

　　相比之下，中國的藝術家看到現實之物的天然形貌與自己的經驗之物有相似之處時，大多是以想像之力將它空懸出來，是用經驗與現實共同創作藝術。比如名為《族魂》的戈壁瑪瑙石，這是一塊純粹的天然石頭，因為形態與中國人關於少數民族女孩的經驗圖式有某些相似，即可成為奇石藝術標價千萬元。不過在沒有這種經驗的文化圈外，人們會因為看不懂而把它當成一塊普通石頭。這是用經驗與現實共同創作藝術的弱勢，因為越是好懂的藝術才越有世界性。

　　現實之物與藝術之圖對接技巧的運用，使長著破溝、井蓋大嘴的少年走向了極端陌生。

　　作品雖然用變形方式描繪面容，但它對臉型、頭髮、眼睛形狀的重現基本上是客觀的。畫中用來代替人嘴巴的裂溝及井蓋，都是現實之物。兩者均為藝術的真；這兩個孩子的眼眶很大，眼珠很小且靠在眼眶上，額頭尖細，嘴

巴過大、過寬。女的嘴裡滿是樹葉、煙頭、石子、碎土，男的嘴巴用鐵板蓋死，只有一個小洞可流進液體。他們的相貌在整體上是反形式美的醜；兩人大眼小珠，斜睨癡呆，嘴巴大得出奇，是十分搞笑的滑稽；畫家對頭髮、臉色、眼眶的描繪，用筆流暢生動，用色諧調明朗，造型對稱均衡，有不少的優美；在生命之體的臉上長著馬路裂溝和井蓋嘴巴，是現實不可能的畫中之假；肯定給人體帶來傷害死亡，是畫中之惡。廣告的這些元素為讀者帶來快感體驗。

二·陌生化優美、崇高、悲劇、滑稽、怪誕類藝術

1. 陌生化優美式藝術

這是一幅汽車廣告。金色沙丘上，遠遠地長著幾團濃密的綠樹。細看時，才發現沙丘的近處，是女人披散的金色長髮，一輛越野汽車正在上面狂奔。

在電視鏡頭與報刊圖片中，這種波浪狀的金色沙丘與迎風飄逸的女人金髮會經常出現，即使是沒有去過沙漠、沒有近距離觀察過金髮的人，這些對他們來說也是較為熟悉的視覺對象。而金髮與沙丘合成的金髮沙丘，則是現實中不存在藝術中也沒有出現過的情景，明顯是攝影家對熟悉對象絕對背反創造出來的極端陌生。

遠處的沙丘、綠樹和頭頂上的藍天烏雲為天然風光，近處的波浪沙丘，則是女人頭頂上飄飛的金髮。將飄飛金髮的照片放大後，與金色沙丘風景照聯接起來，由於沙丘與頭髮的色彩、曲線、光澤基本一致，就構成了渾然一體的金髮沙丘形象。放大的人體與自然景物的對接，使金髮沙丘成為極端陌生吸引了讀者的無意注意。

由於是攝影照片的合成製作，畫中重現的沙丘、綠樹、天空、金髮、汽車，在形狀、色彩、質地的各個方面都異常準確客觀，是作品的真；金髮的

比例被放大了，大到像沙丘一樣長、像沙丘一樣高，這是現實中沒有的虛構之假；沙漠因為缺水成為生命禁區，人行其中九死一生，車行其中災難重重，是嚴重的惡；這片沙丘起伏流暢柔和，細密純淨曲滑，金黃粲然明麗，綠樹濃密團圓，是典型的沙漠優美；天空出現了團團灰暗的風雲，在藍天與地面優美的襯托下，顯出沙暴即起的不祥之醜。廣告構成元素真、假、惡、優美、醜帶來的快感體驗，使讀者發產生濃厚興趣與迷戀。

2. 陌生化崇高式藝術

這是一幅汽車廣告，一隻手掌叉開五指摁入紅色土地中，手掌上方的手臂長著樹幹與樹冠。

這棵大樹是由手掌與樹幹樹冠對接起來的，無論是手掌還是樹幹樹冠，都是現實中最為常見熟悉的樣子，而由手掌與樹木長在一起的手掌大樹，現實中根本不存在，藝術中也從來沒有出現過，是畫家對熟悉對象絕對背反創造出來的極限陌生。

自然界的很多樹根都是在地面之上斜插入土的，這些伸向四面的樹根，極像是手掌按在地上叉開的五指。攝影家將五指伸開摁入土中的放大照片，與樹幹樹冠照片對接合成，這株手掌樹就誕生了。這種放大的人體部位與植物對接

紳寶（Saab）93 型汽車廣告：《驅動你的思路》

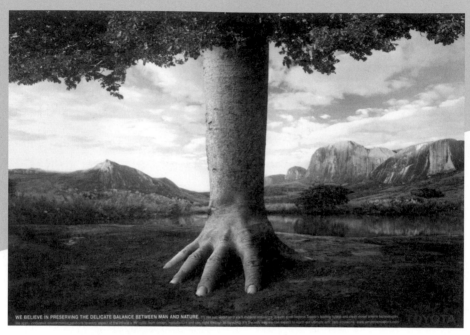

TOYOTA 豐田汽車廣告

技巧的運用，使手掌大樹成為極端新異變化。

　　作品對手掌、樹幹、樹冠形狀色彩、質感的客觀準確重現，是真；現實中與人的手掌長在一起的樹根本不存在，是攝影家絕妙想像的假；這棵樹長得枝繁葉茂高大偉岸是崇高；樹木作為人類的生存條件，能淨化空氣、保持水土、防護風沙，是善；手掌不會從泥土中給樹木吸收養分，樹幹樹冠也無法從陽光中給人體攝取養分，因此，手掌長到樹幹上，對樹幹對手掌都會造成嚴重危害，是惡；長在手掌上的大樹雖然努力生長，但最終將因為缺乏水分養料枯萎死亡，是悲劇；手掌、樹、山崖、流水、藍天、白雲都非常雅致清

純秀麗，是優美。廣告的這些構成元素是讀者快感體驗的源泉。

3. 陌生化悲劇式藝術

這是蘭堡為電腦公司製作的一幅廣告。巨大的熊貓狀圓球蹲伏在草地上。

看到畫面上的這個圓球，人們很自然會想到中國的大熊貓。儘管它是瀕臨滅絕的動物，但由於影視及報刊媒體的廣泛宣傳，無論在世界各地，人們對它的這種黑白相間的皮毛及圓笨體態還是很熟悉的。而畫中這個無頭無足無尾的熊貓狀圓球，卻是誰也沒有見過的對象，是畫家對熟悉材料極度背反創造出來的極端陌生。

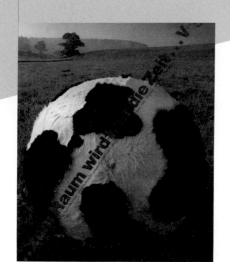

《通向宇宙的時候到了》，蘭堡（Gunter Rambow）為電腦公司製作的廣告，1981

這個對象陌生化過程中採用了本體變喻的技巧。比喻本質上是對兩物的相似之處進行對照，如果比喻的喻體與比喻的本體只有百分之一的相同，本體變成喻體後，就會出現百分之九十九的突變。莎士比亞有一個怪誕比喻：「叫你們一個個躺下，死得像門上的釘子一樣。」[2] 這是將門釘的靜止不動與死人的靜止不動作對照，一旦本體變為喻體，讓一具具死屍具有門上鐵釘的性質，都死死釘進家家戶戶的大門上搬不動，拽不出，那就會成為絕對新異的陌生景象。本作的熊貓之球也是如此，熊貓體態短胖，人們喜歡將它比做「圓球」。將喻體變成本體後，就要將熊貓的腦袋、四足、尾巴等突出部位統統刪掉，只留下身

體球體成為現在這個樣子。本體變成喻體技巧的運用,使熊貓之球成為極端陌生對象。

熊貓的花紋毛須,草地樹木的色澤狀態,作品都再現得極其準確客觀,是畫中的真;無頭無尾無足的熊貓在世界上根本不存在,只是畫家對這一瀕臨滅絕物種的恐怖性虛構,是作品的假;熊貓黑白色彩純正,色塊均衡雅致,毛須細密乾淨,草地嫩綠清爽,都是畫中優美;熊貓的物種存在,有益於生態的平衡與改良,是作品主題的善;動物無頭無尾無足,是嚴重危害生命的怪胎畸形之惡;其自主活動讓人覺得可笑滑稽;熊貓作為一個物種,無論對於自然生態還是對於人類審美,其生存延續都是應該的,但隨著生存環境不斷惡化,它可能走向滅亡是悲劇;它的這種掐頭去尾斬足的滅亡形式是怪誕。作品的這些構成元素,為讀者帶來豐富的快感體驗。

4. 陌生化滑稽式藝術

照片中的男人將剃光的頭皮擠成心臟形的皺紋。

此圖形是由手和頭皮構成的。現實中男人的

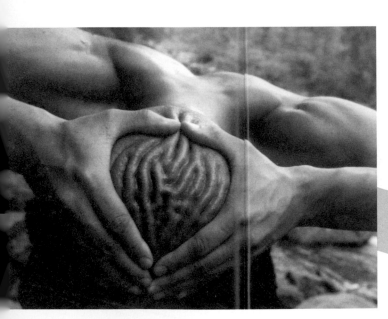

藝術家羅伯特·惠特曼個人宣傳廣告。www.robertwhitman.com(局部)

光頭皮，也許因禿頂而閃閃發光，也許是剃出來的因而罩著青色。但無論是禿光還是剃光的，頭皮都會緊繃沒有皺紋，像畫中頭皮鬆弛得能擠出這麼多的皺折卻是誰也沒有見過，顯然是藝術家對現實頭皮絕對背反創造出來的極端陌生。

這個形象的創作運用了人體雕塑技巧。人體雕塑是以藝術之力對人體進行雕塑造型，包括人體雕刻與人體塑造。我們將要提到的包括在頭頂像挖西瓜一樣挖出三角深洞，在額頭上刻英文單詞等都是人體雕刻，使用外力讓身體出現某種變形則是人體塑造。本畫中兩手壓擠頭皮使其在虎口中出現皺紋，就是人體塑造。人體頭皮擠壓塑造技巧的運用，使它成為極端陌生的對象。

這個作品以俯拍的方式，將鏡頭居高臨下對準頭頂，儘管拍攝的角度與常見的平視角度相比有些怪異獵奇的趣味，但它也是對人體局部形、色、質的客觀重現，是真；一般情況下頭皮不會出現皺折，但這個人的頭皮如此鬆懈，而且還能折出這麼多花紋，讓人覺得它是攝影家在照片上描畫出來的，這種既難以證實又難以否認的混雜形象，既是作品的真，又是作品的假。這個人在虎口裡擠出的心臟形狀非常袖珍，皺紋一條條均勻迴轉彎曲，顯得很優美；這個男子身材高大強壯，擠壓頭皮時雙臂展開更顯得矯健孔武英俊，是崇高；這些皺折極像某些犬類臉上的粗大皺折，用狗臉一樣的頭皮皺紋表示愛心，讓人覺得新奇有趣好笑，是滑稽。廣告作品中的真、假、優美、崇高、滑稽帶來的快感體驗，使讀者能產生濃厚興趣和迷戀。

ZhangDali 的這個牆洞人臉造型，也是一件引人注意的陌生化滑稽藝術。一堵用紅磚黃泥白灰砌抹成的牆體上挖出了一個大洞，洞周圍破損的白灰黃沙，剛好構成了人臉的側面圖形。

由於某種特殊需要，人們在完好的牆體上打洞是常有的事，洞口的大小可以按計劃進行，但周圍牆皮脫落成什麼樣子卻無法控制，完全要隨其自然，這是現實中最熟悉的情景。而像此畫這樣，依靠牆面的自然破損造成人臉形

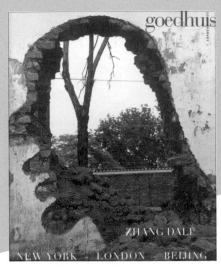

goedhuis 當代藝術館展覽海報：Zhang Dali 作品展

貌，則是人們沒有見過的，明顯是藝術家對現實的背反創造的極端陌生。

在牆上打洞是一種真實的活動，任何人都不會去考慮破損牆面的審美性，更不會用它來塑造藝術形象。因此，牆洞破損與藝術造型的心理距離最遠。當牆洞上偶然造成的形狀被藝術家有意識地標題為藝術人臉時，讀者在心理上會產生新異有趣的驚奇。牆洞與人臉心距最遠的兩物對接技巧的運用，使這個形象成為極端陌生。

畫面中的這堵牆被刨出大洞時，裡面的紅磚、黃沙都坦露出來，砌磚的沙漿中沒有摻進水泥或石灰，粘結力極差，是作品的物質真；破洞形狀重現了人臉側面的大致形狀，是作品的意識真；現實生活中不存在由空洞構成的人臉，是藝術家虛構的假；構成人臉的破損牆面，白色牆面與黃沙紅磚的交織錯雜，都顯得雜亂骯髒，是畫中之醜；這是一件實物藝術，將一堵完好的牆壁隨意打破挖穿，顯然是破壞的惡；一張人臉繪畫通過牆洞上的破損牆面被描畫出來，而且嘴唇及下巴都特別的長，臉的中心還露出藍天樹木電線等等，是醜陋新奇好笑的滑稽。作品的這些構成元素為讀者帶來了快感體驗。

5. 陌生化怪誕式藝術

這是一幅著名的公益廣告。由人臉與香煙構成了大地煙囪高聳，天空黑煙遮日的景象。

高波、李東、童飛（音譯）：《不喜歡煙囪就不要當煙囪》

世界上的煙民可以以億計，我們見慣了人們坐著或站著吸煙，人臉垂直，香煙水平，白色的煙從嘴巴與鼻孔中冒出來。同時也見慣了工業化過程中大煙囪冒出的黑煙遮天蔽日的景象。這幅作品中出現的人臉大地，上下一樣粗細的雪白煙囪，卻是沒人見過的，這是藝術家背反熟悉創造出來的極端陌生。

這個新異對象展現著一種二重錯覺的生成技巧。將人臉側影看成大地是第一重錯覺，將香煙當成煙囪是第二重錯覺。絕大多數情況下，人們抽煙時香煙是水平的，臉是垂直的。當藝術家背反這些熟悉，臉由垂直換成水平，香煙由水平換成垂直時，由於人臉側影起伏不平，而且有冒煙的煙囪聳立其上，讀者就很容易將它錯看成大地。很多情況下，煙囪都在向天空湧冒又濃又急的黑煙，當廣告將這又濃又急的黑煙影像與香煙對接起來時，再加上它下面有著起伏不平的大地襯托，人們又很容易對香煙產生煙囪的錯覺。人臉當大地、香煙當煙囪的錯覺生成技巧，使這一對象走向了極端陌生。

畫面中出現的六張人臉、七支香煙、八股黑煙，都是現實事物的影像，在形狀、色彩、質地等各個方面都作了客觀準確的重現，是作品的真；觀眾產生的起伏不平的大

地及冒黑煙的煙囪這兩個錯覺，實際上是由人臉與香煙這兩種對象的刺激造成的藝術幻覺之假；光禿禿的大地上遠遠近近的大煙囪伸向天空，像墨汁一樣的濃煙擴散開來，遮住藍天白雲與太陽，天上沒有雲彩與飛鳥，地上更沒有樹木鮮花與遊人，毒煙污染了空氣滅殺了萬物，是讓人害怕的惡。

仔細看時，高低不平的大地只是幾張人臉，上下一樣粗細的煙囪只不過是他們口中銜著的香煙，既讓人覺得幽默好笑是滑稽；讓人感到好笑是可怕、是怪誕；黑煙遮天蔽日，色彩黑暗混沌，氣味惡臭嗆人，是畫中之醜；人臉年輕俊朗，香煙均勻筆直雪白，又有淡淡的優美；大地由道道山陵構成，起伏的形狀體現著相同的節奏韻律，因而在整體結構上，就顯得異常牢固而神秘。如果再以莎士比亞的名喻作注腳：「我明天要馳騁那麼一哩路--而且要拿一張張英國人的臉兒給我鋪路！」[3]

它又會引起一種莫名其妙的崇高感。這些都是廣告帶來快感體驗的來源。

注釋：

1 西方有一件行為藝術，展示人豬同居一室一圈的情景。見赫勒的《為豬和人的住宅》、島子的《後現代主義藝術系譜》，重慶出版社 2001 年版，第 325 頁。

2 莎士比亞：《亨利六世·中篇》第四幕，見《莎士比亞全集》（6），人民文學出版社 1978 年版，第 203 頁。

3 莎士比亞：《亨利五世》第三幕，見《莎士比亞全集》（5），人民文學出版社 1978 年版，第 302 頁。

第六章

▶▶ 極端化藝術**吸引力**

　　我們在第三章介紹反常化構成原則的陌生感時曾指出，罕有是陌生感的客觀原因，不熟悉是陌生感的主觀原因，極端化則是主體將對象的特點進行比較，所產生的主客觀關係性原因，它主要是發現、提煉、強調、誇張對象的某一獨特屬性，使之突破熟悉的極限而變得搶眼。由於極端化方式的主要功能是吸引無意注意而非興趣與迷戀，因此，本章中的作品分析，只圍繞著「吸引無意注意的原因」這個主題來進行。當然，這種單一個主題的分析，在本書中是唯一的例外。

　　藝術的極端化方法，包括形貌極端化與功能極端化兩個方面。

一·形貌極端化藝術

1. 真式形貌極端化藝術

　　美國作家傑克·倫敦（Jack London, 1876-1916）的短篇小說《熱愛生命》，描寫一個快餓死的阿拉斯加淘金

人，在用牙齒與一匹快要餓死的狼的搏鬥中，靠吸狼血得以保全性命的故事。
當他被海上的科學考察船救活後，出現了異乎尋常的行為：

　　吃飯時他卻驚恐地盯著被人們放進口中的每一塊麵包，臉上流露出非常遺
憾的神情。他的神志並無異常，卻會無端地憎恨桌邊用餐的所有人。……早飯
之後，他無精打采地離開餐廳，像乞丐那樣對每一個水手伸出手去。水手得意
地笑了笑，送給他一塊麵包。這個人拿到麵包，就像守財奴盯著金子似的盯著
看，然後塞到襯衣裡。……他們悄悄地搜查了他的床鋪，結果發現床上放滿了
麵包。被褥裡塞的也是麵包，在每個角落裡都能找到食品。[1]

　　我也是一個經歷過大饑餓的人，到了豐衣足食的八〇年代，獨生女兒已
長到了當年自己挨餓的年齡，她用筷子去夾盤中的魚塊，我只是不經意地掃了
一眼，女兒的筷子便哆嗦了一下移開了，之後再也不碰這個盤子。我大學同學
的兒子從外地來看我，他正要動手去拿盤子裡的瓜子時，也是我不經意掃了一
眼，他的手像中了電似地猛收回來，無論怎樣勸再沒有動一下。[2] 不僅是我，
著名作家莫言也說他的眼光能嚇退所有同桌吃飯的人。

　　上蒼給了我一雙隨時瞧看別人的眼睛，但直到傑克·倫敦的小說翻譯到
中國之後，才賜予我可以照見自己的鏡子。任何一個曾經被餓得快死的人，即
使幾十年過去了，他在看到別人就餐時偶爾不經意間流露出的憎恨驚恐眼神，
還是會使吃喝不愁的人不寒而慄。傑克·倫敦的小說對餓而將死的這一類人的
心態與表情重現的客觀性，達到了形貌真實的極端化，包括列寧在內的許多讀
者，都因此特質而關注它、迷戀它。

2. 假式形貌極端化藝術

　　當代造型藝術在人物皮膚的質感方面有兩種背反傳統的努力，雕塑是從以
往與人類皮膚質感相去甚遠的石頭、木頭、泥巴，走向今天感官上與人類皮膚完
全一致的新型雕塑材料，這是背假趨真。繪畫則從以往對人類皮膚質感描繪的

左圖：傑里米·約翰遜的作品

右圖：關鍵：《原野》

以假亂真，走向今天離開皮膚真實越來越遠的背真造假。

上世紀八〇年代中期，羅中立的油畫《父親》在中國一炮而紅。其實這幅以超級寫實主義手法成名的作品並非百分之百的寫實，比如人物的皮膚就明顯帶著被解剖屍體用的福馬林液防腐浸泡過的痕跡。皮膚因乾燥變薄成膜而鼓冒起來，並且在藥力的作用下由淡黃色變成了閃亮的棕色。這不僅與傳統油畫對皮膚色澤質感的描繪不同，而且也背離了現實人體的客觀面貌而走向了虛構的假。後來事實證明，正是畫家對背離真實的虛構皮膚的運用，才使這位經歷了風吹日曬的農民那艱辛麻木的生存狀態得到了深刻理解與同情，成為此類以假寫真極端化繪畫的典型。（見第九章第一節圖：《父親》）

到了後來，中外油畫人物中又出現了各種各樣的虛構皮膚，如乾屍形的，烤麵包狀的，石頭狀的，木頭狀的，骨頭狀的，泥巴狀的，生薑狀的，大蔥狀的，饅頭狀的，樹皮狀

左圖：佚名：《橙子皮膚人》

右圖：Krishnamnyri Costa：《管子工》

的，馬鈴薯狀的，山藥狀的，絲瓜狀的，烤紅薯狀的，柳丁皮狀的，硬塑膠光澤狀的，動物皮膚狀的，肉腸食品狀的等等不勝枚舉。這些作品因為對人體皮膚質感光澤等形態方面假造的大膽離奇，成為形貌極端化的新異對象。

3. 善式形貌極端化藝術

《九三年》是雨果的最後一部小說。十八世紀末期，法國封建王朝被推翻後，保王黨發動叛亂，叛軍首領朗特納克的侄孫郭文是一支平叛部隊的司令，他的老師西姆爾丹代表共和國政府前來督戰。激戰中叛軍首領朗特納克被圍困，他劫持了三名兒童做人質以換取自由，被郭文斷然拒絕。不料朗特納克意外逃脫，政府軍為了搜捕他，放火燒了一座城堡，朗特納克不忍心看著被自己鎖在室內的三個孩子被活活燒死，返回城堡去救孩子時被捕。郭文被朗特納克的慈悲之心深深感動，便將其放走。他因放走叛軍

上圖：B joriel Svaarsson 的作品

下圖：Fred Bastide的作品

首領而被軍法處死，西姆爾丹下達了處死命令，就在自己的學生人頭落地的一剎那，他也舉槍自殺。

兩軍對壘生死搏殺，戰敗之帥為了救出火海中的孩子自投羅網，勝軍司令被感動放走敵首自己受死，勝軍督軍完成使命後自殺身亡，都在歌頌人們對兒童的關愛之心。

北京大學王海明教授的《人性論》一書對人性善惡進行了詳盡的分析，他提出，為己利他是基本且恒久的善原則，而無私利他是最高且偶爾的善原則。損人利己是基本且恒久的惡原則，而純粹害人是最高且偶爾的惡原則。[3] 按照這個標準對叛軍首領的行為進行分析，他為了換取自由劫持孩子做人質是損人利己的基本之惡，能夠逃跑卻讓孩子活活燒死是純粹害人的最高之惡，他返回城堡救出孩子自己能夠逃脫是為己（良心得到安寧）利他的善，為救孩子甘投羅網是無私利他的最高之善。很明顯，他雖然做了基本的惡，但最終卻放棄了最高的惡而選擇了最高的善。雨果將這位政治罪人的心靈由最惡推向最善，成為極端化人性之善，吸引著無數的中外讀者。

現實生活中也有極善故事不斷地出現。1900 年第二屆奧運會在巴黎舉行，其中的馬拉松賽跑是圍繞巴黎市區一周，由於標誌不清楚，許多運動員都跑錯了路線。一個瑞典運動員因為一名員警指錯了路線只得到了第三名，後來

這位法國員警因極度內疚而自殺。

由於跑錯了路線，最有實力奪冠的運動員可能連第三名都得不到，如果大家都跑對了路線，也許這位瑞典人連前十名也進不了。可是這位員警並不拿這些客觀因素為自己開脫，他只是一昧地從員警應當做對的事去責怪自己。由於他以無私利他的最高善來評判自己，當做不到絕對利他時，就以絕對的無私來補償。他的以死自責也是人性之善的極端化表現，讓人震撼、尊敬。

4. 惡式形貌極端化藝術

樹上綁著三個已經被殺的裸體男子。一人屍體被分解，軀體倒懸，割掉的腦袋插在樹枝上，兩條手臂捆在一起懸掛著，生殖器被剜掉不知去向。一人被翻臂捆在樹樁上，生殖器也被切割。還有一人在樹根後面被殺。

不經過國家法制胡亂殺人為大惡，殺人後分解屍體梟首示眾，還讓被剜掉生殖器的斷頭人滿臉「幸福沉醉」進行惡搞眩耀，為大惡中的大惡。這件雕塑是用合成樹脂材料做成的人體，由於相貌體態在色彩、質感各個方面都與真人極其相似，使殘暴、血腥、戲謔的殺人之惡在真實感中達到極端。這是這件作品產生震撼吸引的原因。

中國古代有不少極惡的「義舉」與刑法。《三國演義》講了一個叫劉安的人崇拜劉備，就殺了自己的妻子做成菜餚招待他。[4] 這雖然是小說，但卻有真實的藍本。在《三國演義》之前的《舊唐書張巡傳》中，就記載著安史之亂叛軍圍攻雍丘時城中斷糧，守將張巡為激勵士氣，殺掉自己的小妾煮湯給饑餓士兵喝的真實故事。《中國陋俗批判》一書講到中國與日本古代都有一種極刑叫「木驢」或「木馬」，形如馬鞍，中間直立一木椿，讓人坐上後木椿插入肛門或陰門上下顛簸折磨她（他）們。[5]

戰爭中殺平民為惡，殺自己家人也為惡，殺自己老婆給戰士吃，作秀賺義更是極惡。自古以來折磨人肉體的刑具千百種，智慧越高越巧越折磨人就越

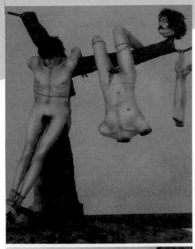

上圖：傑克·查浦曼、迪諾斯·查浦曼《崇高之死反抗死亡》，1994

下圖：《木驢》

惡，這種木驢的巧惡智凶屬於惡之極端。

「世界十大禁片」的說法在網路上廣為流傳。一個在描述「世界十大禁片」之首的《索多瑪的 120 天》時寫道：影片的許多寫實鏡頭讓人難以忍受，謾罵、侮辱、猥褻、虐待、強姦、雞姦、鞭打、喝尿、吃大便、通姦、同性戀，以及各種各樣的極刑：用蠟燭燒男孩陰莖和女孩乳房，用烙鐵燙胸部，割舌頭、挖眼睛、剝頭皮，絞殺和亂槍射死等等。在介紹《困惑的浪漫》時說，本片的經典鏡頭之一，是男女主角一起和暗綠色的流著粘稠液體的腐屍做愛。之二，是男主角在女主角搬走了他最愛的腐屍之後決定自殺，並在自殺的瞬間一邊流血一邊射精。之三，是女主角和新男友做愛時突然拔刀割下他的頭顱，把腐爛的男主角頭顱替換到新男友身上，並用繩子將新男友的陽具紮好繼續做愛。6

影片中人物的每一個行為都達到了惡的極端，如果這些介紹屬實，我們就可以毫不猶豫地作出一個推測：世界上最惡的藝術是由這些電影製造出來的。

惡之極端造成的恐怖感與心靈震撼，是其吸引注意的主因。但這種極惡藝術如同超級地震一樣，在強迫注意之後留下來的，是對受眾心靈的無情破壞與終生難洗的噩夢。

5. 醜式形貌極端化藝術

這是一個女人與一張床組成的作品。

女人除了戴著乳罩外全身赤裸地坐在床上，雙手撐住軀體，擺出隨時都會賣淫的架勢。她的頭部本來就小，脖子本來就短，加上雙臂支撐雙胛隆起，下陷的腦袋就顯得更小，內縮的脖子也顯得更短。她的肚子鼓脹得十分厲害，膝關節腫大成了圓球，小腿又細又長如雞腿，腳大得出奇似駝掌。由於各個部位都大於或是小於人體部位的平均值，而與人體黃金分割率相去更遠，因此從身材、相貌、舉止、修飾、風度等各方面，都是對優美人體諸規律的絕對背反。再加上膚色的骯髒，床體的粗劣，褥枕的破舊，更使這個貧窮無助女子的人體之醜走向極端而產生強勁的吸引力。

這也證明，極端化可以使包括醜在內的一切對象產生吸引力。

6. 優美形貌極端化藝術

賽爾維斯汀的《陽光的誘惑》中，陽光下沙灘上的女孩青春亮麗，雙臂平舉，扯起藍色的襯衫，猶如拍翅欲飛的蜻蜓。她面容嬌好，身材修長，身後的襯衣以及天空海水的淺藍色，都作為互補色襯托出她嫩黃肉體的豐腴性感，緊身的褲子使她的臀部、腿部的勻稱秀雅更加突出。

科內利斯‧齊特曼：《大床》，1971

塞爾維斯汀：《陽光的誘惑》

如果以古希臘優美的小巧、柔和、淡雅、細膩、輕盈、舒緩、絢麗準則來衡量，她在面貌、身材、舉止、風度、修飾的各個方面都達到了頂點，純粹是米洛的維納斯的現代複製版。由於她的身材十全十美，整體優美達到了極端，因而成為千裡挑一的絕色美女而吸引人。

7. 崇高形貌極端化藝術

這是一張著名的歷史照片。

一排排車隊正沿著「之」形崎嶇盤山公路向上爬行。這段公路位於二次世界大戰時滇緬公路的延伸線上，為抗日戰爭的勝利作出了重要貢獻。此山在貴州省晴隆縣城外一公里，名叫豐官坡，從山下到山上共拐彎 24 次，被稱為「24 道拐」，1943 年五月因美軍上尉亨特的拍攝發表而揚名世界，成為中美盟軍團結抗日的象徵。

在抗日戰爭最危急的時刻，要將戰爭急需的物資運過大山，就要修築汽車公路。在和平的年代一般是利用機械施工將大山打穿，但因為當時沒有這樣的條件，而且時間上也不允許，所以公路全是中國民工以人力修築起來的。照片中「24 道拐」的險峻奇特，既彰顯了中美抗擊日本侵略的鋼鐵意志，也表現出人類征服自然險惡的崇高。人工修築的險峻公路遍佈全球，「24 道拐」這段公路雖然全長只有三公里，而盤曲卻有 24 處，其彎拐密度之大在世界公路史上屈指可數，但因為其建造時所代表的意義特殊，也

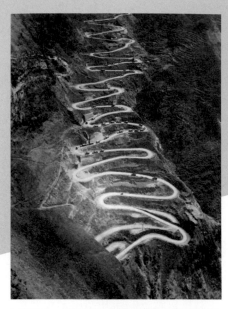

新聞圖片：《抗戰車輛艱難緩慢地通過蜿蜒曲折的 24 道拐》，巴特攝，1943

成為此類崇高對象的極端。

8. 悲劇形貌極端化藝術

一位高中學生在 1965 年畢業高考的第一天，父親病死在醫院，她一直守在父親身邊放棄了進入考場的機會。她是上海名牌女高的高材生，第二年她作好充分準備參加高考時，文化大革命開始了，高考被迫停止了十年。這期間她到農村插隊時被抽到當地工廠工作並結婚生子。1977 年恢復高考，當她信心十足地報了名就要實現大學理想時，開考前一天她的母親住院病危，她趕回上海盡孝，又一次喪失考入大學的機會。之後幾年，因為孩子上學，工作與家務繁雜，特別是宿命感的困擾，一直不願再進考場。直到 1986 年，因為是省級先進教師被保送到省教育學院進修，才圓了大學夢。此時她已經 42 歲。

高考時碰上雙親病亡，這種概率在人群中大約只有百萬分之一，一個人一生中遇到一次是偶然的不幸，如果遇到兩次，偶然的不幸被重複仿佛變成了必然的命運。在上個世紀，考入大學是每個高中生的最高理想，這位高中生為了實現這一崇高理想努力不懈，但最終還是被命運擊敗。

因為種種條件限制，許多想讀大學而最終未能考取年輕人成千上萬，他們的人生都帶著濃重的悲劇色彩，而在這些大學考試失敗的人生悲劇中，這位學生的命運悲劇顯

得極為特殊而罕見，是年輕人無法就學悲劇的極端者。

9. 滑稽形貌極端化藝術

中國古代有個笑話，說兩個馬大哈出門辦事住旅店為了省錢合睡一鋪。一人抓癢，越抓越癢，抓到了另一個人身上還不知道，竟然把那人的大腿抓出血來。另一個人疼醒過來,一摸大腿濕乎乎的，還以為自己尿了床，就趕緊起來小便。剛好隔壁是家酒廠，整夜都有淌酒入桶的響聲，這個人還以為是自己溺尿澆馬桶的響聲，就一直站到天亮，看到自己尿完了才回去接著睡覺。

這兩個人好笑，是因為他們做了抓癢抓到別人身上，把淌酒聲當成自己小便的馬虎事。如果這兩個人真是白癡，做了這樣的事就不會可笑。如果他們抓癢抓到自己身上，解完手就回去睡覺也不會可笑。只有智力正常的人做了白癡似的傻子行為才會可笑，很明顯，這是因智力與行為形式極端背反所造成的。

韓國藝術家有幅搞笑作品，一女人與大肥豬跳一起跳拉丁舞。大肥豬後腿直立前腿挽著舞伴之手，舞步狂放、情緒激昂、舞姿標準、表情專注，儼然是個肥豬舞蹈家。

西方有一幅搞笑照片。中年男人鼓起自己的腹部，又圓又硬的肚

CHOI SUKUN 個人畫展海報：《最佳舞伴》

子上站立的酒瓶竟然不會掉下來。

　　肥豬舞蹈家與大肚擺酒瓶的滑稽，也是內容與形式的完全背反所造成的。前者來自這個舞豬二重形象的強烈反差，它既有動物豬的典型形貌，又有人類舞者的典型動作，豬的形貌作為內容與人的舞姿作為形式，形成巨大反差，所以讓人感到滑稽。後者來自身體瘦高細長與肚子圓鼓高聳的不一致。不胖不肥的人肚子都比較平緩，長著高肚子的人身體都比較肥胖，而此人卻是身體不胖卻長著大肚子的肥佬。

　　一般情況下，智力正常的人做出傻事，豬的行為與人有點相似，喝酒喝出個圓圓的啤酒肚，儘管都會好笑，但要吸引人卻有點困難。而這兩個馬大哈將聰明人的馬虎傻事做到了極端，豬不僅和人一樣的跳舞而且達到最高水準，酒鬼不僅肚子圓鼓而且高凸得像大氣球，由於它們都將內容與形式的背反推向了極端，所以產生了吸引無意注意的功能。

10. 怪誕形貌極端化藝術

　　卡夫食品公司的調味番茄醬廣告中，一份烤好的牛排還沒有動過，但盤邊的一團番茄醬卻被吃掉了，而且由於吞咬時用力過猛，竟然將盤子咬下一大塊來。

　　牛排是主菜，番茄醬只不過是調味品，食客先吃醬而不動肉，是用對比手法強調醬味之美。

　　裝牛排的盤子瓷質異常堅硬，

佚名：《啤酒肚子上擺瓶子》

KRAFT 卡夫食品公司調味番茄醬廣告

只有在一種情況下牙齒才能將盤子咬碎，那就是下嘴時速度極快、用力極狠、衝力極猛，猶如飛鳥擊穿高速飛機的駕駛艙一樣。人以衝擊之力咬掉瓷盤的同時牙齒也會粉碎，牙崩肉裂滿口鮮血的情景讓人恐怖，區區一團番茄醬竟會招來如此瘋狂又讓人覺得不可思議之事。

在盤子缺口的下面，除了咬碎的瓷器細末外，並沒有從嘴中吐出的其他東西，這個人將滿嘴的碎瓷碎牙鮮血，和著番茄醬一道吞進了肚子裡。作品將美味引起的誘人驅力誇張到了極點，這個怪誕形象引人注意的主要原因，就在於它誇張的極端性。

莎士比亞也常常對怪誕對象的形貌進行極端誇張，以下舉出幾個例子：

我想多半是魔鬼不願意讓我下地獄，因為我身上的油太多啦，恐怕在地獄裡惹起一場大火來。[7]

輕聲一點，要不然，這些名城淪陷的消息會使老王爺砸碎鉛制的棺蓋，從棺材裡爬出來。[8]

還有那一顆眼珠也去掉了吧，免得它嘲笑沒有眼珠的一面。[9]

我這一次要砍下一條胳膊送給你們，來換取你們對我更大的幫助。[10]

　　莎士比亞用一兩句話塑造出來的這些怪誕形象中，都有一個極端的誇張。胖人油多燃起大火會燒垮地獄，戰敗的消息能使死人爬出棺材，把僅存的一個眼珠挖出來因為它會嘲笑瞎了的另一眼，將胳膊砍下來當禮物送人請求幫助等都是。這些怪誕形象也因為極端誇張手法的運用，產生了吸引無意注意的功能。

二‧快感功能極端化藝術

　　藝術引發的快感包括生理、實用、理智、道德與審美這幾個方面。

1. 生理快感功能極端化藝術

　　人的本能需要得到滿足後產生的快樂體驗是生理快感，饑餓時吃飽肚子的舒適感，寒冷時穿上衣服的溫暖感，男女交合時的快活感等，都是最重要的生理快感。但果腹與驅寒需要的滿足，要靠食品與衣服的實物，只是觀賞並不能望梅解渴。而性需要的某些部分卻可以通過視聽，而且只能通過視聽來完成。比如人類擇偶的標準是喜歡，而喜歡就包含著對異性面容、身材、舉止的視聽帶來的性快感因素。從生物學角度看，人類擇偶在本質上是生殖利益的追求，對於生殖能力強的異性有了本能的性快感產生時，他（她）才能依靠性快感積累的喜歡去實現這一追求。據研究，生殖能力越強的女性，給男性造成的性刺激也越強，性快感也越多，這樣的女性男性才會越喜歡，才會因漂亮而被選中。「男人所喜歡的，就是女性美的全部意義。」[11] 女性漂亮的容貌給男性擇偶帶來的性快感，就是男性眼睛看來和耳朵聽到的，因而審美對象可以通過視聽滿足觀眾的性需求，激發性快感。

　　由於人體及其行為作為觀賞對象能給異性帶來性快感，因而對異性就有一

種天生的吸引力。2007年五月，江蘇高淳的肉市上來了一個袒胸露背的女顧客，二十七、八歲，身材苗條豐滿。賣排骨的陳師傅雖然已經40多歲，但還是忍不住一邊剁排骨一邊偷窺美女的胸部。突然一聲慘叫，陳師傅將自己的食指剁下來一截。他抓起斷指就往醫院跑。[12] 2007年六月，長春大街上走過來一個穿低胸露背裝的女子，長得好看穿得又暴露，許多人都看了她好幾眼。「人群忽然都圍向了路邊的一根電線杆，一個老頭躺在電線杆下，圍觀的人都在抿嘴笑。一打聽，原來老人剛才也回頭看美女，回頭時腳下沒停，就重重地撞上電線杆暈了過去。」[13] 2003年五月，南京一名男子駕車路過浦淮路時，一對年輕戀人正擁抱在一起熱吻。他眼睛一亮，視線再也難以離開，車子開過去了他還在回頭看，轎車一下子沖到路邊的河中，他慌忙打開車門掙扎著喊救命。[14]

這些生活實例可以說明，人體性貌與性活動作為觀賞對象對異性會有多麼強勁的吸引，所以生活素材千百種，而以製造吸引力為目的的實用藝術與審美藝術，卻把性感人體作為首選。不過現實中男女各占一半，人們並不缺少異性觀賞對象，人體雖然有天生的性吸引力，但只有罕有者、陌生者、極端者才能引起人們的無意注意，樣貌一般者也照樣被視而不見、聽而不聞。

寶馬汽車特殊服務：裸女洗車

The source of Charm

　　將性感人體罕有化、陌生化、極端化時，都需要創造的靈感智慧，但極端化只要將人體的性快感功能放大就能產生效果，相對要比罕有化、陌生化簡單方便些。因此當代創作中以性感人體素材製造新異對象，以吸引無意注意的藝術作品，採用極端化的很多，運用罕有化、陌生化的卻相對少。

　　寶馬汽車曾推出一項裸女洗車服務，只穿比基尼泳褲的年輕女子兩三人為一組，在街邊為轎車沖水擦灰，引來許多人的圍觀。

　　沙灘排球賽的女球員，只穿極小的三點式比基尼在場上跳躍滾撲，因而成為球類比賽中現場上座率與電視收視率最高的節目。

蘇珊·羅森：鑽石比基尼，2008

　　為了發揮性快感功能，當代服裝展開了比基尼最小與褲腰最低的競賽。蘇珊·羅森設計的鑽石比基尼用珠寶做成，上兩點比紐扣稍大，而下一點比樹葉還小。

　　生活中的低褲腰在人蹲下時能把大半個臀部露在外部。

　　巴西的桑德拉·塔尼姆拉設計的比基尼牛仔褲，褲腰達到超低極限，褲子卻不會掉下來。

　　將性快感功能發揮到極致的是當代攝影與電影。2007 年 6 月 3 日，在荷蘭阿姆斯特丹，2000 多名男女裸體志

上圖：下蹲的最低褲腰

下圖：桑德拉‧塔尼姆拉設計的終極超低比
基尼牛仔褲

願者站滿 6 層的停車大樓，擺好造型等待裸體攝影師斯賓塞‧圖尼克的拍照。在此之前一個月，這位攝影師還在墨西哥城的憲法廣場舉行了一場有 1.8 萬名男女參加的裸體攝影活動。

人體展示既是美的炫耀，又是肉體的性刺激。不過，追求比基尼最小、褲腰最低、裸體志願者最多的人體展示，主要功能是性刺激而非美的感染，人們觀看這些人體展示的原因自是一目了然。讓人難以理解的，倒是那些身著比基尼低褲腰和全裸的人為什麼願意這樣做？也許她（他）們覺得異性注意的增多可以證明自己的魅力，也許她（他）們感覺到異性的目光就像無形之手在自己的裸露的肉體上觸摸，帶有性的愛撫滿足。這也許屬於佛洛伊德在《本能及其變化》一文中所說的窺視癖（看的快感）與暴露癖（被看的快感）。由於性感人體刺激引發的性快感是雙向的，既有男女看的性快感，又有女男被看的性快感。[15] 因此，身著最小比基尼、最低褲腰和全裸的女性和男性，也是在追求性快感，一種被看的性快感。

藝術性快感功能的極端化，還包括為性感人體附加吸引力，這以王小波的性描寫做得最為特出。以下是他的幾處性描寫：

那個東西硬邦邦抵在她的屁股上，總而言之，他就像北京公共汽車上被叫作「老頂」的那種傢伙。她扭過身去，憤怒地斥責道：「往哪兒捅？這兒要加錢的。」[16]

說什麼牛仔褲不通風，裏住了女孩子的生殖器，要發黴。試問，誰發黴了？你是怎麼看見的？中國人穿了這幾天就發黴，美國那些牛仔豈不要長蘑菇？[17]

下流客棧裡放了些木制的女人供腳夫們使用……一壞就把人卡在裡面，疼得鼻涕眼淚直流。急忙找老闆娘要鑰匙，打開一看已經像進了夾子的耗子一樣……那些腳夫還敲著木頭人問：「能生孩子嗎？」[18]

公司領導說……今天晚上回家，成了家的都要過夫妻生活……對寫作也有好處……到了晚上九點半……我就在這時打電話過去：老張嗎？今天公司交待的事別忘了啊。話筒裡傳來氣急敗壞的聲音：知道！正做著--我操你媽……我興高采烈地在考勤表上打個勾，以便第二天彙報。[19]

我們看到，王小波在描寫人的性活動時，在保持性行為真實的前提下，均以現實為標準對它們進行了反向虛構，因而這些虛構的性行為就能使讀者產生兩種感受，一是以生活經驗為標準，認識到對象的錯誤反常而產生的滑稽好笑感；二是以審美經驗為標準發現對象形貌上的極端罕有陌生而產生的智慧神奇感，以及可怕可笑的怪誕感，噁心厭煩的醜陋感。這樣，王小波就為自己的性描寫，在性吸引之上又加上了滑稽感、神奇感、怪誕感、醜陋感等吸引力。這就是他的性描寫雖然著墨不多，吸引力卻超群拔類的原因。

2. 實用快感功能極端化藝術

藝術作品重現了現實中的生活經驗，人們受到此種經驗的啟示與指導，會產生一定程度的實用快感。這種快感也是藝術吸引觀賞者的重要原因。藝術的實用快感功能與它的吸引力成正比，作品的實用快感功能一旦發揮到極端，就會成為新異對象吸引觀賞者的無意注意、興趣直到迷戀。

歌德的《少年維特的煩惱》出版之後，在歐洲卷起了一陣「維特熱」。青年們爭著穿與維特一樣的藍上衣黃背心馬褲和馬靴；姑娘們紛紛嫌棄平庸的戀愛對象，有的青年甚至模仿小說中的主角自殺。傳說這本書拿破崙讀過七遍，遠征埃及時還一直把它帶在身邊，像刑事法官研究證據那樣研究它。英國德比郡主教粗暴地指責這是一本不道德、該受天譴的書，因為它引發讀者的自殺傾向。

青少年都盼望有榜樣來模仿學習，青少年模仿維特的瘋狂可以證明小說實用快感的強勁力，也正是它實用快感功能達到了極端化，才會引起廣大讀者以及法國皇帝與英國教會的特別注意。

《聊齋志異》的《恒娘》篇描寫了古代家庭妻妾爭寵的過程。鄰家丈夫寵愛小妾，妻子終日吵鬧卻適得其反。恒娘為她設計了一套爭寵方略：先醜陋自己，將丈夫盡給小妾，之後突然打扮漂亮讓丈夫耳目一新，同時又使丈夫同房欲求難上加難。男人本性喜新厭舊、重難輕易，她果然重新贏得了丈夫的歡心。其文曰：

都中洪大業，妻朱氏，姿致頗佳，兩相愛悅。後洪納婢寶帶為妾，貌遠遜朱，而洪嬖之。朱不平，遂致反目。洪雖不敢公然宿妾所，然益嬖妾，疏朱。

後徙居，與帛商狄姓為鄰。狄妻恒娘，先過院謁朱。恒娘三十許，姿僅中人，言詞輕倩。朱悅之。次日答拜，見其室亦有小妾，年二十許，甚娟好。鄰居幾半年，並不聞其詬誶一語；而狄獨鍾愛恒娘，副室則虛位而已。朱一日問恒娘曰：『予向謂良人之愛妾，為其為妾也，每欲易妻之名呼作妾。今乃知不然。夫人何術？如可授，願北面為弟子。』恒娘曰：『嘻！子則自疏，而尤男子乎？朝夕而絮聒之，是為叢驅雀，其離滋甚耳！其歸益縱之，即男子自來，勿納也。一月後，當再為子謀之。』朱從其謀，益飾寶帶，使從丈夫寢。洪一飲食，亦使寶帶共之。洪時以周旋朱，朱拒之益力，於是共稱朱氏賢。

如是月余，朱往見恒娘，恒娘喜曰：『得之矣！子歸毀若妝，勿華服，勿脂澤，垢面敝履，雜家人操作。一月後可複來。』朱從之。衣敝補衣，故為不潔清，而紡績外無他問。洪憐之，使寶帶分其勞；朱不受，輒叱去之。

如是者一月，又往見恒娘。恒娘曰：『孺子真可教也！後日為上巳節，欲招子踏春園。子當盡去敝衣，袍褲襪履，嶄然一新，早過我。』朱曰：『諾。』至日，攬鏡細勻鉛黃，一如恒娘教。妝竟，過恒娘，恒娘喜曰：『可矣！』又代換鳳髻，光可鑒影。袍袖不合時制，拆其線更作之；謂其履樣拙，更於笥中出業履，共成之，訖，即令易著。臨別飲以酒，囑曰：『歸去一見男子，即早閉戶寢，渠來叩關勿聽也。三度呼可一度納。口索舌，手索足，皆吝之。半月後當複來。』朱歸，炫妝見洪，洪上下凝睇之，歡笑異于平時。朱少話遊覽，便支頤作情態；日未昏，即起入房，闔扉眠矣。未幾洪果來款關，朱堅臥不起，洪始去。次夕複然。明日洪讓之，朱曰：『獨眠習慣，不堪複擾。』日既西，洪入閨坐守之。滅燭登床，如調新婦，綢繆甚歡。更為次夜之約；朱不可長，與洪約以三日為率。

半月許複詣恒娘，恒娘闔門與語曰：『從此可以擅專房矣。然子雖美，不媚也。子之姿，一媚可奪西施之寵，況下者乎！』於是試使睞，曰：『非也！病在外眥。』試使笑，又曰：『非也！病在左頤。』乃以秋波送嬌，又冁然瓠犀微露，使朱效之。凡數十作，始略得其仿佛。恒娘曰：『子歸矣，攬鏡而嫻習之，術無餘矣。至於床第之間，隨機而動之，因所好而投之，此非可以言傳者也。』

朱歸，一如恒娘教。洪大悅，形神俱惑，惟恐見拒。日將暮，則相對調笑，跬步不離閨闥，日以為常，竟不能推之使去。朱益善遇寶帶，每房中之宴，輒呼與共榻坐；而洪視寶帶益醜，不終席，遣去之。朱賺夫入寶帶房，局閉之，洪終夜無所沾染。於是寶帶恨洪，對人輒怨謗。洪益厭怒之，漸施鞭楚。寶帶忿，不自修，拖敝垢履，頭類蓬葆，更不復可言人矣。

恒娘一日謂朱曰：『我之術何如？』朱曰：『道則至妙；然弟子能由之，而終不能知之也。縱之，何也？』曰：『子不聞乎：人情厭故而喜新，重難而輕易？丈夫之愛妾，非必其美也，甘其所乍獲，而幸其所難遘也。縱而飽之，則珍錯亦

厭，況藜藿乎！』『毀之而複炫之，何也？』曰：『置不留目，則似久別；忽睹艷妝，則如新至，譬貧人驟得梁肉，則視脫粟非味矣。而又不易與之，則彼故而我新，彼易而我難，此即子易妻為妾之法也。』朱大悅，遂為閨中密友。[20]

妻妾爭寵秘笈本來只是一夫多妻封建社會的真經，讓人想不到的是，一夫一妻制的今天它卻會大有市場。許多已婚男女都在與「第三者」進行爭奪丈夫或妻子的戰爭，這篇小說提供的成功經驗，當然會被她（他）們視為制勝法寶產生強烈實用快感。實用快感功能的極端化，是這篇小說被當今讀者廣泛注意喝彩的原因。

3. 理智快感功能極端化藝術

理智快感是人的認知需求得到滿足後的主觀體驗。藝術重現的生活真實，以及藝術品本身作為一種客觀存在，滿足了讀者求知、好奇等需求時所產生的驚訝、喜悅、快慰、自豪、熱情等感受，都屬於藝術接受中的理智快感。理智快感也是藝術吸引力發生的重要原因，當作品的理智快感功能發揮到極致時，也會成功吸引觀賞者的無意注意。

法國科幻作家凡爾納的《環遊世界八十天》，寫主角福克為打賭取勝，從倫敦出發八十天環繞地球一周的曲折過程。他從焚身殉夫的柴堆上救出一個印度寡婦；在美洲大陸遭印第安人襲擊；到紐約時，去倫敦的郵輪剛剛啟航……小說在《巴黎時報》連載，主角的命運成為人們議論的中心。不少人下注賭福克能否按時趕回倫敦，紐約和倫敦的記者用電報報告福克到了什麼地方。當小說刊載到福克在紐約誤了去倫敦的輪船時，經營大西洋橫渡的各家輪船公司的老闆，紛紛登門求見凡爾納，讓他把福克安排到自己公司的輪船上返回倫敦。

讀者對主角未來行程的種種預測、擔心、干預等，都是求知欲望的強烈表現，隨著連載中主角行動的不斷展示，讀者的求知欲望也在不斷地滿足與滋生。此時他們體驗到的，就是欣賞的理智快感。小說的連載形式，與小說情節

發展的變幻莫測，使作品的理智快感功能發揮到了極致。

人類的認識活動，會因對象極新、極少而出現千載難逢的驚喜，此時，期望的主體就會產生極強的理智快感。如中世紀法國人花錢去看處死殺人犯的過程就是如此。「歷史學家芭芭拉·杜奇曼記錄了這樣一個故事。在中世紀法國的一個鄉村，村民們從另一個村子中買來一個罪犯，以觀看執行死刑的場面。這種行刑的場面是當時主要的公眾娛樂節目。」[21]

如果藝術創作照此辦理，一方面新創一批作品，數量極少使人難得一見，另一方面又廣為宣傳其創新價值，使讀者產生非見一面不可的企盼，這時，這種藝術就會因為極端地新、少而產生強勁的理智快感功能。

1917 年被杜象（Marcel Duchamp, 1887-1968）標上《泉》送上藝展的男性小便池全世界只有一個，1961 年曼佐尼的《100 %純藝術家之屎》鐵皮罐頭也只製造了一批共 90 罐，美國總統克林頓性醜聞中粘有他的精液的白宮見習生李雯斯基的裙子，全世界只有一條。

它們也都因為極端新少、極端難見而產生了理智快感極端化功能，它們搶眼的力量也是舉世公認的。

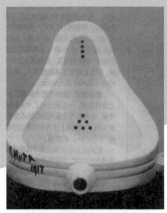

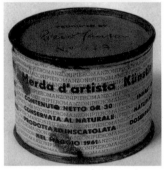

上圖：杜象：《泉》
下圖：曼佐尼：《100 % 純藝術家之屎》

4. 道德快感功能極端化藝術

道德快感是道德需求滿足時，人們對對象產生的愛慕、崇敬、尊重、欽佩的主觀體驗。一個對象如果符合人們的道德需求，它就會引發道德快感而吸引人。1847 年 12 月 22 日，英國學者弗雷德里奇在印尼巴厘島目睹了土王德瓦曼·古斯火葬時舉行的寡婦自焚儀式。他寫道：

土王的三個王妃對著鏡子精心梳理打扮，好像完全是為參加一個宴會而忙著打扮自己一樣。當土王的屍體快化為灰燼時，三個王妃都走上跳板。她們看上去絲毫沒有畏懼的神情，相反倒顯得焦慮。她們雙手合十舉至頭頂，向前曲身行拜禮三次，然後縱身投入烈火之中，一聲都沒罵，甚至在火裡也沒有呻吟一聲。

從土王的屍體開始火化一直到王妃跳入烈火，樂隊一直在演奏，四下裡回蕩著各種稀奇古怪、丁當作響的樂曲聲。禮炮不時地鳴響，守衛在火旁的士兵也不停地鳴放手中的火槍助興。在場觀看的五萬多名巴厘人，沒有一個人臉上露出憐憫的神色，沒有一個人對此感到厭惡和憎恨。[22]

印度教教徒歷來盛行寡婦自焚習俗，沒有孩子的已婚女子在丈夫死後，必須跳入火中與丈夫的屍體一起燒掉。這種殉葬習俗既是一種宗教信仰，又是一種道德準則，當人們覺得自焚殉夫是一種天經地義的崇高德行時，土王遺孀們從容不迫的投火「就義」行為就會滿足他們的美德追求，為他們帶來普遍的道德快感，才會有五萬人興致勃勃圍觀，樂隊演奏助興的場面。這種寡婦自焚殉夫的惡俗雖然後來被嚴令禁止，但當年它對民眾產生強烈吸引力的原因，除了親眼觀看的理智快感外，主要還是尊重、欽佩等道德快感在起作用。

如果作品對讀者的某種道德需求產生了最大的滿足，它就會以極端化的道德快感功能吸引這些讀者。大仲馬的《基督山恩仇記》寫唐太斯被惡人陷害後打入死牢，假冒死屍逃生後進行復仇。當年丹格拉爾為了一點錢出賣自己的朋

陳虎：《開心的小石頭》，2007

友，是陷害唐太斯的最大惡人。丹格拉爾剛剛騙了濟貧院的 500 萬法郎，唐太斯便讓人綁架了他，用天價食物來折磨這個視錢如命的守財奴。丹格拉爾忍著巨大的心疼，按 10 萬法郎一隻雞或一塊麵包，100 萬法郎一頓晚餐的價錢來買食物，12 天之後他吃掉了 500 萬法郎，身上只剩下 5 萬法郎，他決定不再吃飯省下這筆錢。餓到第四天時，他已不像個人，撿光了以前吃飯落在地上的最後幾粒麵包屑，開始吞食鋪地的草席。

讀者最恨的是那種見利忘義，為了一點小利就陷害好人出賣朋友的惡人。看到這種惡人在小說中遭到報應倍受折磨時，自然會有「善有善報，惡有惡報，不是不報，時候未到。時候一到，一定要報」的痛快酣暢心情。這就是這本小說世世代代得到廣大讀者的注意與喜愛的原因。

5. 審美快感功能極端化藝術

審美快感是對象滿足自己的審美需求時那種悅耳、悅目、悅情、悅意的情感體驗，如優美帶來的喜愛，崇高帶來的崇敬，悲劇帶來的振奮，滑稽帶來的好笑，怪誕帶來的既好笑又恐懼等，都是這樣的體驗。如果對象引發的審美快感達到極端的頂點，那它就會成為新異變化吸引無意注意直至興趣與迷戀。

七、八個月大的寶寶在媽媽懷中被爸爸逗得開懷大笑，其天真活潑讓人憐愛。

《賣花人》中的花農肩扛手提大捆鮮花去趕早市，花朵花莖的肥碩純淨，農夫的專心憨厚，色彩的純淨雅致，構圖的豐滿圓潤，畫面的唯美唯善等都讓人溫馨幸福。這是優美快感功能的極端化。

《三國演義》寫華佗為關羽治療箭毒，不用麻藥割掉爛肉、刮下骨毒，關羽沒有像常人那樣手臂固定在木架上，而是一邊下棋一邊受割，談笑風生、神色不變。讀者也會與華佗一樣對關羽的剛強堅毅佩服得五體投地，盛讚他「真神人也」。這是崇高快感功能的極端化。

古希臘悲劇《奧迪帕斯王》描寫了善良的奧迪帕斯與殺父娶母的命運搏鬥並最終失敗的故事。先知警告他的親生父母，他們的王子註定要殺父娶母，結果他被遺棄。長大後先知又警告他的養父母，他們的王子註定要殺父娶母，奧迪帕斯誤以為養父母是親生父母，為了與這種命運抗爭，他離家

塞薩爾·倫希福·《賣花人》，1980

出走，路途中與人爭鬥誤殺一老人，就是他的親生父親。老國王死後以猜謎的方式挑選新國王，他猜中了司芬克斯之謎當上了新國王，並娶原來的王后為妻，生下一堆兒女。這王后正是自己的親生母親。真相大白後，他悲憤至極，弄瞎雙眼在風雨交加的曠野中狂奔。殺父與娶母是文明人

類最大的亂倫之惡,卻都讓奧迪帕斯無意間碰上了,這會引起觀眾最強烈的悲憤。這是悲劇快感功能的極端化。

2001年十二月,四川一位村民張嘴說話換氣時一隻飛蛾撞進他的口內並順著食道滑進肚子裡,他害怕飛蛾在肚子裡作怪,便找來一瓶劇毒農藥,往嘴裡滴了好幾滴,企圖用農藥追殺飛蛾。幾分鐘後他肚中的農藥毒性發作,被家人送到診所全力搶救才保全性命。[23] 國外圖片中的一個女人,脖子像蛇一樣長,是正常人的好幾倍。挪威一喜劇演員在死豬身上裝上發動機,把它像船一樣在水中開行起來。[24] 這些異常荒唐反常的對象,都讓人覺得好笑有趣至極,是滑稽快感功能的極端化。

齊景公想除掉他的三個武士,就賞給他們兩個桃子,讓他們按武功高低分而食之。兩人自覺武功高強,各獨取一桃,遭第三人怒斥後都自殺了。活著的這個覺得由於朋友自殺自己才得以獨食一桃未免臉皮太厚,也自殺了。[25] 這是怪誕快感功能的極端化。

傑出藝術的審美快感功能都是多方面的,只是為了分析的方便,我們才將它們單獨分開 述。審美快感功能多面化的最好例子是梵谷的作品。他大面積平塗高亮度的黃色,把大紅大綠及互補色直接塗抹在一起,迸發出金碧輝煌、帶有強烈衝突的崇高之美。他從燃燒的火焰與洶湧的波濤中抽取出來的曲線,都帶著母題的動態活力,因而他用這種

佚名:《蛇脖子》

梵谷：《夾竹桃》，1888

曲線描繪出來的天空、星、雲、田野、樹木、花、人物、房子等，都在奔騰翻滾、熊熊燃燒，充滿著怪誕的精神風暴。

他的《夾竹桃》就極有代表性。

夾竹桃葉子及花瓶的線條曲柔圓潤，有很強的優美特徵；花朵壯碩怒張，葉片尖利狂放是崇高；花團、花葉、花瓶的自我躁動必將失去平衡跌得粉碎是悲劇；左右不對稱的花瓶正在自己蠕動著走向桌邊是滑稽；葉子向上向前的翻卷衝擊，呈現出魔鬼般張狂的燃燒狀是怪誕。

梵谷的繪畫在優美、崇高、悲劇、滑稽、怪誕的各方面都給人們帶來了強勁的審美快感，是美術史上典型的五美俱全、十味均佳的審美快感功能極端化作品。

注釋：

1 傑克‧倫敦：《熱愛生命》，北京燕山出版社 1999 年版，第384-385頁。
2 見劉法民：《往事成鐵》。

3 王海明：《人性論》，商務印書館 2005 年版，第 328 頁。

4 羅貫中：《三國演義》（上），人民文學出版社 1973 年版，第 166-167 頁。

5 梁景時、梁景和：《中國陋俗批判》，團結出版社 1999 年，版第 287 頁。

6 潘無憂：《連成人都不宜的14 部頂級倫理巨片》，見 bbs.pcpro.com.cn/archiver/tid-32609.html, 2006-7-25。

7 莎士比亞：《溫莎的風流娘兒們》第五幕，見《莎士比亞全集》（1），人民文學出版社 1978 年版，第 272 頁。

8 莎士比亞：《亨利六世》上篇第一幕，見《莎士比亞全集》（6），人民文學出版社 1978 年版，第 7 頁。

9 莎士比亞：《李爾王》第三幕，見《莎士比亞全集》（9），人民文學出版社 1978 年版，第 228 頁。

10 莎士比亞：《亨利六世》上篇第五幕，見《莎士比亞全集》（6），人民文學出版社 1978 年版，第 83 頁。

11 薑永進：《醜陋的孔雀--人體審美的社會生物學》，山東人民出版社 2007 年版，第 30 頁。

12 見《江南都市報》，2007 年 6 月 2 日。

13 見《江南都市報》，2007 年 6 月 19 日。

14 見《江南都市報》，2003 年 5 月 15 日。

15 克利斯蒂安·麥茨等：《凝視的快感》，中國人民大學出版社 2005 年版，第 65 頁。

16 王小波：《萬壽寺》，見《青銅時代》，花城出版社 1999 版，第 179 頁。

17 王小波：《三十而立》，見《黃金時代》，花城出版社 1997 版，第 76 頁。

18 王小波：《紅拂夜奔》，見《青銅時代》，花城出版社 1999 年版，第 369 頁。

19 王小波：《白銀時代》，花城出版社 1999 版，第 38-39 頁。

20 蒲松齡：《聊齋志異》，上海古籍出版社 1979 年版，第 621-623 頁。

21 鮑邁斯特爾：《惡--在人類暴力與殘酷之中》，東方出版社 1998 年版，第 288 頁。

22 世界知識出版社編：《天南地北》（2），世界知識出版社 1987 年版，第 90-92 頁

23 見《江南都市報》，2001 年 12 月 27 日。

24 見《江南都市報》，2003 年 3 月 7 日。

25 吳則虞：《晏子春秋集釋》，中華書局 1962 年版，第 164-165 頁。

第七章

▶▶ 真型藝術**吸引力**

在第四章中我們已經指出，藝術吸引力包括無意注意、興趣、迷戀三個階段。藝術引發無意注意的原因，是對象形貌上的新異變化；引發興趣與迷戀的原因，是對象審美形態豐富多樣所造成的快感體驗。因此，對吸引力完整的優秀藝術的吸引力進行分析，實際上就是回答了作品吸引讀者無意注意的新異變化的構成技巧是什麼；作品引發讀者興趣、迷戀快感體驗的審美形態題材元素是什麼。

這種分析既可以按照吸引力完整的優秀藝術新異變化中真假、善惡、美醜審美形態組合的不同技巧來進行，也可以按照它們新異變化後真假、善惡、美醜審美形態題材元素的區別來進行。以上三章我們已從組合技巧上，將它們分為罕有化、陌生化、極端化三類，分析了其吸引無意注意以及興趣迷戀的原因。以下七章，我們再從題材的審美形態成分上，將它們分為真型、假型、善型、惡型、美型、醜型六類，探討其吸引無意注意及興趣迷戀的原因。

一‧真與假、善、惡、醜合成的藝術

　　藝術的表現對象有真假，表現對象具有名下之質的規定性者為藝術的真，沒有質的規定性者為藝術的假。藝術的真，即對事物質的規定性規律性的重現。我們這裡所說的真型藝術，指構成元素中最突出最顯著的成分是真的優秀藝術。之後各章討論的假型藝術、善型藝術、惡型藝術、美型藝術、醜型藝術等也與此相同。

1. 真-假式藝術

　　廣告《新經濟篇》是位中年男子的臉部特寫，他的眼睛上翻觀望，也將我們的目光引向了他的額頭。額頭上有幾條皺紋，細看這些皺紋，與「new econo mic」這幾個字母極其相似，將它們拼讀起來，竟然是英語的「新經濟」之意。

奧地利銀行廣告：《新經濟篇：無風險的投資和理財幫助您對付皺紋》

新聞圖片：《「瑪麗蓮－愛因斯坦」混合畫》

人臉上的皺紋是天生的東西，只依從自然界的客觀規律，英文字母組成的英語單詞卻是人造的符號，是主觀意志的表現。像畫中這樣，皺紋不僅長得像人造的文字，而且還具有英語的含義，不僅現實中不存在，就是藝術想像中也沒有出現過，是一種極限陌生形象。這件作品是人的臉部特寫，在這樣高解晰的照片上將假設的皺紋描繪得如此逼真，如果沒有廣告詞的提示，誰也看不出來那是假造的。人額頭上皺紋的天然之態與英語單詞的人文之形的逼真對接，是它吸引無意注意的原因。

高解晰攝影客觀準確地重現了人頭部的生理狀態，是作品的真；臉上天生的皺紋長出人造的單詞，是畫家天才想像虛構的假；這個男子面皮白淨，眼睛明亮，五官端莊，帥氣俊朗，透露著明顯的優美特徵與崇高氣質；額頭上長出英文單詞，讓人覺得反常好笑是滑稽；讓人覺得神秘可怕好笑時是怪誕。廣告的真、假、優美、崇高、滑稽、怪誕等構成元素帶來的快感體驗，使觀賞者產生了濃厚興趣與迷戀。

瑪麗蓮-愛因斯坦雙關畫也是特殊的真-假式藝術。

據英國媒體 2007 年七月報導，美國和英國的專家利用大腦對清晰和模糊畫面的反應差異，製造出神奇的「瑪麗蓮-愛因斯坦」混合畫。近距離觀看，能清楚地認出他是二十世紀著名科學家愛因斯坦，站在五米之外觀看，畫中

的人又變成了美國好萊塢明星瑪麗蓮‧夢露。在近處看到愛因斯坦之真時，夢露為虛，從遠處看到夢露之真時，愛因斯坦成幻。

這件作品構成時採用了真-假相互取代的技巧。愛因斯坦與夢露的相貌有不少相似之處，例如都是瓜子臉尖下巴，都有方形的額頭，兩眼間距離都有一個眼睛的長度，都是彎月眉，都有隆起的卷髮。兩者之間又有許多明顯的相異之處，如愛因斯坦有鬍鬚而夢露沒有，夢露的頭髮呈大捲曲狀，愛因斯坦卻是稀疏蓬鬆。

混合畫的作者針對兩人的相似之處，將其中一人的刪掉，而用另外一人的來代替，使其成為兩人共有的特徵。在一個視距中突出一個人的特徵，在另一個視距上突出另一個人的特徵，遠看是夢露，近看是愛因斯坦，仔細一看，是個「瑪麗蓮-愛因斯坦」。美術史上有許多雙關畫，而關於這兩位名人的卻是第一幅，因而成為極端罕有陌生對象。

上圖：愛因斯坦像
下圖：瑪麗蓮‧夢露像

2. 真-善式藝術

在名為《名模婕莉‧霍爾哺乳》的攝影作品中，年輕女人坐在沙發上給孩子餵奶。這個媽媽身材高挑，裸露著勻稱雅致的腿與胸，懷中的嬰兒光著全身，臉蛋俊逸，發育健全，胖嘟嘟的非常可愛。這幅作品通過手指甲的呈現，使模特兒

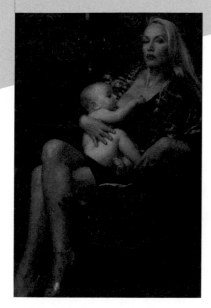

安妮・萊波維茨（Annie Leibovitz）：《名模婕莉・霍爾（Jerry Hall）哺乳》，1996

媽媽的母愛達到了極端化。一般藝術在表現母親對孩子的呵護之情時，常常忽視指尖上的活動，攝影作品《愛心》就是一個明顯的例子。

幾個月大的嬰兒皮膚非常嬌嫩，因為要不斷地給他餵奶、洗澡、換尿片，媽媽們會剪去長指甲並修磨光滑，以免誤刺了孩子。她們還會遠離指甲油彩，以免孩子受到化學物質的毒害。而《愛心》中的手雖然做著捧著嬰兒的愛的動作，卻讓人覺得這只是個完美的表演，其實並無真心，因為她的指甲又長又尖還塗著紅色指甲油，並不擔心刺傷或污染孩子。

這會讓我們想起元雜劇《包待制智勘灰闌記》。包公下令，誰將孩子拉出灰圈孩子歸誰，只知道用力來拉的是假媽媽，擔心孩子疼痛早早鬆手的才是真媽媽。由此看來，《愛心》中表現愛心的這雙手應該是一個假媽媽。

畫中的模特兒媽媽不但剪短了指甲，放棄了指甲油，抱孩子時還無意中蹺起指甲，對兒子呵護的真愛之心躍然紙上。再加上她身上的表演服裝以及那副冷淡的面部表情的反襯，就使她內在的真愛走向極端。模特兒媽媽母愛真心的極端化吸引了人們的無意注意。

由於這是一幅高解晰攝影，母子二人的相貌、情態、

林華供稿，《愛心》，1991

動作都非常真切細膩。母親餵奶時還穿著超短的裙子，露出修長的腿，腳裸處戴著腳鏈，頭顱高揚金髮披肩，面無表情眼空無物，一派模特兒正在舞臺上表演的酷酷神采。這是畫中的真；她撫摸在孩子光著身子上的右手五指指尖反翹，左手那觸到孩子的食指也小心翼翼，顯然是怕碰疼了寶寶，這是圖中的善；媽媽美麗挺拔身軀高大，懷中嬰兒幸福俊朗胖碩，這是作品的優美和崇高。攝影的真、善、優美、崇高為讀者帶來豐多快感體驗。

真-善式優秀藝術在文學作品中也常常見到，馬克思與燕妮談戀愛時有一個傳奇故事，馬克思決心向燕妮表露自己的愛意，他鼓起勇氣半認真半開玩笑地說：「我交了一個女朋友，準備結婚，你願意看看她的照片麼？」燕妮聽了大吃一驚，但等她打開盒子裡的照片時，卻一下子撲到了馬克思的懷裡。原來盒子裡放著一面鏡子，所謂的照片就是燕妮她自己。

馬克思和燕妮展示的相貌、行為、感情是真；二人年輕漂亮、文雅、含蓄、蘊藉是優美；有情人終於結下婚約廝守終生是善；以鏡子冒充照片是滑稽；照片裡的是他人，鏡子裡才是自己，將照片與鏡子悄然互換，實際上是將他人換成自己。這種玩笑無論在藝術中，還是在現實中都極端罕有、

極端巧妙的智慧，所以能吸引讀者的無意注意。

3. 真-惡式藝術

《非洲兒童》是一幅獲得世界攝影金獎的著名作品。

一個三、四歲的孩子四肢支撐，艱難地從地上爬起來。孩子瘦到了極點，我們只是在納粹集中營關押的猶太人的照片上，見到過這樣瘦的活人。這個孩子身上爬滿蟲子，並非寄生在腐爛有機物上的蟲子，但它們短胖的形體，又會使讀者誤將它們當成食腐肉的蒼蠅蛆蟲，加上鏡頭逆光，暗紅色乾枯的皮膚上拖著深沉的影子，又使得蟲子的軀體更加白亮、飽滿、兇悍。看到活著的孩子被食腐的蛆蟲包圍、啃齧著，會感到疼痛、恐怖、絕望。這樣，照片就將蛆吃活人的駭人情景彰顯到了頂點。極惡震撼功能的頂點化，使這個作品成為吸引無意注意的對象。

這個孩子躺在地上睡得太久，以至於動作極其遲緩的蛹蟲也會爬滿他的全身。這種幼蟲是一種甲殼蟲的蛹，喜歡在草屑滿地的鬆土中活動，它們也會咬食吮吸人體的皮膚，使人感到疼痛。這是攝影的真與醜；非洲許多地方兒童缺吃短喝，因嚴重營養不良而產生疾病甚至死亡，畫中這個孩子瘦弱得將身上的蟲子抹掉的力氣都沒有了，他在遭受貧窮疾病的摧殘，是惡；孩子的臉面圓潤俊朗，身材均勻，天性溫和善良，是沒有被貧窮疾病吞噬的優美與善。攝影的真、醜、惡、優美、善為

佚名：《非洲兒童》

諷刺麥當勞的一張海報：I'm luggin' it

讀者帶來多層面的快感體驗。

4. 真-醜式藝術

　　這是國外諷刺麥當勞食品的宣傳廣告，名字可意譯為《它就是要讓我成為這個樣子》。

　　畫面的左側，是麥當勞的商標及麥當勞的食品，又大又圓的麵包，中間夾著雞肉、蔬菜，旁邊是一大袋油炸薯條。畫面右邊是廣告的正圖，一個大胖子長在一輛工地裡推送水泥灰漿及磚石材料用的獨輪車中。他的軀體有三、四個常人那麼粗，肚子向外鼓起下垂，一堆肉疊在另一堆肉上。

　　麥當勞食品熱量很高，人吃多了會越來越胖，久而久之，就會像又圓又大的麵包。由於太胖行動不便，只能靠別人來搬動，又會像長在車體上的無腿人。作品將胖子的圓肚子與這種倒三角形獨輪車對接在一起，讓人感到胖子的下肢臀部都長在車子裡，是一個長在車廂車輪上的人。大胖子及獨輪送料車是人們常見的熟悉對象，而長在車廂車輪上的胖子，生活和藝術中從來沒有出現過，大胖子的上身與送料車的對接，是藝術家對熟悉對象絕對背反創造出來的一個極端陌生形象。

特別肥大的人坐在小小的獨輪車中，讓人覺得反常好笑是滑稽；我們只能看到胖子的身體卻看不到他的腿，他似乎與獨輪車長在了一起，車輪就是他的腿，這是虛構的假；與鋼鐵長在一起的生命必然腐朽死亡，是惡；既讓人恐怖又讓人好笑，是怪誕；這個人和這輛車子都是現實事物的攝影，車廂是鐵皮做的，上面沾結著水泥灰漿，這些高清晰地再現，屬於作品的真；胖子的軀體肥大、臃腫窩囊，打破了比例勻稱的形式美規律；車子的車廂凸凹不平，鐵架歪歪斜斜，全身亂七八糟，骯髒不堪，也是對純淨、整齊、豔麗、光滑等形式美規律的顛覆，是畫中醜。作品的這些構成元素帶來了豐富的快感享受。

二・真與優美、崇高、悲劇、滑稽、怪誕合成的藝術

1. 真-優美式藝術

這是韓國漢城亞洲航空公司的廣告《關愛是金錢買不到的》。客機的大門口，站著兩位空姐正在迎接旅客登機。

現代攝影中有大量的微笑美女，她們中的許多人都比這兩位空姐漂亮，但卻很少有比她們的微笑更吸引人的。原因就在於她們的笑容來自內心深處的關愛與真誠。假如銀行的兩位女服務員一個冷淡一個熱情，儘管前者比後者更漂亮，但我們卻覺得後者比前者更美麗，就像車爾尼雪夫斯基（Nikolay Gavrilovich Chernyshevsky, 1828-1889 年）說的「美是生活」[1]，熱情比冷淡更有生命力，因而更美麗。這兩位空姐的關愛最熱情、最真誠，所以她們顯得最美麗。

藝術中美女的笑容很難把握，過份熱情嫌放蕩，過於矜持會冷淡，唯一可以依據的就是真誠。只要將內心的真情流露到臉上，這表情就是美麗且吸引人的。無論商業美女的作秀多麼賣弄、多麼迷惑，唯有真情才會讓人眼前一

韓國首爾亞洲航空公司廣告：《關愛是金錢買不到的》

亮，心中溫暖。將微笑中的真誠關愛發揮到極致，使這個廣告吸引了人們的無意注意。

這幅攝影將人物的面容、服裝、手臂準確清晰地再現出來，寫在臉上的熱情是從她們關愛顧客的心中流溢出來的，這是人物相貌感情的真；兩位空姐五官端莊，面容嬌好，身材修長，體態大方，動作得體，顯然是韓國美女空姐的代表，這是本作的優美；空姐的關愛體貼使顧客溫暖舒暢，這是本作的善。廣告的真、優美、善帶來的快感，使讀者產生了濃厚的興趣和迷戀。

2. 真-崇高式藝術

1995 年，藝術家克里斯托（Christo, 1935- ）和珍妮‧克勞德（Jeanne Claude, 1935-2009）用布將德國國會大廈包了起來。

許多樓房都因造得高大成為審美的崇高，但它們都有著人類司空見慣了的建築模樣。而在這件作品中，雖然大樓還保持著原有的高度和體積，但顯露在外的卻是人工製作的纖維布料和噴塗在上面的鋁銀色塗料。也就是說，它呈現於我們眼前的，並不是我們見慣的建築，而是一個如同大廈的大包裹。

帝國國會大廈由許多樓廳連接而成，面積有兩個足球場

那麼大。包裹大廈使用的布料共有 70 大塊，每塊 37 米×40 米，總面積超過 10 萬平方米。包裹時由 1500 人連續工作了 23 小時，包裹體積約合 60 多萬立方米之巨。六、七層高的大樓，以及用布包物的包裹，都是現實中熟悉的東西。而用布塊將大樓包起來的大包裹，卻是第一次看到。很明顯，這是作者採用包裹形貌極巨化的技巧，對熟悉對象絕對背反而創造出來的、人類歷史上空前陌生的新異變化。

柏林帝國大廈儘管被布料包了起來，但這一包裹也照樣是巍然矗立於天地之間的崇高。大樓與布料都要用物質材料生產出來，這種用現實材料包裝現實事物的地景藝術，是藝術中物質形態的真；這一包裹行為的結果，作為審美對象看，色彩亮麗均勻，形態精緻均衡，狀貌悅目、悅神、悅志，是優美與善；但作為現實對象看，卻遮擋了陽光空氣，浪費了布料與勞力，是惡。它的構成元素的真、崇高、優美、惡，是讀者快感體驗的來源。

3. 真-悲劇式藝術

克里斯扎和珍妮‧克勞德：《包裹德國國會大廈》，1971-1995

在沃爾夫岡‧斯爾曼斯的攝影作品《阿萊克斯和露茲》中，眼前這個女孩子具有特別的吸引力。她這樣拖著脫臼的雙臂站在這裡，並非醫生不能治療，而是在以人體殘廢狀態作藝術表演。

　　一些自動機械設備如挖土機之類，如果將連接點的螺絲打開，機器的各個部件就可以隨意改形。人體關節既可以活動又不會脫離，主要是靠兩骨臼合的嚴密與韌帶連接的強勁。如果對肢體的扯拽超過限度造成韌帶斷裂、兩骨脫臼，肢體就會像拆散的機械一樣，能被強行移到各種位置上。這個酷兒兩臂故意脫臼掛肩反轉的形象，體現著人體與機械結構的互換技巧。人體如機械部件一樣被隨意拆開擺弄變形，使這個作品成為極端罕有陌生對象。

　　這種雙臂掛肩狀態只可能在一種情況下發生，就是將肩關節打開，將肩骨頭從肩臼中拉出來，當臂和肩只有皮肉筋相連時，兩條胳膊才能從背後交叉著搭在肩上，才能夠大拇指向外、手背向上、肩部比身體還窄，這是作品的真；女孩子如含苞待放的花朵，端莊、修長、嬌嫩秀麗，這是優美；骨骼分離會引起人體劇烈疼痛與嚴重病殘，是對生命與美麗摧殘的惡；人體同殘害的鬥爭是正義的，卻遭到失敗是悲劇；這個女孩的軀體之所以受到傷害，是由她自己荒誕的藝術觀念與人生追求造成的，她在製造這種殘廢的同時還在歡迎摧殘，是既可怕又好笑的怪誕。這個作品的真、優美、滑稽、惡、悲劇、怪誕，為觀賞者帶來快感。

沃爾夫岡·提爾曼斯（Wolfgang Tillmans）：《阿萊克斯和露茲》，1992

4. 真-滑稽式藝術

這是一幅人體攝影。

在上世紀六、七○年代，尼龍絲網袋曾經是極普遍，裝東西的手提袋，用尼龍絲網袋提攜物品就像今天用塑膠袋一樣普遍。穿純白色上衣和黑色網狀長絲襪的女人，會常常在人群裡出現。而像照片中這樣，沒有上身，下體又被緊緊地裝在網襪裡的人體，卻從來沒有見到過，明顯是作者對熟悉對象絕對背反而創造出來的極限陌生。

弗爾南德‧馮斯格里夫斯：《襪紋的韻律》

主角穿著純白色的上衣，背景也是純白色的，再加上採用的是黑白膠捲，取景又在頭部以下，因而人體上半部完全消融在白色的背景中，觀賞者幾乎意識不到它的存在。下半身的顏色比上衣與背景的白色深暗得多，因而就被淺亮的背景突現出來。當她穿著黑色網襪做出蹲下的動作時，她的腿部與臀部被強力擠壓得非常飽滿，外部輪廓變成了圓弧狀的曲線，就像被塞進了緊繃的網袋裡。這個形象只採用人的下半身，以及網袋攝物與網袋攝人的互換技巧。

這個人物的服裝下黑上白，當觀察的視點順著強烈的白光由下向上仰視時，影像確實是照片中的這個樣子，這是畫中的真；黑色的網襪向內繃緊，腿部臀部肌肉向外鼓脹，豐腴的肌體充盈著生命的張力；襪子上由直線與方格組成的黑

色網線，與軀體邊緣輪廓的圓弧曲線形成鮮明對比，使身體顯得更加緊湊結實，這是它的崇高；看到一個人體有腿部和臀部而沒有軀幹手臂，當觀賞者覺得它是反常可笑的醜時，它是滑稽；覺得它是反常可笑的惡時，它是怪誕。這些都是這幅作品產生快感體驗的原因。

現實生活中不少十分真實-滑稽的故事也有很強的吸引力。在印度南部有一個叫穆加科的人，與新婚妻子親熱時總是大喊大叫，妻子不勝其煩就叫他縫上嘴巴。誰知這位丈夫分不清這是妻子的氣話還是真話，真的用線縫合了嘴唇。2003 年六月，我國南方某高校畢業生離校前夕，一對戀人相擁在一起說著幾年來相愛的點點滴滴，之後兩人抱頭痛哭。哭完了，就開始互相打耳光，邊打邊說一些絕情的話，以便可以讓對方把自己忘了。這是校園戀人在分手時所做的真實–滑稽事兒。

5. 真-怪誕式藝術

這是波蘭藝術家丹尼爾‧恰佩斯基製造的顛倒房屋，座落在波蘭北部的希姆巴克村。這座底朝天的房子的地基上，粘接著厚厚的地下石料基礎，而它的銳角形的屋頂，一端紮進地裡，一頭懸空高架在土堆上。這間房子與平常的房子有一個很大的區別，那就是上下顛倒了。

有些對象，由於實用需要的限制，無論是人還是動物對它的規律都不會違背。比如人住的房子與鳥窩都是底部朝地，人與四肢動物都是後肢朝下走路、前肢朝上拿物。如果違背這些規律，像此例中的顛倒屋，或者是以手走路、以腳拿物的人，立即就會成為極端罕有陌生對象引起注意。事實證明，僅 2007 年夏天的一個周日，來參觀這座顛倒屋的人就有六千多人。

在人文世界中，合乎客觀規律的對象，因為普遍與熟悉會被人視而不見，違背客觀規律的事物因為罕有陌生則會成為搶眼對象。顛倒屋的構成，就體現著這種對實用功能規律絕對不可違背的違反原則。

波蘭，丹尼爾·恰佩夫斯基（Daniel
Czapiewski）：《顛倒屋》，2007

顛倒屋的款式、顏色、大小、材質、設置、裝修以及周圍的環境，都與一般房屋一樣精緻、漂亮，這是本作的真與優美；其地基朝天房頂接地，走進屋內，所有傢俱都懸掛在頭頂上，人只能在原來的天花板上活動，扶著牆才能走路，遊客們走進屋裡至少會頭昏半個小時才能適應。當初工人們建造它時，因為受不了屋內顛倒的角度，工作三小時就要休息一小時。這是它的怪異滑稽；由於顛倒屋待在斜度很大的坡地上懸空不穩，會讓人感到這座房子不知什麼時候會從山坡上滾落下來，無論是屋中的人還是周遭的人都會受傷，這不但是有害的惡，而且是可怕可笑的怪誕。顛倒屋構成元素的真、惡、優美、滑稽、怪誕，為讀者帶來諸多快感體驗。

注釋：

1 車爾尼雪夫斯基：《生活與美學》，人民文學出版社1957年版，第 6 頁。

第八章

▶▶ **假型藝術**吸引力

藝術的假，就是藝術中表現的假的事物。天然的物質對象具有客觀與實在兩大特點，因而在人的眼中，都是實實在在、名實相符的真。在天然物質之外，人類還以想像為藍圖創造物質對象。在藍圖中，這些對象還停留於人的意識活動階段，儘管與天然物質對象一樣，也獲得了人類的命名，也具有具體形態，但是卻沒有與這名字及藍圖相符的物質規定，名象具而實質缺，所以在人們眼中，它們都是名實不符的假。比如，吳承恩描寫的人、神、獸三位一體的神猴孫悟空，他能七十二變，一個跟頭十萬八千里，但這都是作者對神猴能耐的主觀想像，客觀的物質世界中並不存在與「孫悟空」相應的實體，只是一個虛構的有名無實的藝術之假。

因此，所謂假，就是只有人類命名及想像藍圖而無物質之實，就是物質的不存在。藝術描繪的大量想像都是這種實不符名的假。人類依靠假來創造文明世界，假是人類的特質，沒有假就沒有人類。藝術是假的自由王國，當然也是假的生成樂園。美學歷來重視真，對假這一形態的範疇研究卻

新聞圖片：德國藝術家約翰‧諾貝爾表演「空中靜止」，2007

不多見，本書試圖與讀者共同努力來彌補這一缺憾。

一‧假與真、善、惡、醜合成的藝術

1. 假-真式藝術

　　2007 年四月，在法國馬賽，德國藝術家約翰‧諾貝爾平靜而悠閒地靠一隻手臂將自己的整個軀體附撐在樓房的牆壁上，招來了大批觀眾圍觀。

　　現實世界的物質對象都要落回地面，從來沒有一個人會跳到空中不下來。這種人人都有的現實經驗集中起來就

　　會成為客觀真理，看到這位藝術家以懸空靜止來標榜自己的表演時，大家都會依據這一真理堅決果斷地作出其假的理智判斷。但是看到這個人的表演，各方面都合乎視覺經驗的「懸空」線索，我們又會對他作出「真」的感覺判斷。

　　當理智判斷越堅定、感覺判斷越強烈時，弄清對象之假以求其真的欲望就會越高漲，對象對我們的吸引力就會越強勁。對一個對象真假的理智判斷與感覺判斷的反差達到最大時，其對探秘欲望的刺激就會發揮到極致，這是它吸引觀賞者無意注意的原因。

　　由於萬有引力的作用，地球會將一切物質的東西吸附在它的表面上，只有非物質的意識才可以不受它的約束而自由地飛到天上。這位藝術家的體重超過六十公斤，也是地心吸力牽墜的對象。事實上，這個穿著寬鬆厚布西裝的中年人的衣服裡面，藏著一個與體型相合的鋼架，在插入牆內托舉人體的地方，做了一條假的手臂手掌將這根橫向鋼樑包在其中。當人體固定在鋼架上，套上衣裝，並將左臂藏在衣服裡面時，就會造成眼前這種單臂粘牆空中靜止的視覺形象。這個只有懸空靜立的視覺形式，而沒有人體懸空靜立物質內容的形象，是十足的藝術之假。

　　在視覺直觀中，這位藝術家腳下並沒有踩到東西，身體上方沒有繩索懸掛，右手插在褲兜裡，唯一與外物接觸的左臂，也是隨意彎曲著扶在牆壁上，並沒有粘牆支撐體重的用力動作。當我們的感覺判斷深信其懸空靜立為真時，這是它的崇高；當我們在理智判斷中堅信其懸空靜立為假時，這是它的滑稽。他的表演大白天在大街上進行，上面不可能有舞臺上那些障眼的特技設置。他懸空離開地面兩米多，人們可以在他身下隨意穿行，這又排除了有看不見的東西在下面支撐身體的可能，這是這個表演形象的真。

　　這個表演的假、崇高、滑稽、真、優美等元素帶來的快感，使讀者產生濃厚興趣與迷戀。

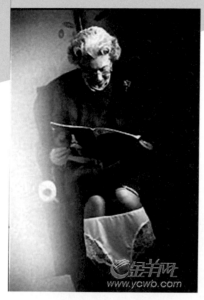

艾利森·傑克遜：《長相酷似女王的模特兒》

英國當代攝影師艾利森·傑克遜的一幅作品中，一個與英王長得極像的女模特兒脫褲坐在馬桶上看報紙，也是這種假-真式藝術。

初看時，誰都會認出那是經常出現在電視報刊上的英國女王伊莉莎白。但歐洲人，特別是英國人在產生這種真實感的同時，又會有理智上產生強烈的懷疑感，因為在他們的經驗與知識中，英國女王是國家崇高神聖的象徵，公開露面時，只會坐在王位上或是貴賓席上，私生活中的俗常醜態，絕不會在媒體上流傳。而東方人對西方人種面相的細微差別分不清楚，以為這個模特兒就是女王本人，很難產生理智的虛假感。由於歐洲人所體會到的理智的虛假感與感官的真實感的反差比東方人強烈得多，因而對象對他們的吸引力也比東方人強烈得多。

2. 假-善式藝術

《告別秋天》表現了與樹葉對接的人的復蘇。

人與物的對接形象在視覺藝術中大量出現，人身與植物的連體也是人們熟悉的題材，但對接中採用的樹葉血管的極端逼真描繪卻是繪畫史上的首創。這個人能夠蘇醒過來，完全靠血液向他的胸部頭部浸透湧動。這些紅色的脈管既有樹葉的網絡狀態，又有人類血管的特有質感。儘

管樹葉血脈是一種藝術虛構，但它對葉脈與血管的形貌特徵的準確精細描繪，卻與好萊塢大片中逼真的虛構世界一樣，對樹葉血管形象描繪的逼真極端化，讓人產生強烈的真實感、神奇感、震撼感。

人體與樹葉都是照相寫實主義的詳盡描畫，是極其準確客觀的藝術之真；但是人長著樹葉身體，或者說樹葉長著人頭，在生物世界中根本不會存在，是畫家天才虛構的假；這個人身體乾枯，雙目緊閉生命垂危，是惡；葉脈中充盈的紅色血液向人體胸部頭部滲透，使得這個僵死昏迷的人開始復蘇，是善；他鼻孔翕動嘴巴張開意欲呼喊，正

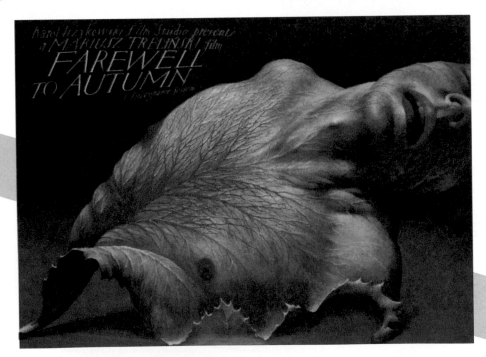

Karol Irzykowski 的電影海報：《告別秋天》

掙扎著搶回自己英俊的年輕生命是崇高；樹葉血脈描繪得非常秀麗細緻，是優美；這些審美形態元素，為觀賞者帶來豐富的快感體驗。

十六世紀，在查理九世的宮廷裡，上演過鬧劇《一群活著的死人》。一個律師精神失常，把自己想像成死人，躺著不吃、不喝、不動。為了勸他，他的一個親戚假裝死人被抬進了律師的房間。當親人們悲痛萬分地圍著這個假裝的死人號啕大哭時，這個假死人卻躺在那裡做各種鬼臉滑稽相，逗得正哭的親人們哈哈大笑起來，最後假死人也跟著哈哈大笑起來。這一切都被律師看在眼裡，使他相信凡是死人都應該談笑，自己是死人當然也要笑，於是就跟著笑了起來。之後，假死人又與哭喪的親人一道吃飯喝水，這又使律師相信，凡是死人都應該吃飯喝水，於是也跟著吃喝起來。他最終康復了。[1]

一開始，這個妄想病人堅信所有的死人都不吃、不喝、不動，既然自己是死人，就只能不吃、不喝、不動。之後他又堅信死人都是要笑、要吃、要喝的，自己既然是死人，肯定也得笑、也得吃喝。不吃、不喝、不動是現實中最普遍最常見的死人標準，要笑、要吃、要喝是現實中最普遍最常見的活人標準。以活人標準冒充死人標準，實際上是對現實生活中死人標準與活人標準的絕對背反，當他將活人標準當成死人標準來實行時，他的求死就會變成求活，他的行為就會成為極端反常的罕有陌生對象，吸引無意注意。

3. 假-惡式藝術

我們看到，圖中這個人剛剛剃過頭不久，短而稀疏的頭髮還遮不住白嫩的頭皮。他的頭頂開了一個三角形的洞穴，在它的剖面上，顯示出被切開的西瓜才有的白肉、紅瓤、黑籽、珍珠粒，明顯是那種買瓜時先切下一塊嘗嘗甜不甜的洞。

西瓜是人們喜愛的美味食品，雖然與人體會有密切接觸，但它只是一種水果，而人頭則是人體中最寶貴的部位，除了這位天才作者，全世界不會有

第二個人會想到要在人頭上開個西瓜深洞，它們是物距最近、心距最遠的兩物。因而，儘管人頭與西瓜深洞是最常見、最熟悉、最平俗的東西，但它們一旦對接，就會成為視覺經驗中最罕有、最陌生、最奇特、最神秘的對象，人頭與西瓜深洞物距最近、心距最遠兩物對接技巧的運用，使本作產生震撼吸引。

人的腦袋上竟然切出這樣深的大洞，看到這個海報的人都會吃驚。不過稍微鎮定之後，理性就會告訴我們，現實世界中絕不會發生這種情況，這純粹是畫家天才虛構的假；人的頭部被挖出這樣的深洞，腦內組織嚴重損壞必死無疑，是惡；西瓜洞穴的客觀準確再現，是海報的真；人頭上挖洞讓人驚駭，挖出的穴中是西瓜之瓤讓人怪異，它在形式上是反常好笑的滑稽，在整體上是好笑可怕的怪誕。這個海報的假、惡、真、優美、滑稽、怪誕帶來了諸多快感體驗。

西方藝術中，在人頭上惡搞有源遠流長的歷史，當代的平面設計更是後來居上。《洞穴水果--藝術海報的魅力》是在腦袋上打深洞，而岡特‧蘭堡的個人作品海報，則是在頭部中間插板子。

畫面上的中年男子剃光了頭，腦袋中間插進一塊長方形的平板。他的

The Appeal of Art Poster

：《洞穴水果——藝術海報的魅力》

岡特‧蘭堡：岡特‧蘭堡個展海報，1990

頭部雖然被一劈兩半，卻沒有血水腦漿流出，頭皮的切斷處也沒有任何扯連，呈現出一種極薄、極利的刀片切進質地極鬆的瓜果蔬菜才有的那種狀態。刀切腦袋與刀切瓜果的悄然互換，吸引了人們的無意注意。

這塊板子，從邊緣看，是一種玻璃製品；從插切的方向看，是一角插入頭顱內；從頭皮斷口的整齊來看，它切頭骨如切豆腐，肯定是質地堅硬、銳利無比，這是作品的真；這種腦袋夾刀的事情現實中不可能發生，是一種虛構的假；人的腦袋被劈開，讓觀眾感到疼痛恐怖，是惡；可這個人不但沒死，還夾著刀板照樣做事，這不僅好笑顯得滑稽，還因可怕好笑而讓人覺得怪誕。海報豐富多樣的構成元素帶來了多層面的快感體驗。

4. 假-醜式藝術

這是一堵用磚頭和香腸砌成的怪異的牆。紅色香腸處處都有黑色的汙血，震顫地閃爍著果膠狀的半透明光澤。紅磚的表面粗糙，邊緣破損嚴重。

香腸是吃的東西，磚頭是用來砌牆蓋房的。香腸是有機物，很容易腐爛流失，而磚頭是用泥土高溫燒製成的，不腐朽、難風化，有永久性。香腸與磚頭都是人們常見熟知的東西，可是將它們對接在一起砌成牆，卻是背反常有熟悉材料創造出的現實中不存在、藝術中也沒有的極端陌生形象。

　　畫面對磚頭及香腸形狀、色彩的客觀重現，是真；牆體上磚塊之間的縫隙很大，露出磚塊後面一條條香腸橫向黏結成的牆體。而牆面上的磚頭，好像是薄薄的磚片貼上去的。磚縫之間，充塞著很長的紅腸，有幾條還彎彎曲曲地砌在磚縫外面，又好像是一堵用磚頭和香腸黏堆起來的牆。不過，無論它是貼著磚片的香腸之牆，還是用香腸與紅磚砌成的牆，它都是畫家虛構出來的，既是現實中不存在的假；又是反常好笑的怪異滑稽 。紅色磚面上沾有不少白色粉漿，其中一塊還染有藍色，從形狀到色彩都很破、很髒。香腸粗細不均疙疙瘩瘩，餡裡的紅肉中夾雜著亂糟糟的白色油塊，從形狀到色彩都很骯髒噁心，是畫中醜態。作品的真、假、滑稽、醜為讀者帶來豐沛快感。

　　新加坡的便秘藥導赤片廣告畫中，裸身人體背朝觀眾，他的臀部上方長著一個一尺來寬的大屁眼，意為吃了導赤片後，大便會暢通無阻，就像從這個大洞向外流淌一樣。這個肛門又彎又長，狀如海豚的大嘴，難看而醜陋，也是假與醜搭配建構的作品。

　　平視站立的人體，夾在屁股中間的肛門是看不到的。而畫中的肛門，卻背反人體生理解剖，長到了屁股的上方，還誇大得比半個臀部還

佚名：《香腸與紅磚之牆》

新加坡便秘藥「導赤片」的廣告

要寬。如果人真的有如此大的肛門，不僅糞便能直沖出來，腸子、胃、心、肝、肺也會從裡面掉出來。

在文學描寫中，肛門會被比喻誇張為簸箕屁眼，若將比喻的本體換成喻體，屁股上的肛門如同簸箕一樣寬，那就是畫中描繪的樣子。肛門與簸箕互換的本體換喻體技巧，是此作吸引無意注意的原因。

二‧假與優美、崇高、悲劇、滑稽、怪誕合成的藝術

1. 假-優美式藝術

這是賓士汽車北美公司的一則廣告。畫面上美麗嬌豔的女性，是盡人皆知的電影明星瑪麗蓮‧夢露。夢露左臉蛋上的黑痣也在這幅寫實肖像裡清楚地重現，據說這位女星的部分魅力就來自於這顆美人痣。不過熟悉熱愛這張面孔的「夢絲」們立即就會發現，這顆痣已經與往常不同，上面多了一個清晰的賓士汽車的商標。

臉上的痣是天生的生理形態，賓士汽車的商標圖徽，則是人工畫出來象徵汽車品牌的「方向盤」標誌，即使到了生命科學大飛躍的 21 世紀，它也無法讓人的臉蛋上長出真的汽車商標來。所以在心理上，它們是距離最遠的。儘管夢露的美人痣與賓士的「方向盤」商標都是人們熟知常

見的對象，但是讓賓士的「方向盤」長在夢露的美人痣上時，卻會成為極端陌生形象發生情趣吸引，影星美人痣與汽車商標心距最遠兩物的對接，是本作吸引讀者無意注意的原因。

高解晰的照相技術將夢露俏麗、秀雅、性感、魅力四射的容顏客觀準確地重現出來，是畫中的優美與真；黑痣長商標非常好笑是滑稽；但它僅僅是廣告的虛構，是假。這個天才廣告構成元素優美、真、假、滑稽等帶來的快感體驗，引起了讀者對它的濃厚興趣與迷戀。

哈根達斯的冰淇淋廣告中，出現了各式各樣擁抱著的男女人體，以裸體男女的擁抱做冰淇淋廣告，源於創作者的一種比喻：食用冰淇淋獲得的美味享樂，猶如兩性交合所獲得的性生理快樂。後現代主義精神導師傅柯（Michel Foucault）說，人所能獲得的最高快感有兩種，其一就是性快感。通過這種比喻，廣告將冰淇淋的美味快感誇大到了人類快感的極致。

冰淇淋對味覺的滿足快感與進食相關，兩性交合得到的性快感與生理器官相關，將兩者聯想在一起只會讓人噁心。用性交的快樂比喻美味的快樂，顯然是人們不會想到也不願意想到的，是心距最遠兩物間的比喻。畫中只描繪身體的纏繞，手的緊扒，頭的深埋等性激奮動作，而不描繪口味滿足時食用者的享樂表情動作，由於食用冰淇淋是比喻的本體，性交人體是比喻的喻體，作者構成時將比喻的本體換成了心距最遠的比喻喻體，因而，一下子就成為罕有陌生對象。

畫中男女雙方的兩臂兩手以精確逼真的寫實具象來重現，是真；人體其他部位均以抽象的寫意來表達，整體形象與現實人體似是而非，是假；手與手臂的形狀動作色彩勻稱、優雅諧調，身體形態柔軟圓潤，色澤均勻、溫暖飽滿，是優美；男女相擁相抱的人體既纏繞又挾裹的狀態，顯得幽默反常好笑是滑稽。這些構成元素是此廣告的快感來源。

上圖：《魅力》，梅塞德斯－賓士北美公司廣告畫

下圖：哈根達斯冰淇淋廣告：《獻身（于）享樂》

2. 假-崇高式藝術

人捧著自己斷掉的腦袋繼續活動，這種形象在藝術史上層出不窮。巴黎高等法院祭壇上的這幅畫創作於 1452 年，一個人雙手捧著一顆腦袋，斷掉脖頸的動脈血管就像噴泉一樣向上噴射血柱。

動物斷了腦袋還會繼續活動，如無頭雞能奔跑，無頭蛇能滾動，無頭蒼蠅能飛舞等。但人的腦袋離開身體後，失去血液與氧氣供應，十分鐘後就會死去。無頭人繼續生存的形象，顯然是把人當成了動物，斷頭人與斷頭動物的悄然互換，使它成為罕有陌生的新異對象。

畫中的人頭眼皮下垂嘴露微笑，滿臉都是幸福自豪的虔敬，很明顯，他是自己弄掉腦袋做犧牲品奉獻給神明的。法

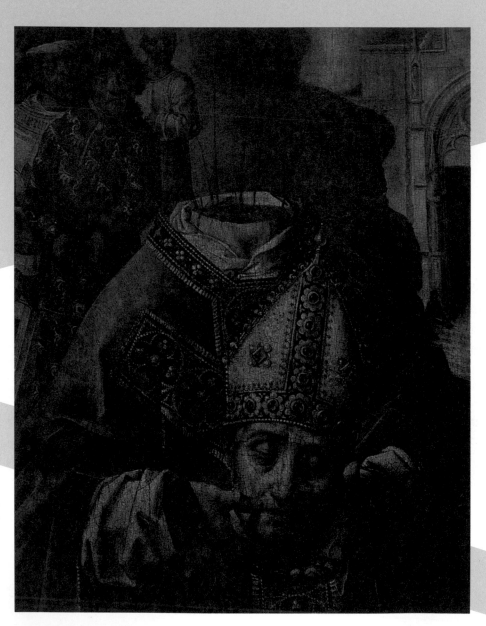

巴黎高等法院祭壇畫（局部），1452

院的最高職責是捍衛公平、匡扶正義，這位法官為了公平正義甘願犧牲生命，因而是偉大的崇高；法官失去腦袋不但沒有倒下，反而繼續著手上動作與臉部的表情，是現實世界無法存在的假；畫作對人體、對人首的寫實描繪是真；人殺害自己斬斷腦袋是惡；斷掉腦袋的臉還在湧現幸福表情是滑稽；斷頸噴血而斷頭卻在微笑是怪誕。這些都是繪畫快感體驗的來源。

馬格利特的《雕像的未來》也是這種作品。白雲藍天永遠都在高空，只有高山才能插入其中聯成一體。人只能在地面上活動，因而永遠感到自己很低、很渺小，藍天白雲高山很高、很大。當畫家將人臉插入藍天和白雲與之同處時，實際上是將人體與高山進行了對換。雲朵沒有人臉大，實際上是對人臉與白雲之間的比例進行了誇張的再創造，由原先 1：10000 變成 1：0.5。這樣，前景與背景比例關係誇張的極端化，使這個雙眼眯縫、口唇翕動、念念有辭的男人，成為與天地同大、與宇宙等高的佛祖式人物，同高山一樣偉大雄偉起來。

男人天藍色的臉上長著白雲狀的色斑，是反常好笑的滑稽；現實中人臉會生色斑，但色斑長得像天上的雲朵卻不可能，這是畫家虛構的假；藍天色彩很深，淺色的雲朵從藍天上凸現出來，使我們感到人體與藍天白雲化為一體，人臉像藍天白雲一樣無邊無際。人臉左邊的陰影與背景的黑色連成一片，又使我們感到人體與宇宙化為一體，就像陳子昂《登幽州台歌》描繪的「前不見古人，後不見來者，念天地之悠悠，獨愴然而涕下」的那個塞滿了整個宇宙的偉大悲愴的孤獨者一樣，成為自然與社會的渾然崇高。畫中的人臉、白雲、藍天都是對現實的客觀重現，是真；畫家對這些對象的描繪筆法精緻，色彩和諧響亮，造型秀雅均衡，是畫中的優美。這些構成元素為讀者帶來多層面的快感體驗。

3. 假-悲劇式藝術

這是達利的《戰爭的面貌》。這個人頭部周圍密密麻麻的毒蛇齜著牙向他攻擊，他兩眼圓睜、雙眉緊鎖、嘴巴大張，毒蛇的威脅使他極度驚悚，刻著

皺紋的臉上寫滿恐怖。

此畫構成時採用了人體局部無限重複與錯覺生成兩種技巧。

畫中人的臉是圓的，瞪大的眼瞼、張大的口唇、眼中的眼珠、嘴裡的牙洞、牙齦也呈圓形，只不過比臉小些或更小些。畫家將這些大大小小的圓形對象都畫成了恐怖的臉，而且都是對大臉的重複。這樣，十三張恐怖的臉在重複中就轉換成恐怖的眼睛、恐怖的嘴巴、恐怖的牙齒，恐怖從這些臉的每個孔竅中呼喊著、咆哮著、燃燒著，成為按幾何級數分裂的恐怖「蘑菇雲」。

按達爾文的研究，人恐怖時臉部的典型特徵是雙眼和嘴巴大張，雙眉上升，眼球突出，瞳孔擴大。畫家既讓小臉保持著恐怖臉的特徵，如眼睛嘴巴大張，雙眉上升，又讓它包含著恐怖眼珠的特點，如向外突冒，瞳孔放大，成為恐怖的臉與突暴發呆眼球的融合。由於達利對這一對接的描繪達到了出神入化的程度，讀者也就不知不覺產生一種錯覺，將恐怖的臉看成恐怖的眼球。

人體局部無限重複與錯覺生成技巧的成功運用，使臉中臉形象成為現實中不可能存在、藝術中也沒有出現過的極端陌生。

眼球和嘴巴是人的小臉，眼中的閃光和口中的殘牙則是人的小小臉，是反常好笑的滑稽；臉中長臉的生理結構現實中不

馬格利特：《雕像的未來》，1932

達利：《戰爭的面貌》，1940

會存在，顯然是藝術家虛構之假；面對危險對象時，人與動物本能反應的瘋狂吼叫、相貌畸變、五官挪位等兇惡可怕恐怖表情動作本身，就是對危險的一種威懾對抗。但畫中人的眼睛和嘴巴只是塞滿恐怖，卻沒有爆發出對危險對象的兇惡威懾，說明他的恐怖在能夠嚇唬敵人之前，已先使自己窒息而亡。他的反抗遭到了失敗，是被兇殘戰爭擊敗的生靈悲劇。這個人被無數的毒蛇包圍，被嚇得眼珠、牙齒、舌頭都變成了人的腦袋，肉體與精神已整體崩盤，這是作品中的惡；這個人的眼球、牙齒、舌頭在形態上竟然與自己的腦袋一模一樣，是既可怕又好笑的怪誕。畫中假、悲劇、惡、滑稽、怪誕，為讀者帶來了大量的快感。

這種以假與悲劇為主要材料構成的優秀藝術，在佛教故事中也常常出現。

《佛說盂蘭盆經》講到弟子大目犍連用天眼通看到自己亡故的母親生活在餓鬼之中，非常傷心，就用瓦缽盛了飯送給母親吃。哪想到母親剛剛把飯送到嘴邊，飯團卻突然變成了燒紅的火炭。看著饑餓的母親有飯不能吃，大目犍連悲哀至極大哭大叫。[2]

燒飯離不開火，鍋中的飯與鍋下的火雖然物理距離很近，但還沒人會想到已經做好正要吃的飯會突然變成火團，所以心理距離又是最遠的。將飯與火炭物距最近、心距最遠的兩物互換，這個神話故事才吸引了讀者的無意注意。

4. 假-滑稽式藝術

在巴西人為定居美國的同胞做的網路廣告裡，男廁牆上的小便池固定得比人還高，踩著高蹺的人正在小便，而腳踏地面的人只能在便池下著急。

便池適合人的身高為正常，高出人的適用為反常，高過人的腹部，踮著腳尖才能夠得著為一般反常，像畫中這樣，高過人的頭頂踩了高蹺才能夠得著，現實中並不存在、藝術中也沒出現過，是極端反常。猶如將雪花誇大到席子一樣大，臉皮誇張到城牆拐角一樣厚，屁眼誇到能掉出心肝肺一樣寬，將便池誇到高過頭頂踩了高蹺才能夠得著，也屬於事物形貌誇張的極端化新異變化。

廁所小便池本是溺尿用的，像畫中這樣綁上高蹺才能夠得著，是反常好笑的滑稽；現實中根本不會出現，是藝術虛構的假；畫中男人的身體動作表情，牆上的便池，腿上高蹺的形狀，都是對現實的客觀準確再現，是真；它們的形貌色彩質地都顯得潔淨文雅，是合乎形式美規律的優美；它們使讀者獲得豐沛的快感體驗。

中國民間故事中的「聚寶盆」也是這樣的作品。縣官搶了老百姓的聚寶盆擺在家裡驗證，放進一塊銀子能拿出幾十塊，放進一匹綢緞能抱出幾十匹。縣官的老爹高興得手舞足蹈不小心滑了進去，結果從裡面拉上來一百多個一模

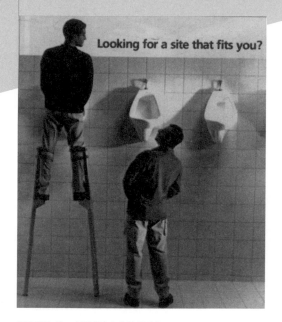

網路廣告畫：《尋找適合你的網站》, www.Elsitio.com

一樣的老爹，一到晚上就爭著要和縣官的老娘過夜，吵鬧聲幾里外都能聽到。縣令難辨真假，只得忍氣吞聲都養著他們。

人的生理構成及相關的對象中，許多都是唯一的，如果讓唯一變成多數，就會鬧出反常而吸引人。比如人只有一個親爹，但國外報導說，一個女人和一對雙胞胎兄弟在一個小時內都睡了覺，生下一個孩子不知誰是爸爸，DNA 檢查這對雙胞胎又完全一樣，這孩子只得有兩個親爹。一個人有兩個親爹已經很荒唐好笑，現在是有 100 多個，當然更是讓人驚駭。又比如一人只有一張嘴、一根舌頭，如果變成多張嘴、多根舌頭，那就會讓人震撼。莎士比亞在自己的本劇中就這樣做了：「讓凱撒的每一處傷口裡都長出一條舌頭來，即使羅馬的石塊也將要大受感動，奮身而起，向叛徒們抗爭了。」[3] 聚寶盆故事吸引人，是因為人的只能唯一的東西，被誇張得變成了極端的多數。

5. 假-怪誕式藝術

凱澤為歌劇《浮士德》做的廣告畫中，一中年男人陷入了沉思，他的兩根手指摁穿了厚厚的頭皮。戮穿皮膚、弄爛肌肉，難免會有劇烈的疼痛，而畫中的浮士德卻不流

血、不慌亂、無痛苦，神情安祥、若無其事。

現實生活中，人為了攜物做事的方便，常常將刀子、餐具、鉗子、螺絲刀等等插在隨身的皮革上。在藝術裡，布魯蓋爾的《富裕國》中有一隻被做成肉食的小豬，從餐桌上跳下來奔跑著迎接下一位食客時，在它的後腰上也這樣插著一把切肉的小刀。

西方人有一個普遍的習慣動作，就是將手指摁在額頭上思考問題。這幅畫的構成，顯然是將皮革上插置用具的方式，與人的手指摁頭皮思考的行為悄悄進行了對接，由於是對熟悉對象的絕對背反，一下子就使它們變得罕有、陌生、新異起來。

凱澤（Gunther Kieser）：歌劇《浮士德》海報，1980

凱澤描繪的這個浮士德的思考狀態，現實中不能發生，藝術中第一次出現，是藝術虛構之假；戮破頭皮嚴重傷害人體，是惡；手指插進頭皮思考是好笑的滑稽；被害者對傷害的不知不覺，又是既可笑又恐怖的怪誕。畫家對人的臉、手、頭髮採用了照相式的寫實重現，對人陷入沉思時對外視而不見的內視眼神的描繪更是傳形傳神，是真；思考時精神集中忘我，連手指插進頭皮都意識不到，是哲人品格的偉大崇高。海報構成元素的假、惡、滑稽、怪誕、真、崇高，是快感體驗的來源。

　　優秀的假-怪誕式藝術，還包括美國藝術家伯格的一部名叫《一個後現代主義者的謀殺》的小說。它描寫了一個後現代主義藝術學教授，同一時間內被四個人以四種不同方式謀殺：他的頭部中了一槍，面頰上紮著一支可怕的飛鏢，背上插進一把刀，喝酒的杯子裡放進了毒藥。但警方認真調查後發現，這四個人都沒有犯殺人罪，因為在他們殺害教授之前，教授已經突發急性心臟病死掉了，他們殺害的只是一具屍體。而法律劃定，對屍體只有解剖沒有謀殺。4

　　這個虛構的故事，構成時採用了偶然大集中的技巧。一個人在被謀殺的前一刻突然犯病死去，發生的概率很低，是極端偶然，四個互不相干的歹徒以四種不同的方式同時對他進行謀殺，發生的幾率更低，是極限偶然。由於這些極端偶然極限偶然集中在了一起，必然成為極端罕有的神奇對象。

注釋：

1 巴赫金：《拉伯雷研究》，河北教育出版社 1998 年版，第 346-347 頁。

2 範文瀾：《中國通史簡編》第三編，人民出版社 1965 年版，第 567 頁。

3 莎士比亞：《裘力斯‧凱撒》第三幕，見《莎士比亞全集》（8），人民文學出版社 1978 年版，第 267 頁。

4 伯格：《一個後現代主義者的謀殺》，廣西師大出版社 2001 年版，第 16 頁。

▶▶ 善型藝術吸引力

　　人在社會中生活，個人的活動都要直接、間接地與他人及社會發生聯繫，由於趨利避害本能的驅使，人的活動必然會對他人、對社會的利害造成益損。人的行為有益於個人是小善，有益於群體是大善，有益於人類及社會是至善；有害於個人是小惡，有害於群體是大惡，有害於人類及社會是極惡。由於善惡是受者對施者活動的一種價值判斷，判斷的主體不同，判斷的結果也會不一樣。善惡是相剋相生的，行善必然作惡，作惡的同時就是行善，因此，判斷善惡要有一個公正科學的標準。我們對善惡的判斷遵循著兩條原則，一是以社會及人類為價值主體，有益於個人及群體的同時，也有害於社會及人類者皆為惡；有害於個人及群體的同時，又有益於社會及人類者皆為善。二是以人類先避害後趨利，避害重於趨利的本能為價值準繩，有害有益者皆為惡，無害有益者方為善。

　　藝術的善包括兩個方面，一是指藝術作為人的社會活動，有善惡之分，有益無害於社會及人類的藝術都是善藝術。有害無益於社會及人類的藝術是惡藝術。二是作為藝

術中對象的行為有善惡之分，凡有益社會及人類的是藝術中的善；凡有害於社會及人類的是藝術中的惡。我們這裡分析的善型藝術，主要指藝術中表現有益於社會和人類的行為，即藝術中的善。

一・善與真、假、惡、醜合成的藝術

1. 善-真式藝術

這是 2007 年教師節前網路上流傳很廣的一張攝影作品。在四川涼山彝族自治州美姑縣，由於洪水沖斷了學生每天過往的小橋，一位中年老師趴著撐在河中當橋，讓學

《老師用身體當橋送學生過河》，黃藤酒（朱新立）攝，2007

生踩著他的光脊背過河回家。

　　一般人遇到這種情況，很可能將孩子一個個抱過河、背過河去，而這個教師卻以身體架橋讓學生走過河去。抱學生過河只能抱三個、五個，而以此方法卻可以讓一隊學生走過去。以身當橋只是現實中的一種應急方式，但進入攝影之後，從藝術造型的角度看，這種以身體當橋讓人踩踏過河的方式卻是見所未見、聞所未聞。身體做橋的人與物互換技巧的運用，成為極端罕有對象吸引了讀者的無意注意。

　　畫面中的四個學生年齡都在十來歲左右，山洪雖然不深卻是流急水冷，老師不僅將學生送到河邊，還希望他們過河時不打濕衣服著涼，就當橋板讓學生來踩，表現出師德的崇高。老師對學生的呵護，對家長、對學校、對社會都是至善。正要上「橋」的小女孩的膽怯，後面男孩探頭觀望的關注，以及老師四肢支撐的姿態，都非常真實。即便是為了重現以往教師以身當橋的舊事，讓有關教師和學生到現場進行模擬補拍，那它也是一種真實。彝族女生的服飾非常漂亮得體，小男孩乖巧可愛，顯露出山區孩子們性情的憨厚淳樸，是優美。作品的構成元素崇高、善、真實、優美帶來的快感，引發了讀者的濃厚興趣。

　　羅中立的油畫《父親》也是這種

羅中立：《父親》，1983

米勒：《扶鋤頭的男人》，1863

善-真式新異藝術。畫中這位農民雖然像爺爺一樣蒼老，但年齡最多也就五十多歲。

這個作品於 1983 年問世後，立刻成了藝術界的轟動事件。在這幅畫之前，中國油畫中描繪的農民，大都是有地位的幸福農民，表現艱難辛酸的老農這還是第一次。同時，超級寫實主義畫法在中國很少見到，特別是用來刻畫現實中苦難的農民更是絕無僅有。再加上人物的皮膚肌肉第一次帶上了金屬光澤，活生生的人物皮膚表面水腫鼓脹與皮下肌肉脫離的風乾質感，這之前在中國的油畫中也很難見到。油畫史上描繪貧苦艱辛農民的著名作品，例如法國米勒畫的耕種的農人，梵谷畫的吃馬鈴薯的人，都沒有出現過這種皮膚。

由於《父親》在精神面貌、創作方法、皮膚色澤質感等方面的大膽突破，都是中國數十年以來力度最大的，因此，就成為極端罕有陌生的新異變化。

老爸衣裝破舊，面容與手相衰老，不僅證明了他縮食與操勞的辛苦，也刻畫出中國經過「大躍進」與「文化大革命」的一代農民，對國家無私奉獻的勤勞、刻苦與忠誠，是本畫的善與崇高；他目光中充滿了雖不足卻無欲無求的淡泊，是畫中悲劇；畫家工筆寫實刻畫出父親被曬黑風乾的臉與手，因營養缺失而水腫的皮膚，粗重深刻重疊的皺紋，面

對陽光茫然空蕩的眼神，是醜；對這些細節的再現精細準確得如同高清晰的照相，是畫中的真。畫作的這些構成元素帶來的豐富的快感體驗。

2. 善-假式藝術

十二月一日是世界愛滋病日。2005 年的這一天，阿根廷首都布宜諾斯艾利斯的共和國紀念碑上，套了一個用紅布做成的大保險套。愛滋病作為不治之症自上世紀八〇年代由動物傳染給人類後，已經奪去了千萬人的生命，而且還在以幾何級數的速度在全人類迅速蔓延擴散。愛滋病主要通過性與毒品注射等管道交叉傳染，而能夠控制性傳染的最有效措施就是使用保險套。

應當承認，這一個形象在阿根廷以至全世界，都會有巨大的搶眼功能。

紀念碑由磚、石、木、土等材料造就，它最早象徵的是原始初民的男性生殖器。象徵的一個主要特點，是以具體事物表現抽象意義，由於兩者的不對稱，人類很少將象徵物還原為象徵意義，而一旦還原，就會成為罕有陌生變化吸引無意注意。現在將保險套套到紀念碑上，會使人普遍聯想到高聳挺拔的

《阿根廷共和國紀念碑上的保險套》，曹宇 攝，2005

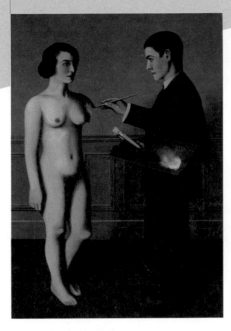

馬格利特：《徒勞的嘗試》，1928

男根，實際上這是對它的象徵意義的還原。

同時，性隱私是人類最普遍的道德規範，也是人類與動物在性活動上最重要的區別。保險套套上紀念碑，實際上就是在還原中將人的性行為象徵性地公開展示出來。對人類道德倫理的挑戰，會使人普遍產生害羞感、驚訝感、震撼感，將對象的道德感破壞功能發揮到了極致。這件戴著保險套的紀念碑，通過向自己的象徵意義--男性生殖器的還原造成的性隱私破壞，使之成為極端罕有陌生對象。

這個紀念碑只是對生殖器的象徵而非再造，碑上的大型保險套，也是一種仿製而非實物，這個戴著保險套的紀念碑生殖器形象，只是虛擬的藝術之假；以有傷大雅的公開宣傳方式提醒人們使用保險套，雖然有促進性活動的負面作用，卻是于國於民功德無量的好事，是善；由於它是紀念碑，即使是套上了紅色布封，仍然會有體量巨大的崇高感。當人們意識到它套上紅套的象徵意義後，想到官方竟然會用神聖的國家紀念碑來比喻男根鼓勵人們使用保險套，難免感到可笑滑稽。紀念碑的這些構成元素為觀賞者帶來快感。

馬格利特的作品《徒勞的嘗試》中，裸體女人斷掉了一隻胳膊，畫家一手持調色板，一手揮著畫筆，企圖將她

上圖：布拉克：《靜物與小提琴》，1914
下圖：畢卡索：《亞威農的姑娘》，1907

缺失的手臂補畫出來。此畫作於 1928 年，是對早在 1908
年就已經出現的前衛立體主義畫法的一種諷刺。布拉克畫
於 1914 年的《靜物與小提琴》，畢卡索畫於 1917 年的
《亞威農的少女》等立體主義作品，都是企圖在一個畫面
中表現物體不同視點中的各種形態。

　　馬格利特認為繪畫在物理本質上是二維、平面的，不
可能創造出三維、立體的物理對象，畫筆既畫不出立體的
雕像，也畫不出三維的人身，這幅畫一目了然地表現了這
一哲思。在現實世界中，畫家的畫筆只能在平面介質上畫
出平面的形象，雕塑家用立體的石頭、泥巴、木頭才能製
作出立體的對象。這幅畫通過這些常有熟悉素材的絕對背

反，將作平面描繪的畫筆與立體存在的雕塑對接，造就出一個畫筆畫出立體雕塑的陌生神奇形象。

畫者用繪畫的描繪之法，將雕塑女體斷了的手臂補起來，這是畫者的善意與現實中不存在的虛構之假；畫者若有其事地以畫筆的描繪來製造物質實物的認真之態，顯得有些滑稽；作品對男女人物的描繪比較客觀寫實，是畫中的真；男人女人物的相貌、身材合乎形式美規律，是畫中優美。這些都是為繪畫帶來的快感的構成元素。

3. 善-惡式藝術

據新聞媒體報導，2005 年，中國平反了一件司法界非常尷尬的錯誤案件。湖北省農民佘祥林的妻子失蹤多日，人們在河中發現了一具高度腐爛的女屍，年齡身高與佘妻差不多。由於佘與妻子經常吵吵鬧鬧，佘妻娘家人就認定佘祥林將其妻殺害，這就是她的屍體。公安局檢察院也認定佘祥林殺了妻子，嚴逼之下佘不堪忍受只能承認。由於公訴人拿不出殺人證據，法院只得判佘 15 年有期徒刑而不是死刑。2005 年 2 月，在佘祥林服刑 14 年之際，佘的妻子突然從天而降回到家中。原來佘妻有精神疾病，當年因為突然發病迷失道路流落山東，與當地一男人同居並生下一子。十幾年後的今天，她又突然恢復記憶返回湖北老家。被殺的人死而復生，佘祥林殺妻罪不赦自免，法院將其無罪釋放，並同意對其進行國家賠款，涉嫌逼供的民警自殺身亡。[1]

佘妻長時間失蹤就是被人殺了，因為被人殺了，所以無名女屍就是她的屍體。因為妻子被殺要有一個兇手，所以與他經常打架的丈夫就是兇手。要自己承認殺人才能是兇手，那就嚴刑逼供要他招認。雖然殺人犯要判死刑，但無殺人證據，那就判他有期徒刑。

司法的最高原則是證據決定一切，兒戲的最高原則是隨意決定一切。在佘案的偵破判罰中，刑偵司法人員不去尋找證據，而是在事件的各種現象中，

新聞圖片:《獅子媽媽收養小羚羊》

按照兒童遊戲的隨意規則來隨意搭配因果關係,司法與兒戲這兩個截然相反領域的行為準則的悄然交換,使這個對象吸引了人們的無意注意。

　　法院將錯案改正過來,並對受冤者進行賠償,是善的一面;公安局不去尋找失蹤的人和殺人的真凶,卻對無辜者嚴刑逼供,法院偏聽偏信造成錯判,是本案的真與惡;堂堂縣級公檢法所犯錯誤,竟然簡單輕率到如此嚴重程度,不僅是搞笑荒唐的滑稽,而且還是可笑可怕的怪誕。案件的善、真、惡、滑稽、怪誕,為讀者帶來沉重的快感體驗。

　　2002 年,在肯亞國家野生公園,一頭母獅收養了一隻小羚羊　並日夜護衛其旁,害得前來餵奶的羚羊媽媽不敢近前。十七天後,小羚羊被一隻雄獅搶走吃掉了。

　　這件事在網路、報刊、電視上流傳極廣。從食物鏈而言,羚羊天生就是獅子口中的食物,猶如青草從來就是羚羊口中的食物一樣。但母獅收養小羊並非它的食肉本性發生了改變行為,而是母性氾濫時認不清誰是自己的子女。猶如母雞孵出小鴨,葦鶯餵養杜鵑,母貓奶育鼠仔一樣。所以,無論人或動物,傳宗接代的母愛是雌性最高的本能需求。在動物中它跨越種屬,在人類中它超越階級,在快感中它壓倒性快感、食快感。獅子母性氾濫導致的行為上的憐愛與兇殘的

狄克斯（Otto Dix）：《母親和孩子》，1923

直接聯結，使魔鬼與天使合為一體。使這個以善、惡為主要構成因素的奇聞成為新異對象。

4. 善-醜式藝術

德國畫家奧托・狄克斯（Otto Dix, 1891-1969）的《母親和孩子》中，媽媽一手托著孩子的屁股，一手撫捏著孩子的腳，將孩子抱得非常牢靠舒適。這位母親已經四十多歲，懷中幼兒也許是她晚年得子，她雙眼流露出的得意驕傲之色，明顯是在炫耀自己的寶寶。

畫家畫母親時，用混有綠色、紅色的黑灰色塗描其其眼窩、鼻翼、雙頰、下巴、唇下、脖子、手部，與紅色衣服的皺折陰影處。這種黑灰色的大量使用，使讀者對對象產生骯髒、厭煩、焦慮的感覺。同時，孩子額頭上佈滿藍色小斑點，頭頂的金髮中混雜著藍髮，額下，眼皮上，臉蛋上，耳朵裏，小手的金色皮膚中，也透著藍色的光澤。這種藍色皮膚和藍色的毛髮，是人類沒有而動物才會有的，因而這孩子會讓人想到傳說中的藍色精靈。

同時，母子兩人的相貌也非常難看。媽媽兩眼距離像猩猩一樣極近，額頭太窄顴骨太高，滿臉黝黑、骯髒還佈滿皺紋。孩子長著朝天鼻，額頭過高下眼皮長著大眼

拉斐爾：《椅子上的聖母》，1514-1515

袋，一張小嘴歪著，臉色透著藍光，頭上黃髮稀疏，還長著過大的腳。這一切都違背了勻稱、均衡、協調的形式美規律。很明顯，畫家在表現母子時，運用骯髒、抑鬱、險惡的色彩以及反人體美的醜陋造型，對他們作了醜上加醜的處理。畫中人物形貌醜陋的極端化，使其成為極端罕有陌生的新異對象。

孩子的衣飾講究，面色紅潤、神情活潑，母親與兒子都在溫暖與幸福之中，是畫中的善；畫家畫技純熟老道，對人物內在精神的傳達準確無比，是真；母親與兒子的造型中有許多誇張虛構因素，是畫中假。這些構成元素為讀者帶來許多快感體驗。

二‧善與優美、崇高、悲劇、滑稽、怪誕合成的藝術

1. 善—優美式藝術

拉斐爾的《椅子上的聖母》是繪畫史上最著名的作品之一。聖母瑪麗亞坐在椅子上，懷中抱著幼子耶穌。

這個作品從它誕生起到現今四百多年間，對全球各種文化背景的觀眾均有巨大的藝術吸引力，原因有四：

（1）雖然畫的是神界的聖母與聖子，但與以往帶著光環的聖母聖子像截然相反，從衣裝到面容到動作到神態，此畫都與日常生活裡自己身邊的母慈子親沒有什麼兩樣。將聖母聖子搬下神壇，從歌頌神性轉向歌頌人性，作為宗教畫，主題的劇變驚人耳目。

（2）聖母瑪麗亞異常地溫柔美麗，與美術史上前前後後最優美的女性，如波提切利的維納斯、達芬奇的蒙娜·麗莎、安格爾的林中女神、雷諾瓦的亨奧利夫人等均可一比高低，使人物優美極端化。

（3）聖母眼神中對兒子自豪之情的自然流露，那種似有若無神情的準確再現，可與蒙娜·麗莎嘴角上清風掠過水面式微笑的神妙相比美。

《維林多夫的維納斯》，西元前 30000

（4）用怪誕花飾的畫框反襯畫中人物的優美溫柔。正是畫中這些極端罕有的新異變化，吸引了讀者的無意注意。

母親貼在兒子額頭上的臉洋溢著幸福，孩子舒適地偎依在母親懷中，渲染出濃郁的母慈子親的天倫之樂，是畫中善；少婦年輕漂亮，是文藝復興時期最高水準的優美；嬰兒陷入內視的眼神若有所思，流露出獻身於救贖人類的偉大志向與堅毅神情，加上他身軀胖大精神深沉，讓人感到崇高之美與悲劇氣氛。畫家對人物的表現異常精確寫實，是畫中真；畫框的花飾將植物、動物、人對按

在一起，是怪誕。畫中的善、優美、崇高、悲劇、真、怪誕造成的快感體驗，使讀者產生濃厚興趣與狂熱迷戀。

2. 善—崇高式藝術

《維林多夫的維納斯》屬於母系氏族社會時期的作品。

原始初民出於生育功能崇拜，感到女性人體的大肚、巨乳、肥臀特別漂亮，並成為他們的維納斯女神的主要特徵。雖然這一女性人體善的觀念，早已被後代修長、勻稱、飄逸的人體美標準全面取代，但由於它在形式感的每一方面都與現代女性人體美標準構成絕對背反，凝定著一種返祖化的逆現代性，因此，就像布留爾（Lucien Lévy-Bruhl, 1857-1939）的《原始思維》，和弗雷澤爵士（Sir James George Frazer, 1854-1941）的《金枝》（*The Golden Bough*）中所記載的那些原始觀念和原始器物一樣，使現代人感到極端陌生而驚異

畢卡索：《熟睡的農民》，1919

震撼。畢卡索曾學習如何對這種體量巨大的人體造型進行創作，並產生震撼吸引，如他畫的《麥田中的男人與女人》等。這之後不少畫家也步其後塵塑造這種男人與女人的形象，但均因重複過多氾濫而成為過眼雲煙。

對現代美女修長、勻稱、飄逸標準的絕對背反，使大肚巨乳肥臀原始女體雕

塑成為極端陌生的新異對象。

誇大女性生殖生理部位，準確表現出當時人的生殖崇拜，是真；崇尚生殖對人類的延續有益有利是善；體量巨大壯碩體現著女性生育功能的至高無上，是崇高。原始社會的藝術作品，是人類祖先用來物化自己觀念的實用物品，若用審美為目的以藝術標準來看待它，其巨大肥胖體型，粗糙皮膚質感，灰暗骯髒色彩等，都是與優美相對的醜。這是此雕塑作品帶來快感體驗的原因。

尼基．德．聖法爾（Niki de Saint Phalle）、廷古利（Jean Tinguely）、烏爾特維德（Per Olof Ultvedt）：《Hon 》，1966

後現代主義的《貞德》也是母性崇拜的作品。這是用化纖材料製成的充氣雕塑，巨大的肚子，肥壯的腿部，洞開的陰戶，再現了孕婦分娩的體態。

十月懷胎到分娩是絕大多數女人與許多男人都親歷親見過的事情，供人出入升降的大廳也是大多數人的熟悉之物。但兩者對接構成的分娩大廳，卻是現實世界與藝術想像中從來沒有出現過的新異變化，正是這一對接方法的運用，分娩與房屋這些熟悉材料才成為極端陌生對象。

作品將嬰兒出生的通道改成了一個拱形的門洞，門的下方還墊起了五步臺階供人進出踩踏，使分娩的孕婦變成

分娩的房屋，這是虛構之假；與房屋的對接消解了裸婦的色情，使之成為人類溫暖安全的孕生之窩，這是本畫的善；這件雕塑將孕婦的肚子造得如此巨碩飽滿，使人對母性的偉大感到敬畏，這又是它的崇高；作品將孕婦的肚子、大腿、臀部再現得客觀準確，描繪得純淨雅致，是畫中的真與優美。作品的這些構成元素為讀者帶來豐多快感體驗。

3. 善—悲劇式藝術

德國設計大師金特・凱澤（Gunther Kieser, 1930- ）《要以幫助來代替控制》中，一個十來歲的女孩子坐在沙發中。家長將孩子關在家中，讓他們享受家的舒適安全，但房子的牆壁房頂在阻擋風雨侵擾的同時，也阻擋了孩子們的自由活動，使他們無法與朋友、人群、社會接觸，嚴重禁錮了他們的身體活動與精神自由。

平常的沙發用布、海綿製成，柔軟溫暖舒服。這裡的沙發卻是水泥、石塊、砂子澆鑄的，堅硬冰冷疼痛。平常都是坐在沙發之上，享受其柔軟溫暖舒適，這裡的沙發卻是堅固、僵硬，甚至代表著病亡。這個沙發從製作材料到使用功能，都與日常生活中的完全背反。以石塊砂子與布絨海綿互換製成水泥沙發，將坐在沙發之上換成鑄在沙發之中，使它成為一種極限陌生變化。

沙發是家庭溫暖舒適的象徵，兒童坐沙發的形象，體現著家長對子女關心期盼的真摯愛心，這是本畫中的善；家長讓孩子享受家之舒適，實際禁錮了他們的自由，就像將他們澆鑄進這種鋼鐵一樣堅硬冰冷的沙發之中，是惡；雖然他們憤怒反抗，但還是失敗了，只能在牢不可破的禁錮中悲泣，是畫中悲劇；女孩的臉、手、頭髮都非常秀麗漂亮，鞋子也很雅致精巧，是優美；女孩被澆鑄在水泥構件之中會禁錮致死，非常可怕，但水泥構件卻做成沙發形狀，又讓人覺得好笑，是可笑可怕的怪誕；作品對孩子與水泥構件的寫實再現既客觀又準確，是作品的真；家長只想把孩子關在家裡，絕不會真的把他們凝結

在水泥構件中，這只是畫家的天才比喻，是畫中假。這件作品的構成元素善、悲劇、優美、怪誕、真、假帶來了大量快感體驗。

4. 善—滑稽式藝術

澳大利亞的一條公路旁，出現了一則反對超速行駛的電視公益廣告。一個漂亮的女人，每當有小夥子飆車而過時，就會舉起右手的小拇指，不屑一顧輕蔑地轉過臉去。在西方文化中，這種手勢是指男性的生殖器太小。這是以黑色幽默的方式告訴人們，誰飆車，誰的生殖器就超級小。

凱澤（Gunther Kieser）：《要以幫助來代替控制》，1980 為兒童保護組織所作的海報

五指中小拇指最細小最纖弱，女性以此比喻男根，就將飆車男子生殖器的細弱形貌推向了極端化。高速行駛時車體劇烈震動會損害睾丸的健康，影響男性生殖器的功能，司機的職業病中有前列腺炎就是證明。飆車與生殖器弱小的因果關係是客觀事實，可以用科學普及的方式來宣傳，但評判男人是否威猛的權威畢竟是女性，只有女人現身說法才能讓他們信服。女人對男人性功能下降的異性驗證，肯定要公開性私密，觸犯社會倫理道德禁忌，而對這些禁忌的一切觸犯都會引起人們的驚異震撼注意。男根細小形貌的極端化，以及女性現身說法對性私密、倫理禁忌

澳洲威爾斯省公路與交通管理局廣告：《誰飆車誰的生殖器就小》

的觸犯，使這個公益廣告成為強迫注意的新異變化。

以小拇指對生殖器進行比喻是好笑的滑稽；超速行駛易出車禍，勸告男人不要超速開車，體現了對生命財產的關愛之心是善；這個女人非常漂亮是優美；廣告以寫實方式對女子的相貌表情進行的客觀準確再現，是真。這個公益廣告的這些構成元素帶來了諸多快感體驗。

這是保護眼睛基金會的廣告，廣告的圖像及文字都寫在這張廣告的人臉上。

人的臉上描繪著一位老者，雙眼與鼻子是畫出來的，鬍子是人的眉毛，嘴巴是人的眼睛。在臉上畫人像肇始於上世紀八〇年代，1984 年美國搖滾歌星邁可‧傑克森到澳大利亞演出，一個女歌迷請人將歌王的肖像畫在自己的臉

蛋上。第二天，世界各大報刊都在頭版登出了這位元少女的彩色照片。自此以後，在臉上畫像就成為一種潮流。這幅廣告雖然也在追逐時尚，但將現實人的眉毛、眼睛與畫中人鬍子、嘴巴的對接，造成的卻是極端反常對象。

　　這張廣告中的整張臉左眼緊閉，上方有一個對話方塊，上面寫著「定期檢查，白內障會減少 70%」等話語。提醒人們預防眼疾，是對人有利的善；被廣告的臉畫在真人的臉上，真人的眉毛眼睛對於自己的臉是真；頂替畫中人的鬍鬚與嘴巴是假；形象整體反常好笑是滑稽。廣告的善、真、假、滑稽為人們帶來豐富的快感體驗。

保護眼睛基金會廣告：《定期檢查白內障》（局部）

中國農村出現的「吃吵架」習俗，也可以為這種善-滑稽式優秀藝術提供素材。湖南黃沙村民風淳樸，勸人吵架也用「憨」招。凡村裡有人吵架，沒有人勸架，卻有人悄悄準備好鞭炮趁人家吵得起勁的時候燃放起來。如果還吵，就會有幾個年輕人一哄而上，抓雞宰羊在人家廚房裡烹煮後大吃大喝一頓。吃得吵架的人心疼不已，只得停止吵架作出和好姿態，求鄉親放他們一馬。這一招非常管用，村子裡吵架的人越來越少。[2]

5. 善—怪誕式藝術

格雷厄姆‧貝利的雕塑作品《年輕的家族》中展示的是一個怪物家庭。幾個小孩有的在吃奶，有的在打鬧玩耍，媽媽靜靜地躺臥在那裡，滿臉的安祥與幸福。

本作雜揉了人、豬、狗等動物的特徵，塑造的豬狗人形象不僅現實和藝術中都不曾存在，而且還採用了人體雕塑最新型的矽膠媒材。由於這種矽膠在色彩質感上與人體皮膚一模一樣，因而製作出來的怪物雖然像豬、像狗，但最終還是如裸體人一樣栩栩如生。所以，與人體皮膚一模一樣的矽膠新型材料運用，以及人、豬、狗相貌表情特徵的融合對接技

格雷厄姆‧貝利：《年輕的家族》，2002-03

巧，是本作成為極端陌生對象的關鍵。

作品中母愛子歡享受天倫之樂，是善；這一家怪物有著豬的體型，象的耳朵，狗的鼻子，人的皮膚、手掌、腳掌、眼睛，是一群人模人樣的豬狗，或者是一個豬模狗樣的人家，其構成元素是真；構成形象是假；既叫人好笑是滑稽；又讓人害怕好笑是怪誕；怪物的皮膚色彩質地均勻細膩，小仔們胖乎乎傻乎乎乾淨可愛是優美。這些構成元素為讀者帶來快感體驗。

2006 年七月，大陸的中央電視臺報導過一個「偉大母親」的故事。一位老年農婦得了絕症，為了給子女省下火化費，就自己跑到火葬場喝下一瓶劇毒農藥自殺，她相信死在火葬場肯定會被他們隨手免費燒化。哪想到沒有親屬簽字，火葬場不能自行作主燒化。她的子女們補交了火化費用，買了高價骨灰盒才算了事。他們不僅沒有省下錢，還落下了一個不孝的罪名。這位母親為兒女省錢是善；但到火葬場自殺是惡；既是好笑的滑稽又是可怕的怪誕。所有到火葬場燒化的人，都是由別人搬進去的死屍，而這位老母親，卻是自己走進去的大活人。別人是活人讓死人入土為安，而她則是死人給活人省錢。這是這件事情極端反常成為罕有對象的原因。

注釋：

1 見《江南都市報》，2005 年2月5日。

2 見《江南都市報》，2004 年4月2日。

第十章

▶▶ **惡型藝術**吸引力

所謂惡，就是害。和善一樣，我們對惡的判斷也遵循著兩條原則：一是以社會、人類為價值判斷的主體，在有益於個人與群體的同時又有害於人類與社會者皆為惡；二是以人類避害重於趨利的本能為判斷準繩，有益的同時又有害者皆為惡。和藝術的善一樣，藝術的惡也包括兩個方面：一是藝術作為社會活動，有害于社會有害於人類者皆為惡藝術；二是作為藝術表現的對象，凡是有害於社會與人類者皆為藝術中的惡。藝術中的惡，既指有害於社會與人類的客觀事物，又指有害於社會與人類的藝術家的意識及表演行為。我們這裡要分析的惡型藝術，主要指藝術中的惡。

一·惡與真、假、善、醜合成的新異藝術

1. 惡—真式藝術

這幅登山裝備公司廣告展示的是一雙登山者被凍壞的

手掌，十根手指的指端部份，有的組織發黑壞死，有的無法挽救已被截掉。

被凍爛的手指組織壞死後，因皮膚脫水乾枯粘在骨頭上，手指會發黑變細，與無傷的手指形成強烈反差，讓人感到這是黑色手掌戴了肉色手套。手指骨頭變成手掌，手掌變成了手上的手套。雖然這種錯覺在 那間即會消失，但因為是誰也沒有見到過手掌手套，它就會成為極端陌生引起人們強迫注意。

這種手掌手套形象的生成，客觀上展現著身體與服飾的互換技巧，以這種技巧構成的搶眼作品還有克利斯契安·裘德的《與模特兒的自畫像》。光著身子的男人的脖子處裝著拉鏈，下半截上身皮膚已經變成了透亮的塑膠上衣。

簡單生活公司登山裝備廣告：《不戴手套手指會凍爛30%》（局部）

寒冷對肉體的嚴重傷害是惡；攝影中高解晰地重現了人體凍傷壞死部分的色彩、質感及生理狀況，是真；手掌壞死部分的黑色，以及手背上皮膚的條條傷紋，都顯得骯髒紊亂，是醜；登山時手掌被凍傷凍殘，是人類挑戰惡劣自然環境頑強不屈的悲劇；當手指由於傷病變細變黑，無傷的部分因為厚大而成為視錯覺中的手套時，既是反常可笑的滑稽，又是恐懼可怕的怪誕。廣告的惡、真、醜、悲劇、滑稽、怪誕產生的快感體驗，引起讀者的

濃厚興趣。

　　2007 年四月，臺灣高雄動物園的一隻巨鱷，咬掉了為它治病的醫生的手臂，員警向它開了兩槍後，才得以將斷臂取出送醫院接肢。巨鱷扯斷手臂後只是咬在口中沒有做吞咽的動作，鱷魚的嘴巴、牙齒，人的斷臂、手掌，都在這張新聞照片中清晰無遺地重現出來。

　　咬斷手臂是對人的嚴重傷害，藝術展示其過程會產生強烈的恐怖效果。狄克斯的《戰壕》一畫中，被炸飛的手臂就掛在樹枝上；影片《拯救雷恩大兵》中，被炸飛的手臂掛在護欄鐵絲網上，都讓觀眾感到極其震撼。巨鱷咬人是惡，讓人害怕，咬斷手臂是極惡更是讓人恐怖、讓人震撼。這個對象展現著惡的形貌的極端化原則，因而成為極端罕有對象。

2. 惡—假式藝術

　　這是一則勸告人們不要亂砍濫伐樹木的公益廣告。一輛後 16 輪大卡車上裝滿了又粗又直的巨型木材，一細看，才發現這些樹幹原來是被砍斷

上圖：新聞圖片：《巨鱷咬掉醫生手臂》，2007
下圖：克利斯蒂安‧夏德（Christian Schad）：《與模
　　　特兒的自畫像》，1927

的大象腿，斷面上露著雪白的腿骨和鮮紅的肌肉。

　　大象一生的大半時間，都在樹林之間採食，粗圓直立的粗腿與粗圓豎立的樹木並立在大地上，物理距離最近。但樹木是植地靜止之物，沒有意識不知疼痛，經常被伐倒應用。大象是動物，有意識、知疼痛，腿從來都不會從身體上切割下來單獨運用。在人類意念中，兩者不可能互置對換，心理距離又最遠。所以它們一旦互換對接為象腿之木，自然就會引發巨大的陌生感與強烈的震驚感。樹木之幹與大象之腿物距最近、心距最遠兩物之對接，使這張廣告作品作成為極端罕有陌生新異變化。

　　大象靠樹木的綠色枝葉為食，濫伐森林斷絕大象食物的來源，實際上就是殺死大象，是破壞生態的惡。

Acres 公司的公益廣告：《非法砍伐殺死的不僅是樹木》

　　卡車上象腿的直徑略等於車輪而超過車旁人體高度的三分之二，按此比例計算，這些象腿粗約 1.1 米，長約 5 米至 6 米，如此粗長的象腿在現實中根本不存在，是一種形狀、顏色、質感實寫而體型大小虛構的假。

　　畫中的汽車、人體、馬路等，都以照相手法精確客觀地重現出來，是此作的真；這麼多象腿露出骨頭血肉，極其恐怖可怕，但直挺挺如大樹之幹，又很滑稽可笑，這是可怕可笑混雜的怪誕；大象靠樹葉為食，人類靠樹林保持水土調節氣候，綠樹是大象與人類共同的生存基礎。這幅廣告除了「濫伐樹木就是殺死大象」的懇切提示外，還有「濫伐樹木也會害死人類自己」的嚴厲警告，帶有鮮明的戒惡之意，是畫中善。廣告的惡、假、真、滑稽、怪誕、善，是讀者快感體驗的來源。

　　朴花英的《沒啥事》，是一幅誇張醬味濃烈的視頻廣告，由三幅連續的畫面組成。一個人想蘸一點醬放進口中嘗嘗，當手指從沾醬中拿起時，指尖反而被醬泥化掉了。

　　世界上雖然沒有能夠化掉手指的沾醬，但能化掉手指的液體卻大有物在，比如濃硫酸、濃鹽酸、金屬湯等都是，以濃酸毀人面容的惡性案件就時有報導。沾醬是人吃之物，而濃酸是蝕人之物，天下誰也不會想到將它們摻到一起，所以沾醬和濃酸不僅物距最遠、心距也最遠。當作品將沾醬的屬性與濃酸的屬性進行了互換，外表看起來是一盤沾醬，性質卻變成了濃酸時，醬和手指這些最熟悉對象的相遇，才會變成最驚駭的東西。

朴花英:《沒捨事》，2002

人的食品反過來吃起了人，是畫中惡；現實中有吃壞肚子的食物，但能溶化腸胃手指的食物卻不存在，這是作者誇張醬味刺激虛構的假；畫中的手指、盤子、醬都很淨潔秀雅是優美；重現得既客觀又準確是真；沒有人相信醬能化掉手指，但作者卻煞有介事地將它一板一眼展現在視頻中，既是好笑的滑稽，還是可笑可怕的怪誕。廣告的這些構成元素為觀賞者帶來豐富多樣的快感體驗。

王小波的小說也描寫過不少人類的惡-假行為，為投井自殺的人成立專門的打井隊伍就是一例。《紅拂夜奔》中寫道：

不管怎麼說，在大唐朝的長安城裡，想要死掉的人可以得到一流的服務。自殺用品商店甚至擁有一支打井隊伍，供那些決心投井而死，但又不想污染水源的人服務。但是在出動那支隊伍之前，店裡的自殺顧問總要勸你淹死在一個水晶槽子裡。那個槽子裡養了各種金魚熱帶魚，還有幾隻綠毛烏龜，在那裡你可以與家人揮手告別，一面就近欣賞美麗的水族，一面從容步入陰曹地府。[1]

熱愛生命是人與生俱有的本能，一般而言，自殺是人最無奈最痛苦的選擇，自殺者也是他人最應勸阻的對象。所以「好死不如賴活」的俗語可以成為全天下人的人生指

南，「美是生活」的學術命題能夠傳遍人間。為投井自殺
的人提供打井服務的描寫，是對這種常有狀況的絕對背
反，因而能成為極端陌生的新異變化對象。

為自殺創造條件是惡；生活中自殺的事時有發生，但
自古至今為自殺提供專門商業服務卻從來沒有過，是典型
的王小波黑色幽默式虛構；由於是對最熟悉生活俗事的絕
對背反，大多數人都能依據自己的生活
經驗衡量出它是反常可笑的滑稽與反常
可怕的怪誕。這段自殺描寫的惡、假、
滑稽、怪誕，是讀者快感體驗的源泉。

3. 惡—善式藝術

切斷的握手是海報的主體形象。
手掌被砍斷，手指不但沒有散落下來，
反而在繼續著握手的手指動作與掌上動
作，就像斷掉的腦袋還在說話還在微笑
一樣。

握手的截斷面上，沒有應有的斷
皮、斷肉、斷骨及血液湧流，而是出現
了與手掌的皮膚完全相似的光潔色彩和
整齊質感，極像用刀切開的蘿蔔、冬瓜
的剖面，用鋸子鋸開後磨光的泥塊、石
膏的截面。切斷的握手與鬆脆斷物截面
的對接，是畫家對現實中手掌截斷時常
見情形的絕對背反。

馬蒂斯（Holger Matthies）：《唐‧卡洛》

Mg Lizi 的攝影作品

切斷手掌是對人體嚴重摧殘的惡；握手為人類普遍的友好動作，是能激起積極情緒的善；握手用高清晰攝影再現出來，是形態客觀準確的真；手掌截斷時必定斷肉斷骨流血，而畫中的截面卻整潔乾淨光滑，顯然是藝術虛構的假；相握手掌的五指勻稱，表情柔和，在樸實中現出優美；正在相握的手被整齊切斷，讀者在恐懼之餘，又會感到驚異好笑，是此畫的怪誕。海報的這些構成元素,都是讀者快感體驗的原因。

4. 惡—醜式藝術

這是一張藝術家 Mg Lizi 的攝影作品。

在動物電視節目及動物園裡，或給猛獸餵食的新聞中，我們都能見到虎、獅、豹、狼捕食活羊、活雞、活鹿的場面。從活著的牛羊鹿身上撕皮撕肉吮血時，它們都用頭部壓住拼命掙扎的獵物，滿頭滿臉滿身是血。畫中這張臉的嘴上鼻子上沾滿鮮紅的血液，無需費力辨認，即可看出這個茹毛飲血的凶獸並非動物而是一個人。他長著人的相貌，卻具有食肉猛獸的血腥殘忍，像戈雅畫的剛剛撕食過自己親生兒子的惡魔索坦一樣，走向了野獸化、妖魔化的兇惡頂端。人面與獸性對接,使它產生了極惡極醜的新異變化。

畫中人眼睛圓瞪、眼球外冒，嘴和鼻子沾滿鮮血，面目極其兇狠恐怖，是畫中的惡；他五官挪位，滿臉橫肉，皮膚粗糙，多皺多毛，黝黑的面皮上沾滿白粉，再加上嘴與鼻子上鮮紅嚇人的血，是相貌的極醜；攝影將眼上長而彎的睫毛與口中發黃的牙齒都清晰地再現出來，是它的真。攝影的這些構成元素為讀者帶來了諸多的快感體驗。

行為藝術《尋找天使》也是惡-醜式新異藝術的典型例子。作者站在一扇豬肉前，對它凝神觀看片刻後，脫下汗衫捧在手上向觀眾索要零碎物品。之後他把身上的衣服全部脫光，用刀將豬肉割成片狀，把觀眾給的雜物如硬幣、紙幣、香煙、打火機等裹入其中，給自己做了一條肉褲，一個肉胸罩，和由兩小片豬肉蒙住眼睛的肉眼鏡。[2]

許多人不願看到殺豬宰雞的恐怖場面，即孟子所說的「君子遠庖房也」，即使是對已經加工完成的豬肉進行剖割雕刻，也會讓人感到血腥、恐懼、噁心。將宰殺後的動物屍體和人的身體混雜在一起，弄得滿身血污，會讓人感到骯髒齷齪。

西方行為藝術曾進行過雞內褲表演，穿著三角褲的裸身男子，將殺好的雞固著在自己的陰處。也曾出現過從殺好的牛肉屍體中爬進爬出的血人表演。用豬肉做成衣飾穿在身上，用沾滿豬血的雜物妝飾全

莎拉·盧卡斯（Sarah Lucas）：《雞內褲》，1997

身，將裸體、屍體、屠殺、血腥、恐怖、醜陋、骯髒集於一身，使《尋找天使》形貌的兇惡醜陋都達到極端化的頂點。

用混雜著日用雜物的紅白豬肉做成裸體人的褲子、胸罩、眼鏡，功能是惡，形態是醜。以實物和人體為媒介的行為藝術，帶進來的實物與人體的客觀性，是作品的真；穿戴豬肉褲子、胸罩、眼鏡的血腥裸體天使，是作者虛構的假；這個天使從相貌到性情都離開真正的神話天使過於遙遠，讓人覺得是弱智瞎胡鬧的滑稽。作品的這些構成元素，為讀者帶來特殊快感體驗。

二・惡與優美、崇高、悲劇、滑稽、怪誕合成的藝術

1. 惡─優美式藝術

在凱澤的《為什麼和平還未實現》中，一隻鴿子與一個人頭骷髏對接在一起。

人頭骷髏因為與斬首、死亡、腐爛、蛆蟲、惡臭聯繫在一起，會喚起人們普遍的恐怖驚駭，是極端醜惡形象。鴿子在基督教文化圈乃至全人類中，都象徵著和平安全與友好，它們形態雅致，性情溫柔，是極端善良優美的形象。當骷髏與鴿子對接為一體構成骷髏鴿子時，它的極端兇惡與極端善美的直接反襯組合，會引發受眾強烈的矛盾感、衝突感，使其震撼快感達到極端。同時，由於骷髏鴿子這一形象在現實中不存在，藝術中也沒有出現過，它又會成為一種極端陌生。骷髏與白鴿對接中體現的震撼功能、極端化原則與極端陌生化原則，是它吸引無意注意的原因。

人死後血肉腐朽消亡，頭部才會呈現白骨黑洞的骷髏形象。鴿子長著這種惡骨，無法飛翔無法活動，必然患惡疾而亡，是惡；與骷髏對接在一起的鴿子，全身雪白漂亮，羽翼潤澤可愛，嘴喙彎曲俊俏，為畫中優美；它的動作輕柔，溫

和的眼神中透出恐懼與忍耐，是善；鴿子是高解晰的相片，骷髏的形態質感也畫得十分逼真，是真；骷髏的眼睛與鼻子的深洞，嘴中殘留的牙齒，都對形式美規律形成背反，是典型的醜；鴿子長出人類才有的頭骨骷髏，是藝術虛構的假。這件繪畫構成元素惡、優美、善、真、醜、假引發的快感體驗，使讀者注意之後，又產生濃厚興趣與迷戀。

攝影作品《娜塔西亞‧金斯姬與巨蟒》中，大蛇從女郎的兩腿間穿過，在她的背後盤繞後，又將腦袋伸向她的頭部，吐出長長的舌頭舔她的臉。

凱澤：《為什麼和平還未實現》，1982

蛇的家族中不少是有毒的，它們的活動無聲無息，常常在人猝不及防時實施攻擊。再加上它們常常能吞咽比自己大許多倍的活物，因而成為人類普遍恐懼的惡毒、冷酷、貪婪的殺手。赤身裸體臥睡是女孩子最無防範能力的脆弱狀態，當裸女與巨蟒相擁纏臥在一處，最惡毒的與最善良的對象直接相遇時，觀賞者會有尖刀刺向胸膛的那種危急震驚感覺。

大蟒纏繞舔咬裸女，她會被摧殘毒害，是畫中恐怖的惡；這個女子是公眾明星，五官端莊，面容秀雅，身材修

艾威頓：《娜塔西亞‧金斯姬與巨蟒》，1981

長，體態豐潤，是極其標緻漂亮的優美；人的面容身材，蛇的體態花紋，都被清晰準確地展示出來，是作品的真；女子雖然赤身與惡獸擁臥，卻安祥自得如同溫柔鄉中情人相會，對隨時可能發生的傷害沒有任何防備，一如將獅子當親媽的初生之羔，既是天性的善，又是反常好笑的滑稽，還是恐怖好笑的怪誕。攝影作品的快感體驗，都來自它的這些構成因素。

2. 惡—崇高式藝術

這是 ARGUS 夜總會的攬客廣告。一個雙頭人正對著鏡子梳妝打扮自己，他的左手在為一個頭部刷牙，右手在為一個腦袋剃鬚。

雙頭人是同卵雙生的連體怪胎，不僅出現的概率極低，而且絕大多數出生後不久即會夭折，因此現實中的雙頭人是舉世罕有的怪異現象，對於醫療業之外的普通人來

說，是極限陌生的形象。

雙頭人作為人怪，與雙頭動物一樣，在中外古今的各種故事中層出不窮，讀者早已見怪不怪了。不過它只是侷限在想像的藝術中，如果一個極端逼真的雙頭人出現在視覺藝術中，觀眾產生了面臨現實的真實感時，還是會感到怪異驚駭。這幅畫中的雙頭人是高解晰的視覺圖像，所有合成要件都來自於攝影，雙臂接合處雖然是虛構，但也被畫家描繪得幾可亂真。觀賞者看到它時，完全會產生雙頭人在場的現實感而感到震驚，好萊塢大片中鬼怪形象的巨大衝擊力，就來源於這種視覺細節的高度逼真。將妖魔鬼

ARGUS 夜總會廣告：《只有變為幾個人才能享受這麼多》

怪視覺形貌極端逼真化，使本作成為極端罕有陌生新異對象。

　　兩個人身相互借用長在一起，是大自然捉弄人類的惡；人類生命的生理特徵，是一腦、一身、一心、一肺、一肝、一雙手、一雙腳，連體人卻是兩人共用某一器官。兩頭兩手兩腳的兩個人，只能統一行動，是對自由生命的巨大損害。參加過雙人或多人捆綁賽跑遊戲的人，就能體會到連體的艱難痛苦。畫中的雙頭人在只有兩手一身的極端情況下不僅活了下來，而且體魄健壯性格開朗，更顯現出其自由生命力的頑強與偉大，是畫中的崇高。

《千手觀音》，張繼綱編導，邰麗華領舞，2005

　　這個雙頭人是以人體寫真照片合成的，作為合成材料的動作表情都取自現實，是畫中的真；雙頭人長成大小夥子，還發育得如此精壯，這在現實中根本不可能出現，是藝術虛構的假；一身兩頭的人活動時兩手各事其主，與現實中的兩手合奉一主正好相反，讓人感到好笑可怕，是畫中的滑稽與怪誕。廣告的惡、崇高、真、假、滑稽、怪誕帶來豐沛的快感體驗。

　　妖魔鬼怪等視覺形象的極端逼真化，是藝術作品吸引讀者無意注意的重要原因，可以作為佐證說明這種原理的，還有邰麗華等人演出的舞蹈《千手觀音》。

　　我們在小說中，在寺院的雕塑中、壁畫上見慣了千手千眼觀音之類的藝術，但對現實世界卻不會有親見其真的期盼。舞臺上 20 多名演員縱隊朝向會場舞動手臂，當劇場中軸線上與其正面相對的觀眾只能看到舞臺上的一個人和十幾雙手臂的那瞬間，會產生一人舞動十幾雙手的幻覺，如同親見千手觀音現世，片刻的現實震撼加上長久的藝術感染，會使觀眾產生巨大的審美迷戀與陶醉。

　　現實生活中也會有惡-崇高式事件發生。2004 年，在福建打工的一位三十歲孕婦在住處為自己接生時出現了難產，她以事由支開丈夫，用菜刀在自己的肚皮上割開一個十字大口取出一個孩子，而另一個還在腹中拿不出來，丈夫回來後趕緊呼叫「120」，經過全力搶救治療，這位產婦保住了性命，她自己取出的嬰兒情況良好，另一個娩出前已經死亡。[3]

　　不講科學、不講衛生自己切開肚皮接生是惡；不懼疼痛、不懼死亡為產出嬰兒傳承人脈而自剖又是崇高。這件現實的惡-崇高式事件，比所有的此類藝術都要震撼。

3. 惡—悲劇式藝術

　　照片上的小男孩是美國華盛頓州人，名叫塞斯‧庫克，他患有一種兒童早衰症，雖然他只有十二歲，但頭髮已經掉光，相貌像個八十歲的老翁。

　　據統計，全世界的六十多億人中，患早衰症的只有 42 人，概率是 0.7 億分之一，因此這種兒童在現實生活中是一種極限罕有的對象，當他們被拍成照片公諸於眾時，必然會成為新異對象。這個早衰的兒童在構成中體現了一種兒童身材與老翁相貌的對接原則。

　　這個孩子的血管正在硬化，飽受關節炎的折磨，是傷害生命的惡；老翁與孩子兩種相貌的結合，既是反常好笑的滑稽，又是可怕好笑的怪誕；早衰症找不到治療的辦法，儘管孩子同疾病進行了頑強鬥爭，但病害並沒有被驅散。他發育不完全，只有一公尺高，25 磅重，能夠活到青年是他的最大夢想，這是真，也是

新聞圖片：《世界上最老的小男孩》

悲劇；這個花季少年頭皮上裸露著青色的血管，嘴角上凸現出線繩般的皺紋，相貌現出令人痛心疾首的醜。照片的滑稽、怪誕、惡、真、悲劇、醜，為讀者帶來沉重的快感體驗。

　　文學的惡-悲劇式優秀藝術中，最讓人不能忘懷的，是《百年孤獨》中對小妓女的描寫：

　　她還是一個十幾歲的孩子，那天晚上她已經接待了 63 個嫖客。中間一個男人幫她擰床單，床單已經濕透了，液體正順著床單下的枕頭向下淌。小妓女瘦得皮包骨，背脊上的皮膚都磨破了。她睡覺時沒熄燈失火燒掉了家裡的房子，她的祖母讓她賣淫賺錢來賠。她每天晚上接待 70 個嫖客，還要再幹十年才能還完這筆賬。[4]

　　老祖母逼小孫女賣娼賺錢，是害人害社會的惡；儘管小女孩不願意，但她的反抗失敗了，她瘦得皮包骨，成為嚴重悲劇；小妓女每天接待數十個男人，顯然是將女人與房舍或是車輛作了互換，如同一家旅館每天接待住宿客人 70 位，一輛公車每次載客 70 人，這是典型的怪誕和虛構的假。妓女與旅館、公車的人-物互換技巧，是這個描寫成為罕有對象引發注意、興趣與迷戀的原因。

　　這樣的文學例子還有幹寶的《搜神記》中對冤婦死後血沿竹竿向上倒流的細節描寫。漢朝東海寡婦周青，為侍奉婆母矢志不嫁，婆母憐其孤單煎熬，遂自縊而死。其小姑誣告嫂子殺害其母，問官不察，竟判處死。臨刑之際，

孝婦指身邊竹竿語人曰：倘我無罪，血當沿竹竿往上倒流。其言果應，而東海地方乃大旱三年，後任官員查聞就裡，有於公者代為申冤，天方降雨。

4. 惡—滑稽式藝術

一則提倡戴自行車頭盔的廣告中，騎自行車的青年男子摔倒在馬路上，腦殼撞得粉碎，腦漿流得滿地都是。仔細察看時，發現流到馬路上的腦漿有透明、金黃，與雞蛋的蛋白、蛋黃一模一樣，很明顯，這是將人的腦袋比喻為雞蛋，以突出其易受傷害的脆弱性質。

雞蛋的外殼又薄又脆，人的腦殼則厚實堅固得多，腦殼摔破腦漿迸流的情況人們極少看見。生活中人們只會琢磨著怎樣用雞蛋製作可口佳餚，誰也不會想到雞蛋會長到人的腦袋上，因而畫中的碎蛋腦殼形象，是物距最近，心距最遠的兩物對接，由於現實與藝術中都沒有出現過，就成為極端陌生對象。

摔倒的青年雙目緊閉肢體僵硬生命垂危，是惡；雞蛋是人極為熟悉的日常食品，這種禽蛋式的脆腦袋讓人覺得反常可笑，是畫中滑稽；畫中人的身、臉、衣服，以及流到馬路上的蛋白、蛋黃與倒在一旁的自行車，均為高解晰的攝影圖

倡導騎自行車戴安全帽的廣告：《運送易碎物品要小心》

卡伯利·特里勃公司的糖果廣告：《讓您口中充滿薄荷的清香》

像，是真；人長著禽蛋一樣的腦袋，只能是藝術虛構的假；人的頭部撞碎腦漿塗地，腦殼為蛋殼腦漿是蛋液，又是讓人恐怖害怕幽默好笑的怪誕。廣告的這些構成元素，為讀者帶來豐富的快感體驗。

卡伯利·特里勃公司的糖果廣告中，出現了一個表情乖張的年輕女性，張著大嘴呲著滿口牙齒，由於用力過猛雙眼瞪圓、兩耳貼腮。她的牙齒又圓、又長、又黃，均勻整齊的頂端光潔發白，與香煙過濾嘴一模一樣。

人抽煙時總是將過濾嘴含在唇間或者咬在牙上，過濾嘴與牙齒物距最近。但牙歸牙，煙歸煙，煙吸多了牙會變黑，卻沒人想到牙會變成過濾嘴。因此，在人類意念中兩物又是最遠的。現在將牙齒與香煙過濾嘴物距最近心距最遠兩物進行互換，讓人長著過濾嘴牙齒，由於極端陌生必然引起驚異與震撼。

這個女人的牙齒已經出現發黃轉圓的嚴重病變，是畫中惡；牙齒長成香煙過濾嘴，這是絕無現實可能的藝術虛構之假；是反常好笑的滑稽；是可怕與好笑混雜的怪誕。女人相貌端正，皮膚細膩，過濾嘴牙齒均勻光滑整齊，是畫中的真與優美。廣告的惡、假、滑稽、怪誕、優美、真為受眾帶來快感體驗。

當代惡搞藝術中，這種惡-滑稽藝術更是層出不窮。其中美國羅森紹爾的噴畫彩漆鐵皮雕塑，融合著表現主義的動感線條和具象主義的逼真造型。在一次行為藝術表演

兩幅國外的戒菸廣告：《No To accat》

中，他在紐約好幾個地方放置了自己雕塑的鐵皮《遙控炸彈》作品。

　　這些幾可亂真的「恐怖襲擊武器」引起大批員警出動和全面戒嚴，但最終發現是假的，被罰十美元了事。他以恐怖襲擊開玩笑進行藝術惡搞，使自己出足了一個星期的風頭，並從此名聲大噪。以炸彈驚擾市民、欺騙警力是惡；以藝術品冒充武器戲耍公眾、製造威脅是滑稽、怪誕。作品之惡與真的恐怖迷惑功能達到極端化，是羅森紹爾吸引公眾無意注意的原因。

5. 惡—怪誕式藝術

　　這是一組規勸人們戒煙的公益廣告。左圖裡年輕女人

的嘴巴塗著亮麗的橙色口紅，嘴唇上被香煙燒出了一個黑洞。右圖中青年男人正在抽煙，他的腳腕像香煙一樣在燃燒。

抽煙可能燒壞衣服，燒掉房子，燒掉樹林，但人的肉體卻不像衣物、木材、草葉那樣容易著火，香煙釋放的熱量無法將它們加熱到燃點，儘管全球煙民多達數億，卻沒有一個被香煙燒掉嘴唇及手腳的。誰也不會將香煙燃燒與嘴唇、腿的燃燒聯繫在一起，人體與香煙雖然物距最近但心距卻最遠。作品明顯是將嘴唇、人腳與香煙實行了互換，體現著物距最近、心距最遠兩物互換的原則。

人的鮮活身體被燒損，是惡；女人唇上的黑洞粗細如同香煙，是抽煙時燒掉的。男人的小腿如香煙一樣在燃燒，也是抽煙過多所致，這些醜陋之態既會因為與人的常有生活經驗的背反而滑稽，又會因可笑中混雜著可怕而怪誕。這兩個人的皮膚、體態，甚至嘴唇後面的牙齒都在攝影中清晰再現出來，是畫中的真；燒出來的唇上圓洞和燒掉的腳是畫家虛構的假；年輕女人的口唇、牙齒、皮膚均異常鮮豔嬌嫩潔淨，是優美；年輕男人身材勻稱，體格結實強健，豪氣中有一些陽剛的崇高。

廣告中的這些構成元素為觀賞者帶來大量的快感體驗。

《三國演義》寫曹操奸詐陰險時，曾舉過他夢中殺人的例子：

> 操恐人暗中謀害己身，常分付左右：「吾夢中好殺人；凡吾睡著，汝等切勿近前。」一日，晝寢帳中，落被於地，一近侍慌取覆蓋。操躍起拔劍斬之，複上床睡；半晌而起，佯驚問：「何人殺吾近侍？」眾以實對。操痛哭，命厚葬之。人皆以為操果夢中殺人；惟修（楊修）知其意，臨葬時指而歎曰：「丞相非在夢中，君乃在夢中耳！」[5]

即使睡覺之時也能夠斬殺近身謀害之人，曹操為了威懾暗殺而表演了這一出夢中殺人的戲。從他睡著到拔劍躍起、驚問等等全是假裝表演，只有一個

步驟沒有假裝而是真做，那就是殺人。這也算是中國歷史上最驚人的行為藝術之一。戲劇演出中那些假裝失手將「敵手」真的打傷、打死，兩性對手戲中男演員吃女演員豆腐等等陰毒惡劣之招，都像是從「曹大師」那裡學來的。假裝的表演中夾雜著真做，使這個情節成為極端罕有對象。

曹操拔劍殺死自己的近侍為惡；他假裝夢中殺人裝得如此逼真，讓人覺得好笑是滑稽；當殺人引起的可怕與這滑稽的好笑混雜在一起時，讀者還會感到此事的怪誕；曹操從拔劍殺人到重睡、驚問等等都在冒充真實，是故事中的假。這段描寫帶來了豐富的快感體驗。

現實生活中也有這種惡－怪誕式新異事件發生。2005 年九月，美國洛杉磯市一個三十二歲的婦女與丈夫吵架之後精神病復發，看到自己兩個月大的兒子在號啕大哭，一怒之下就把孩子扔進洗衣機並啟動了開關，之後又在房間裡倒上汽油點了火。待消防隊將火撲滅來救洗衣機中的嬰兒時，孩子已經死亡。他的頭部多處受傷，身體像衣物一樣被扭成一團。將嬰兒扔進洗衣機，是殘暴的惡；人被當成衣服來洗並被扭卷而死，既是反常好笑的滑稽，又是可笑可怕的怪誕。將活人與洗衣機中衣服進行互換，是這個事件產生震撼吸引的原因。

注釋：

1 王小波：《青銅時代》，花城出版社 1999 年版，第 298 頁。

2 陳履生：《以藝術的名義》，人民美術出版社 2002 年版，第 305 頁。

3 見《江南都市報》，2004 年 4 月 28 日。

4 馬爾克斯：《百年孤獨》，上海譯文出版社 1984 年版，第 46-47 頁。

5 羅貫中：《三國演義》，人民文學出版社 1973 年版，第 627 頁。

第十一章

▶▶ 美型藝術吸引力（上）

　　人類眼中的美共有優美、崇高、悲劇、滑稽、怪誕這
五類形態。

　　優美、崇高、悲劇展示的是現實中大量存在的、人們
熟悉的常規事物，屬於正常的審美形態。滑稽、怪誕表現
的是生活中極少發生或根本不存在的罕有陌生的非常規事
物，屬於反常態的審美形態。這一章，主要分析正常態審
美形態的優美、崇高、悲劇，與真、假、善、惡、美、醜
搭配構成的優秀藝術的吸引力。

一·優美與真、假、善、惡、醜合成的藝術

1. 優美-真式藝術

　　印象派大師雷諾瓦的《陽光下的人體》，畫的是豔陽
之下裸體女孩子在水中洗澡的情景。

　　印象派之前的傳統油畫，其色彩是對已感知到的色彩
進行概括綜合處理後的概念，而不是直接感知到的色彩。

比如人的皮膚在概念中是膚色，因此，無論室內還是室外，草地上還是河水中，傳統繪畫都會將它畫成膚色。其實，在這些不同的環境中，皮膚的顏色在視覺中也應該是有變化的，印象派將這些變化的感覺事實畫了出來，就比傳統繪畫的觀念更真實。這幅畫所描繪的，就是在陽光下的水中，人體皮膚染上水的藍色反光這一感覺事實。這種事實本來是普遍存在的自然現象，但被人意識到並在繪畫中反映出來，這在繪畫史上還是第一次。因此，這就成為極端罕有陌生而吸引了無意注意。

這個裸體女孩從相貌，到身體、表情，都是異常亮麗、青春的優美；女孩子的皮膚為淺黃色，但在均勻濕潤的皮膚上卻出現了一塊塊淡藍的色斑。藍色為黃色的互補色，因而這些色斑在黃色的皮膚上，就像皮膚病的骯髒斑塊，成為惹眼的醜；河水是藍色的，陽光照射到水面上，將河水的藍色反射到人的身上時，會出現搖曳的藍色光影，就像穿深色西裝白色襯衣、打紅色領帶時，光線將襯衣與領帶的顏色反射到人的臉上，使其更白淨更紅潤一樣，這是畫中的真。畫中的優美、醜、真等帶來的快感體驗，使觀賞者產生深度的興趣與迷戀。

家庭攝影《小石頭》也是這種優美-真式藝術。

幼兒嬌小、水靈、嫩弱，面相端莊、清雅、秀麗，是讓人喜愛的優美。他在父母面前無拘無束，一洗兒童在生人照相機前常有的拘謹木訥，其天真無邪、得意自豪、調皮率性之態，是真；他穿戴著一兩百年前的滿式服飾，對歷史物品的呈現客觀而滑稽。這幅人物寫真攝影以優美極端與真實極端吸引觀賞者。

文學中描繪的對外部美好世界規律的特殊感受與理解，也會成為極端優美的真實對象吸引無意注意。唐代大詩人韓愈的《初春小雨》的前兩句是：「天街小雨潤如酥，草色遙看近卻無。」開春後下了一點小雨，一眼望去白花花的荒地上透出一層綠色。走近看時，成片的綠色沒有了，只有草根上冒出的一根根又短又細的新芽。

雷諾瓦：《陽光下的裸體》，1875-76

由於視覺的同化作用，從遠處望過去，草根上生出的綠芽會失去個性而連成綠色的一片，所謂遠山無疊、遠水無波就都是這種知覺泛化的結果。對這一自然規律的這種真實感受許多人都有，卻是韓愈第一個在語言藝術中反映了它，因而成為極端罕有的真，在詩詞中成為千古絕唱。

2. 優美-假式藝術

畫面上的蜻蜓全身都是植物鮮亮豐潤的綠色，雙翅修長而身若串珠。義大利人做蔬菜廣告的確別出心裁，這是其中的一幅，使讀者真正感受到了什麼是生活之美，什麼是化腐朽為神奇。

這是一種實物鑲嵌雕塑，蜻蜓是鑲嵌的圖形，豆莢豆粒是鑲嵌的材料。從模樣看這是兩隻美麗的蜻蜓，從質地看是美麗的豆莢豆粒。蜻蜓雙翅透明飄逸，色澤碧綠紅豔，意態秀逸灑脫。豌豆色澤嫩綠，質地厚潤，形態飽滿。它們都是秀美對象，有很高的審美性，因而這一實物鑲嵌形象，就有了美上加美的效果是形象優美的極端化。

蜻蜓形態精巧雅致，是讓人特別喜愛的優美；它雖然大形真實，但細節上差距卻很大：雙翅是剝去了豆子的豆莢皮，身體是八九個豌豆的串連，是攝影家擺出來的蜻蜓。畫中用來虛擬蜻蜓雙翅和身體的豆莢豆粒，

劉淘英：《小石頭》，2008

Libellule o piselli?

ESSELUNGA
S
Da noi la qualità è qualcosa di speciale

義大利 ESSELUNGA 公司蔬菜瓜果廣告：《是蜻蜓還是豌豆？》

是現實的真；而虛擬出來的蜻蜓的雙翅和身體，則是藝術的假；用豆莢豆粒擺蜻蜓讓人感到反常幽默，是畫中滑稽。廣告的優美、善、假、真、滑稽引發了諸多快感體驗。

這種實物鑲嵌藝術，如果讀者能輕易地識別出實物是什麼，如「豌豆蜻蜓」中用的是豌豆，「燃燒的美」中用的是辣椒，那麼它在美學原理上就很像藝術比喻。比喻由本體與喻體構成，當主體與喻體都出現時，如果是優美比喻，審美中就會出現美上加美的二重美形象。如李商隱的詩：「相見時難別亦難，東風無力百花殘。春蠶到死絲方盡，蠟炬成灰淚始乾。」戀愛男女在春晚花謝之際依依不捨，這是一重戀愛迷情的優美；詩中用春蠶吐絲、蠟炬燃淚的形象來比喻他們的癡情，又造成一重淒婉哀怨的優美。由於主體與喻體的這兩種優美都極其鮮明，因而就會引起欣賞意象的美上加美，將戀愛的優美推向頂端。與豌豆蜻蜓一樣，它也體現著這種美上加美的優美形貌極端化原則。

3. 優美-善式藝術

這幅新聞圖片展現的是印度工人搬運鮮花的情景。畫面中的花形似菊花，花朵很小很圓，幾十株連花帶枝打成捆，整整齊齊地綁在一起準備外運。當花工小心翼翼地伸

The source of Charm

新聞圖片：印度工人在搬運鮮花

　　手搬動它們時，就出現了這迷人的一幕。

　　鮮花不僅美麗芬芳，而且還有著豐富多樣的象徵意義。由於一個社會事物出現時，環繞它的一切都會與它的相呼應。因而對鮮花，有人佩飾它，有人欣賞它，有人培植它。視覺藝術中以鮮花與人的關係為題材的作品很多，畫面大都有完整的人臉與花朵同在，臉之外的其他身體部位與花共美的構圖則很少見到，而只讓勞動的手與鮮花出鏡則更是極端罕有。成百上千的亮麗花朵與一隻棕黑手掌形成強烈的對比，造成了極端陌生炫目之勢。

　　在這個局部特寫鏡頭中，乳白色的花朵擠滿了整個畫面，它們大小、形狀、色彩都一樣，疊積為乳白透藍泛

黃的一片，構成讓人心曠神怡、淡雅秀麗的花叢，這是優美；勞動者靈便精悍的遒勁力道，又使花朵上搬運工人這隻黝黑的手，上升為令人尊敬的崇高；花朵佈置環境悅人悅己，勞動者勤勞利人利己，這是畫面中讓觀眾開心的善；在明朗的自然光照耀下，花的形狀、色彩、質感，以及棕色人種手掌的瘦弱與筋骨的堅韌，都異常清晰地再現出來，是攝影的真。作品的這些構成元素，為讀者帶來大量的快感享受。

4. 優美-惡式藝術

這是一幅攝影作品，裸身女人所戴的手套上有八根指頭都套著七、八公分長的鋼爪，鋒銳無比。作品對年輕女性鮮嫩白淨的裸體的展示會引發性生理快感，但在這種裸女形象在大眾傳媒藝術中隨處可見的今天，它能夠搶眼必定另有原因。

保羅‧奧特布里奇（Paul Outerbridge）：《戴特殊手套的女人》（Woman with claws），1937

女郎手套上的鋼爪牢牢地固定在手指上，它的頂端狹長而鋒利，有著刺割肉體的刀刃中最銳利的形狀。人體遭遇刀劍刺傷時，衣裝是阻擋的防衛，赤裸最容易被刺破。畫中的鋼爪抓在裸體上卻又不用力狠刺，是最容易刺進皮肉的利刃與最容易被刺破的裸體的靜態相遇，會使人產生身體隨時被刺傷的恐懼、擔憂與

焦慮。最強暴的害與最嬌嫩的善直接相遇卻引而不發，使對象恐怖焦慮的震撼功能達到極端。

　　裸女身材修長優雅、皮膚白淨嬌豔，是優美；她用鋼爪抓著自己的乳房和腹部，稍一用力，就會刺進皮肉，是惡；這件實物攝影客觀細緻地展示了年輕女性胸部的形貌、色彩、質感，以及手套鋼爪的質料、款式、結構等，是作品的真；藝術家對女子下體部位遮蓋得像肉體一樣，是畫中的假；女人一絲不掛，但她的皮膚狀態證明她所處的環境並不寒冷，她戴手套不是為了禦寒；她沒有與人搏鬥，戴手套也不是為了禦敵；雖然爪尖壓在皮膚上卻又小心翼翼，她戴手套更不是為了自殘。當人們意識到她戴這種手套只是在裝模作樣地進行表演時，又會感到好笑滑稽。攝影的優美、惡、真、假、滑稽帶來豐富的快感體驗。

5. 優美-醜式藝術

　　廣告中，身著比基尼的美女全身塗滿了泥漿。在這些黃褐色的泥漿上，工工整整地出現了一組字母「Wash me」，這是一句網站廣告訴求語。

　　比基尼女郎一般都以體型的優雅、皮膚的豔麗、姿態的性感吸引人，塗上這種從顏色和質感都很骯髒的泥漿，雖然她的皮膚變得醜陋，但她體型的優雅及姿態的性感依然存在。這樣，在人們的欣賞時，她就會成為體態優雅性感而皮膚醜陋骯髒的矛盾對立人體。女性人體美麗動人元素與醜陋噁心元素的反差達到形貌的極端化，使作品成為極端陌生對象。

　　這個模特兒修長、均勻、玲瓏的身體形態被一覽無餘地展示出來，這是她的優美；如同在池塘裡進行過跑爬比賽，她全身泥漿，三角褲和乳罩吸飽了污水、黑泥更是骯髒，是醜；比基尼美女為了引人注意全身塗滿爛泥，是荒唐可笑的滑稽；她這樣自汙自醜並非自發表演，而是為了商業宣傳，是畫中的真。這些構成元素是廣告產生快感體驗的原因。

Tech Web.com.cn 廣告畫：《洗滌我》

二·優美與崇高、悲劇、滑稽、怪誕合成的藝術

1. 優美-崇高式藝術

一個赤裸的青年女人被綁在十字架上，她的身後燒起了熊熊大火。

在西方宗教畫中，耶穌受難是最重要的表現題材，其經典造型，是一個男人兩臂斜舉，手掌被釘在橫木上，腦袋下垂，全身赤裸，只是腰間紮著一條遮羞布。委拉斯蓋茲的《十字架上的基督》就是代表。因此，十字架與兩臂斜舉的赤裸人體形象，就成為耶穌受難的代表符號，無論它在何處出現，人們都會以虔敬感恩的心情去景仰祂。法國歷史上的少女貞德，在抗擊英國入侵時戰敗被俘，遭受極刑，被大火活活燒死。這樣，火焰中的少女形象又成為崇高與英雄的象徵，只要這種符號出現，人們也會滿懷崇敬地對它行注目禮。

熊熊大火中雙手被綁在十字架上的美女，既逼真地模仿了耶穌受難的意象，又傳神地重現了聖女貞德犧牲的情景，在故意招惹誤讀的過程中，既會讓人對它熱切的凝望，又會讓人對它行注目之禮。將十字架上的基督和烈焰中的貞德這兩個著名的象徵符號模仿對接，是這個作品成為極端陌生吸引無意注意的原因。

少女雙臂被扯起，身體下沉伸展，充分展現出她體態的豐滿修長，四肢的均衡健美，肉體的豔麗性感，是優美；她像救世主耶穌被釘在十字架上，像聖女貞德被烈焰

左圖：安妮‧萊波維茨：《十字架上的歌星 D. 格拉斯》，1989

右圖：委拉斯蓋茲：《十字架上的基督》，約 1632

包圍，是畫中的崇高；仔細觀察，裸女的手腕並沒有被釘在木架上，她只要掙扎幾下，手就能從繩套中掙脫出來，她的右腿繃直，踩在柱子的突出物上支撐身體的重量，她的長髮披散在身前身後，下身蓋著很薄的遮羞布。頭髮與布沒有燃燒，證明大火離她很遠並非用刑之火，是畫中的真；她只是在對耶穌和貞德的蒙難進行模仿，是搞笑的滑稽和表演的假；她陰部的遮羞布多皺而骯髒，是醜。作品的優美、崇高、滑稽、真、假、醜引發的快感體驗，使觀

賞者注意之後又產生了濃厚興趣與迷戀。

2. 優美-悲劇式藝術

　　廣告中的女孩大約有六、七歲，仔細觀察她頭上的傷口，發現皮膚的裂開處凸凹中具有明顯的薄金屬板的形貌。傷口內填充的物料，質地勻細表面光滑，與油漆工匠填補物面破損時用的材料完全一樣。如果遮住孩子的臉，單看傷口，它就是汽車外殼的薄鋼板被撞陷的那種破損。車禍中人的腦袋上被撞出了汽車外殼傷口，現實和藝術中都不曾出現過，將人體與汽車撞傷對接，是一種驚駭的極限陌生。

　　小女孩面若皓月，五官端莊，金髮閃亮，胖嘟嘟的非常美麗可愛，是優美；她的額頭左側出現了蘋果般大小的坑，臉上還有許多擦傷的痕跡，明顯是家長開車出了車禍撞出來的，是恐怖驚駭的惡；這個孩子兩眼飽含著委屈哀怨的淚水，儘管她正在和這一災難進行頑強抗爭，但等待她的，輕則成為植物人，重則顱內出血生命停止，是讓人悲傷憤恨的悲劇；對於這種嚴重創傷，醫生卻用填充破洞的建築材料來進行治療，從方式上看是搞笑滑稽；從性質上看又是可笑可怕的怪誕；作品對受傷女孩的五官、面容、頭髮、衣服的呈現方式都很客觀，是真；她頭上的薄鋼板傷口在現實中絕不可能出現，是作者天才

廣告：《時速 60 公里比時速 50 公里剎車距離多 8 公尺》

虛構的絕妙之假。廣告的優美、滑稽、怪誕、真、假造成了大量的快感體驗。

3. 優美-滑稽式藝術

這是一幅賣鞋子的廣告。充當雙腳的雙手，十指修長、嬌嫩、靈巧，手掌精緻、勻稱、豐潤。

人類直立行走的前提是手腳有分工，腳支撐全身運動，手則負責拿物做事。這是人類千萬年來最正常的活動方式，一旦反過來讓腳替手拿物做事，讓手穿上鞋替腳來走路，那就是對最熟悉對象的絕對背反，成為極端罕有陌生對象吸引人。電視中播出的無手人能用腳拿東西、寫字、做飯、繡花，當他們躺在地上高抬雙腳在灶臺上拿刀切菜，在書桌上握筆寫字時，我們之所以感到震撼就是這個原因。

畫中玉手模特兒美麗漂亮的手上，套著顏色鮮豔飽滿、造型簡潔優雅的紅色高跟鞋，是優美；儘管確實是手掌，由於做出了腳的穿鞋踩地動作，又穿著畫家描繪出來的逼真的高跟鞋，就使得手掌上模仿的踩地動作更加傳神幽默，這是畫中的滑稽；照片真實地重現了手掌手指的形態、質感、功能，是畫中的真；紅色鞋子是特別製造出來的，現實中不可能有這種鞋子，是畫家虛構的假。廣告的優美、滑稽、真、假引發了諸多的快感體驗。

4. 優美-怪誕式藝術

這幅拉鏈廣告裡有一隻大眼睛，眼睛上長著金黃色的拉鏈，鏈齒長在上下眼皮上，閉合扣與拉柄則懸掛在眼角上。畫中人的眼神只有喜悅，並沒有流露出痛苦與恐懼。

將拉鏈與人體縫合在一起的藝術構成，曾出現在上個世紀五〇年代諷刺二次世界大戰的黑色幽默小說《第 22 條軍規》中。美軍醫院裡開刀時經常將紗布、剪刀等物品遺忘在病人的傷口裡，要取出來還要先割開再縫上，十分麻煩，以後乾脆在刀口上縫上拉鏈，可以隨時打開拿出留在裡面的東西。從此

NINE WEST

上圖：NINE WEST 廣告：以手為鞋篇

下圖：Werner Kroeber-Riel著，德國 Verlag Franz Vahlen 出版社出版的《視覺傳達問題研究》，1996 年版封面

以後，在視覺藝術中也常出現在腦袋上縫拉鏈的形象，例如科普展的宣傳廣告《揭示人體》就是其中之一，但在眼皮上縫拉鏈這還是第一次。

人類製造出來的許多東西，都是被當做工具來為自己服務，它們雖然與人的生理距離很近，但是誰也不會想到它會長到人的身上來，因此心理上又很遙遠。如果讓它們與人體長在一起，就會成為極端反常的陌生對象而引發震撼。拉鏈長到眼皮上就體現著這一物距最近、心距最遠的兩物對接原則。

畫裡的這隻眼睛，眼形如魚，眼白如玉，眼球似鏡，顯得非常明淨、爽朗、雅麗，是畫中的優美；拉鏈用金屬或化學物質製成，打開或封合非常方便，但它長在人體上作為眼睛的開合工具，卻十分反常好笑是滑稽；對肉體造成嚴重傷害是惡；受害者無知無覺沒有反抗，是恐怖可笑的怪誕；畫中的眼瞼、睫毛、眉毛、皮膚和皺紋都畫得十分確切，拉鏈的形狀色彩質感也畫得非常寫實，是畫中真；拉鏈長在眼皮上現實中不可能存在，是藝術家神奇虛構的假。畫作的這些構成元素，為讀者帶來快感體驗。

Exploratorium《揭示人體》展的宣傳廣告

三·崇高與真、假、善、惡、醜合成的藝術

1. 崇高-真式藝術

日常生活中也能見到身體特別肥胖的人，全身像一堆棉花鬆鬆垮垮，他們的粗大是由脂肪堆積造成的，是臃腫的病態。健美運動員的身材粗大卻是由軀體肌肉隆起所造成的，因而有身體粗而頭小腳小手小的特點。不過如照片這樣，肌肉鼓脹得這麼高大卻是從來沒有看過的。這是一個肌肉激增症候群的患者，從小他的肌肉便狂速增長，二歲能舉八十公斤，是常人的十倍。此病又叫返祖症，患此病的人退化得像猿人，猩猩一樣能長到二百公斤，一拳能打死一頭大象，是拳王阿里拳力的十倍。由於他身體的粗壯形貌達到了人類的極端狀態，即使是親眼看到這個人，也都不敢相信其真實性。因而，他就成為人世間的罕有對象。

這位男子全身塗了棕櫚油而呈現出古銅色，肌肉隆起的程度猶如一座山，壯碩高大結實得讓人驚駭敬畏，是畫中崇高；白種人健美運動員身上的大塊肌肉隆起時到底能鼓起多高、多大，這件攝影作品客觀準確地記錄了下來，使無數觀眾的好奇心得到滿足，為畫中真；他的血管粗暴，像一條條蟲子趴在身上，全身肌肉大塊隆起，與均衡、勻稱、和諧的人體優美正好相反，形式上是一種醜；他全身只有軀體隆起了肉團，而腦袋、手、腳卻無肌可

隆，與笨拙粗大的軀體相比，顯得小硬而頑劣，有一種好笑可怕的怪異之態，是畫中的滑稽加怪誕。這件作品構成元素崇高、真、醜、滑稽、怪誕帶來的豐富多樣的快感體驗，使觀賞者產生濃厚興趣。

三國故事中知名度最高的草船借箭也是這種崇高-真式優秀藝術。赤壁之戰中，諸葛亮在二十隻小船上插滿稻草人，乘著拂曉前的茫茫大霧靠近曹操水軍大營鼓噪喊，曹操看不清虛實，以為敵軍攻營，就下令放箭迎戰，結果箭都插入稻草束裡。等曹操明白過來時，二十隻小船已經載滿箭支返航。[1] 諸葛亮的神機妙算讓人敬畏，是故事中的崇高。大霧中看不清船隻多少，絕不能讓敵船靠近，只能放箭拒敵。諸葛亮的佈置合乎戰術規則和心理規律，因而能獲得成功，是故事中的真。這一合乎規律的計謀，一般人想不出來，在《三國演義》一書出現前，中國史話中也只出現過一次。據傳，安史之亂時，令狐潮率叛軍四萬圍雍丘，唐將張巡領二千五百人守城。守軍無箭，夜裡從城上放下草人五百，叛軍亂箭射之，收回草人得箭數十萬支。又反復放下假人，趁敵軍嘲笑不管不顧之際，放下真人進攻，大獲全勝。因此，草船借箭就以極端罕有的神機妙算而讓人驚異震撼。

2. 崇高-假式藝術

「戈爾孔達」是印度一座富裕城市的名字，馬格利特的《戈爾孔達》一畫與這個城

佚名：《最壯的男人》

市唯一的相似之處就是神秘。畫面下方是灰牆紅頂的樓房，上方是淡藍色天空，樓房的上方和前面，站著許許多多的人。這些人有大有小、有遠有近、有高有低，但都穿著黑色大衣，戴著黑色禮帽，身體筆挺，面無表情。他們有著完全相同的身材相貌，是同一個人的重複。

人與物質萬物都被地球引力緊緊地吸附在它的表面上，脫離其引力在空中靜立，既像小說中探險家在地心遊玩一樣，又像現實生活中精神病人將嬰兒扔進洗衣機去洗一樣，都是將人放到他最不可能出現的地方。所謂「最不可能出現」，就是對人的正常環境絕對背反的不合規律、不合情理、極為罕有、極為陌生的地方。因而一旦出現，必然引起驚異、震撼。讓人靜立在最不可能靜立的地方，使本作成為極端陌生對象。

畫中的房子、天空以及人的衣裝等等，都以現實狀態出現。當這種情景預設誘發觀賞者對畫面產生了現實感時，千百個人靜立高空而不跌落的神秘景象就會成為崇高；物質的東西都會回到地面上來，這是現代人普遍的科學觀，當觀賞者從片刻間的藝術迷幻中醒悟過來時，就會意識到半空靜

馬格利特：《寶山》（Golconda），1953

止的人體是畫家異想天開虛擬的假。

畫中的樓房，從狹長的窗戶，到錯落高低的房頂，都是法國和比利時民居的真實寫照。而人體間的大小深淺比例，也都遵守著焦點透視及空氣透視近大遠小、近全遠遮、近清遠昏的原則，這是畫中的真；空中人垂直挺立、身體修長，大大小小、長長短短、遠遠近近佈滿天空，很像是被拉長的雨珠。就像王小波看到滿天星斗有「一場冰結了的大雨」[2] 之歎一樣，也會使人有一種天空雨人的美麗聯想，這是畫中優美。畫中的崇高、假、真、優美帶來了諸多快感體驗。

3. 崇高-善式藝術

布爾德爾的雕刻《拉大弓的海格利斯》，展現的是希臘神話中宙斯與凡女所生之子海格利斯射殺惡鳥的情景。這位英雄左手舉弓，右手拉弦，一膝跪地，一腿前舉蹬岩，豎直的大弓與橫展的臂腿成垂直交叉。

海格利斯的形象，由兩臂左右展開達到最大限度和兩腿左右展開達到最大跨度共同構成。為了使兩手之間的臂展與兩腳之間的跨度看起來更遠，藝術家對其臂、腿高度寫實的前提下，悄悄地放大了它們的長度，一隻手臂有一個半軀幹那麼長，一條腿有兩個軀幹那麼長。臂與腿這麼長的人體，臂展與腿跨這麼大的動作，現實世界中沒有，藝術造型中也難得見到，是一種空前威猛神勇的拉弓放箭的身態。寫實人物局部比例的悄然放大，使這個形象成為極端罕有陌生的新異變化。

這位英雄的肌肉塊塊隆起如鐵，握弓拉弦的雙手緊扣如鉗，鎖定惡鳥的雙目如電，其威猛豪邁的偉大氣勢，不禁使人想起草根皇帝劉邦的「大風起兮雲飛揚」，與霸王項羽「力拔山兮氣蓋世」一類的豪言壯語，是畫中的崇高；這位上帝之子並不像現實中的權貴那樣仗勢欺人、為害百姓，而是以自己的勇敢與力量做對人民有益的事，是畫中的善；人物拉弓欲射的身態、動作、表情，以及大弓、岩石等都得到了客觀重現，是作品的真；他的四肢之長非

布赫德爾（Emile Antoine Bourdelle）：《拉弓的赫克利斯》，1909

人類所有，是藝術虛構的假。雕塑構成元素崇高、善、真、假，是觀賞者快感體驗之源。

傑克·倫敦的小說《熱愛生命》描寫快要餓死的淘金人與快要餓死的狼之間用牙齒進行的一場戰鬥：

狼牙先是輕輕地咬住了他的手，然後就咬緊了。這隻狼終於拿出了它生命中留存的最後一點力氣，咬進了它跟蹤已久的獵物裡。然而，人也走過了漫長持久的等待之途，對這最後的較量有所準備。他聚集起全身的力量，用那隻被咬傷的手卡住了狼的下巴。狼已經沒有掙扎的力量了，而人也無法再卡緊一些。他用盡最後一絲力氣，抽出另一隻手，死死地將狼抓住。五分鐘之後，狼被壓在人的下面。由於沒有足夠的力量把狼掐死，他用牙齒咬進了狼的脖子，狼毛沾了滿嘴。半個鐘頭之後，這個人感到自己的喉嚨裡有一小股熱乎乎的東西，血腥，難咽。最終，這鉛液般的東西，還是流進了他的胃。對生存的渴望使他飲下了狼的血。[3]

人的生命活動中本來就有植物的、動物的、靈智的三個層次，一般情況下，人都是使用武器和靈智方式與狼鬥爭，當快要餓死的人赤手空拳與快要餓死的狼相遇時，人

無法使用武器而只能以牙齒與狼進行戰鬥，並像狼一樣生吞活剝獵物時，他實際上已降格為野獸，是以自己的動物生命與狼進行搏殺。這種情況在現實中和藝術中都極為罕見，是對最常見、最熟悉的人狼戰法的絕對背反，因而成為極端陌生對象產生震撼吸引功能。當然，這也印證了坊間流行的「狗咬人不是新聞，人咬狗才是新聞」並非只是黑色幽默式的調侃。把人的靈智戰法與狼的野蠻戰法進行互換，讓這段文字的描寫產生強迫性吸引。

淘金人為了保住神聖生命與狼進行慘烈鬥爭是崇高；他只是以勞動致富，並沒有圖財害命的行為，他的生命對於家人和社會都是有益的，為了活命咬死狼是他的善；將要餓死的人與將要餓死的狼以牙齒相拼儘管含有藝術虛構成分，但主幹卻是客觀、確實的，是作品的真；一個人爬著用牙齒與狼進行咬肉吮血戰鬥，既是反常好笑的滑稽，又是可怕好笑的怪誕。小說情節的這些構成元素帶來了大量的快感體驗。

4. 崇高-惡式藝術

2000 年 11 月 27 日晚上，在紐約時代廣場上，美國魔術師大衛‧布萊恩只穿戴一條長褲一雙靴子和一頂帽子，走進一塊六噸重的巨冰中。冰中的空洞只比布萊恩的身體大幾英寸，他共在冰中待了 61 小時 40 分 15 秒，刷新世界抗寒新紀錄。成千上萬的人到廣場觀看他的挑戰，發出陣陣歡呼鼓勵他堅持下去。[4]

在電影中，我們看到過被凍成冰柱的雪山邊防站崗戰士，在現實中，我們見過零下十幾度、二十幾度光著身子冬泳的老人與孩子，在書中我們讀到過臥冰求鯉的孝子故事。但一個人光著上身待在冰塊中 60 多個小時的事情，世界上從來沒有發生過，是一種極為罕有的對象。站崗者雖在冰雪之中卻穿著棉衣，冬泳者雖是光著身子但水溫卻在零度以上，求鯉者雖光著身子貼在冰上卻時間較短，唯有這位挑戰者，不僅光著身子待在零度以下的冰牢中，而且受寒時間超過了人類的所有經驗，達到了極端。

抗擊冰雪寒冷是人類必須學會的生存技能，學習模仿他人的抗凍經驗，是人們普遍的本能需求。這位 26 歲的青年在冰塊中進行抗凍的嘗試達到了最大極限，提供的耐寒經驗也最寶貴，所以，不僅它的形貌罕有達到了極端化，而且它引發的實用快感旳功能也達到了極端化，成為極端罕有陌生的新異變化。

無論是作為挑戰寒冷的實驗，還是作為生命冒險的表演，布萊恩的行為都是對抗艱險、讓人敬畏的崇高；在寒冷的冰塊中待上兩天多，對人的生命會造成嚴重傷害，是惡；中國曾有過抗饑餓的時間紀錄產生，但饑餓極限挑戰容易作假，因為觀眾分不清他們喝的水裡是否摻進了營養物質。而抗凍挑戰的冰塊一旦輸入熱能很快就會化開，冰的透明性還會幫助觀眾發現這一假作，因而觀眾眼睛所看到的抗凍挑戰過程是真；冰塊的清亮純淨與魔術師的俊朗身體是

《樹》，Edward Weston 攝，1937

優美；挑戰結束後他軟趴趴地被人抬出是病態的醜。抗凍表演的崇高、惡、真、優美、醜使觀眾得到許多快感體驗。

5. 崇高—醜式藝術 ·

　　作品中的兩棵樹一前一後重疊著出現在焦點透視中，前面的一株細小、低矮、枯乾，後面的一棵粗壯、高大、繁茂。由於樹幹比對著樹幹，樹冠比對著樹冠，兩棵樹就形成了小與大、低與高、枯與榮的強烈對比。就像左拉的小說《陪襯人》中所描寫的美女高價雇傭醜女陪自己逛街以襯托自己的美一樣，小者使大

者顯得更高大、更繁茂，而大者使小者顯得更瘦細、更枯萎。形貌的反差達到極端時，視覺衝擊就會更加強烈，這個雙樹形象展現的高大繁榮之生與瘦細枯敗之死兩級形貌的極端反差，使它成為極端罕見對象。

遠處的巨樹枝繁葉茂，軀幹高大挺拔，與藍天白雲銜接，其蒼勁恢宏之勢讓人敬仰。近處的這棵雖已乾枯，但樹身仍然堅挺傲然，不朽之氣更是讓人敬畏。這都是畫中崇高；從樹幹枝葉的形態看，這是兩棵柏樹。在天地一片枯黃的北方，冬天柏樹也不落葉，因四季常青而被孔子讚揚為「歲寒，然後知松柏之後凋也」[5]。柏樹儘管生命旺盛，不向嚴酷環境屈服，但它的樹幹開裂，色彩灰暗枯黑，與春夏裡植物的生機盎然、嫩弱鮮豔之態完全相反。前方的老樹雖然傲骨依舊，但其死亡的軀幹中空虛無，樹枝也斷裂腐朽，都是它們的醜。

攝影在讚揚柏樹的傲挺時，雖然重點是仰視與襯托，但還是客觀地重現了樹幹、樹枝、樹葉生死枯榮的各種形態，是作品的真；兩棵樹根脈相連，一棵高大挺拔繁茂，一棵枯乾腐朽斷裂。面對這種死者走衰、生者挺盛的自然景象，會使人聯想到一盛一衰的兩代人，一生一死的兩重天。樂觀者會說：「沉舟側畔千帆過，病樹前頭萬木春。」[6]悲觀者則曰，我註定成為英傑，我死後將埋在拉雪茲公墓……但即使最樂觀的時候，我也看不到自己。[7]攝影的崇高、惡、醜、真為我們帶來豐富的快感體驗。

四‧崇高與優美、悲劇、滑稽、怪誕合成的藝術

1. 崇高—優美式藝術

這是 ROUGE DIOR 化妝品「烈豔最新呈現」篇的廣告，運用了朱紅、黑、白湧動的渦旋狀造型，渲染唇膏造成的唇紅與齒白的美麗。

這幅抽象畫透過色彩形式對視覺的刺激，突出口紅之豔麗。高級唇膏的顏

ROUGE DIOR 廣告：「烈豔」最新呈現篇（局部）

料，在製作工藝的精細上已達到極端，純淨度也達到了視覺經驗的頂點。不過，以往的廣告與現實一樣，只是將口紅塗在美女的嘴唇上來展示它們的美豔。口紅塗上美女的嘴唇時，即會成為美貌的一部分，融入在漂亮的面容之中。當觀眾被美貌吸引時，無論口紅多麼豔麗，也難以引起單獨的注視，唇膏只能是成就女性魅力的無名英雄。而本畫卻讓這種極端純淨飽滿的口紅離開女性的嘴唇，單獨大面積地展示出來。由於面積與雙唇相比極端的大，再加上沒有女人的美貌與嘴唇性感的干擾，人們就會將全部的注意力集中在口紅上，從而被烈火般的紅豔所震撼。口紅色彩面積極端大造成的罕有與陌生，是本作吸引無意注意的原因。

畫中的黑色、紅色、白色，是對口唇、牙齒及臉部陰影色彩的抽象概括。在黑、紅、白各色線條旋渦般的巨大湧動中，黑、白色的陪襯使紅色達到了豔麗妖冶的頂點，而黑、紅色的對比，又使白色上升到皓朗潔淨的極端，從而對視覺形成震撼驚異的強勢張力，這是此畫的崇高；畫中各種顏色，線條柔曲飄逸，狀如旋渦與木紋。三種色彩雖有重疊，但每種自保純淨，決無渾濁，這些協調氣氛的營造，使畫面產生了雅致和諧的優美；畫面重現了唇膏的色

相，純度與亮度（參見三章一節圖：GIVENCHY 廣告），這是畫中的真；畫的形狀與實際上的口唇貌相相去甚遠，是抽象的寫意之假。這件作品的崇高、優美、真、假帶來的快感體驗，引起讀者的濃厚興趣。

2. 崇高─悲劇式新異藝術

波蘭作家伏尼契的《牛虻》是這種藝術的傑出代表。「牛虻」名叫亞瑟，是貴族寡妻與主教的私生子。母親死後，亞瑟視這位神父為良師慈父，在懺悔中將自己參加的反奧地利侵略的秘密組織情況和盤托出。當他的戰友遭到逮捕，他的女友罵他是叛徒並打了他耳光時，他這才省悟是自己的教父告了密。他隻身流浪到南美十三年，滿身傷病並瘸了一條腿，回到義大利後繼續與侵略者進行鬥爭。在和敵人的一次交火中，由於神父突然用身體擋住了他的槍口，在片刻的猶豫中他垂下了手槍被敵人逮捕。他被處死後，神父也因精神分裂而亡。小說中最為震撼的描寫是亞瑟刑場上的從容就義：

執行槍決的六名士兵扛著短筒馬槍，靠著長滿常青藤的牆壁站成一排。……牛虻回過頭來，露出最燦爛的笑容。……他再次要求不要蒙住他的眼睛，他那傲氣凜然的面龐迫使上校不情願地表示同意。他們倆都忘記了他們是在折磨那些士兵。他笑盈盈地面對他們站著，短筒馬槍在他們手中抖動。「我已經準備好了。」他說。中尉跨步向前……「預備-舉槍-射擊！」牛虻晃了幾下，隨即恢復了平衡。一顆子彈打偏了，擦破了他的面頰，幾滴鮮血落到白色的圍巾上。另一顆子彈打在膝蓋的上部。煙霧散去以後，士兵們看見他仍在微笑，正用那隻殘疾的手擦拭面頰上的鮮血。

「夥計們，打得太差了！」他說。他的聲音清晰而又響亮，那些可憐的士兵目瞪口呆。「再來一次。」

這排馬槍兵發出一片呻吟聲，他們瑟瑟發抖。每一個人都往一邊瞄準，私下希望致命的子彈是他旁邊的人射出，而不是他射出。牛虻站在那裡，沖著他

們微笑。……突然之間，他們失魂落魄。他們放下短筒馬槍，無奈地聽著軍官憤怒的咒罵和訓斥，驚恐萬狀地瞪著已被他們槍決但卻沒被殺死的人。

統領沖著他們的臉晃動著他的拳頭，惡狠狠地喝令他們各就各位並且舉槍，快點結束這件事情。他和他們一樣心慌意亂，不敢去看站著不倒的那個可怕的形象。……

「上校，你帶來了一支蹩腳的行刑隊！我來看看能否把他們調教得好些。好了，夥計們！把你的工具舉高一些，你往左一點。打起精神來，夥計，你拿的是馬槍，不是煎鍋！你們全都準備好啦？那麼來吧！預備-舉槍-射擊！」上校沖上前來搶先喊道。這個傢伙居然下令執行自己的死刑，真是讓人受不了。

又一陣雜亂無章的齊射。隨後隊形就打散了，瑟瑟發抖的士兵擠成了一團，瞪大眼睛向前張望。有個士兵甚至沒有開槍，他丟下了馬槍，蹲下身體呻吟：「我不能-我不能！」煙霧慢慢散去，然後冉冉上升，融入到晨曦之中。他們看見牛虻已經倒下，他們看見他還沒有死。霎那間，士兵和軍官站在那裏，仿佛變成了石頭。他們望著那個可怕的東西在地上扭動掙扎。接著醫生和上校跑上前去，驚叫一聲，因為他支著一隻膝蓋撐起自己，仍舊面對士兵，仍舊放聲大笑。「又沒打中！再-一次，小夥子們-看看-如果你們不能-」他突然搖晃起來，然後就往一側倒在草上。[8]

人最寶貴的是生命，人在死亡前夕都會陷入極度的恐怖。達爾文曾舉例證實這一點：一個犯人從牢獄走到刑場的路上，滿頭烏髮全都變白。文革中幾個高中生惡搞，將一個同學綁牢，用衣服包了頭放在鐵軌上，等火車從另一條軌道上馳過後，這個孩子已經被嚇死。八〇年代我國嚴打刑事犯罪，被遊街的死刑犯處決前嚇成了爛泥。小說中的亞瑟面對著槍殺自己的六名劊子手，竟然當起了指揮官，命令他們重新瞄準重新開槍。面對死亡，他不但沒有被嚇倒，反而和槍手開起了玩笑。這在現實生活中與藝術描繪中，都是極其罕有陌生的事情。

被殺是人生中最恐懼、最緊張、最嚴肅的時刻，而開玩笑是人生中最馬虎、最放鬆、最愉快的時候，一個被處決的人與劊子手開玩笑，這實際上是將人生中最嚴肅的時刻換成了最放鬆的時刻，會因為極端反常罕有引起讀者的驚駭、驚異、驚嘆。一篇外國小說寫刑場上死刑犯看到大家都在等著他的到來，就高興地喊：「你們哪，離開我什麼事都辦不成」。阿 Q 在刑場上畫押，因畫圈畫不圓就氣憤地罵：「孫子才畫得圓哪！」這些人的這些話之所以受到特別注意，也是因為他們在最嚴肅的場合說了最放鬆的話。最嚴肅的人生處境中的行為，與最輕鬆的人生處境中的行為的互換，使「牛虻」的刑場就義成為極端罕有陌生新異變化。

牛虻為了民族大義視死如歸的堅強英勇是崇高；他與侵略者及其幫兇進行了艱苦卓絕的鬥爭最後慘遭殺害是悲劇；槍手面對氣貫長虹的民族英雄不敢正視、槍法失準，是心理活動之真；牛虻保家衛國的反侵略鬥爭是善；侵略者槍殺正義愛國志士是惡。這部小說 1897 年在英國出版時默默無聞，半個世紀後被譯成中文在中國出版時卻能受到特別注意，發行了 100 萬冊，與刑場就義描寫的崇高、悲劇、真、善、惡、滑稽密切相關。

3. 崇高—滑稽式藝術

魯迅先生的小說《鑄劍》描寫的是宴之敖者替眉間尺報殺父之仇。他把自殺的眉間尺的腦袋丟進燒沸的大鼎中，跳舞唱歌誘騙其殺父仇人大王上前觀賞，趁機砍掉大王的腦袋後又砍下自己的腦袋。三個鮮血淋淋的人頭在沸水中撕咬打鬥起來：

他的頭一入水，即刻直奔王頭，一口咬住了王的鼻子，幾乎要咬下來。王忍不住叫一聲「阿唷」，將嘴一張，眉間尺的頭就乘機掙脫了，一轉臉倒將王的下巴死勁咬住。他們不但都不放，還用全力上下一撕，撕得……王頭眼歪鼻塌，滿臉鱗傷。[9]

這篇小說吸引讀者無意注意的原因有兩個，一是將惡的形貌極端化。古人常以自殺的方式報仇報恩，《史記》的《列傳》中就有多處記載。小說中的三個主要人物，腦袋均被砍掉，在烈焰煮沸的大鍋內用牙齒繼續拼殺。這種景象即使置於野蠻的古代也是一種極惡，形貌極惡有強勁的震撼吸引功能。二是人頭離開人體自主獨立活動的極端陌生。人的頭顱離開身體很快就會斷血缺氧死亡，小說中的三個人頭離開人體不僅繼續存活，而且還能在開水中相互撕咬，顯然是與鍋中被煮之肉進行了互換，這在現實和藝術中都沒有出現過，因而以極端神奇陌生產生震撼吸引。

眉間尺的父親是鑄劍高手，大王令他鑄劍，劍成後將其殺掉。但他早有預防，鑄成的是兩把劍，私留一把讓兒子替他報仇。兒子眉間尺雖然膽小，但為了誘騙仇人卻毫不猶豫地將自己的頭砍下來交給宴之敖者。為完成眉的重托，宴之敖者也義無反顧地獻出了自己的生命。兩人誘殺仇敵英勇赴義是崇高；三個人頭在水中像雞一般鬥架啄叨、相互撕咬，是荒唐可笑的滑稽；三人中兩人自殺一人他殺，殺己是手段、殺他是目的，己為正義、他為邪惡，所以殺己為惡、殺他為善，這是作品中的惡與善；人頭在沸水中打鬥，是想像虛構的假；其可怕可笑的景象是怪誕。小說的這些構成元素為讀者帶來豐富的快感體驗。

4. 崇高—怪誕式藝術

納蘭霍的《蒙面人與靴子》中出現了人頭和鞋子的組合。人頭被蒙上白色襯衣，已經離開了人體，卻還在自主活動。靴子異常破舊，上面搭掛著一條項鏈，繫著耶穌受難十字架，沒有人踩穿卻自己在拼命扭動。

在馬格利特的畫作《情人》中，頭上包住厚布的男女正在接吻。他們頭上為何包布，既然包了布，為何隔著厚布徒勞接吻，由於畫面對這一切沒作任何解釋，因而就產生了強烈的神秘色彩。

納蘭霍的這幅畫顯然受到了馬格利特的影響，他畫中的包布裡是一個沒

左圖：納蘭霍（Eduardo Naranjo）：《蒙面人與靴子》，1980

右圖：馬格利特：《情人》，1928

有身體的斷頭，卻活著向前張望、向前衝。這個斷頭是什麼人的，他為何被人砍掉腦袋，離身之後為何還能飛行？這一切在畫中也得不到任何解釋，比馬格利特的包布腦袋更加神秘恐怖。梵谷曾畫過一雙歪歪扭扭的舊鞋，由於一貫的畫風所致，梵谷的鞋子也像他筆下的其他形象一樣充滿張力和動感，在我們的視覺中莫名其妙地活動著。

納蘭霍的這雙靴子則更進一步，不僅充滿張力和動感，簡直就是有人穿著它在活動。鞋子為何會無緣無故地自己行動，畫中也沒有給出任何答案，也走向了神秘化的極點。

這件作品效法馬格利特與梵谷的神秘化創意，將布包人頭與破爛舊鞋自主瘋狂的無因神秘，發揮到了極致。形貌神秘的極端化，使這個作品成為罕有陌生對象。

梵谷：《農民鞋》，1886

這似乎是一個犧牲了的勇士形象，儘管身體已經倒下，但頭部還在奮勇向前，速度快得將包在頭上的襯衣甩得老遠；雖然兩腳已經消亡，但鞋子還在奔走，英魂不散是崇高；恐怖可怕、反常好笑混雜是怪誕；這雙鞋子不僅破舊而且還是兩種不同的款式，此人雖然在向前張望，但腦袋眼睛卻包得嚴實，讓人覺得怪異幽默是滑稽；畫中人的頭部以及鞋子、襯衣都描繪得栩栩如生，是真；腦袋離開身體能夠飛行，鞋子可以自己走動，這是畫家虛構的假。作品的這些構成元素帶來的快感體驗，使觀賞者不願離開它。

五·悲劇與真、假、善、惡、醜合成的藝術

1. 悲劇—真式藝術

這是義大利攝影家托斯卡尼為女裝No-1-ita拍攝的品牌廣告。廣告中的模特兒叫伊莎貝爾·卡羅，27 歲，身高165 公分，體重只有 30 公斤，患厭食症已經十五年。

2007 年九月米蘭服裝周期間，伊莎貝爾·卡羅的這則廣告一經推出，立即震驚了米蘭及整個義大利，她之所以

No-l-ita 女裝品牌廣告：《反對厭食症》，模特兒：Isabelle Caro，托斯卡尼（Oliviero Toscani）攝，2007

如此吸引人們的目光，並非因為她作為時裝模特兒的優秀美麗，而是因為她的身體骨瘦如柴。現實生活中，不胖不瘦的人是大多數，人們都很熟悉，只有少數過胖或過瘦的人才會因為少見而陌生。如果一個人過胖或過瘦達到了極端化，比如胖到了五百公斤，看過去像一堆氣球，或瘦到了三十公斤，看過去像一根火柴棒，那他（她）就會成為極端罕有陌生對象，引人注意。

當今時尚界崇尚骨感，以模特兒極瘦時顯露出的極細、極直、極挺的身型為美，實際上是以極瘦為原則塑造人體來達到新異搶眼的目的。這也使我們無奈地發現，任何一個對象，無論真善美，還是假惡醜，都會因為極端化而成為新異對象吸引人們的注意。骨相突顯的極瘦化，是

這位模特兒震撼無意注意的主要原因。

女性少年期身體竄高，身段苗條修長，一旦進入停止長高的青年期，營養優良、發育健全的身體還要像「豆芽菜」就很難，只有在有病或是刻意節食的前提下才能實現。因此柴骨型身材，實際上是以乾瘦骨感為美的觀念，對人體催殘迫害的結果，這位模特兒的身體就是對這種病態審美的血淚控訴。這是作品中的悲劇。

從古到今，人們對女性身材的窈窕、苗條、修長、亭亭玉立從來就讚不絕口，而女性要想在「漂亮者生存」的嚴酷現實中得到「榮華富貴」，就得犧牲自己的健康去滿足男權社會的這種審美口味。她們節食節到極端，每天只以半個蘋果維持生命。我國古代即有「楚王好細腰，宮中多餓死」的事情發生。[10] 在當代，時裝模特兒營養嚴重缺乏者更是屢見不鮮。2006 年十一月，21 歲的巴西名模安娜‧卡洛琳娜‧雷斯頓就因厭食症被活活餓死。[11] 廣告裡的這位女模特身體只剩下一把骨頭，皮膚就像一層塑膠薄膜，臉像拳頭般大，照片切實準確地重現了在瘦骨為美觀念折磨下的女模特兒的悲慘狀況。這是廣告的真。

人與動、植物一樣，只有從外部吸取營養才能活命，但人又與動植物不同，他有自我意識，能以意志制止自己對外吸收營養，從而造成有意識的自戕後果。追求骨瘦美的模特兒強迫自己不進食，就是這種自殘的惡；健康鮮活的人體是美，青春靈動的女性人體，則是最高的自然優美。廣告中的女性人體正好相反，乾枯、無力、衰竭、垂死，是讓人感到恐懼、哀憐、絕望的醜。廣告畫面的悲劇、真、惡、優美、醜帶來的快感體驗，引起讀者的濃厚興趣與迷戀。

2. 悲劇—假式藝術

這件作品是一扇豬肉與一個人頭照片合成的豬人怪物。照片對食品豬肉及人頭人面的狀貌作了真切的重現。它是宰殺之後供人食用的豬肉與人的腦袋長在一起的怪物，因為有豬的身體，可以說它是人豬。因為他長著人的腦袋具

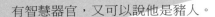

有智慧器官，又可以說他是豬人。

　　豬肉是人類的美味食品，雖然餐桌上的豬肉來自宰殺之後的生豬肉，而生豬肉又來自活豬。但人們盤中裝的是烹製成熟切碎的肉片、肉末，而且經過腸胃消化吸收後，大部分都成為糞便排出了體外，所以全世界也不會有人想到吃豬肉會長出豬的身子。由於吃肉的人與被吃的肉屬於物距最近、心距最遠的兩物，因而豬肉與人腦袋一旦長在一起，就成為極端陌生對象產生震撼吸引功能。

　　人類活捉野豬，馴化野豬，食用家豬，但豬肉脂肪過多，人類食用多了，不斷長胖變肥，血脂增高，血管硬化，心臟病增多。人類認識規律，按規律辦事以實現目

韓素勇：《不平等的結果》，2005

的，從而降服自然界來為自己服務。不過大自然絕非被動挨打的無能之輩，正如恩格斯 130 多年前就已嚴肅指出的那樣，大自然要對人類進行報復，而且是對等報復：「如果說人靠科學和創造天才征服了自然力，那麼自然力也對人進行報復，按他利用自然力的程度使他服從一種真正的專制。」[12] 畫中的這頭豬人，表現的就是大自然對人類的對等報復。盲目自大的人類自我中心主義為人們造成了嚴重的傷害，這是作品揭示的悲劇。

豬肉身體人頭腦袋的豬人，在現實中絕對不可能出現，是藝術家狂想的假；這個人的豬肉身體被掏了五臟六腑，不能活動，很快就會腐爛死亡，是畫中惡；但是，他很樂觀，神定氣閑鎮靜自若，還胸有成竹地躺在地上向人招豬手致意，是畫中的滑稽；當豬人必死的恐怖可怕與這怪異可笑混雜在一起時，他又非常怪誕；豬肉與人頭的對接雖然只是惡搞，但它卻大智若愚地闡釋了一種生態哲理：人只是自然的一部分，在人征服自然的同時，人也就被自然征服了，人與自然的鬥爭沒有勝利者，這是畫中的真。繪畫的這些構成元素，為讀者帶來豐富的快感體驗。

3. 悲劇—善式藝術

這是法國畫家基里訶於 1818 年到 1819 年完成的一幅油畫，展現了發生在 1816 年間轟動全國的一次海難事件。法國的「梅杜莎」號巡洋艦駛往非洲途中不幸觸礁沉沒，艦長和富人們強佔六艘救生艇逃命，而將其餘的 150 多人遺棄在臨時捆紮的木筏上任由他們在海面漂流，13 天中 130 多人先後死去。當倖存者發現了遠處的船隻，覺得自己的生命有了獲救的希望時，所有的絕望都轉化為劇烈的驚喜。但遠方的船隻如果看不到自己，自己最終還是要葬身大海，因而驚喜裡還夾雜著巨大的恐懼與焦慮。這些處在生死邊緣最危急時刻的人，所能表現出來的唯一行為就是拼命呼救。

木筏上活著的人舉起的手，揮舞的衣衫，張望的腦袋，爬行的身體，都

基里訶：《梅杜莎之筏》，1818-19

在指向一個方向，那就是遠處的帆影，都在進行一種努力，那就是爬得更高、喊得更響。畫家對人的生命處於千鈞一髮危急時刻的情緒的客觀分析和精確把握，為自己描繪呼救行為找到了最可靠、最正確的心理依據，因而他筆下的海難呼救激情畫面，就有了極端真實的內涵。其中被後人廣泛稱讚的倒三角型構圖，也不過是這種真實內容的自然流露。作品對海難呼救場面描繪的極端使它成為罕有陌生新異對象。

木筏上有的人已經死去，有的奄奄一息，海難遭遇是畫中的惡；他們為了生存和災難進行頑強戰鬥，最後絕

大部分的人死亡,是畫中悲劇;生存是人的最高需求,這些即將被大海奪去生命的人,只有得到其他船隻的援助才能重生,所以木筏上的一切呼救行為都是善;人們在海天交際的遠處發現船影時,所有一息尚存的人都突然精神起來,掙扎著、呼喊著、吼叫著求救,是人性的崇高。繪畫的惡、悲劇、善、崇高為讀者帶來無法抗拒的快感體驗。

4. 悲劇—惡式藝術

這是綠色和平組織反核子試驗的宣傳廣告。一個大腦袋的病兒正在痛苦無力地哀啼。這個孩子患有天生的腦水腫,體積有正常兒腦袋四、五倍那麼大,組織內部充滿了液體,臉和手指也因水腫而透亮。

我們看到,這個孩子臉部五官的大小、比例、形狀都處於正常狀態,當人們不由自主地依照注意他人的視覺掃視規律,先看他的臉部五官,再看他的胸部手部,產生了正常人體的心理定勢後,再去端詳他的頭部時,就會因其腦殼特別巨大而不敢置信。這個新異對象的生成,體現著正常人體局部的突然放大原則。

這種巨腦疾病是由於母親懷孕時遭受核輻射所造成的。人類以聰明才智打

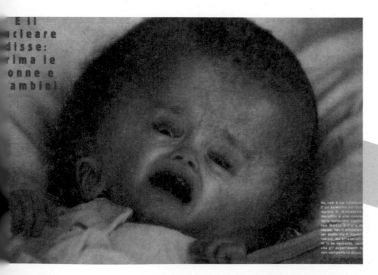

綠色和平組織反核試的廣告:《核能說:「兒童和婦女優先」》

開了原子核內貯藏的巨大能量，這種能量可以成為武器威懾敵人，也可以當做燃料用來發電。但核能是雙刃劍，人們在得到益處的同時，自己也會受到傷害，這是畫中的悲劇；核輻射給母子造成嚴重摧殘，甚至奪去嬰兒幼小的生命，這是畫中的惡；畫面只是對這個孩子進行真實的攝影，沒有作任何的誇張變形。這是廣告的真；孩子的臉那麼小，腦袋又那麼大，這種比例極端失調的人體之醜，既是誇張好笑的滑稽，又是好笑恐怖的怪誕。照片的悲劇、惡、真、醜、滑稽、怪誕為我們帶來多樣式的快感體驗。

　　正常人體局部的突然放大原則在藝術創作中有許多成功應用，「大手」戒指廣告也是一個範例。

　　照片通過攝影畫面近大遠小的焦點透視原理，悄悄地將近處的拳頭放大了許多倍，大得等於整個人體的三分之二，而人體其他部位的比例都保持正常不變。等人們以正常的期待去看這個拳頭時，自然會因其特別巨大而猛然大吃一驚。

5. 悲劇─醜式藝術

　　讀者一眼就能認出，這幅叫《換頭之後》的作品，是以「蒙娜麗莎」的身體與貓頭對接所構成的。

　　一般來說，一個對象被破壞時產生的吸引力，總是與它的知名度成正比。知名度越高，人們越熟悉，被顛覆後產生的新異性也越強，吸引的目光也就越多。達文西作品中的蒙娜麗莎形象，已成為全世界

上圖：巨蛙珠寶店廣告：《春季
　　　款上市，敬請光臨》
下圖：阿爾弗萊德‧吉斯希特：
　　　《換頭之後》

最著名的少婦形象,美麗的大眼睛像清晨的露珠閃閃發光,淡淡的微笑似有若無,如薄霧中的清風掠過水面。全世界數以億計的讀者通過大眾傳媒的複製圖像,將這個完美的特徵熟記於心,只要她的相貌有一點變化,立即就會引起無數觀眾的注意與關心。自 1920 年杜象用鉛筆在蒙娜麗莎臉上畫了山羊鬍子引起轟動之後,這種破壞名品製造轟動、掠奪其吸引力資源的方法,就成為後現代藝術最常用的搶眼技巧。光是破壞《蒙娜麗莎》的對接方式,就有裸身的、懷孕的、抽煙的、喝飲料的、撇嘴的、打撲克牌的、戴墨鏡的,高達二百多種。這件貓頭蒙娜麗莎的新異之處,就在它使用了常物與名品的顛覆性對接技巧。

達文西用四年時間畫成的蒙娜麗莎肖像,由於技藝登峰造極、形象優美絕倫,人們對它的喜愛與崇拜與日俱增,已經由繪畫形象轉化成美麗女神的形象。而《換頭之後》將蒙娜麗莎的臉換成了動物貓的臉,是對這位美麗女神嚴重危害的惡;這個貓頭女人既是對蒙娜麗莎優美的破壞,也是對動物貓形態的破壞,是反優美的醜。

作品保留了《蒙娜麗莎》圖像中大部分的寫實人體,貓臉形象也傳達了這種動物形態上的一些客觀特徵,是畫中的真;長著貓臉的女人現實中並不存在,是作者虛構的假;人身貓臉的醜陋怪物,裝模作樣地擺出美麗女神蒙娜麗莎的姿態來作秀,既是怪異好笑的滑稽,又是恐怖好笑的怪誕;這個作品在貓頭與蒙娜麗莎身體對接時,原封不動地挪用了它們的形象片段,這些片斷原有的秀麗也被帶了進來,成為畫中的優美。作品的這些構成元素,是讀者快感體驗的源泉。

六 · 悲劇與優美、崇高、滑稽、怪誕合成的新異藝術

1. 悲劇—優美式藝術

畫中的這條海魚,被挖空了內臟後,又裝進鞋襯縫上鞋蓋,它雖然在張

鰭奮尾掙扎，撇嘴哭泣抗爭，但還是被人類活生生地當鞋子來穿。

　　魚是自由生長在水中的動物，是人類的美味肉食，總是擺在餐桌上。鞋是無生命的護腳製品，總是穿在腳上、走在地上。世界上誰也不會想到活魚與腳上的鞋子會長在一起，因而它們的心理距離隔得很遠。一旦將兩者對接起來，必然會引起強烈的驚異與震撼。心距最遠的兩物對接，是魚鞋成為極端陌生吸引無意注意的原因。

　　魚類的生命理應受到尊重，卻慘遭人類戲殺，是悲劇；畫中的魚鞋由魚與靴子兩部分構成，魚的體形均衡精緻，色彩純淨圓潤，狀態活潑靈動；縫在魚身上的鞋蓋及鞋帶，色彩純淨鮮亮，款式秀雅精細，都是明顯的優美。畫中的魚與鞋蓋形象取自高解晰攝影照片，客觀確切地重現了對象的現實特徵，是廣告的真；這只由活魚與鞋蓋縫在一起做成的鞋子，現實中無法存在，是藝術家天才虛構的假；

Tak aken terjadi dongen 廣告：《能消除異味的襪子》

人以智慧征服了自然界，對自己的手下敗將常常表現出狂妄自大的唯我中心主義，挖活魚內臟，縫活魚身體，將活魚當鞋子穿，是戲耍虐殺動物的惡；活魚竟然會被當成鞋子穿在腳上走路，這既是好笑的滑稽，在

設身處地的同情中又是讓人感到害怕好笑的怪誕。這件作品構成元素悲劇、優美、真、假、惡、滑稽、怪誕帶來的快感體驗，使讀者產生了濃厚興趣與執著迷戀。

2.悲劇—崇高式藝術

　　希臘神話中的薛西弗斯觸怒了眾神，眾神就處罰他永遠地推石上山。薛西弗斯費盡力氣將巨石推上山頂，放手後巨石又會滾下山去，他必須返回山下，將巨石重新推上山頂，周而復始不能停歇。

　　薛西弗斯反復推石上山的行為，是智慧的人做笨蠢野蠻的動物才會做的事情，因此就以極端罕有吸引了無意注意。

　　由於沒有智慧指導，動物行為顯得特別笨、蠢、野、凶。如果讓一個智慧文明的人去做動物的笨蠢凶野行為，那就會因為與人正常的聰明智慧行為相距太遠而成為新異對象。例如狼被獵人的捕獸夾夾住了腿，會咬斷自己的腿逃生。美國一個 66 歲的老人在深山中伐木時被倒下的大樹壓住幾小時，求助無望的他只得用刀砍斷自己的腿爬下山求救。[13] 中國一個癮君子被銬在鐵床上，第二天去看他時，只有鐵床上的手銬和一隻斷掉的手，他毒癮發作咬斷手腕找毒品去了。這兩個文明人的行為，也都因為與動物狼的笨蠢凶野行為極其相似而產生巨大的震撼吸引。

　　石頭推上高山，放手後又會滾下去，人都知道在石頭下面墊上硬物即可阻止其向下滾動，而動物只會看著它滾下山去再將其推上來。因而薛西弗斯的推石上山行為，實際上是一種無智的動物行為。儘管他知道怎樣阻止石頭滾落下去，但眾神卻不允許他那樣做，因為眾神就是要以無智的動物方式來罰處他。

　　一次次地將滾落下山的石頭推上山頂，此種行為對己無益、對人無益、對社會無益，一個人終其一生重複這種無益的繁重勞動，其命運陷入毫無意義的荒誕之中，是惡；遭到邪惡的荒誕命運的嚴重摧殘卻又無可奈何，是悲劇。世界

上許多人都遭遇到無盡重複的荒誕，如農民年復一年地播種收割直到老邁，工人日復一日地插螺桿、旋螺絲直到退休，但由於他們看重勞動成就，卻把重複當成了快樂享受。薛西弗斯更是如此，他面對著巨大的荒誕命運勇敢地走下山去，一次又一次開始新一輪的推石上山。他將過程當成意義，享受人生的每一瞬間。他在與荒誕命運的搏鬥中戰勝了荒誕，成為無所畏懼的人，這是他的崇高。

Pow Wow 飯店廣告：《城裡最大的漢堡》（局部）

薛西弗斯不能利用人類的勞動智慧，而是任石滾落再用力去推，這讓人感到可笑是滑稽；薛西弗斯一輩子推石上山卻沒有任何成果，一個法力無邊的大神落入終生瞎忙的境地，又讓人心生恐懼是怪誕；推石上山耗費體力，石頭滾落自然發生，這些都是神話中客觀現實的真；世界上任何勞動者都不會反反覆覆地向山上推舉一塊滾落下來的石頭，這只能是想像虛構的假。神話構成元素的審美形態多樣，使讀者體驗到的快感更加豐富。

3. 悲劇—滑稽式藝術

The source of Charm

　　廣告中這位叫食漢堡的人，雖然臉與正常人一樣大小，但是臉上沒有眼睛沒有鼻子，只長著一張與臉一樣大的嘴。

　　這個人的頭頂披著長髮，肩膀上方出現脖子，頭部兩側長著耳朵。在這些知覺線索的引導下，心理定勢會期待著在他的頭髮、耳朵、脖子中間出現一張臉。但是當我們去看這張臉時，卻發現那只是露出牙齒、舌頭、咽喉的一張大嘴，至於眼睛、鼻子以及額頭、面頰、下巴等臉的要件，已在視覺經驗圖式的強力作用下，被蓋在頭髮下面，被遮在口唇後面。

　　由於觀賞者能夠在畫中無中生有地看到無臉的臉，因而大嘴也就頂替了大嘴後面的臉。人臉上無眼、無鼻只有一張大嘴巴，現實中不會存在，想像中也很少出現。以嘴巴充當臉面的人體局部代替整體之作，由於出乎所有人的視覺經驗，因而視之莫不驚駭。

　　五官齊全並均衡分佈，人才能夠正常存活。人的嘴巴瘋狂擴張擠掉了雙目與鼻子，只會吃喝而看不到、聽不到外界資訊，合乎情理的生命遭到如此傷害是悲劇；畫中的人張大嘴吼叫著吞咬美食，甚至不惜擠掉自己的眼睛和鼻子，而他貪食的對象，只不過是一種速食食品——漢堡，確實讓人感到可笑滑稽。

　　動物中的蛇、雛鳥、鱷魚等動物，能夠張開比自己的頭部還大的嘴巴去吞咽食物，而人的嘴巴如果張得像它們一樣大，卻會嘴角撕裂，下巴脫臼，口腔解體。畫中這樣的饕餮大嘴讓我們感到恐怖，是惡；這個好笑可怕的形象是怪誕；畫面裡嘴與臉的直徑比例被誇小了，是虛構的假；嘴巴與頭部的各種細節，如頭髮、牙齒、舌頭、咽部、脖子等都是客觀確切的重現，是真。這件作品帶來豐沛的快感體驗。

4. 悲劇—怪誕式藝術

　　莎士比亞的《羅密歐與茱麗葉》，描寫了相鄰而居的兩個世仇之家的年輕男女一見鍾情、私定終身。男方為了自衛殺了女方的親戚逃離家鄉避難，女

方的父親逼女兒立即出嫁，神父設下瞞天過海之計，讓她吃下假死藥躺進棺材等婚禮過後醒來，而遠方的情人誤以為女友死亡，趕到墓地打開棺材在女友身邊服毒自刎。他剛死女友便醒來，看到情人已死，也揮劍自殺。

這個故事是世界戲劇史上最著名的愛情悲劇之一，它之所以引起世代讀者的無意注意，原因有三：一是愛情的真誠達到極端。女子為愛情甘冒真死風險吃假死之藥，男子看到女子死亡，不願再存活片刻立即自殺。女子看到情人已死也當即飲劍身亡。男女雙方為了對方都毫不猶豫地捨棄了生命。二是愛情的方式達到神奇極限。女子吃假死之藥瞞天過海逃婚，人間見所未見、聞所未聞。情人在女子醒來之前一刻鐘自殺，其誤會的偶然性人間見所未見、聞所未聞。三是愛情手段的血腥暴戾達到頂點。羅密歐與茱麗葉愛情溫柔真摯而美麗，但為了贏得這一愛情共殺掉了五個年輕的生命，從頭到尾劍刺、藥毒、刀殺，血氣沖天，這能使人想到趙子龍與曹軍爭奪幼兒阿斗時殺人如麻、血流成河的場面。

青年男女相愛相娛，自由戀愛結婚，是人間最美麗、最神聖的兩性優美；由於誤會，兩個相戀的人，活著的為假死的真的死去，假死的為真死的也真的死去，從這一遭遇的性質看是悲劇；從這一遭遇的方式看是可怕可笑的怪誕；青年男女為了愛情不惜犧牲寶貴的生命是崇高；神父幫助他們追求愛情的努力是善。

愛情故事的原型，發生在中世紀的義大利，勢力強大的家族之間為爭奪利益拼鬥，仇殺不斷，羅密歐與茱麗葉的愛情悲劇主要就是這種家族世仇造成的，這是作品的真；假死之藥在西方和中國的民間傳說中都有神奇功用，但事實上這種藥效根本不能成立，因為從來就沒有人死而復生過。要麼它是真死之藥，復活為假，要麼它是昏迷之藥，真死為假。因而，這個活來死去、死去活來的愛情故事，只是莎翁天才虛構的假。父親強迫女兒嫁給不愛的人逼死人

命；雙方家庭因世仇相互殺害；女方為愛情自殺，男方為愛情殺人殺己。這三個層次的生命殘害，都是作品的惡。戲劇故事的悲劇、怪誕、真、假、崇高、善、惡帶來了豐富多樣的快感體驗。

注釋：

1 羅貫中：《三國演義》，人民文學出版社 1973 年版，第 400-402 頁。

2 王小波：《三十而立》，見《黃金時代》，花城出版社 1997 年版，第 82 頁。

3 傑克·倫敦：《熱愛生命》，北京燕山出版社1999年版，第 383-384 頁。

4 見《江南都市報》，2000 年 12 月 1 日。

5 《論語·子罕第九》。

6 劉禹錫：《酬樂天揚州初逢席上見贈》。

7 薩特：《詞語》，北京三聯書店 1989 年版。

8 伏尼契：《牛虻》，慶學先譯，灕江出版社 1995 年版，第 315 頁-318 頁。

9 魯迅：《魯迅選集》第一卷，人民文學出版社1983 年版，第 316 頁。

10 司馬光：《資治通鑒》卷四六，見《漢紀三十八》。《傳》曰："楚王好劍客，百姓多創瘢；楚王好細腰，宮中多餓死。"

11 見《北京晚報》，2006 年 11 月 17 日。

12 恩格斯：《論權威》，見《馬克思恩格斯選集》第二卷，人民出版社1972年版，第 552 頁。

13 見《北京晚報》，2007 年 6 月 9 日。

第十二章

▶▶ **美型藝術**吸引力（下）

七·滑稽與真、假、善、惡、醜合成的藝術

1. 滑稽─真式藝術

　　這是自行車比賽的新聞圖片。由於遠距離騎行，運動員在劇烈顛簸中磨傷了臀部，醫生驅車為他治療，騎車磨傷臀部，一般都會停止騎行下車對其進行隱蔽治療。而在技界級的自行車大賽中，為了不影響成績，只能公開扒光屁股在觀眾群中邊騎行邊治療，這實際上是對平常熟悉情況的絕對背反。同時，世界級的自行車大賽在世界上較少舉辦，臀部受傷在騎行中治療的情況又極端罕有，觀眾都會因為它的極端罕有而感到新異有趣，這是臀部受傷騎行治療吸引無意注意的原因。

　　運動員在人群中光著屁股騎車，醫生驅車在光屁股上治療，都是極其反常好笑的滑稽；運動員、自行車、醫療車、醫生、觀眾、組織人員等都是現場實景拍攝，具有極高的客觀性與確切性，是畫中的真；運動員受了傷還繼續比賽，表現出拼搏到底的頑強意志，醫生從快速行駛的汽

左圖：新聞圖片：《自行車比賽中的治療》

右圖：Allcon 公司設計的「醉態屋」

車中探出身子冒險給運動員療傷，也表現出寶貴的敬業精神，都是照片中的崇高；醫生保護運動員的身體健康，運動員為公眾樹立良好的體育榜樣，是照片中的善。攝影的滑稽、真、崇高、善帶來的快感體驗，引起讀者的濃厚興趣與迷戀。

建築中也會有滑稽-真式新異藝術的出現。波蘭有一棟樓房稱為「醉態屋」，這座由Allcon公司設計建造的房子外觀俏皮奇特，從牆面、窗戶到房頂、樓門，到處都是扭曲的皺褶，整棟房屋東倒西歪、前俯後仰，一如醉漢。

攝影家李清志在《異形建築》一書中介紹了世界上許多奇特有趣的建築。本書也曾介紹過底朝天的房屋（見第七章第二節圖：《顛倒屋》）。北京最近幾年出現的異形建築如：「鳥巢」（國家體育場）、「水煮蛋」（國家大劇院）、「歪門」（中央

電視臺新樓）等等，也是世界上出了名的怪異。異形房屋大都模仿人與事物，但模仿人體靜態的較多，如：大拇指房子、大肚子房子、大屁股房子、大龜頭房子、大人頭房子。而模仿人體動態的較少，模仿人跳舞、醉狂的房子，則是更為罕見。房子是供人居住的，房子與人物距很近。但誰也不會想到房子會有人的情態，兩者物距又很遠。這座房子構成時體現著房子體形與人的醉態物距最近、心距最遠的兩物對接原則。

房子猶如人醉，這是它的滑稽；樓房的這種形態，並非攝影鏡頭的扭曲變形，它的牆面、窗戶、大門、房頂本來就是這種比例與質地，是作品的真；房屋充滿曲線與弧面，與一般房子的直線平面相比，顯得柔性十足，而且做工精細、色彩漂亮，是房子的優美；雖然房子的造型獨特別致，但外表的奇怪並沒有影響它的實用功能，既賞心悅目又使用方便，是它的善。建築的滑稽、真、優美、善為人們帶來諸多快感體驗。

2. 滑稽—假式藝術

理髮店裡坐著一位顧客，從前面看，他戴著一尺來高的黑色絨帽，從後面看，理髮師已將帽子上的黑色絨毛剃掉，但裡面露出來的不是帽筒而是人的青色頭皮。

英女王的侍衛戴著很高的熊皮絨帽，從遠處看，帽子的絨毛與人的頭髮有很多相似之處，但除了本畫的作者之外，世界上還從來沒有一個人將它們連在一起。讓帽筒變成頭皮，這屬於物距最近、心距最遠的人與物的對接。自從馬格利特開闢這種對接技巧創作出鞋上腳趾、裙上長乳等天才作品以來，這個帽子腦袋應當是千百個後繼之作中對接得極出色的一個。無論是想像的智慧，還是形象的陌生感，都屬於可遇而不可求的天才傑作。人類想像的偉大能量，常常通過這些小小的製作展現出來。物距最近、心距最遠的兩物對接，使帽筒腦袋成為極端罕有的新異變化。

理髮師將頭上帽子的絨毛剪掉剃出頭皮來，讓人感到好笑又滑稽；人的帽子能有一尺多高，但腦蓋絕對不會有一尺多長，這個形象明顯是藝術家虛構的假；這個人的帽子、制服以及身上的佩飾，均是非常熟悉之物，除了帽子後面的灰色頭皮是假之外，其餘一切都是英王侍衛的寫實攝影，這是廣告的真；畫面中兩人衣裝得體，情態親切，理髮店窗明几淨，都是優美。廣告的這些構成元素帶來豐富的快感體驗。

3. 滑稽—善式藝術

這裡正在舉辦醫療業務人員的招募大會。舉辦者撐起巨型的臀部塑膠房子，肛門處是一個拱形大門，應徵者可以通過這道大門到房子裡面去。

Eurostar 歐洲之星廣告：聯結倫敦、巴黎、布魯塞爾的鐵路，快而便宜，甚至英王侍衛執勤空檔也可到巴黎理個髮

從整體上看，是一個穿著整齊的男人脫下褲子露出光溜溜的臀部，用手指著肛門請求醫生為他治療。人在排便時會做出這類動作，但都是在他人看不到的情況下完成的，當我們看到公開展示別人的這一醜陋私密動作時，就會因為反常少見而感到滑稽可笑。現在將屁股放大得像房子，肛門放大到像門戶，還用手指著屁股，大聲呼喊人們從這個骯髒之處進去為他醫病。光著屁股是滑稽可笑的動作，將它

一張醫療招聘廣告：《最佳求職門路》

放大無數倍進行張狂展示，就使其滑稽可笑功效走向極端。對人體滑稽部位與滑稽動作的極端擴大，使本作成為搶眼的對象。

儘管招募會與臀部肛門的排泄疾病相關，但以屁股做房子，以屁眼做門戶，是醜；招募工作公開進行，為優秀人才的就職提供公正平臺，是善；臀部房子是高解晰攝影構成的海報，對臀部的形態、色彩以及病患的具體表情重現得十分逼真；應徵人員從肛門道中湧進、湧出的火爆場面被客觀重現出來，是照片的真；這個建築，遠看極像人的臀部，但體積比真人大了許多倍，內部只是一團空洞，是藝術家以形狀色彩的真來騙人眼睛的藝術虛擬，屬於畫中之假；當這個形象的重現因素使人產生真實感時，人的肛門被切割、被挖空就會成為惡。這件雕塑的滑稽、善、真、假、惡、醜帶來了豐富多樣的快感體驗。

4. 滑稽—惡式藝術

埃里克・弗羅傑的（Erik Veruroegen）《電動遊戲機PS2廣告：重生》展示的是孕婦生孩子的情景。人類十月懷胎一朝分娩，生出的嬰兒具有皮皺、骨多、肉少的普遍特性，而廣告中醫生接生的孩子卻一點也沒有這些特點，他是一個 30 歲左右的成年人，與其說是孕婦的新生兒，還不如

The source of Charm

Erik Veruroegen：《電動遊戲機 PS2 廣告：重生》，2003

說是她的丈夫。

這個對象構成時採用了極端反位技巧。所謂反位，就是使對象的形貌、性質的某一方面與同類完全相反或絕對相反。在新生嬰兒這類對象中，一般而言體重在三、四公斤左右，臉上身上的皮膚多皺。如果對產婦分娩進行一般反位，她生出的嬰兒，相貌應當三、四歲，體重應當二、三十公斤。如果進行極端反位，她生出的嬰兒，形貌應當高高大大已經成年，體重應當在五、六十公斤以上。產婦生出成年人，在語言文學中偶有描寫，但在視覺藝術裡還是第一次出現，攝影師極端反位技巧的運用，使這件作品成為極限陌生形象。

孕婦生出大男人是明顯的搞怪滑稽。極大、極重的胎兒根本孕育不出來，即使孕育出來，也會對母親造成生命威脅。廣告中的嬰兒，按腦袋大小計算，身高應在170公分左右，體重應在六十公斤上下。女人孕育出這麼大、這麼重的嬰兒，分娩時必死無疑，是惡；廣告中的分娩畫面是以表演的方式展示出來的，在臺子中間挖一空洞，產婦演員躺好之後，新生兒演員再從台下空洞中鑽出來。因此，畫中三個人物以及被單、手套、衣服等全是寫實拍照，是真；三個人物之間的分娩接生關係為畫家的天才虛構，是

假。這則廣告畫的這些構成元素帶來諸多快感體驗。

生活中也會發生這種極有吸引力的滑稽-惡式新異事件。2001 年，河南虞城縣車主司機們聚在一塊聊天，一個說，我今天開車撞到水泥柱上，柱子撞倒了，車子倒是沒咋地。另一個聽了不服氣，說，昨晚我把路旁的大樹都撞倒了，車子照跑不誤。兩人正為誰的車子抗撞爭執不下時，一人在旁煽風點火道，你們只要開上車子對撞一下，誰的車抗撞不就全明白了。二人一聽滿口稱是，立馬跳上汽車拉開五十米距離，加大油門向對方衝過去，只聽得「咣」的一聲巨響，二人都暈倒在血泊中。

以兩車相撞的方式檢驗誰的車子結實，實在是魯莽的滑稽；撞擊過程兩人均受重傷，是害人的惡。農村常有抵羊遊戲，兩隻公羊本來沒鬥架，但被人推送著相撞得發怒後就會真的抵起來。兩羊先是後退五、六米，之後再全速向對方衝過去。這兩個司機的撞車比賽，理性喪失得與兩羊抵架何其相似。這個故事生成時，有意無意地模仿了公羊抵架。將人鬥架與羊鬥架進行互換，使它成為極端罕有新異對象。

5. 滑稽—醜式藝術

將人的巨幅臀部照片安置在污水排放口的上方，使排污口對著肛門，照片上的臀部與現實中的排污口以及流淌出來的汙液，就合成了人撅臀排糞的完整形象。

人的便溺是一種隱私的羞恥行為，而這個大臀部卻在光天化日之下不管不顧、厚顏無恥地對著世人大排大泄讓人震驚。沒有這個廣告之前，在人們眼中，排汙只是一種現象，當這個撅臀排便圖像架立其上後，排汙就變成了個人的排便行為。他自己吃香喝辣，卻將尿屎拉進大家的水缸，就使人們對排汙行為的個人賺錢、眾人受害的本質有了猛省。撅臀泄糞藝術圖像與排汙的巧妙對接，使這個廣告成為極端罕有的新異變化。

這個廣告中，無論是撅著屁股向外排便的情態，還是將現實的排污口與肛門圖像對接，都是明顯的滑稽；排污口形態骯髒，污水渾濁惡臭，是絕對的醜，攝影圖像重現了臀部的色彩形狀，現實排污口展示了人類活動對環境的污染，是廣告的真；雖然有真正的污水在流，卻不是這個這個撅臀排便之人拉出來的，是藝術家的巧妙虛擬之假。

被污染的水無論是灌溉農田還是流進江海，都對人的健康生存造成嚴重傷害，是惡；污水一直都在違法排放，人們因為無奈而視而不見，當廣告人將它們與藝術屁股連在一起，成為肛門中排放出來的屎尿時，再加上臀部攝影畫面很高、很大，很遠的人都可以看到，就會引來更多的醒悟與環境保護的決心，是廣告的善；臀部影像的色彩均勻、形狀飽滿，部分是優美。廣告的醜、真、假、惡、善、優美為人們帶來的諸多快感。

GFEP 廣東省廣告公司環保廣告

八·滑稽與優美、崇高、悲劇、怪誕合成的藝術

1. 滑稽─優美式藝術

　　這裡是手指足球表演。畫面上有藍黃雙方三個球員，黃衣球員帶球突進，藍衣球員追趕防守，被另一個黃衣隊員擋在身後。這三個球員均由手掌扮演，他們身上的球衣、球襪、球鞋，是用厚重顏料畫出來的。他們的腿呈圓柱形，顯得又粗又壯，腳上無掌只有粗圓的腳頭。

　　以手指代替兩條腿，畫飾後作足球競技表演非常巧妙有趣，借助於數位錄影與網路複製進行傳遞，深受年輕人歡迎，已發展成為一種民間藝術。

　　足球是只能以腳、頭掌控的運動。在人類的手腳分工中，精細的事情由手來做，粗重的活由腳來幹。久而久之，手越來越巧，腳越來越笨，因而以腳控球的足球精確性，要比以手控球的籃球、手球、排球差得遠。比如，貝利面對瑞典後衛的防守，將球挑過他的頭頂快速轉到他的身後，不等足球落地即凌空抽射將球送進球門；馬納多納從中場帶球突破英國六名球員的圍追堵截後，在守門員猛撲的一剎那，將球送進門裡。由於這些技巧用笨腳完成實在太難，因而貝利一戰震驚全球，馬納多納一戰成為球王。

佚名：《手指足球》

　　如果改成手技，籃球運動員從球場一端將球投進另一端的籃筐，雖然精準程度比貝利、馬納多納高出百倍，但也算不上是籃球天才。由於人們對合乎足球運動規律與人體運動規律的腳技真功夫特別崇拜，當手指扮演的雙腳將足球的掌控技巧提升到貝利、馬納多納的水準時，陷入陶醉的球迷們就會將它當成足球神話的實現而驚喜讚歎。這個表演對足球高超操控技藝真功夫的重現，是它成為罕有對象吸引無意注意的原因。

　　手演足球腳技惟妙惟肖，是好笑的滑稽；由手指塗上顏色裝扮出來的球員，衣飾雅致，動作靈活，柔性十足，是優美；球場上一人控球、兩人搶位，腿貼腿、身推身，將足球比賽中球員的姿態動作傳遞得神韻十足，是真；比賽是手藝對腳技冒充的假；這種傳神的足球神技表演，油滑逗趣，給觀眾帶來體育運動的誘導與審美觀賞的快樂，是畫中的善。手指足球比賽表演的滑稽、優美、真、假、善帶來的快感，引起觀眾的濃厚興趣與迷戀。

2. 滑稽—崇高式藝術

　　唐朝皇甫枚《三水小牘》一書的《卻要》篇原文是這樣的：

　　湖南觀察使李庾之女奴曰卻要，美容止，善辭令。朔望通禮謁於親姻家，惟卻要主之。李侍婢數十，莫之偕也。而巧媚才捷，能承順顏色，姻黨亦多憐之。李四子，長曰延禧，次曰延範，次曰延祚，所謂大郎而下五郎也，皆年少狂俠，咸欲烝卻要而不能也。嘗遇清明節，時纖月娟娟，庭花爛發，中堂垂繡幕，背銀缸。而卻要遇大郎於櫻桃花影中，大郎乃持之求偶，卻要取茵席授之，曰：「可於庭中東南隅竚立相待，候堂前眠熟，當至。」大郎既去，至廊下，又逢二郎調之。卻要複取茵席授之，曰：「可於廳中東北隅相待。」二郎既去，又遇三郎束之。卻要複取茵席授之，曰：「可於廳中西南隅相待。」三郎既去，又五郎遇著，握手不可解。卻要亦取茵席授之，曰：「可於廳中西北隅相待。」四郎皆去。延禧於廳角中屏息以待，廳門斜閉，見其三弟比比而至，各趨一隅，心雖訝

之，而不敢發。少頃，卻要密燃炬，疾向廳事，豁雙扉而照之，謂延禧輩曰：「阿堵貧兒，爭敢向這裏覓宿處？」皆棄所攜，掩面而走，卻要從而哈之。自是諸子懷慚，不敢失敬。[1]

官宦人家的公子雖然想勾搭欺壓父親的小妾，但又怕父親知道受嚴懲，擔心亂倫的家醜外揚壞名聲，因而一旦得到承諾即會言聽計從耐心等候，一旦曝光也是趕緊逃走不敢逞兇露狂。卻要看準了他們的心理特徵，按照這種規律辦事制服了他們。

人的活動許多都是合乎規律性的，卻並非件件都有吸引力，原因是發生得過於普遍。卻要制服色狼四公子，包含著許多偶然因素，一是這四個大男人色膽不如臉面大，都吃怕醜這一套。二是被欺壓的小妾有膽有謀，在慌亂中還能想出巧妙應對方法。因此，這種小妾制服眾淫子的事千百年來也才出現這麼幾次，不僅具有高度的合規律性，而且還有極端的罕有性、新異性。

幾個兒子想勾搭小媽，各拿一席在大廳四隅等待她的到來，大廳裡突然燃起火炬，小媽將他們當成流浪兒呵斥轟撞，是滑稽；卻要美麗漂亮，會辦事，有才幹，言辭妥貼，家人及親戚們都很喜歡她、同情她，是善；她雖為小妾，卻為人正直，敢於同淫亂少爺周旋，並以機智調理懾服他們，是人格的崇高。舊時富貴男子普遍納妾，已成年的兒子肆無忌憚地勾引欺壓父親的小妾，像這樣能逃脫玩弄作賤的只有極少數，是歷史的真；四公子以強凌弱，勾引強霸婢妾的行為是惡；四公子各占一隅各執一席，在火炬照耀下掩面而逃的狼狽相是醜。小說的滑稽、崇高、真、惡、善、醜，是其快感的來源。

3. 滑稽—悲劇式藝術

布勒哲爾的《盲人的寓言》中，六個失明的人一個拉著一個向前趕路，最前面的一個已失足摔到深溝裡，第二個在摸索同伴時也快要跌倒了。

失明者沒有他人幫助，在陌生環境中自由活動幾乎是不可能的事。盲人大

都呆在家裡或者是在工作環境中，很少出門，一旦出現在大庭廣眾之中，也會成為陌生對象引人注意。一般來講，陌生對象的數量相加，等於它們的陌生程度相加。有六個盲人陌生對象同時出現，就是陌生加上陌生，自然格外引人注意。布勒哲爾創作這個新異對象時，用的就是陌生對象多數量之法。他的另一幅作品《乞丐》中，四個斷了雙腿的殘疾者撐起雙拐同時出現，畫面也產生了強勁吸引力。

布勒哲爾的作品告訴我們，具有某種陌生性質的對象只要儘量多地同時出現，無論它是真善美還是假惡醜，都會成為新異刺激產生吸引力。

瞎子聚在一起，一個靠另一個引路，一個跟著一個摔下溝去，這是可笑的滑稽。盲人生活不能自理，在外面趕路隨時都有摔傷的可能，身上沾滿泥土就是這種境遇的寫照。安全生存是他們的神聖人權，疾病貧窮無助給他們造成的不幸使人同情，這是畫中的悲劇。

盲人主要靠觸、聽覺探察外界，畫中第二個人在觸察環境，第三個與第四個在聽察環境，作品對盲人行動特點的準確描繪，是畫中的真。盲人在黑暗中掙扎，很

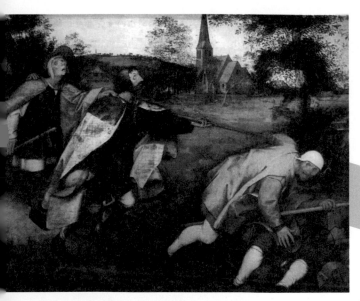

布勒哲爾：《盲人的預言》（局部），1568

難工作掙錢，生活得非常貧苦。布魯蓋爾的畫作集中展示了流浪盲人的艱難，在他那個時代，窮人要想引起權貴的注意和同情，辦法之一是被寫進文藝作品裡。布勒哲爾在畫中替他們請命，是善；成群結隊的盲人跌進深溝得不到幫助，說明在疾病之外，社會的冷酷也在傷害他們，是作品中的惡；幾個盲人睜大眼睛傾聽四周，深陷的眼眶中有的沒有眼球、有的沒有眼珠，面容與五官失去均衡，表情與動作失去協調，是作品中反優美的醜。本畫的這些構成元素，為讀者帶來快感。

　　現實生活中也有異曲同工的滑稽-悲劇故事。美國波士頓37歲的女士丹娜·科勒做了隆乳手術，在一次潛水活動中她右邊的乳房突然發生爆炸，整個房體不翼而飛，一時血流如注，染紅池水。醫生的診斷是：潛水時外部壓力過大，致使體內隆乳的物質發生爆炸。

　　這種事情發生的概率極低，全世界也許只有三、五次，其新異性主要來自於它的這種罕有性。這種罕有性還可以繼續升級，比如在丈夫過分撫摸時發生爆炸。它在構成上符合豐乳材料與炸藥的互換。王小波的小說描寫正在抽煙的人發生嘴上爆炸，嘴唇和牙齒血肉模糊的景象。將煙絲與炸藥進行互換，採用的也是這種構成技巧。

　　女人乳房發生爆炸是異常可笑的滑稽；愛美的女性隨意雕塑自己的肉體，給生命帶來了嚴重的危害與不幸是悲劇；隆乳用的填充材料壓力加大時發生爆炸，是物質的特殊屬性在特殊條件下的客觀顯現，是事件的真；女人填充起來的豐大乳房形態是假；隆乳醫生為了賺錢使用偽劣材料是害人的惡；爆炸讓人好笑的同時又讓人害怕，是典型的怪誕。這些構成元素是這個事件能產生快感的原因。

4. 滑稽—怪誕式藝術

　　馬格利特的《精確思維》描畫的是母親抱著嬰兒的情形，不過嬰兒的臉

老得如同中年人，媽媽的臉卻嫩得像個嬰兒，明顯是將母親與兒子的腦袋進行了互換對接。

母親將幼兒直立著抱在胸前，頭挨著頭，身貼著身，從人類的祖先猿猴一直到今天的文明人莫不如此，是人類最永恆、最熟悉的親子圖景。人類存在的幾百萬年中，也許除了馬格利特，還沒有第二個人想到要將他們的腦袋互換過來，因而親與子的頭部在物距最近的同時，心距又是最遠的。僅憑這幅簡單的作品，我們就可以認定馬格利特是人類歷史上最具想像力的天才之一。物距最近、心距最遠的母子兩代人的頭部互換對接，是本作成為極端陌生吸引無意注意的原因。

母親長著周歲嬰孩的臉，嬰兒長著中年媽媽的臉，是反常好笑的滑稽；現實中只有兒童早衰症，兩三歲即老到中年，卻從來沒有聽說過有成人不老症。因而，媽媽的童臉只能用神話中的鬼神換頭之術來解釋，猶如《聊齋志異・陸判》中描寫的那樣，趁人睡熟時將腦袋割下來互換對接，醒過來時你成為他（她）、他（她）成為你。這種母子換臉

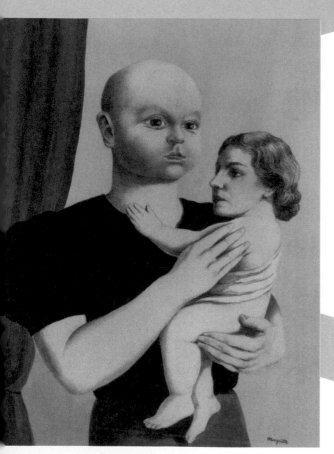

馬格利特：《精確思維》，1936-37

既讓人好笑又讓人恐怖，是典型的怪誕。

媽媽臉與嬰孩臉互換生長，現實中沒有出現過，是天才的藝術之假；畫面對成年人及幼兒的體貌進行了準確客觀重現，是畫中的真；嬰兒胖嘟嘟的憨頭憨腦異常可愛，母親的捲髮漂亮、皮膚細白，是合乎形式美規律的優美；母親與幼子的腦袋被神秘力量互換，對他們的肉體和精神都造成嚴重危害，是惡。這件繪畫的滑稽、怪誕、假、真、優美、惡來的快感體驗，引起讀者的濃厚興趣與執著迷戀。

民間傳說中的孩子拽狼耳朵玩，也是這種滑稽-怪誕式優秀藝術。

20 世紀中葉，在黃河中游的黃土高坡上，一個故事在民間廣為流傳。一個兩歲多的幼兒在自家窯洞前面和一條大狗嬉戲玩耍，他拽住它的耳朵不肯放手，弄得大狗掙脫著繞孩子轉了一圈又一圈，等轉到第三圈時，突然傳來母親的大聲吼叫：「快丟手！那是吃人的狼！」孩子扭過頭去，看見母親手中揮舞著撥火的棍子向這邊狂奔過來，戟發怒張，雙目若燈，夕陽把她的全身燒得通紅。這孩子和狗玩慣了，並不知道什麼是狼，一驚之下鬆開了手。直到這時，那匹狼才朝母親齜著牙不慌不忙地扭身走了，它的長尾巴直直地拖在地上，腰身綿軟，能聽到它走路時腰肢扭動的吱吱聲。[2]

小孩子分不清狼與狗，竟然將狼當成狗與其親密玩耍共舞，讓人覺得可笑是滑稽；狼不餓不渴時並不傷人，或許她的母性大發把孩子當成了自己的孩子。但它畢竟是狼，隨時都有可能將孩子一口咬死，確實讓人擔心害怕，感到恐怖，是怪誕；這個故事強勁的吸引力，來源於狼與狗的悄然互換。狗護人是朋友，狼吃人是凶敵，但它們的外形又非常相似，當孩子分不清楚而把狼當狗親密接觸時，必然會引起成年人的驚駭注意。

九 · 怪誕與真、假、善、惡、醜合成的藝術

1. 怪誕─真式藝術

　　2007 年九月，在倫敦的一個商品展銷會上，哈洛德百貨公司推出了一款鑲嵌著紅藍色鑽石的涼鞋，標價為人民幣 95 萬元。在擺放涼鞋的玻璃櫃裡，公司租用了一條埃及大眼鏡蛇做鞋子的保鑣。這條蛇三米長，手腕粗，毒牙毒液足以致人於死地。毒蛇的攻擊速度與鱷魚相近，從伸頭張嘴咬食到頭部回收，費時不到三分之一秒。偷盜者打開櫃子，伸出的手還未碰到涼鞋，即會被它咬上一口，走不上百步就會毒發身亡。

　　儘管涼鞋鑲嵌了品質極高的紅藍鑽石，有近百萬人民幣的天價，但在高檔消費風靡全球的今天，也不足以引起人們更多的注意。這雙涼鞋之所以搶眼，主要是因為它配備了一個極惡保鑣。毒蛇冰冷的體膚，閃電的攻擊速度，致命的毒牙毒液，貪婪的血盆大口，都使人極度恐懼害怕，是人類主要的惡夢形象。無論毒蛇出現在哪裡，都會引起人本能的高度關注，出現在鑲嵌鑽石涼鞋旁邊當然也不會例外。當顧客意識到自己與毒蛇隔著

新聞圖片：《哈羅德百貨公司租用埃及眼鏡蛇，保護鑲嵌上鑽石的涼鞋》，2007

玻璃而驚魂稍定之餘，肯定也會去注意一下毒蛇旁邊的那隻涼鞋。與極惡對象合乎邏輯地並置，是配有毒蛇保鏢的鑲鑽涼鞋吸引無意注意的原因。

眼鏡蛇確實讓人看了害怕，不過一般人都知道毒蛇的牙齒很短，連裝它的布袋都咬不透。小偷只需穿上長衣長褲，戴上厚布手套和面罩，這樣即使毒蛇撲上來也奈何不了他。商家放置這條毒蛇做保鏢，與其說是保衛鑽石涼鞋，還不如說是幫助鑽石涼鞋吸引顧客的目光。雖然這個不寒而慄的保鏢惡名昭彰，卻又無用，使人啞然失笑是滑稽；但這好笑被恐怖籠罩時，觀眾又會感受到它的怪誕。

這個對象的三個構件-涼鞋、鑽石、毒蛇-都是現實事物而非虛擬或者仿造，是對象中的真。毒蛇的毒害功能對盜竊者有一定的威儡作用，涼鞋可以穿用，鑽石可以賣得高價，可以彰顯主人的富貴與地位，是善；涼鞋精細雅致，鑽石華麗閃耀，是優美；毒蛇分不清小偷與衛士，它對所有逼近者都會實施突然攻擊，無備的好人被咬的可能要比有備的竊賊更大，因此用毒蛇做保鏢事實上害大益小，是有害的惡；毒蛇的體態花紋合乎視覺形式美的規律，但它的花紋引起的冰涼感、危害感、恐懼感，又使人覺得它漂亮得很惡毒、很噁心，是對象的醜。這件展品的滑稽、怪誕、真、善、惡、醜帶來的快感，引起顧客、觀眾對它的濃厚興趣。

現實生活中也有不少怪誕-真式新異故事。到了 2000 年，河南素有半仙之稱的張老漢已年過七旬，他為自己掐算的過世時辰是當年的農曆九月十二日子時。到了「大限」的前一天，一個老熟人見他健康如常並無要死的樣子，就開玩笑說，張半仙，你為別人掐算了半輩子，要多準有多準，輪到自己咋就不準了呢？張半仙聽了覺得太丟面子，左思右想，就買了一瓶劇毒農藥藏在床頭，第二天半夜喝下死去。死的時間與他掐算的時辰完全吻合，一時間仙名轟動十里八鄉。[3]

現代巫術掐算未來，實際上是妄圖以主觀意願征服客觀現實，若事實與

預測不符，不是改變預測去符合事實，而是改變事實以符合預測。於是到了掐算的死期未死的會去自殺，到了掐算的出生時間未生的會去做剖腹產。這件為圓仙名而趕死的事件之所以新異轟動，就是因為它體現了這種改變事實以符合預測的巫術原則。

人服毒藥自殺非常可怕，但僅僅為了證明自己掐算的準確去自殺，既是反常好笑的滑稽，又是可怕好笑的怪誕；這種事在民間經常發生，是現實的本來面目，為故事的真；害他人害社會是惡，張半仙害己自殺也是惡；他喝藥中毒後的掙扎、嘔吐、痙攣、僵硬都是反形式美的醜。

2. 怪誕—假式藝術

這幅畫是馬格利特怪誕繪畫的代表作品。連衣裙上長著豐滿的乳房，高跟鞋上長著俊美的腳趾。

雖然衣衫貼著乳房，鞋子包著腳丫，但人類中能夠想到將兩者長到一起的，也許只有馬格利特。將物距最近、心距最遠的乳房與裙子、腳趾與鞋子對接在一起，使本作成為極端陌生對象。

乳房與腳趾是生命之體，衣服和鞋子是無生命的製品，它們長在一起，乳房與腳趾必然死亡腐爛，

馬格利特：《閨房哲學》，1947

讓人擔心恐怖是惡；衣裙與鞋子總是遮擋保護著人體，現在卻像樹枝一樣，因為靠得久了就與乳房腳丫長在一起，既讓人覺得可笑是滑稽；又讓人感到可怕好笑是怪誕；人類穿用的衣服與鞋子成為人體的一部分，這只能出現在想像中，現實世界不可能存在，是畫中的假；衣裙、鞋子、乳房、腳趾、木板花紋、桌子等都描繪得非常秀雅精細，是優美；重現得異常客觀準確，是真。繪畫的這些構成元素帶來濃厚的快感體驗。

《聊齋志異》的 491 篇小說中，最短的是《快刀》，僅 104 字，也是怪誕-假式的優秀藝術：

明末，濟屬多盜。邑各置兵，捕得輒殺之。章丘盜尤多。有一兵佩刀甚利，殺輒導窾。一日捕盜十餘名，押赴市曹。內一盜識兵，遂巡告曰：「聞君刀最快，斬首無二割。求殺我！」兵曰：「諾。其謹依我，無離也。」盜從之刑處，出刀揮之，豁然頭落。數步之外，猶圓轉而大贊曰：「好快刀！」[4]

章丘這個地方處死強盜時，有時不一刀砍死，還要補上幾刀才讓其斷氣，這種慢刀零割肉的殺法讓殺人不眨眼的強盜也感到恐怖，因而對砍一刀即可斷命的劊子手特別巴結。

腦袋脫離身體後，會失去血液供應和肺部氣流對聲帶的震動，這個腦袋還怎麼思維、怎麼說話呢？因而，人頭落地還大聲喊叫的描寫，對於劊子手之外的絕大多數人來說，不僅沒有見過而且也沒有想到過，是極限陌生的神奇對象。由於作者的描繪超出了讀者的現實經驗與想像能力，絕大多數人既無法證實它又無法否定它，便會對它的真假感到迷惑而產生探究的興趣，開始新一輪的深度注意。這個故事在構成上採用的技巧，使它成為新異對象吸引無意注意。

人頭被砍飛老遠讓人恐怖，落地後邊旋轉邊讚嘆地喊刀快，又讓人覺得好笑，是典型的怪誕；人的腦袋被砍飛之後，嘴裡還在大喊大叫，顯然是藝術虛構的假；處死犯人時故意二割，犯人求劊子手一刀砍死自己等，是歷史事實

的真；強盜的行為危害社會，處決他們的生命是保護社會大眾利益的善；劊子手揮刀砍人的動作表情，血濺頭落的場面等都是反優美的醜。小說構成元素怪誕、真、假、善、醜帶來諸多快感體驗。

3. 怪誕—善式藝術

在歐美足球賽事中，球員祝賀進球的方式花樣翻新，前幾年最搶眼的方式之一，是翻起球衣蒙在頭上滿場狂奔。

但在不明白這一背景的讀者眼中，這種形象卻會引起另外一番感受。由於他將腦袋包得嚴嚴實實，看不清臉上是高興還是痛苦，就會對他包頭狂奔的原因作出負面猜測，是被人潑濃酸毀了容，還是受到他人挖眼割鼻的威脅？要不他為什麼要將腦袋包得這麼嚴實倉皇逃竄呢？因為防禦外來危險的威脅時，人們常常會將自己的腦袋包起來，如養蜂人戴頭罩，阿富汗女人戴面罩。

在危險的環境中戴著防護危險的罩子與環境協調一致，人們幾乎不會注意它們的存在。但如果讓他們在相反的環境中出現，比如戴著養蜂面罩來到商場，戴著女人的面罩走在步行街上，就會因為極端反常而產生強烈的搶眼效果。這個被誤讀為蒙頭逃跑的足球運動員也是如此，如果後面有幾個手持器械的人在追趕，人們會將他視為一般的逃跑而見而不怪。可是當他處在全場隊友觀眾為他熱烈歡呼祝賀的友善環境中，作出這種瘋狂的蒙頭奔跑行為，人們就會為他的行為的反常大吃一驚。人的行為對環境的極端反協調，使它成為陌生對象。

一個人隱藏著神秘危險拼命逃跑讓人恐懼，他故意包著頭，眼睛看不清道路地瞎跑又讓人好笑，他是個既可怕又好笑的怪誕；人如果遇到毀容割面之類危險，包了頭能起到一些保護作用，這是蒙頭的善；人物的身體動作，以及包頭的衣服下面顯露出來的兩個眼洞，都異常客觀確切，是寫實攝影的真；衣衫與短褲一種顏色、一種款式，色彩飽滿、質地純正、款式新穎，是優美；此人身板矯健，氣勢奔放，情緒瘋狂，是崇高。攝影的怪誕、善、真、優美、崇

上圖：新聞圖片：《進球後喜極狂奔的足球隊員》，2001

下圖：帕薩蒂納：《羅布和克里斯琴的肖像》，2003

高，造成豐多的快感體驗。

4. 怪誕—惡式藝術

這是用四隻手臂做成的鏡框。一般的鏡框都是用木頭、金屬等獨立材料做成的，如果我們把這個鏡框中的四隻手臂也當成獨立材料，它們就應當是人體上切割下來用釘子和膠固定在一起的手臂。

我們看到，這件藝術作品的製作過程非常簡單，選兩個手臂長短一樣的男人，在他們手臂上畫出風格一致的紋身圖畫，讓他們手臂握手臂擺成方形，站在另兩人前面進行合影拍照。或者是用這兩人的手臂方框照片與合影照片作電腦合成。以前人們只是用非人體的東西做鏡框，而本書的作者卻用人體做鏡框，由於他的想法在人世間是第一個，因而手臂鏡框就成為舉世罕有的極限陌生而引人注意。

截取手臂做鏡框，十惡不赦讓人恐怖，蠢笨滑稽讓人可笑，是十足的怪誕；鏡框中的四隻手臂與照片中的兩個男人，都由高解晰攝影來表現，精確客觀得纖毫畢現是真；兩個男人神情沉穩、目光堅毅，手臂粗大、強健有力，很有一些陽剛的崇高；他們手臂上的紋身花紋十分精巧工整，是一種優美；

左圖：布勒哲爾：《養蜂人》，1568
右圖：戰爭中逃難的阿富汗婦女，2001

　　畫中的鏡框是用手臂擺出來的鏡框形態，是藝術家天才虛構的假。作品的怪誕、真、崇高、優美、假為讀者帶來豐富快感。

5. 怪誕—醜式藝術

　　這是一家藝術公司的廣告。正在喝酒的人看到了某一怪異對象時，吃驚得連下巴都掉了下來，像大象的鼻子一樣拖到地上。

　　作品中五個人的身體、衣裝，以及他們周圍的巴台、酒瓶、吊燈、地板、凳子等所有對象，都按實物的本來面貌重現，逼真得如同高解晰的實景照片，只有主角的嘴巴長度被悄悄地放大了一、二十倍。由於周圍都是逼真的現實，這種情景預設使觀賞者的心理定勢傾向於把畫中的一

切都看成真實事物，當看到主角四、五尺長的嘴巴時，自然會以為那是現實中的怪物而大吃一驚。如果是在處處都是長嘴人的神話世界中，讀者看到這個長嘴巴自然也就無從大驚小怪。人群中這位主角的獨一局部的突然放大，使象鼻嘴巴人成為極端陌生的新異對象。

人的嘴巴三、四尺長，口腔舌頭無法吞咬下嚥食物，讓人感到恐懼好笑，是典型的怪誕；畫中人面相英俊，衣著得體，大廳裡的器物精緻工整，都很優美；人的下巴又軟又長地拖在地上，是對形式美嚴重背反的醜；除了嘴巴之外，畫中的一切都用超級寫實主義的手法描繪出來，精細得如同現場實拍的照片，這是作品中的真；特長的下巴是一種病態，嚴重危害人的健康，是惡；這種長嘴在現實中無法存在，是畫家誇張虛構的假；飲酒聚會的年輕人個個舒適、休閒、愉快，是善。繪畫中的怪誕、優美、醜、真、善、惡，為觀賞者帶來大量快感體驗。

斯威夫特的詩《美麗的女郎就寢》也屬於這種怪誕-醜式優秀藝術。作品寫一個包裝美女就寢時露出了醜態原形：

蜜蜂之聲工作室：《我們的作品震撼得受眾下巴落地》

　　………
　　再把頭上的假髮脫。
　　於是摳出水晶眼

擦擦乾淨放一邊。
鼠皮做成的眉毛
一邊一塊貼得尚精巧,
……

靈巧地,她撥出兩塊口塞,
它們幫助填充那深陷的兩腮。
解開繩線,牙床上,
一副牙齒全出場;
扒去支撐乳房的布幫子,
垂下一對鬆弛的長奶子。
繼而,這位可愛的女神,
解開鋼筋背襯,
施展操作技巧,
背襯平凸填凹。
手一舉,她脫去
填補臀部的軟具;
溫柔地一一探看
自己的血水、膿瘡、下疳;
一次又一次不幸留下的結果,
此時又一個一個貼上膏藥;
但就寢前,還有必要
把臉上的紅白油脂搓掉
把前額的皺紋全壓扁
再貼上一塊油紙片。[5]

　　現實生活中,一個女人可能用一、兩種、三、四種器材來造假充美,比
如戴假髮、裝假牙套、做假乳、描假眉等,而詩中的女人,卻集中使用了假

髮、假眼珠、鼠皮眉毛、口塞、假牙、布幫子乳房、鋼筋背襯、軟具臀、紅白油彩顏色共九種器物來造假。造假充美方法的大集合，使本作成為極端罕有對象吸引無意注意。

美女身體好看的地方都是用器材冒充出來的，這些充假器具對她的身體造成了嚴重傷害，是可怕的惡；美女連眼珠、腮幫、屁股都是假冒的，讓人覺得匪夷所思是好笑的滑稽；這個美女是既可怕又好笑的怪誕。

詩歌揭示了斯威夫特那個時代美女造假使用的器材與方式，是作品的真；一個女人如果所有這些造假器材都使用，她就不可能存活下來，是作家誇張虛構的假；這個女人從遠處看光彩照人，猶如搖滾歌王邁可‧傑克森一樣，有一種表面上的優美；但她就寢卸裝時，卻是無髮無眉、兩腮深陷、滿臉皺紋、口中無牙、胸部鬆弛、駝背凹臀，是對人體形式美的全面背反。天下最難看的女人竟然是卸了裝的「西施」，這是詩中的醜。這首詩構成元素滑稽、怪誕、真、假、優美、醜造成豐富的快感體驗。

十‧怪誕與優美、崇高、悲劇、滑稽合成的藝術

1. 怪誕─優美式藝術

米洛的雕像維納斯身上裝著七個抽屜。

帶抽屜的維納斯是達利的怪誕代表作，構成中採用了人體與櫃子的物距最近、心距最遠的兩物互換對接技巧。抽屜是人類製造出來給自己使用的器具，它只會配置在櫃子、桌子之類的傢俱上，而達利將它裝進人的身體裡，顯然是將人體與櫃子悄悄進行了互換。櫃子置放室內，與人體的物距非常貼近。人體有生命是天生之物，櫃子沒有生命能用各種材料來做，誰也不會想到用人

體來改製成櫃子，心距又非常遙遠。因而，人體與櫃子一旦互換對接，就會成為一種絕對不可能的可能讓人震撼，這是本作極端陌生吸引無意注意的原因。

在鮮活的人體上開挖洞穴塞進抽屜，是傷害生命的惡；人體像櫃子被裝上六、七個抽屜，是反常的滑稽；插進抽屜的人體既讓人害怕又讓人好笑，是怪誕；作品對米洛的維納斯雕像的再加工，帶進了原作的一些審美特徵。年輕女神飄逸雅緻的身體相貌，展現著希臘古典美的最高水準，是優美；女神身材高大，嘴唇緊閉，目光堅毅，額闊鼻直，流露出男子漢的一些陽剛之氣，是崇高；裝抽屜時女神的身體遭到開挖破壞，呈現出反優美反崇高的混亂，是醜。雕塑的惡、滑稽、怪誕、優美、崇高、醜帶來的快感體驗，使讀者發生濃厚興趣與執著迷戀。

2. 怪誕—崇高式藝術

《史記》的《越王勾踐世家》中，司馬遷描寫的兩軍對陣中的自殺表演，也是非常著名的怪誕-崇高式優秀藝術。勾踐繼承王位的頭一年，吳王闔廬聽說越國老國王允常死了，就發兵向越國進攻。兩軍對陣時，越王勾踐組織了一批敢死戰士向吳軍挑戰，進發路上三停三進，到達吳軍陣前時，他們齊聲 喊集體揮刀自

達利：《帶抽屜的米羅的維納斯》，1936-1964

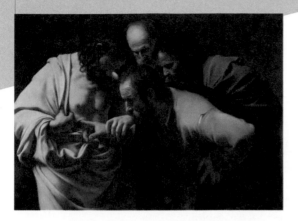

卡拉瓦喬：《多疑的多瑪》（又稱：多疑的聖湯瑪斯），1601

到，在吳軍將士看得驚駭發呆時，一股越軍在吳軍背後突然發動襲擊，吳軍大敗，吳王闔廬也被射傷。[6]

這個表演的創意中體現著行為與行為對象的錯位對接原則，以及對保我滅敵的最高戰爭準則的顛倒原則。

人的行為與行為對象的對應一致，是人作為合規律性與合目的性的自由自覺活動的本質體現，如果將行為與行為的對象錯位對接，就會產生新異刺激。民間故事中剃頭徒弟用冬瓜練手藝，常將剃刀砍在上面去打雜。以後給人剃頭，也習慣地將剃刀砍在人家頭上去做事，結果鬧出了命案。砍刀行為的對象只能是冬瓜，而一旦換到腦袋上，就是行為與其他行為對象的錯位對接。藝術表演無實踐功能，藝術表演與自己對應的對象觀眾，自然也就沒有利害關係。在生死博殺戰場上對滅我之敵進行藝術表演，也是行為與行為對象的錯位對接，因為舉世罕有而使敵軍驚呆。

戰爭的鐵律是消滅敵人，保存自己，如果戰場上出現了專殺自己不攻敵人的行為，那一定會因為行為的極端罕有而驚駭敵我雙方。越王的敢死戰士陣前的自殺行為，實際上是幫助敵人殺滅自己，是戰爭史上絕無僅有的極限陌生行為。它不僅驚駭敵兵，也驚駭我軍，既驚駭歷史，又震驚今日。顛倒戰爭的最高法則，將戰場上的殺敵保我變

成殺我保敵，使本作成為極端罕有陌生的新異對象。

　　一群人集體自殺非常可怕，以這種方式做惑敵戰術又非常好笑，是既可怕又好笑的怪誕；為了麻痺敵軍以成功偷襲，這些死士以自殺的方式保家衛國，表現出行為的崇高。自殺是極惡之一，對觀者有極強的震撼作用。兩軍陣前幫助敵軍殺自己，敵人除了震撼之外還很快樂，只顧觀看自殺而放鬆警惕遭到偷襲，符合欣賞心理的專注規律。越軍展示的是自殺現實，吳軍看到的是自殺行為，這是此事件的真；越王的計謀雖好，卻讓愛國勇士自己斷送掉自己的性命，是惡；這些勇士的自殺幫助國王打敗了來犯之敵是善。這一歷史傳記的怪誕、崇高、真、惡、善、帶來豐沛的快感體驗。

　　卡拉瓦喬的《多疑的多馬》是一幅情節畫。耶穌死而復生向眾人顯示時，他的門徒多馬不在現場，儘管親眼看到的十位門徒同時向他證明，他也不肯相信。八天後耶穌再一次顯現時對多馬說，伸過你的手，摸摸我手上被釘的傷痕，探入我肋旁被羅馬士兵紮破的傷口，你就會相信我是真的活過來了。畫中描繪的就是多馬伸出手指觸摸耶穌傷口的情景。

　　畫中耶穌的傷口沒有流血，沒有紅腫，沒有化膿，裂口整整齊齊。由於皮膚脫離了肌肉，多馬將手指伸進皮膚的傷口，就像伸進皮革製品的裂口。畫家在描繪這一情景時，實際上是將人體皮膚與動物皮革製品悄悄進行了交換。讓動物皮革的切口長到活人身上，這是本作極端陌生的新異之處。

　　人的身上被刀切出嘴巴一樣寬的傷口，久久不能癒合，別人將指頭伸進傷口挑撥，這除了劇烈疼痛外，還會造成嚴重感染，是恐怖的惡；人身上被刀割破之後，手指隨意伸進傷口去摸索，又是好笑的滑稽，這一可怕好笑的情景是鮮明的怪誕形象。

　　耶穌為了救贖人類被釘在十字架上，死而復生之後又忍受巨大疼痛接受門徒的檢驗，表現出堅持真理、無畏痛苦的偉大人格，是畫中的崇高；四個人

物都極為寫實，特別是中間兩人聚精會神的探傷情景更是形神兼備，是畫中的真；人體被刀切出這樣大的傷口，長時間不潰爛、不癒合，現實中不可能出現，是畫家虛構的假。這些元素給畫作造成諸多快感體驗。

3. 怪誕─悲劇式藝術

怪誕-悲劇藝術常見於文學作品，筆者在《往事成鐵》中描繪的毒癮發作的故事即屬此類：

一青年因好奇吸上了海洛因，毒癮發作時無法忍受，一頭栽進炸油條的大鍋，被攤主拽住只炸傷了頭皮，還將鋼筋頭大鐵釘和打火機吞入肚中，用刀片割斷靜脈血管等等，也因為搶救及時才保住性命。

為買毒品他偷盜被抓入獄，一開始他妻子還抱著慢慢戒的幻想，探監時將小包毒品藏在乳罩下混過檢查，擁抱接吻時將毒品送入他的口中。出獄後妻子決心逼他戒毒，在大街上先是脫光上衣，接著又威脅要脫掉褲子，無奈他只得答應。不過他並不當真，還在偷著吸。於是妻子怒而從大橋上跳河自殺，因陷進淤泥無法走進深水被救。他這才跟妻子到大山深處野蜂聚集地，引野蜂蜇臂蜇胸戒毒，連戒兩年毒癮基本消失。

回城後在毒棍的誘惑下他又接著吸，妻子逼他到南方一家醫院花三萬元做了戒毒手術。醫生在他的頭頂上打了兩個洞，將顱內的毒癮記憶「靶點」摧毀。戒了半年後，毒友說他的毒筋已被挑斷，再吸也不會上癮，於是他又吸上了。為了買毒品，他綁架自己的兒子讓妻子拿錢去贖，真相大白後，妻子帶著兒子離家出走。

為買毒品，他賣光了家中值錢的東西，又多次點火燒房子逼著父親給錢，他父親用手銬將他鎖在房內鐵床上，第二天早上進去一看，窗子大開，人不見蹤影，鐵床上留下了手銬和他的一隻手。毒癮發作，他像狼逃生那樣，咬斷自己的手臂找毒品去了。看著天良喪盡又痛苦萬分的兒子，父親下定了同歸於盡的決心，用鐵錘猛砸兒子的頭部之後，自己開煤氣自殺。[7]

　　這個故事的頭栽進油鍋、妻子脫褲、蜂螫戒毒、頭上打洞、挑毒筋等情節，都具有震撼吸引的功能，但最突出的是咬斷手臂去找毒品。狼是最殘忍的野獸之一，一旦被鐵夾夾住腿部，會毫不猶豫地將腿咬斷脫生。癮君子毒癮發作時理性喪失咬斷手腕去找毒品，其憤怒殘暴之狀與野狼無異，體現著人與狼行為的互換原則。人是自然界最智慧的動物，誰都想不到一個被手銬銬了的人，會野蠻笨蠢到與狼一樣以咬斷自己的手以求逃脫，因此成為極端的陌生、兇殘、醜陋對象而驚駭震撼。

　　毒癮發作時弄斷手腕找毒品非常殘酷可怕，自己咬斷自己的手逃脫的方式又反常好笑，這個可怕好笑的形象是極端的怪誕；這個故事是作者根據好多起新聞事件編寫成的，故事裡毒癮發作的瘋狂行徑及戒毒的痛苦過程都是現實中發生過的事，是真；這些行徑雖然確有其事，但發生在好幾個人身上，作者將它們改為一人所為，是故事中的假；故事中出現的自殺、自殘、自虐與他殺、他虐等毒癮瘋狂方式共有十二種之多，都是對人體嚴重危害的惡；妻子逼迫丈夫戒毒的方式雖然極端，但有利於丈夫的健康及家庭社會安定，作者編寫這個故事的目的，是企圖以這些可怕的怪誕情景威懾心存僥倖的吸毒者，使他們永遠不敢拿毒品當兒戲，這是故事的善；妻子逼丈夫戒毒時，情急之中造成的反常好笑情景是滑稽；毒癮發作後癮君子的一系列喪心病狂行為是醜；妻子逼迫丈夫戒毒果敢機智，將生死置之度外是崇高；父親與毒兒作鬥爭遭到失敗，殺子之後又殺自己是惡與悲劇。這個故事的怪誕、真、假、惡、善、滑稽、醜、崇高、悲劇帶來一系列沉重的快感體驗。

　　這是路易絲‧布林喬的作品《牢房之三》的局部，人的一條腿長在石板上。

　　將人體與動物、植物、無機物對接在一起，是最古老的藝術搶眼技巧，西方神話中的美人魚，人奔跑中變成樹木、石頭等都是這樣構成的。人的生活環境中到處都有石頭，但是從來沒見過人體會長到石頭上。由於人體與石頭物

距最近、心距最遠，所以兩者的對接最使人感到意外。

　　人腿是生命之物，長在石頭上得不到營養供應，很快就會腐爛，這既是可怕的惡，又是極其反常好笑是滑稽；這個既可怕又好笑的形象還是典型的怪誕；人腿與石頭對接形成的生命與無生命的矛盾體，最終將以生命向無生命的回歸而告終，生命短暫、死亡永恆這一宇宙終極法則無以對抗，是畫中的悲劇。

　　雕刻選用的石材呈淡黃色，溢流著半透明的玉潤光澤，很接近西方白色人種的皮膚，再加上雕刻精細準確，出現在

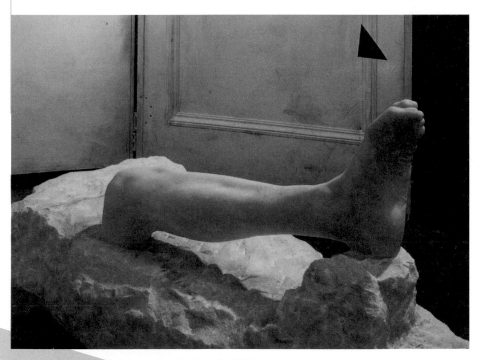

露易絲・布爾喬亞（Louise Bourgeois）：《牢房之三》（局部），1991

我們眼前的，活脫脫就是一條真腿，這是作品的真；人腿長在石頭上，是藝術家虛構的假；人腿皮膚精緻、腳掌靈動、腳趾調皮，是優美；與腿連在一起的石板凹凸尖銳，突暴出自然力量的生糙野蠻，是醜；精美玉腿與粗礪頑石直接對抗，在人工優美對自然醜陋的征服中，表現出人類智慧的偉大力量，是作品的崇高。雕塑的這些審美形態構成元素，形成一系列的快感體驗。

4. 怪誕—滑稽式藝術

民間傳說中常常出現怪誕-滑稽式搶眼藝術。「文革」期間，有一個恐怖笑話流傳很廣。一天，醫院裡看守太平間的老頭，突然發現凍得硬棒棒的死人都離開了自己的床鋪，一個個直挺挺地靠牆站立著，當他朝這些屍體看過去時，其中一個死屍還睜開眼睛向他擠眉弄眼嘿嘿地笑。這個老頭雖然早已習慣了和死屍打交道，但還是被嚇得昏死過去。原來，這是一個住院的神經病人在惡作劇，他趁看守不在的時候溜進太平間，將死人一個個搬下床靠牆杵著，自己又穿上死屍衣服冒充死人，與死屍並排站在一起迎接老頭。

人在醫院裡死亡後都停放在太平

施勇：《月色撩人》，2002

間，在火化場裡等待升天的謝世者都集中在停屍間。除了這些專有場所外，其餘地方都是活人的活動區域。在人們的心理定勢中，在太平間與停屍間裡習慣於看到死屍，在其餘地方習慣於看到活人。如果打亂這種專有區域的秩序，讓等著火化的死屍突然坐起身來向親人要吃、要喝，讓公車上老靠在別人身上的人身體僵硬、氣息全無，那就會造成極大的恐怖與驚駭。活人與死人專有區域的突然混雜，使這個民間故事成為極端陌生對象。

將死屍搬來搬去嚇死活人是恐怖可怕的惡；活人冒充死人擠眉弄眼是反常好笑的滑稽和恐怖好笑的怪誕的混雜；故事中描繪的一切都是當年醫院裏發生過的事，是真。故事中的惡、滑稽、怪誕、真造成諸多的快感體驗。

這是施勇的裝置藝術《月色撩人》。一個人光著腳站在大廳裡，細看，才發現他的腳趾又粗又長，形狀與人的手指一模一樣。腳掌也極像手掌，比正常的腳掌短得多。

人體四肢末端的手掌與腳掌雖然物距上很近，雖然俗語常說手笨得像腳一樣，但世界上不會有人相信手長得真的像腳，腳長得真的像手，因而心理上又非常遙遠。一旦手臂上長著一雙腳掌手，或者是腿上長著一雙手掌腳，必然會成為極端陌生使人震撼。手掌與腳掌兩部位形貌功能的互換對接，是本作成為極端陌生對象的原因。

人的腳長成手掌模樣，肯定要嚴重危害人體健康，是可怕的惡；這個人腳的形貌雖然像手，但掌與臂成 90 度連接，卻是腳支撐全身重量的典型形態，這又是反常好笑的滑稽；這個可怕好笑的手形腳是個怪誕。

這件作品以寫實手法精確重現了手掌的特徵，對手指、指甲色彩、形貌、質感的刻畫更是栩栩如生，是作品的真；這雙手掌的腕部呈直角彎曲，連接著直挺挺的腿，這種手掌腳現實中根本不會存在，是畫家虛構的假；畫面中手掌的刻畫細膩精緻，衣褲顏色均勻乾淨，是優美；在細腿的襯托下，此人的

一雙手掌顯得很強健，手指也很粗壯，有體魄上的崇高。這些構成元素造成了
許多的快感體驗。

注釋：

1 《三水小牘補遺一卷》,唐皇甫牧撰，清徐鯤輯。清抄本一冊，書號 6292。國家圖書館善
　本室藏。

2 劉法民：《怪誕藝術美學》，人民出版社 2005 年版，第 217-218 頁。

3 見《江南都市報》，2000 年 10 月 30 日。

4 蒲松齡：《聊齋志異》，上海古籍出版社 1979 年版，第 87 頁。

5 湯姆森：《怪誕》，北方文藝出版社 1988 年版，第 70-73 頁。

6 司馬遷：《越王勾踐世家》，見《史記》，中華書局 1982 年版，第 1739 頁。原文見本
　書第一章第二節。

7 劉法民：《怪誕藝術美學》，人民出版社 2005 年版，第 227-228 頁。

第十三章

▶▶ 醜型藝術吸引力

　　醜是形式上的反優美，對形式美規律的背反都構成醜。作為表現對象出現在藝術中的醜事物，是藝術中的醜。藝術描繪對象時，表現形式上對形式美規律的背反是醜藝術。我們這裡討論的醜型優秀藝術，只指藝術中的醜而不包括醜藝術。因為我們是按題材的屬性探討藝術的吸引力，而不是按照藝術的形式探討藝術的吸引力。在分析中我們可以看到，醜雖然讓人厭惡，但與真假善惡美一樣，只要形式上以新異面目出現，也照樣具有強勁的吸引力。

一·醜與真、假、善、惡合成的藝術

1. 醜—真式藝術

　　這是中國女人裹足的小腳照片。在攝影技術發明之後，中國女人纏足又延續了好幾十年，作為世界十大醜陋之一，它的許多真實狀況被攝影機存留了下來。因為腳小、接觸地面太少，走路不穩會喪失承重的勞動能力。裹腳雖然使女人

「三寸金蓮」兩幅，2006

殘疾，形態醜陋，氣味惡臭，但走起路來，卻被男人讚美為「弱柳扶風」、「步步生蓮花」，成為美人風韻。

這種「三寸金蓮」小腳形成時，同時展現著人體的雕刻之術。所謂人體雕刻就是用物質力量讓人體按照設計藍圖生長成型。清代「拍花的」惡徒就是用這種方法培植了許多怪體人來展示賺錢，最殘忍的是將幼兒放在罈子裡長成罈形人，把剛扒下的熱狗皮裹在滿身新鮮血傷的人體上長成犬人。裹足則是用布纏緊腳讓它長成「粽子」造型。女孩子三、四歲開始纏腳，腳被布裹得很緊，在以後的五、六年中，人的腳不再生長，最終成為人大腳小的畸形。這種惡俗在民國嚴禁之前非常普遍，但八、九十年後的今天，要看到在世的裹足者已經非常困難，因而成為極端罕有對象。人體雕刻之術的運用，是女人小腳吸引無意注意的原因。

裹腳故意將健康壓制成殘疾，是嚴重摧殘人體的惡；

人的腳在自由生長中會發展得非常均衡健壯，女性的腳還會因為特有的嬌嫩靈活而優美；被裹殘的小腳，除了大拇趾，其餘四趾全被彎曲纏附在腳心內，成為一個殘疾的三角，形態上是對優美全面破壞的醜。

這兩張照片客觀準確地紀錄了被裹出來的小腳生理形態上的各種特徵，是讀者難得一見的真；成年女人長著三、四歲孩子的小腳掌，走起路來搖搖晃晃，是反常好笑的滑稽；世人明知裹足害人，卻照樣在強迫與痛苦中樂此不疲，竟使這一人體故意致殘的惡俗在中國作祟一千多年，是恐怖可怕的惡；人們對古人以殘廢為美的審美野蠻感到恐懼震撼的同時，又會因其好笑可怕而感到怪誕。三寸金蓮的惡、醜、真、滑稽、怪誕等造成的快感體驗，引發了讀者的濃厚興趣與迷戀。

王小波《三十而立》中描寫的病老太也是醜-真式搶眼藝術。

她是個胖老太太，好像一個吹脹的氣球，盤踞在兩張床拼起的平臺上。她渾身的皮膚腫得透亮，眼皮像兩個水袋，上身穿著醫院的條子褂，下面光著屁股，端坐在扁平便器上，前面露出花白的陰毛，就如一團油棉絲。老太太不停地哼哼，就如開了的水壺。已經脹得要爆炸了，身上還插著管子打吊針，叫人看著腿軟。幸虧她身下老在嘩嘩地響，也不知是屙是尿，反正別人聽了有安全感。[1]

在小說閱讀中，這個病老太的形象如一幅畫突顯在眼前，讓我們受驚，讓我們難忘，因為它構成時採用了醜上加醜的極端化手法。在這段文字中，王小波共描寫了老太太的七處醜態：一是胖得像氣球，體態圓而臃腫；二是眼皮腫得如水袋，特大特圓鼓；三是光屁股端坐床上拉便；四是陰毛如油棉絲，雖是白色卻油乎乎的；五是哼叫如燒開的水壺，刺耳難聽痛苦；六是全身脹得厲害，還插著吊針管子；七是屙屎溺尿嘩嘩響，臭味彌漫四方。其中每一種醜在現實中都能引人注目，現在是七種醜同時出現，醜上加醜，就成為形貌極醜的罕有對象。

生老病死是生物規律，青春亮麗、老朽醜陋是美學規律。這個重病將死

的老太太，從身形面容到行動心態的各個方面，都是對青春優美背反的老病之醜。小說對老年病人胖得像氣球，眼皮腫得像水袋的比喻雖然家常，卻異常準確，是小說的真；病人拼床而臥，還得到端屎端尿的特有照顧，說明醫院及家人都在盡力救治她的生命，是善；小說還以「開了的水壺」比喻老人不停地呻吟哼叫，以身體「脹得要爆炸了」誇張老人的水腫，這些可笑的黑色幽默使讀者感到有趣，是滑稽。小說的醜、真、善、滑稽為讀者帶來諸多快感。

2. 醜─假式藝術

這是克里斯‧鮑斯的一座雕塑藝術，一條爬蟲正蠕動著伸向天空。它的身體由手掌大的碎石塊粘結而成，這些石塊野蠻、醜陋，但大小、顏色基本一致，而且一圈圈、一層層按照爬蟲鱗片的意象進行了精工排列。這條蟲子上下粗細差不多，身體的中部扭曲著打了一個很大的彎之後，頂部正用力伸向天空，最終成為一個生動的「蠕動蟲子」形象。

在藝術製作中，人們會用木材、竹子、草、骨頭來仿製爬蟲的鱗片，也會用石頭、金屬來塑刻爬蟲的鱗片，但像這件作品這樣，用砸碎的石塊壘砌爬蟲鱗片卻是第一次。石塊雖然粗礪冰冷沒有生命，但是當它們的排列組合完美地重現了爬蟲的體貌與神韻時，人們又會感到這是一條柔韌有生命的活物。天然石塊與爬蟲鱗片的互換對接，使這個作品成為極限陌生對象。

蟲子體表固著的石片異常粗礪、生糙，色彩、形態、質地各方面都與細膩、光滑、圓潤的形式美規律相背反，是一種醜；在這條石塊堆積起來的形象中，除了蠕動曲伸的動作之外，我們看不到它與爬蟲的有機生命有什麼相似之處，是自然界無法存在而只能由藝術家虛構的假；在樹木砍伐一空的荒地上，這條用碎石擺成的蟲子孤獨地站立著，流露出環境污染、生態破壞後，人類對自己造成的物種滅絕的懊悔、痛惜、絕望、無奈心情。畫家這種保護生態、愛惜自然的情感是善；

左圖：克里斯·鮑斯（Chris Booth）：《突岩的慶典》，1993
右圖：新聞圖片：人們在街上展示用廢舊報紙製成的動物

　　　　將碎石壘砌成伸向天空的大蟲，體現著藝術家擺佈野
蠻自然的艱難努力，是讓人敬畏的崇高；石頭是冰冷無情的
死亡之物，蟲子儘管處於動物家族的底端，卻是溫柔有情的
鮮活之物。石頭能重現爬蟲的形態神韻，卻無法還原它的生
命，石頭離開生命的距離，比宇宙中的億萬光年還要遙遠，
作品流露出了人類只能毀滅物種而無力還原物種的絕望。如
果將這類作品擺到最精緻的玻璃大樓前面，在人類製作的最
高級的死亡之物的襯托下，它將傳達給我們的悲亡故事將會
更加危言聳聽，這是畫中悲劇。作品的醜、假、善、崇高、
悲劇等審美形態帶來一系列的快感體驗。

3. 醜—善式藝術

　　　　這是用廢報紙做成的小狗。報紙的內容雖然只有一、
二成被人全部讀過，但版面還是寧多毋少地一直繼續出版

著，紙張就這樣被白白浪費掉了。造紙要用大量的木材和清水，紙張的浪費也就是資源的浪費和環境的污染。許多讀者都受到過污水、霾氣、風沙的侵害，用廢報紙做成小狗表達反對浪費、珍愛環境的良善用意，會引起他們普遍的同情。

優美是財富與享樂的象徵，廣廈豪宅、香車美人、高檔服飾等無不精美絕倫，但這些東西敗壞之後，就會成為破爛的醜，所以醜就是反優美。當今的報紙用優質紙張精工印刷，尤其是其中的彩色廣告，畫面的精美不知比中、小學生的美術課本高出多少倍。新報展開時是那樣優美，可是折疊起來丟棄時又是如此醜陋。以往藝術家製作玩偶狗時，除了形貌精美可愛之外，製作材料也是精中選精。而今這隻玩偶狗不僅造型粗劣、笨拙、難看，而且還使用骯髒醜陋的廢舊報紙作為材料，顯然是對以往玩偶製作技藝的絕對背反。材質及形貌的極端醜陋，使本作成為罕有新異對象。

藝術製作材料的罕有之法曾被藝術家們廣泛採用，新異效果相當不錯。比如用手臂製造鏡框，用碎石片製造爬蟲，以頭頂與大嘴製造人臉，納粹用俘虜皮膚製造燈罩等，都是著名的例子。

舊報紙被折疊之後，上面的文字圖案變成了黑壓壓的線條，是真；製作小狗的報紙都是順手折疊並隨便地擺放在一起的，因而小狗的身體就呈現出高高低低、長長短短、粗粗細細、黑黑白白的亂七八糟形態，從色彩到形狀到質感都是反優美的醜；現在的報紙版面極多，浪費驚人，人們用廢舊報紙製造藝術品，反映出他們對寶貴資源的珍惜和疼愛，是一種巧妙含蓄的勸善之善；這隻紙狗大體上重現了動物形貌上的特點，是作品的真；這樣的動物在自然界並不存在，是藝術家虛構的假。雕塑中這些審美形態元素引起多層面的快感體驗。

2006 年三月，英國媒體在土耳其南部發現了一個爬行的庫爾德人家族。這個家族中的五個兄弟姐妹無法直立行走，只能像動物一樣靠四肢爬行。由於

左圖：新聞圖片：土耳其發現爬行家族
右圖：爬行的猿猴

父母近親結婚，他們一生下來就有基因上的缺陷，使控制平衡與運動能力的小腦受到了傷害。

人的爬行形態，體現著一種返祖化極醜原則。人類由低等動物進化到高等動物並最終成為萬物之靈，上進型的進化過程積澱為一種生理與心理的本能，那就是擇偶時以自己動物祖先相貌為醜陋加以排斥，這種厭惡嫌棄心理杜絕了人與低於自己的動物雜交造成物種退化。[2] 由於人類祖先猩猩、猿猴在現代人的眼中最醜陋，這個家族也像猩猩、猿猴一樣用四腳爬行，因而也是人的極端醜陋形態，自然會引起人們本能的厭惡注意。這種返祖化極醜構成技巧在繪畫中被廣泛運用，一些畫家為了製造極醜以吸引讀者注意，就把人的相貌畫得像猩猩、猿猴一樣。在人的本能感覺中，這些與自己血親最近的動物是最醜陋、最噁心的。

照片客觀確切地重現了爬行人的行為動作，是真；人類筆直挺拔才會產生男人的偉岸帥氣與女人的柔美秀雅，而爬行走路時頭部低垂，手部撐地，是對身體挺拔之美的

背反，與猩猩、猿猴相近是天生的醜。

父母近親結婚帶來的基因缺陷，對子女的身體造成了嚴重傷害，是惡；家族五人與這種遺傳性病患進行艱難的爭鬥，低下頭顱、彎下身體，像動物一樣用四肢走路，是悲劇；強烈的求生欲望使他們的艱難充滿著人性的不屈不撓，是崇高；他們是成年人，卻像嬰兒一樣爬行，像動物一樣四腳著地，這既是反常好笑的滑稽，又是驚駭好笑的怪誕。爬行人的真、醜、惡、崇高、悲劇、滑稽，使見之者發生濃厚興趣。

4. 醜—惡式藝術

畫面上的人身上爬滿了蟲子，他的皮膚、肌肉和內臟都被蟲子吃光啃淨，只留下白色的骨架。

此人活著時，腦殼上被打開了一道很長的傷口和好幾個圓洞，並用穿繩結紮與鉚釘釘鉚的辦法進行封蓋，之後又被反綁手臂活活讓食腐蟲吃光。這三惡加害其身，使其成為極惡形態。

這個人的肌肉被吃光，但耳朵與眼睛卻完好如初，原來耳朵與眼睛是用蟲子吃不動的化學塑膠製成的。這個人雙眼微瞇，嘴角上挑，一副從內到外樂開了的大笑神態，既是在為自己能成為蟲子的食物「鼓盆而樂」，又是在為自己戲蟲有招洋洋得意。熱愛生命、懼怕死亡是人的本能，面對危害生命的惡，逃避與恐懼是人之常態，而讚美危害、歡呼殺手、戲要死亡則絕對反常罕有，本書分析過的牛虻刑場受刑嘲弄槍手就屬於此類例子。戲要極惡使這個歡呼萬蟲吃我的形象成為極端陌生新異對象。

人被蟲子全部吃光，是畫中驚駭恐怖的惡；人的骨骼色彩純淨，質感平滑，趴在人體上的蛆蟲、蒼蠅、蝸牛等都是精工雕塑，非常精緻，是優美；這個萬蟲啃人形象整體紛亂、嚷鬧、騷動、骯髒，是亂七八糟反和諧的醜；這件雕塑對人體骨骼的生理構造，特別是手臂反綁形態的再現非常準確，對蒼蠅、

傑克和迪諾斯·查普曼（Jake and Dinos Chapman, 查普曼兄弟）：《悲慘的身體骨骼》

蝸牛、肉蟲形貌的刻畫也非常傳神，是畫中的真；人頭上穿孔結繩釘鉚，把人頭當器物加工製作，既讓人覺得惡搞好笑是滑稽；又叫人覺得恐怖好笑是怪誕。雕塑的惡、優美、醜、真、滑稽、怪誕帶來了眾多的快感體驗。

文學中的醜-惡式優秀藝術也給人留下深刻印象。賈平凹的《懷念狼》中有這樣一段描寫：

> 燈火已亮起來，有幾個掛著油燈賣烙豆腐的攤子，舅舅和爛頭坐在那裡喝酒。他們一人手裡竟握了一條草綠色的蛇，蛇頭是剛剛剁掉了，用嘴吮吸蛇血，沒頭的蛇還在動著，絞纏了他們的胳膊，然後慢慢地鬆弛下來，末了像一根軟繩被丟在地上。我嚇得毛骨悚然。[3]

剁蛇頭吮吸活蛇之血，滿嘴滿手血腥，蛇絞纏手臂，死蛇丟在地上等等，在形貌上是骯髒噁心的醜；在性質上是野蠻兇殘的惡。茹毛飲血、生吞活剝是動物最常有的生活習性，可一旦由人來做，就會因為與人食熟食這一最熟悉最正常的文明行為的絕對背反而顯得極其罕見陌生。這一情節強勁衝擊力的產生，就源於作者對文明之人偶發獸行的描寫。

《獻給上帝之愛》，達明安・赫斯特（（Damien Hirst）設計製造，2008

二・醜與優美、崇高、悲劇、滑稽、怪誕合成的藝術

1. 醜—優美式藝術

這是達明安・赫斯特設計的骷髏頭骨造型飾品，眼睛與鼻孔的部位上露出三個黑洞，嘴巴處只剩下與齶骨連在一起的長牙。飾品用 2156 克鉑金和 8601 顆鑽石做成，價值 7.52 億人民幣。

這件飾物中的 8000 多顆鑽石，即使按總價的百分之六十計算，每顆也值約 6 萬元人民幣，等於一個中層白領全年的收入，但將它們一顆顆分開陳列展示，人們還是會視而不見。現在將它們鑲嵌組合為可以換來四、五幢 20 層民居大樓的一件飾品，由於壓縮了海量的財富，這件小小的飾物，就成為極善中的極善而使觀賞者驚駭、感歎、敬畏。

同時，鑽石有炫目的華麗光澤，幾千顆最優美對象集中在一起，使人產生極大愛戀快感。但美麗與財富彙聚構成的形象，竟然不是世人追求的享樂形象，而是死亡恐怖的骷髏，又讓人產生反常好笑的滑稽快感與可怕好笑的怪誕快感。這樣，作品就將所有類型的快感大餐都端給了觀眾，使自己的快感功能發揮到了極致。善上加善與樂上加樂的極善極樂特徵，是這件鑽石骷髏吸引無意注意的原因。

白色的骨頭與黑洞形成強烈反差，這種反生命的死

亡形態是醜；骷髏的外介面上，鑲著高品質的鑽石，連黑暗可怕的眼洞裡面，也有鑽石閃閃發光，是作品的優美；這件雕飾對骷髏形狀的重現極為精確，是藝術的真；現實中並不存在鉑金鑽石質地的人類骨骼，是藝術虛構的假；它由價值連城的鉑金與鑽石製造，是一種善。這件飾品的惡、醜、優美、真、假、善帶來的快感體驗，使讀者產生了濃厚興趣與迷戀。

我們再來看另一件與骷髏相關的醜-優美式藝術。一幅美女頭像與一幅骷髏頭骨像對位重疊在一起。美女頭像被撕扯下來三條，露出骷髏雪亮的頭骨、漆黑的眼洞與白長的牙齒。

這兩幅畫，一幅是美女一幅是骷髏，生與死、善與惡、美與醜形成了鮮明的強烈對比。人的一生中，青春是生命力最旺盛的時期，與幼年相比、中老年相比，都離死亡最遠。現在將青春美女與腐朽骷髏反襯著對接在一起，因為極端陌生而引起了讀者感官的震撼。

骷髏作為鮮活美麗生命毀滅的結果是惡；女郎五官秀麗端莊，散發含蓄的時尚，是人見人愛的青春優美；她的形貌已被破壞，在整體中夾雜著反

佚名：《美女變骷髏》

優美的醜；年輕女人面容以及骷髏形貌的準確客觀重現是真；漂亮的頭髮下面露出了骷髏頭骨，美麗的眼睛對應著死亡恐怖的黑洞，秀雅的鼻子上方是半個窟窿，下方是無唇、無舌、無頰的枯骨殘牙。這雖然是兩幅畫，但它們重複著同時出現在視覺中時，我們更傾向於把它看成是同一個形象。這時，這個露出死亡之質的人物，不僅讓人感到怪異好笑；還會讓人在好笑之中覺得恐懼；她不僅很滑稽；而且還很怪誕；這個人物在現實中根本無法生存，是藝術虛構的假。作品的這些構成元素造成了多樣的快感體驗。

2. 醜—崇高式藝術

這是腦癱兒童早期療育的廣告。

畫面上只有一支從盆景老樹上剪下來的樹枝，它雖然身形極度扭曲、滿身節疤，與真正的鉛筆筆桿之間存在著巨大的差別，但它除了鉛筆的筆尖與橡皮外，還有鉛筆必須有的細長身體，與鉛筆之間體現著百異一同的互換原則。

香煙、筷子、蚯蚓、手指等物與鉛筆差別極大，但在身體細長這一點上與筆桿也是相同的，如果將它們與筆尖、橡皮一一對接起來，也會製造出各種詭異鉛筆而產生強勁吸引力，這也是百異一同兩物的互換效果。這一原則的具體運用，使怪枝鉛筆成為極端陌生新異對象。

鉛筆筆桿從頭到尾歪七扭八、節節疤疤、傷痕累累，是天災人禍折損摧滅造成的病態畸形之醜；無論是用鋁質薄片固著的暗紅色圓頭橡皮，還是削鉛筆刀削出來的圓錐筆頭，都描畫得極為精緻雅麗，是典型的優美；人工製品的筆尖、橡皮的優美與天然筆桿的醜惡對接的衝突中，顯示出人類對自然降服的崇高；廣告中對樹枝、鉛筆尖、橡皮的重現形神兼備，是作品的真；這樣歪扭的樹枝在自然界雖然容易找到，但作為鉛筆筆桿卻是一種藝術虛構之假；鉛筆的怪模怪樣既讓人覺得反常好笑又讓人覺得可怕好笑，有顯著的滑稽特徵和怪誕特徵。怪枝鉛筆的這些審美形態元素造成了多層面的快感體驗。

3. 醜─悲劇式藝術

香港「協康會」腦痙攣兒童早期教育廣告：《伸唔直？一樣有價值》

這組攝影照片紀錄了一個行為藝術家的表演過程。他在自己頭部、臉部、頸部塗上泥漿，貼上極薄的紙，用畫筆順著自己頭部中央到鼻樑嘴唇和下巴畫下一條粗線。之後，依據這一線條用軍刀上的開塞器在自己頭上鑽孔，用水果刀將自己頭上臉上的皮膚割開，用斧頭將下面的頭骨砍開。最後，用流出的鮮血塗畫頭部、臉部和牆面。

這位藝術家用鋼鐵工具摧殘加工自己的肉體，將鑽腦、割皮、砍骨全過程慢慢地做出來公開展示，給自己和觀賞者造成極大的肉體傷害與精神痛苦，是惡。受到趨利避害的本能驅動，人總是使用利器攻擊別人，被害者總會反抗或逃跑。這位藝術家作為被害的主體，卻採取了歡迎和幫兇的態度，這也是惡。由於惡上加惡，表演就將惡的恐怖震撼功能發揮到了極點，這是這個表演成為新異變化的原因。

行為藝術家在自己頭上、臉上塗泥漿、開血口、抹鮮血，是骯髒恐怖的醜；生存是人類的神聖權力，健康身體遭到無情的創傷是悲劇；畫面中出現的都是實物實景攝影，對人與事的客觀準確重現是作品的真；藝術家對自己的肉體作深度的自創自殘時，雖然會有生理疼痛，但在他的臉上讀到

布魯斯（Gunter Bruss）自畫自創：《身體藝術》，1965

的卻是平靜、自豪、享受，是獻身藝術視死如歸的崇
高。這個表演為觀眾帶來了強烈的刺激感。

4. 醜—滑稽式藝術

　　這是一則咖啡廣告，一個上班族趴在桌子上昏昏
欲睡，頭頂上的頭髮被剪掉了一大片，露出雪白的頭
皮。頭皮上留下的短髮，雕畫著一張濃眉大眼、黑鬍
鬚戴眼鏡的面孔。

頭髮可以通過特殊技巧理雕成各種形象，如摩托羅拉的廣告將女模特兒的頭髮剪成「M」字形劉海。本作是在頭皮上雕畫人的眉毛、眼睛、嘴巴、鬍鬚、頭髮等。不過將頭髮當媒材雕塑事物較為常見，此作強勁的吸引力主要來自於它對頭頂與臉面對接技巧的運用。

人的身高到了中等以上，周圍的人就很難看清他頭頂上的情況，儘管總是暴露在大庭廣眾之中，卻是被看的「盲區」，因而對頭髮的雕塑造型都圍繞在頭部的周圍進行，極少安置在頭頂上。同時，雖然臉離頭頂極近，而且兩者都是圓的，卻從來沒有人想到人臉會長到頭頂上。因而兩者有一種物距最近、心距最遠的關係。當有人將頭頂上的頭髮雕塑成人臉，造成人臉與頭頂頭皮的互換對接時，必然會因為極端罕有陌生惹人注目。不過，這只是頭髮理剪雕塑出來的漫畫式寫意的臉，只能依靠滑稽好笑產生趣味吸引力。如果是將人臉與頭皮按照相寫實的逼真方式實施對接，對象就會因為現實般的頭頂臉而產生震撼吸引。頭髮人臉與頭頂對接之後，使這件作品成為極端罕有陌生的新異對象。

這個人烏髮濃密，相貌標緻俊朗，衣飾雪白乾淨，是讓人愉快的優美；但光禿禿的頭皮上露出一個難看的人臉，整體上是混亂的反優美的醜；廣告利用頭髮之黑與頭皮之白的反差，在頭頂

Suplicy 咖啡廣告：《我們愛咖啡》

上畫出一張眉目清晰的臉，並若有其事地戴眼鏡望著一個咖啡品牌，是好笑有趣的滑稽。

　　此攝影沒有經過任何修飾，只對人的相貌、身體、髮型以及周圍的用具進行客觀展示，是畫中真；頭頂上長著臉的人在現實中並不存在，是理髮師按照廣告創意剪理描繪出來的天才之假；這個上班族趴在桌上昏昏欲睡，而他頭皮上的人臉卻對咖啡喜出望外，這是在告訴受眾這種咖啡能消除疲勞，帶來十足活力，這些資訊是對人有用、有益的善。這件廣告構成元素的優美、醜、滑稽、假、善是讀者快感體驗的源泉。

　　文學中的醜-滑稽式藝術，典型的有拉伯雷在《巨人傳》中對高康大擦屁股的描寫，他說：

摩托羅拉手機廣告：《MOTO時尚逍遙遊》

　　我擦屁股用過頭巾、枕頭、拖鞋、背包、筐子-筐子擦起來很不舒服-後來還用過帽子。……我還用過母雞、公雞、小雞、小牛皮、兔子、鴿子、鸕　、律師的公文皮包、風帽、頭巾、打獵的假鳥。但是，總體看來，我可以說，並且也堅持這個意見，那就是：所有擦屁股的東西，什麼也比不上

一隻絨毛豐滿的小鵝，不過拿它的時候，必須要把它的頭彎在兩條腿當中。我以名譽擔保，你完全可以相信。因為肛門會感受到一種非凡的快感，既有絨毛的柔軟，又有小鵝身上的溫暖，熱氣可以直入大腸和小腸，上貫心臟和大腦。[4]

　　圍繞在人類身邊的各種事物，都與人的需要有特定的供需關係，打亂既有的供需關係反配對象，比如用鋤草的鋤刀剃鬍鬚，用舀飯的勺子挖鼻孔等，對象就會在反常中產生罕有陌生感。頭巾、枕頭、拖鞋、帽子是人用來穿戴的，皮包、背包是人用來裝物品的，雞、兔、鴿、鵝等是人養育食用的，高康大打亂這些特定的供需關係，用它們來擦屁股，也就在破壞正常的過程中製造出極端的新異性。對物品功能的反位錯用原則，是高康大的擦屁股的描寫成為新異變化的原因。

　　巨人孩子用臥具、衣物擦屁股，當這些美好的東西被夾在襠間揉成一團，弄得到處是屎時，就成為混亂骯髒的醜；巨人孩子用呱呱亂叫亂跳的動物來擦屁股，是極其反常好笑的滑稽；小巨人擦屁股所用之物都是不該用之物，對它們的破壞是惡；高康大列舉的擦屁股所用的東西，皆為現實的真；可是他用動物和筐子擦屁股，現實中不可能出現，是藝術虛構的假。小說的這些構成元素為讀者帶來大量的快感體驗。

5. 醜—怪誕式藝術

　　這是一件實物藝術。女人的長髮與動物的腸子纏繞在一起，並被擺放在淡黃色的木板上。小腸中滿是食物與水，帶著血腥的鮮活，顯然是剛剛從動物的腹腔中摘取出來的。女人金黃色的頭髮纏繞成圓弧狀，非常的典雅、華貴、美麗。

　　人的頭髮長在身體頂端，為人美容、遮陽、保暖。腸子是動物肚子裡消化食物、吸收營養的器官，被拉扯出肚皮很快就會衰敗死亡。因此，頭髮與腸子不僅隔著腹腔從來不會自己相遇而物距最遠，還因隔著生死誰也不會想到兩者能夠相遇而心距也最遠。物距最遠、心距最遠兩物相遇的構成方式，使這件

金髮獸腸纏繞成的作品，成為極端新異震撼對象。

長髮均勻整齊，絲絲縷縷流暢，S 形弧線金光閃耀是優美；頭髮、腸子上的鮮血，濕淋淋的粘液，木板上沾染的大片的血污，使畫面整體呈現出破碎的秀雅、骯髒的美麗與噁心的華貴，是真正的反優美之醜；這些腸子是宰殺動物剖腹取出來的，是恐怖的惡；女人珍愛的金色長髮與血腥骯髒的動物腸子纏結在一起，人們在好笑恐怖的同時，會感受到對象的滑稽與怪誕；攝影對動物的腸子與女人金髮的客觀重現是作品的真。作品的醜、滑稽、怪誕、真、優美，造成了諸多的快感體驗。

吳敬梓的《儒林外史》描寫的嚴監生死不咽氣的情景，也因形態的醜與怪誕而著名：

嚴監生病重得一連三天不能說話。晚間擠了一屋的人，桌上點著一盞燈。嚴監生喉嚨裡痰響得一進一出，一聲不倒一聲的，總不得斷氣，還把手從被單裡拿出來，伸著兩根指頭……二侄子走上前來問道：「二叔，你莫不是還有兩筆銀子在那裡，不曾吩咐明白？」他把兩眼睜的溜圓，把頭又狠狠搖了幾搖，越發指得緊了……趙氏分開眾人，走上前道：

查德克（Helen Chadwick）：《捲我的髮結》，1991

「爺，只有我能知道你的心事。你是為那燈盞裡點的是兩莖燈草，不放心，恐費了油。我如今挑掉一莖就是了。」說罷，忙走去挑掉一莖。眾人看嚴監生時，點一點頭，把手垂下，登時就沒了氣。[5]

一般而言，一個人除非有重大的事情沒有辦完，否則不會出現垂死不咽氣的情況。在正常的人事中，重要的結果都有重要的原因來引發，原因與結果總是相稱的。嚴監生痰堵氣道已三天不會說話，卻遲遲不肯咽氣，引起這個重大結果的原因，卻是燈盞裡點了兩根燈草費了油。猶如大山分娩生出一隻小耗子，情人節男友沒有送花就去跳樓一樣，結果之大與原因之小造成的巨大反差，使這個描寫成為新異變化。

嚴監生喉嚨裡嘩啦嘩啦地響，不能說話，伸出兩根手指不肯咽氣，眼睛急得溜圓狠勁搖頭，這些行為都是背反青春生命的老、病、死之醜；他連拖三天不肯咽氣的原因，是因為燈盞裡多了一根燈，是無聊好笑的滑稽；這個省油之人在瀕死的痛苦中多煎熬了三天，讓人在好笑的同時又感到害怕是怪誕；在中國古代，像嚴監生這樣能念得起書、娶得起小老婆的人，家中應該比較富裕，為節省燈油就死不咽氣確實有些誇張，是文中的假。

不過古代勤儉持家者大有人在，該花的錢肯定要花，該省的錢一定得省，嚴監生為費油之燈不肯咽氣絕非作秀表演，他的信念的確如此。我國歷史上省油燈技術延續不斷地改進提高，就是這種信念普遍存在的確證。和電視劇《雍正王朝》中雍正皇帝吃完飯沖水喝菜底一樣，都是對現實的客觀反映，是藝術的真；文中的節儉之心，如果不是後代評家的諷刺挖苦，說不定會對農耕社會節儉美德的傳承起到良好作用，學校讀書的燈會亮一點，搶眼的景觀燈會關掉一些。節儉再節儉，這是這個描寫留給人間的觀念之善。這一描寫為讀者帶來說不完、道不盡的快感體驗。

注釋：

1 王小波:《三十而立》，見《黃金時代》，花城出版社 1997 年版，第 99 頁。

2 劉曉純：《從動物快感到人的快感》，山東文藝出版社 1986 年版，第 57-59 頁。

3 賈平凹：《懷念狼》，作家出版社 2000 年版，第 148 頁。

4 拉伯雷：《巨人傳》（上），上海譯文出版社 1981 年版，第 62 頁。

5 吳敬梓：《儒林外史》，人民文學出版社 1977 年版，第 73-75 頁。

　　本書對三百多個優秀作品的吸引力進行了細緻分析，第三章之後，在分析吸引力生成原因的過程中，還對其生成技巧作出了具體概括。雖然這些分析是從吸引無意注意的構成技巧與引發興趣迷戀的構成元素兩方面進行的，但考慮到無意注意是吸引力的基礎，引發無意注意的構成技巧上手性較強，對藝術實踐有更大的實用價值，因而特地將其匯總列目，以饗讀者。

女人站著小便：女性如廁體態男性化　　　　　　　　（三章一節）

小說開篇大罵讀者：對戲劇開場白討好觀眾的絕對背反

（三章一節）

男人從信紙中向外凸冒著與女友接吻：字紙與人體表皮互換

（三章一節）

嬰兒躺在抽屜裡：抽屜與棺材意象互換　　　　　（三章一節）

舌頭戴帽穿衣成人臉：舌頭與人臉互換　　　　　（三章一節）

辣椒鑲嵌火焰：辣椒的細彎體態及紅綠色澤代替梵谷畫中的線條

（三章二節）

水滸中李逵形象最搶眼：構成元素五象兼有、五美俱全

（三章二節）

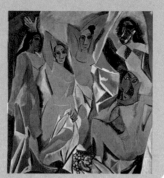

後·記

讀者也許注意到了，本書的選題，基本是我個人的學術特長、研究興趣與社會需要自發結合的產物。

從 1997 年開始，我一直在研究怪誕審美形態，先後出版了《怪誕-美的現代擴張》（中國社會出版社 2000 年）、《怪誕藝術美學》（人民出版社 2005 年）、《怪誕美術名作選講》（東方出版社 2007 年）。怪誕是與優美、崇高、悲劇、滑稽並列的審美形態，在對它們進行比較研究的過程中，除了弄清怪誕的構成元素、構成方式、美感特徵外，還要弄清優美、崇高、悲劇、滑稽諸審美形態的相關問題，這就為我以審美形態學方法探索藝術吸引力打下了學養基礎，本書實際上是我的怪誕美學研究水到渠成的自然延續。

本書的選題還與我的人生探究興趣密切相關。我出生在漢太史令司馬遷的故鄉，五歲時隨父母回到老家，滿口的陝北土語讓豫中的鄉親們感到新奇滑稽，全村人都圍上來逗我、笑話我。於是我被過多、過分的注意嚇壞了，一生中見了生人都會不自在，在眾人面前害羞，一說話還會臉紅，新衣服弄髒洗皺了才穿。為了知道怎樣能不被注意，自然就要明白怎樣才會引起注意。我曾研究過足球競技的吸引力原理，寫成的專著在廣州的《足球》報上連載了 27 個整版。吸引力研究是我終生的探秘興趣所在。

　　美國經濟學家哥德哈伯說，最引人注意的藝術家最賺錢，藝術的目的就是吸引注意，成功地吸引注意是藝術存在的全部意義。在當代，實用藝術與審美藝術都夢想著生產出傾倒受眾與傳媒的強勁吸引力，創造吸引力是各行各業、各門各類、各宗各派藝術從業者、從學者最焦慮的難題之一。多年來，我一直在尋找為解決這一難題出力的機會，本書的研寫就是這一努力的重要嘗試。藝術吸引力生成理論在繪畫、文學、廣告、平面設計、傳媒、攝影、影視等領域均有用武之地，也是文藝美學應用研究與基礎研究共同的學術增長點。提高中華文化的國際競爭力是全社會的共同願望，若有同好者開設「藝術吸引力」的選修課或研究機構，筆者願傾力相助。

　　以審美形態學的方法分析作品，歸納藝術吸引力的生成規律，這在學界是首次嘗試。它的陌生雖然帶來了閱讀的不便，但也會讓讀者有意外發現。比如，它認為藝術吸引無意注意的功能來源於藝術形式的新異性，與其內容的真假、善惡、美醜沒有關係。又如，它將假作為與真、善、惡、美、醜並列的獨立審美形態，探索其在藝術吸引力生成中的作用，這在美學上是嘗試。再如，它對本書中出現的大量優秀藝術實例吸引無意注意的反常化技巧，引發興趣與迷戀的審美形態的豐富多樣元素逐一加以具體分析，力促讀者的藝術創意有所提升。還如，它的學術、可讀、實用三位一體齊頭並進，深入淺出舉一反三，易懂好用千言少，空話套語半句多的研寫特色等等。

　　本書為了證實理論和運用理論而採用的圖片，是我見過的最具吸引力的視覺圖像，對它們作重點分析最能證明本書的理論。這些圖片絕大部分都註明了作者姓名與作品題目，但還是有幾幅無法落實作者姓名，只得遺憾地暫以「佚名」代之。謹向這些傑出藝術的創作者表示崇高的敬意與深切的歉意。

　　本書除了論述視覺藝術外，還探討了古代文學，不僅展示了經典圖像，還觸及到美學前沿，既舉例解釋理論又舉例運用理論，雖然形式通俗易懂，但

內核奧秘艱深，對其綜合價值作出真切判斷確實有相當難度。由於中央編譯出版社總編輯助理譚潔先生的重視與發現，編輯李小燕老師的辛勤工作，本書才得以與廣大讀者見面。本書還得到了江西教育學院學術委員會及楊垣國處長的鼓勵和充分肯定，南開大學哲學系左劍峰博士通讀書稿並提出寶貴修改意見，在此一併衷心感謝。

在本書出版之際，我不由地想起了家人。這本書涉及幾百件藝術品的構成拆解與美感分析，我常請自己的夫人就某一件作品的細節進行深入觀察討論，她的理學學者的精微感受與睿智思索，常常給我眼前一亮的意外啟發。作為生物學教授，她還不斷地幫我糾正生物學、生理學、醫藥學方面的錯漏，她對本書實證傾向的研究方法也常常提出建議並加以鼓勵。女兒雖然剛剛做了媽媽，有工作與家務的雙重壓力，但還是一如既往地幫我翻譯外文資料。沒有她們的幫助與鼓勵，這本書是很難完成的。

和自己的其他著作一樣，這本書也寫得非常艱難，做好了理論框架與資料收集的準備工作之後，光是文稿我又一天不停地寫了十七個月。在這些沒有盡頭的日子裡，每當看到鏡框裡母親慈愛的微笑，就仿佛回到了小學時做功課的時光：天氣很冷，手都凍僵了，幸好我家的麥秸房頂被覓食的雞刨了一個窟窿，陽光從洞中照進屋內，又亮又暖，我就趴在這團陽光裡寫字，算算術。母親的微笑就像這束冬日的陽光溫暖我、罩護我，這本書平安完成也是母親在天之靈保佑的結果。感謝母親給我慈愛，教我勤勞，保我康健，謹將此艱難之作獻給終生勞苦的母親作永久懷念。

劉法民

2009 年 7 月 20 日

於北京科學園寓所

參 考 書 目

劉驍純：《從動物快感到人的快感》，山東文藝出版社 1986 年版。

湯瑪斯‧達文波特：《注意力經濟》，中信出版社 2000 年版。

弗蘭克‧戈布林：《第三思潮：馬斯洛心理學》，上海譯文出版社 1987 年版。

仁科貞文：《廣告心理》，中國友誼出版公司 1991 年版。

彼得羅夫斯基：《普通心理學》，人民教育出版社 1981 年版。

馬斯洛：《動機與人格》，中國人民大學出版社 2007 年版。

艾爾雅維茨：《圖像時代》，吉林人民出版社 2003 年版。

威廉‧詹姆斯：《實用主義》，重慶出版社 2006 年版。

弗雷澤：《金枝》，新世界出版社 2006 年版。

司馬遷：《史記》，中華書局 1982 年版。

奧格威：《一個廣告人的自白》，中國友誼出版公司 1991 年版。

舒斯特曼：《生活即審美》，北京大學出版社 2007 年版。

劉東：《西方的醜學》，北京大學出版社 2007 年版。

李清志：《異形建築》，生活‧讀書‧新知三聯書店 2006 年版。

高小康：《醜的魅力》，山東畫報出版社 2006 年版。

劉法民：《欣賞表情論》，江西高校出版社 1990 年版。

劉法民：《怪誕藝術美學》，人民出版社 2005 年版。

劉法民：《怪誕美術名作選講》，東方出版社 2007 年版。

劉法民：《怪誕--美的現代擴張》，中國社會出版社 2000 年版。

劉法民：《足球魅力之謎》，載《足球》報，1993-1994 年。

朱立元、王文英：《真的感悟》，上海文藝出版社 1989 年版。

劉永富：《論真假--兼論真善的統一》，西安交通大學出版社 2002 年版。

薩特：《想像心理學》，光明日報出版社 1988 年版。

荷加茲：《美的分析》，廣西師大出版社 2005 年版。

門羅：《走向科學的美學》，中國文藝聯合出版公司 1984 年版。

尼吉爾·溫特沃斯：《繪畫現象學》，江蘇美術出版社 2006 年版。

諾埃爾·卡羅爾：《超越美學》，商務印書館 2006 年版。

克利斯蒂安·麥茨等：《凝視的快感》，中國人民大學出版社 2005 年版。

康得：《純粹理性批判》，人民出版社 2004 年版。

康得：《判斷力批判》，商務印書館 1964 年版。

莫·卡岡：《藝術形態學》，生活·讀書·新知三聯書店 1986 年版。

林興宅：《藝術魅力的探尋》，四川人民出版社 1985 年版。

尼采：《快樂的科學》，華東師大出版社 2007 年版。

阿爾維托·曼古埃爾：《意象地圖》，雲南人民出版社 2004 年版。

羅伊·索倫森：《悖論簡史--哲學和心靈的迷宮》，北京大學出版社 2007 年版。

王海明：《人性論》，商務印書館 2005 年版。

薑永進：《醜陋的孔雀--人體審美的社會生物學》，山東人民出版社 2007 年版。

趙之昂：《膚覺經驗與審美意識》，中國社會科學出版社 2007 年版。

彭聃齡主編：《普通心理學》，北京師範大學出版社 2004 年版。

版權聲明

　　本書的部分圖片來源於國外的網站、海報等，已與多數作者取得聯繫，但尚有一些作者現居地址不詳，望速予賜示，以儘快寄奉稿酬與樣書，不周之處，敬請鑒諒。

聯繫方式

E-MAIL：LFM45816@sina.com

作者　劉法民

2010 年 2 月 27 日